세계관을 창조하는

판타지
배색 아이디어
사전

사쿠라이 테루코 지음
하시 카츠카메 그림
허영은 옮김

한스미디어

들어가며

이 책은 동서고금의 '옛이야기'가 테마인 배색 아이디어 사전입니다. 누구나 어릴 적에 그림책과 애니메이션으로 접해봤을 동화는 물론 시대를 뛰어넘어 전해 내려오는 특정 지역의 전설까지 다양하고 풍부한 53종의 '옛이야기'를 다룹니다. 그중에서 88장면을 엄선해 인상별·나라별·장면별·연대별 기준에 따라 총 2,376종의 배색 사례를 담았습니다.

일반적인 배색 기법서와 구별되는 결정적인 차이는 '세계관을 구축하고 창조하는 작업에 압도적으로 도움이 된다'라는 점입니다. 이야기 중 한 장면에 대해서 상징적인 8개의 색상을 선정하고, 색상의 의미와 색 조합에 따른 효과, 심리적인 의미도 자세하게 설명합니다.

앞으로 펼쳐질 시대에는 화가나 디자이너뿐 아니라 창작 활동과 관련된 모든 사람에게 '독자적인 세계관'을 표현하는 능력이 요구될 것입니다. 왼쪽(짝수) 페이지 위에 실린 작품은 8색의 컬러 팔레트로 그린 그림입니다. 때때로 컬러 팔레트에 없는 '강조색(악센트 컬러)'이 등장하기도 합니다. 이러한 배색의 변주는 이 책의 내용을 토대로 삼아 '개성과 독창성을 표현하는 예시'로 꼭 눈여겨보길 바랍니다.

《신데렐라》가 그림이나 디자인 작품의 주제에서 더 나아가 '신데렐라 스토리'라는 말로 상징성을 갖게 되었듯이, '옛이야기'의 특징은 다음과 같은 의미를 동반합니다.

 ① 일상에서 비일상으로 드라마틱한 장면이 전개된다.

 ② 인생의 새로운 문이 열린다.

 ③ 주위와의 불화와 갈등을 이겨내고, 주체적인 모습을 되찾는다.

그림에 이러한 효과가 필요할 때는 책 속의 《신데렐라》 배색을 활용하는 방법을 추천합니다.

이 책이 모든 창작 활동의 훌륭한 파트너가 되길 바랍니다.

<div align="right">사쿠라이 테루코</div>

이 책을 보는 방법

이 책은 옛이야기에서 추출한 8종의 대표 색상으로 배색 팔레트를 구성해 선보입니다. 배색 포인트와 함께 색의 유래와 배색 효과, 활용 아이디어도 해설합니다. 같은 페이지에 실린 이미지는 배색 팔레트를 사용한 레이아웃 디자인의 배색 견본으로 활용할 수 있도록 내용을 구성했습니다.

① 이미지 작품
실제로 배색 팔레트를 사용해 그린 작품입니다.

② 배색 포인트
배색 팔레트의 효과와 활용 포인트를 간단하게 해설합니다.

③ 이야기 제목
배색 테마로 선택한 이야기의 제목입니다.

④ 배색 테마와 배색 이미지
이야기 중 어느 장면에서 아이디어를 얻었는지, 배색 팔레트의 컬러 스와치는 어떤 이미지와 장면에 적용할 수 있는지 한눈에 알 수 있습니다.

⑤ 배색 팔레트의 컬러 스와치
장면마다 선정한 색상을 8개씩 정리했습니다. 각 색상의 번호를 참고해 오른쪽(홀수) 페이지의 활용 배색 사례를 따라 조합할 수 있습니다.

- 배색 팔레트 아래쪽의 CMYK, RGB, Web 색상값을 참고해 배색 팔레트의 색을 그대로 재현할 수 있습니다.
- 색이름과 색의 유래도 설명합니다.
- 색이름에 '★'가 있는 색상은 국제적인 관용색 또는 일본의 전통색입니다.

② 무도회의 밤, 친절한 요정이 나타나… 톤을 정렬한 다색 배색으로 마법 세계를 표현

③ 《신데렐라》 근사한 마법　[배색 이미지] 황홀한/마법의/동화적인　④

①	②	③	④	⑤	⑥	⑦	⑧
펌킨 오렌지 (Pumpkin Orange)	★퍼플 (Purple)	클리어 그린 (Clear Green)	퍼플리시 블루 (Purplish Blue)	문라이트 옐로 (Moonlight Yellow)	라임스톤 (Lime Stone)	페더 그레이 (Feather Gray)	클라우디 스카이 (Cloudy Sky)
C0 M30 Y75 K7	C45 M65 Y0 K0	C47 M0 Y25 K0	C37 M30 Y0 K10	C0 M3 Y20 K0	C0 M0 Y7 K15	C27 M25 Y25 K0	C10 M7 Y0 K50
R239 G184 B72	R155 G104 B169	R142 G207 B201	R161 G163 B201	R255 G248 B217	R230 G229 B220	R196 G188 B183	R146 G147 B155
#eeb848	#9b68a9	#8ecec9	#a0a2c9	#fff8d8	#e6e5db	#c4bcb7	#91939a
잘 익은 호박의 색처럼 붉은 주황	퍼플라(초개라는 뷰베어 채집한 염료로 물들인 색)	티 없이 맑고 밝은 초록을 나타내는 색이어	보랏빛이 감도는 파랑의 밝은 명칭	달빛을 표현하는 하얗게 보이는 노랑	석회석(라임스톤) 색을 닮은 회색	새의 날개와 비슷한 색을 띠는 회색	두꺼운 구름으로 뒤덮인 하늘을 표현한 색

⑥ 이야기에 등장하는 요정은 신데렐라의 행복을 진심으로 빌어주며, 응원 마법을 사용하는 믿음직스러운 존재입니다. 행복한 마법을 배색으로 표현하기 위해서 많은 색상을 사용하고 전체를 밝은 색조로 정리했습니다(①~⑤). 빛의 표현으로 밝은 노랑(⑤)을 더하고, 배색 전체가 뿌옇게 보이지 않도록 색조가 있는 회색 계열(⑥~⑧)을 사용했습니다. 호박 마차의 이미지 컬러인 ①을 선택하고, 생쥐 말의 이미지 컬러인 ⑦과 ⑧을 쓸 수 있도록 구성했습니다.

⑦ **Story**

신데렐라는 새어머니와 언니들의 몸단장을 도와준 뒤 혼자 빈집을 지키게 됩니다. 그때 요정이 나타나 마법을 부려 호박을 훌륭한 마차로, 생쥐를 말과 마부로, 소박한 옷을 아름다운 드레스로 변신시킵니다. 자, 무도회장으로!

96

4

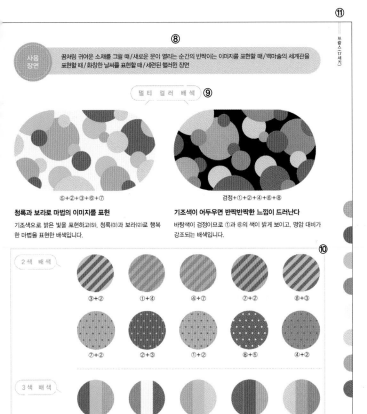

⑧

| 사용 장면 | 꿈처럼 귀여운 소재를 그릴 때 / 새로운 문이 열리는 순간의 반짝이는 이미지를 표현할 때 / 백마술의 세계관을 표현할 때 / 화창한 날씨를 표현할 때 / 세련된 핼러윈 장면 |

멀 티 컬 러 배 색 ⑨

⑤+②+③+⑥+⑦

검정+①+②+④+⑥+⑧

청록과 보라로 마법의 이미지를 표현
기조색으로 밝은 빛을 표현하고(⑤), 청록(③)과 보라(②)로 행복한 마법을 표현한 배색입니다.

기조색이 어두우면 반짝반짝한 느낌이 드러난다
바탕색이 검정이므로 ①과 ⑥의 색이 밝게 보이고, 명암 대비가 강조되는 배색입니다.

⑩

2 색 배 색

③+② ①+④ ④+⑦ ⑦+② ⑧+③

⑦+② ②+③ ①+② ⑧+⑤ ④+②

3 색 배 색

②+③+① ④+⑤+⑧ ①+③+⑥ ⑧+②+⑦ ⑥+①+④

④+⑤+③ ③+⑥+⑧ ②+③+⑦ ⑥+②+④ ⑧+④+①

①+⑤+② ⑤+⑧+⑦ ②+④+① ③+①+⑧ ④+②+③

⑥ 해설
배색 팔레트와 이야기의 관련성, 색의 효과, 이야기와 역사에 얽힌 색 에피소드 등 배색 이미지에서 확장되는 화제를 정리했습니다.

⑦ 이야기의 줄거리
이야기의 내용을 쉽게 알 수 있도록 배색 테마의 기초가 된 줄거리를 간단히 소개합니다.

⑧ 사용 장면
배색 팔레트의 색상을 테마·계절·국가 등 세계관에 맞춰 활용할 장면과 아이디어를 제안합니다.

⑨ 멀티 컬러 배색
컬러 팔레트의 8색과 하양·검정을 사용해 왼쪽은 5색, 오른쪽은 6색인 다색 배색의 구체적인 예시를 2가지 소개합니다. 배색 번호는 기조색 [Base Color, 메인이 되는 그림 색]부터 순서대로 적었습니다.

⑩ 2색 배색과 3색 배색
실용적인 2색 배색과 3색 배색의 구체적인 예시입니다. 색이나 면적에 따라 달라지는 인상 변화를 비교할 수 있습니다.

⑪ 무대·발상지(시대)
배색 테마의 아이디어 원천이 된 이미지와 이야기의 발상지, 대략적인 시대를 알 수 있습니다.

이미지에 딱 맞는 배색을 찾아보자!

이미지별 색인

- 캐주얼·팝
- 큐트·로맨틱
- 엘레강스
- 클래식·시크·앤티크
- 내추럴
- 클리어
- 미스테리어스
- 모던·고저스
- 쿨·샤프

캐주얼·팝

크리스마스 선물
(호두까기 인형)

24

백설 공주와 일곱 난쟁이
(백설 공주)

28

숲에 울리는 꽃들의 화음
(이상한 나라의 앨리스)

62

멋진 바닷속 왕국
(인어 공주)

126

제페토의 장난감 공방과 피노키오의 탄생
(피노키오)

168

커다란 복숭아가 둥실둥실
(모모타로)

200

큐트 · 로맨틱

시탕 요정과 괴자 나라
(호두까기 인형)

26

기적의 해피엔딩
(백설 공주)

32

과자의 집
(헨젤과 그레텔)

40

세상 밖으로
(라푼젤)

44

특별하지 않은 날, 축하합니다
(이상한 나라의 앨리스)

66

근사한 마법
(신데렐라)

96

제비를 타고
(엄지 공주)

114

홀리데이 시즌의 풍경
(성냥팔이 소녀)

120

시녀 마르자나의 활약
(알리바바와 40명의 도둑)

158

엘레강스

빨간 모자 소녀와 숲의 늑대
(빨간 모자)

34

탑에 사는 라푼젤
(라푼젤)

42

가시나무 울타리와 100년의 잠
(잠자는 숲속의 공주)

48

인어 호수
(피터 팬)

74

상냥하고 부지런한 소녀
(신데렐라)

94

꽃에서 태어난 소녀
(엄지 공주)

112

1년 중 1번의 재회
(견우와 직녀)

188

무라사키노우에, 아카시노히메키미, 하나치루사토
(겐지 이야기)

204

클래식·시크·앤티크

피리 부는 남자의 쥐 퇴치
(하멜른의 피리 부는 사나이)

50

포도주와 맛있는 음식
(브레멘 음악대)

54

보헤미아 스캔들
(셜록 홈스의 모험)

86

오래된 성의 장미 정원
(미녀와 야수)

100

무지개 너머로
(오즈의 마법사)

174

풍차 거인과의 전투
(돈키호테)

180

다마카즈라, 스에쓰무하나, 아카시노우에
(겐지 이야기)

206

내추럴

해피엔딩의 간식 시간
(빨간 모자)

36

깊고 깊은 숲속으로
(헨젤과 그레텔)

38

인디언 마을
(피터 팬)

76

콩나무 위에서
(잭과 콩나무)

78

런던의 크리스마스이브
(크리스마스 캐럴)

88

왕자님의 별, 소행성 B-612
(어린 왕자)

106

현명한 사람만 볼 수 있는 옷
(벌거벗은 임금님)

134

노랑 오리, 회색 오리
(미운 오리 새끼)

136

어느 여름날
(개미와 베짱이)

142

Cool 북풍, Hot 태양
(북풍과 태양)

144

푸짐한 요리를 곁들인 환영 식사
(시골 쥐와 도시 쥐)

146

수상한 마법사와 반지의 요정
(알라딘과 요술 램프)

160

무인도에서 자유를 만끽
(톰 소여의 모험)

172

밀짚 허수아비, 양철 나무꾼, 겁쟁이 사자
(오즈의 마법사)

176

난로 앞에서…
(작은 아씨들)

182

소년 수호와 하얀 망아지
(수호의 하얀 말)

190

여우의 결혼 행렬
(여우의 시집가기)

198

거북을 따라 용궁성으로
(우라시마 타로)

202

각자의 사정으로 슬프게 지내는 세 사람
(겐지 이야기)

208

클리어

어린 왕자의 별이 머리 위에 왔을 때
(어린 왕자)

108

카이와 게르다의 재회
(눈의 여왕)

118

성냥이 보여주는 꿈의 광경
(성냥팔이 소녀)

122

뒤에 남겨진 것은…
(인어 공주)

130

진정한 자기 모습, 동료와의 만남
(미운 오리 새끼)

138

미스테리어스

저주의 독사과
(백설 공주)

30

탄생을 축하하는 파티에 초대된 요정들
(잠자는 숲속의 공주)

46

아이들을 데리고 가버린 피리 소리
(하멜른의 피리 부는 사나이)

52

창에 비친 이상한 그림자
(브레멘 음악대)

56

앨리스와 체셔 고양이
(이상한 나라의 앨리스)

64

백작의 성으로
(드라큘라 백작)

82

암흑 속에서도 사그라지지 않은 사랑
(드라큘라 백작)

84

갈등 속에서 자란 깊은 인연
(미녀와 야수)

102

정열적인 구두
(빨간 구두)

124

바다 마녀와 마법 물약
(인어 공주)

128

파랑새를 찾아서…
(파랑새)

170

은하철도의 차창
(은하철도의 밤)

196

간다타와 거미줄
(거미줄)

212

안친 님, 안친 님…
(안친 기요히메 전설)

214

모던·고저스

하트 여왕과 트럼프 병정
(이상한 나라의 앨리스)

68

해적 후크 선장과 째깍 악어
(피터 팬)

72

왕자와 제비
(행복한 왕자)

80

새로운 세계
(미녀와 야수)

104

임금님의 의상실
(벌거숭이 임금님)

132

예쁜 깃털을 전부
(멋 부리는 까마귀)

148

세상의 진귀한 3가지 보물
(마법의 양탄자)

154

마법의 주문, 열려라 참깨
(알리바바와 40명의 도둑)

156

훌륭한 세계
(알라딘과 요술 램프)

162

에메랄드 도시
(오즈의 마법사)

178

고향으로 향하는 개선장군
(뮬란)

186

부처님 손바닥
(서유기)

192

쿨·샤프

절망 속의 희망
(백조의 호수)

58

밤하늘을 날아서 네버랜드로
(피터 팬)

70

과거·현재·미래의 정령들
(크리스마스 캐럴)

90

마법이 풀리는 순간
(신데렐라)

98

여왕에게 흘린 기이
(눈의 여왕)

116

금도끼, 은도끼, 쇠도끼
(금도끼 은도끼)

150

다이아몬드의 계곡
(신드바드의 모험)

164

눈보라 치는 밤, 산속 오두막에서…
(유키온나)

210

즉시 사용할 수 있는 배색 테크닉

배색을 정할 때 첫 단계에서 대략적인 방향성을 이미지로 떠올리면 수월하게 진행할 수 있습니다. 이번에 소개하는 내용은 색이 '흩어지지 않고 잘 정리되는' 배색 테크닉입니다. 먼저 색의 가짓수와 상관없이 '유사색을 중심으로 한 안정적인 배색' 혹은 '반대색을 이용한 개성적인 배색' 중에서 어느 쪽으로 구성할지 결정합니다. 한 번에 많은 색을 사용할 때는 색상이나 톤 등 하나로 묶을 수 있는 '공통점'을 만들어보세요. 배색의 기준을 세우지 못해서 난감할 때는 다음의 방법 중에서 하나를 사용하면 도움이 됩니다.

톤 인 톤 배색 (톤을 통일하고, 색상으로 변화를)

톤이란 '색의 상태(색조)'를 말합니다. 톤 인 톤(Tone in Tone)은 '톤 안에서'라는 의미로, 같은 톤으로 정리한 배색을 가리키는 말입니다. 톤이 동일한 배색은 색상이 달라도 밝기, 선명도에 공통점이 있으므로 통일된 분위기를 연출하고 싶을 때 편리합니다. 왼쪽은 캐주얼하고 스포티한 느낌, 중앙은 밝고 맑은 느낌, 오른쪽은 전통적인 깊은 맛이 느껴집니다.

톤 온 톤 배색 (색상을 통일하고, 명암으로 변화를)

톤 온 톤(Tone on Tone)은 '톤을 겹친다'라는 의미로, 동일한 색상이나 유사색으로 정리하면서 명도 차이가 큰 여러 톤을 사용하는 배색입니다. 쉽게 말하면 '같은 색 계열의 농담 배색'으로 입체감과 원근감을 강조하거나, 형태의 아름다움을 두드러지게 표현하고 싶을 때 편리합니다. 정리하기 쉽고, 안정감이 느껴지는 배색이기도 합니다.

유사색 배색

색상(색감)이나 명도(색의 밝기), 채도(색의 선명도)가 비슷한 색으로 구성한 배색은 편안한 느낌을 줍니다.

반대색 배색

대조색을 사용한 배색이나 명도의 차이가 큰 배색은 서로를 돋보이게 하는 효과가 있고 역동적인 분위기를 드러냅니다.

카마이외 배색 & 포카마이외 배색 (미묘한 색의 차이)

빨강 계열의 유사색으로 정리

노랑 계열의 유사색으로 정리

초록 계열의 유사색으로 정리

카마이외(Camaïeu)는 프랑스어로 '단색 화법'을 의미하며, 18세기 초반에 일반화된 단어입니다. 배색 기법으로는 색상과 톤 모두 '차이가 거의 없는 색끼리 조합하는 방법'을 말합니다(왼쪽). 포카마이외(Faux Camaieu) 배색의 포(Faux)는 '가짜, 모조품'이라는 뜻입니다. 카마이외 배색과 비슷하지만, 색상과 톤의 '차이가 적은 색끼리 조합하는 방법'입니다(중앙·오른쪽).

토널 배색 (탁한 느낌이 있는, 뉘앙스 컬러)

안정감

스타일리시

중후감

가라앉은 색(탁색)만 사용하는 배색입니다. 전형적인 토널(Tonal) 배색은 왼쪽처럼 '중명도·중채도의 색조'를 중심으로 구성하는데, 전체를 라이트 그레이시 톤으로 정리하면 스타일리시하고 부드럽게 표현할 수 있습니다(중앙). 어둡고 흐린 색은 엄숙하고 점잖은 느낌이나 다른 세계의 이미지를 표현할 수 있습니다(오른쪽). 밝기가 다른 색을 조합해도 OK.

세계관과 감정의 표현은 배색이 80%

우리가 오감(시각·청각·후각·미각·촉각)을 통해 받아들이는 정보 중에서 약 80%는 시각으로 얻고, 그 시각 정보 중 약 80%는 색과 관련이 있다는 학설이 있습니다. 비율은 의견이 다양하지만, '색이 첫인상을 좌우한다'라는 점은 틀림없습니다. 우리가 '특정 색상'을 보고 느끼는 인상은 개인마다 다릅니다. 그러나 한 편으로는 많은 사람이 공통으로 느끼는 감각이 존재하는 것도 사실입니다. 이번에는 감정에서 연상되는 공통 이미지를 활용해 '희로애락'을 배색으로 표현했습니다.

기쁨

①	②	③	④
C0 M50 Y20 K0	C0 M70 Y25 K0	C0 M40 Y60 K0	C0 M10 Y80 K0
R241 G156 B166	R236 G109 B136	R246 G174 B106	R255 G227 B63
#f19ca6	#eb6d87	#f5ae69	#ffe33e

⑤	⑥	⑦	⑧
C30 M0 Y70 K0	C20 M0 Y35 K0	C0 M20 Y5 K0	C20 M0 Y5 K0
R194 G218 B105	R215 G232 B185	R250 G220 B226	R212 G236 B243
#c2d968	#d6e8b9	#fadbe1	#d3ecf3

난색(빨강·주황·노랑) 중 밝은색을 중심으로 핑크나 연두를 조합하면 기쁨·즐거움·명랑함을 표현할 수 있습니다. 긍정적인 감정을 표현할 때 탁한 색이나 어두운색은 어울리지 않습니다. 파랑 계열의 밝은색은 작은 면적에 강조색으로 좋습니다.

3색 배색

②+⑦+③　　　⑥+①+④　　　①+⑤+⑧

분노

①	②	③	④
C0 M90 Y25 K50	C10 M50 Y15 K70	C20 M25 Y75 K60	C25 M25 Y0 K65
R146 G18 B70	R102 G62 B75	R114 G100 B36	R97 G93 B110
#921246	#653e4b	#716424	#615c6e

⑤	⑥	⑦	⑧
C30 M10 Y0 K50	C25 M0 Y0 K70	C30 M0 Y0 K85	C35 M35 Y0 K100
R116 G133 B151	R87 G103 B112	R51 G65 B73	R16 G0 B17
#748596	#56676f	#324048	#100011

분노의 정도나 장면에 따라 효과적인 배색을 적용합니다. 격렬한 분노는 '어두운 빨강×검정', 가슴이 답답해지는 불만은 '탁한 보라×어두운 노랑', 실망이나 슬픔이 섞인 분노는 '청회색(블루 그레이)×탁한 붉은보라' 등을 추천합니다.

3색 배색

①+⑦+⑧　　　④+⑧+③　　　⑤+⑥+②

모두 '빨강'이지만…

양쪽 배색의 공통 색은 중앙의 선명한 빨강입니다. 이 색상은 밝고 투명한 빨강이나 주황에 가까운 빨강을 조합하면 기쁨과 성공 등 '포지티브(긍정적인) 감정'을 표현할 수 있습니다. 반대로 어둡고 탁한 빨강이나 보라에 가까운 빨강을 조합하면 분노와 질투 등 '네거티브(부정적인) 감정'을 표현할 수 있습니다.

포지티브　　네거티브

슬픔

①	②	③	④
C20 M5 Y0 K40	C15 M0 Y0 K10	C45 M10 Y0 K60	C65 M20 Y35 K0
R150 G164 B176	R209 G226 B236	R75 G107 B128	R92 G164 B166
#95a3af	#d0e2ec	#4b6a80	#5ba3a6

⑤	⑥	⑦	⑧
C45 M30 Y5 K35	C45 M30 Y0 K10	C20 M0 Y0 K85	C70 M20 Y0 K55
R114 G126 B157	R142 G157 B200	R60 G68 B73	R20 G94 B131
#717d9c	#8d9dc8	#3c4348	#145e82

한색(차가운 색, 파랑을 중심으로 청록, 보라 기미의 파랑) 중 탁한 색은 슬픔, 실망, 우울한 기분을 표현할 수 있습니다. 괴롭고 심각한 상황은 배색 전체가 어두워지도록 조절하고, 눈물과 비통한 기분은 밝은 색을 투입합니다.

3색 배색

④+⑦+⑥　　③+②+⑧　　⑦+⑤+①

즐거움

①	②	③	④
C45 M0 Y10 K0	C50 M0 Y75 K0	C80 M0 Y30 K0	C0 M60 Y10 K0
R145 G210 B229	R141 G198 B97	R0 G174 B187	R238 G134 B168
#91d2e4	#8cc561	#00adba	#ee86a7

⑤	⑥	⑦	⑧
C0 M80 Y0 K0	C75 M0 Y75 K0	C10 M0 Y5 K0	C80 M15 Y0 K0
R232 G82 B152	R19 G174 B103	R235 G246 B245	R0 G159 B222
#e85197	#13ad67	#eaf5f5	#009ede

'기쁨'과 마찬가지로 난색(따뜻한 색) 계열 중 밝은색을 사용하는데, 예시에서 색상 대비가 큰 배색 기법을 적용해 심장이 두근두근 뛰고 설레는 감정을 담았습니다. 한여름의 바캉스 장면이나 운명이 술술 풀리는 장면 등에도 응용할 수 있습니다.

3색 배색

②+③+⑤　　①+⑤+⑧　　④+⑥+⑦

Contents

2 　 들어가며

4 　 이 책을 보는 방법

6 　 이미지에 딱 맞는 배색을 찾아보자!

　 　 이미지별 색인

14 　 즉시 사용할 수 있는 배색 테크닉

16 　 시각 정보 중에서 세계관과 감정의 표현은 배색이 80%

Part.1 독일의 옛이야기

24 　 호두까기 인형

28 　 백설 공주

34 　 빨간 모자

38 　 헨젤과 그레텔

42 　 라푼젤

46 　 잠자는 숲속의 공주

50 　 하멜른의 피리 부는 사나이

54 　 브레멘 음악대

58 　 백조의 호수

Part.2 영국의 옛이야기

62 　 이상한 나라의 앨리스

70 　 피터 팬

78 　 잭과 콩나무

80 　 행복한 왕자

82 　 드라큘라 백작

86 　 셜록 홈스의 모험

88 　 크리스마스 캐럴

Part.3 **프랑스의 옛이야기**

94 신데렐라

100 미녀와 야수

106 어린 왕자

Part.4 **북유럽의 옛이야기**

112 엄지 공주

116 눈의 여왕

120 성냥팔이 소녀

124 빨간 구두

126 인어 공주

132 벌거숭이 임금님

136 미운 오리 새끼

Part.5 **그리스의 옛이야기**

142 개미와 베짱이

144 북풍과 태양

146 시골 쥐와 도시 쥐

148 멋 부리는 까마귀

150 금도끼 은도끼

Part.6 **중근동의 옛이야기**

154 마법의 양탄자

156 알리바바와 40명의 도둑

160 알라딘과 요술 램프

164 신드바드의 모험

Part.7 **다른 나라의 옛이야기**

168 피노키오

170 파랑새

172 톰 소여의 모험

174 오즈의 마법사

180 돈키호테

182 작은 아씨들

Part.8 **아시아의 옛이야기**

186 뮬란

188 견우와 직녀

190 수호의 하얀 말

192 서유기

Part.9 **일본의 옛이야기**

196 은하철도의 밤

198 여우의 시집가기

200 모모타로

202 우라시마 타로

204 겐지 이야기

210 유키온나

212 거미줄

214 안친 기요히메 전설

216 마치며

※ 이 책을 읽기 전에
- 이야기의 무대가 명확하지 않은 경우에는 이야기의 발상지 또는 원작자의 출생지를 기준으로 삼았습니다. 또한 세계 여러 곳에서 비슷한 옛이야기가 확인되는 경우에는 일반적으로 인지도가 높은 줄거리와 발상지를 채용했습니다.
- 색상은 인쇄하는 소재 및 인쇄 방식, 작동 환경과 모니터의 색상 표시 방식에 따라 다르게 보일 수 있습니다.
- 이 책에 실린 CMYK, RGB, Web 컬러의 색상값은 참고용으로 사용하기 바랍니다.

표지 그림 해설 늘대를 만나러 갑니다 (빨간 모자)

이 책에는 옛이야기 속 한 장면을 테마로 8색의 컬러 팔레트를 구성하고, 이를 이용한 하시 카츠카메 그림을 수록했습니다. 그런데 표지에 실린 작품은 순서를 뒤집어 작가의 그림에서 저자가 임의로 8색을 추출해 '배색화'를 시도했습니다. 빛나는 빨간색 바탕 위에 선명한 푸른빛의 보라, 붉은빛의 보라, 노란빛의 주황을 얹고 뉘앙스 컬러로 연결해, 보는 이의 마음에 강하게 울리는 배색입니다.

①	②	③	④
C15 M90 Y100 K0	C70 M70 Y0 K0	C13 M80 Y0 K0	C0 M27 Y90 K0
R210 G57 B24	R99 G86 B163	R213 G79 B151	R251 G197 B16
#d13918	#6355a2	#d44f97	#fac410

⑤	⑥	⑦	⑧
C45 M10 Y27 K0	C30 M40 Y15 K0	C10 M23 Y20 K0	C73 M40 Y40 K0
R151 G196 B190	R188 G161 B183	R232 G205 B196	R77 G131 B142
#96c3be	#bca0b7	#e7cdc3	#4c828e

2색 배색	3색 배색

①+⑤

⑥+③

②+④

①+⑦+⑧

④+①+⑤

②+③+⑥

독일의
옛이야기

C80 M45 Y70 K45
R32 G79 B62
#1f4f3e

C0 M90 Y60 K10
R217 G50 B69
#d93244

슈바르츠발트

체리

'검은 숲'이라는 뜻의 독일어

독일 남서부에 넓게 펼쳐진 침엽수림을 뜻하는 말. 독일가문비나무가 자라는 숲은 칠흑처럼 캄캄해서 검은 숲이라고 불린다. 그림 형제의 동화 중에는 어두운 숲에서 벌어지는 이야기가 많다.

잘 익은 체리 열매의 색

'검은 숲' 지방에는 슈바르츠밸더 키르슈토르테(검은 숲의 체리 케이크)라는 전통 디저트가 있다. 이 지역의 특산품인 체리를 넣은 케이크로, 초콜릿 스폰지 시트에 키르슈(으깬 버찌로 만든 투명한 브랜디)를 넣은 생크림을 채우고 빨간 체리 열매를 올려 장식한다.

3색 배색

어두운 숲의 색을 주인공으로 내세운
차분하고 신비로운 배색

● 슈바르츠발트
○ 트랜스페어런트 블루(→P.32)
● 어텀 퍼플(→P.42)

3색 배색

검은 숲의 체리 케이크를 테마로
어른스러운 달콤함을 표현한 배색

● ★체리
● 블랙브라운(→P.34)
○ 로즈버드(→P.32)

《그림 동화[Kinder-und Hausmärchen]》는 야콥과 빌헬름 그림 형제가 수집하고 편찬한 독일의 동화집입니다. 1812년에 초판 제1권, 1815년에 초판 제2권이 발행되었습니다. 이후에도 개정을 반복했고 1857년 제7판이 마지막 판본입니다. 제7판에는 그림 형제의 동화 200여 편이 수록되어 있습니다. 그중에서 《호두까기 인형》과 《백조의 호수》는 러시아 작곡가 차이콥스키 음악과 함께 발레 작품으로 널리 알려져 있으며, 이야기 무대는 모두 독일입니다.

C5 M0 Y0 K7
R235 G240 B243
#eaf0f3

C80 M50 Y0 K50
R21 G69 B119
#144476

화이트 포슬린

프러시안블루

마이센 가마의 백자

1710년에 탄생한 유럽 최초의 자기 가마 '마이센'에서 제작한 백자의 이미지를 담은 색. 동양(중국·일본)의 백자는 17세기 유럽이 동경하던 예술품이었다. 독일의 아우구스트 2세는 연금술사 요한 프리드리히 뵈트거를 억류해 도자기 생산의 기술을 알아내게 했고, 결국 개발에 성공했다.

세계 최초의 합성안료 색

1704년 독일 베를린에서 제작된 세계 최초의 합성안료 색. 당시 베를린은 프로이센 왕국의 수도여서 프러시안블루라는 이름이 붙었다. 일본에는 1747년에 도입되었는데 베를린의 남색이라는 뜻으로 '베로남'이라고 불렸으며, 가쓰시카 호쿠사이의 우키요에 작품에 쓰였다.

3 색 배 색

우아한 티타임이 떠오르는
귀여운 배색

3 색 배 색

가쓰시카 호쿠사이의 우키요에 작품처럼
자포니즘 스타일에 어울리는 배색

○ 화이트 포슬린
● 허니 옐로(→P.50)
● ★코랄 핑크(→P.26)

● ★프러시안블루
● 라일락 그레이(→P.58)
○ 포기 그레이(→P.56)

크리스마스트리 밑에 쌓인 선물 상자
떨리는 기대감과 화려한 분위기를 전달하는 배색

《호두까기 인형》 크리스마스 선물 배색 이미지 설렘/반짝이는/경사스러운

①	②	③	④	⑤	⑥	⑦	⑧
크리스마스 레드 (Christmas Red)	브라이트 핑크 (Bright Pink)	크리스마스 그린 (Christmas Green)	라이트 블루 그린 (Light Blue green)	★블루 세이지 (Blue Sage)	페일 블루 (Pale Blue)	샤이닝 골드 (Shining Gold)	실버 (Silver)
C25 M100 Y75 K0	C0 M65 Y40 K0	C100 M35 Y60 K0	C50 M5 Y23 K13	C70 M50 Y0 K10	C15 M0 Y0 K0	C15 M27 Y55 K0	C15 M0 Y0 K23
R192 G22 B57	R237 G121 B120	R0 G122 B116	R122 G182 B185	R83 G111 B175	R223 G242 B252	R222 G190 B125	R188 G204 B213
#c01638	#ed7978	#007a74	#7ab6b8	#536eae	#dff1fc	#debe7d	#bbcbd5
그리스도가 십자가에서 흘린 피에서 유래한 색	밝고 건강한 이미지의 노란빛이 감도는 핑크	영원한 생명을 상징하는 상록수의 초록	밝은 청록을 가리키는 일반 명칭	파란 꽃을 피우는 블루 세이지 품종에서 유래한 색	연한 파랑을 가리키는 일반 명칭	반짝반짝 빛나는 금을 표현한 색	은은하게 빛나는 은을 표현한 색

호두까기 인형은 독일의 전통적인 민속공예품으로 딱딱한 호두 껍데기를 쪼개는 데 쓰는 목각 인형입니다. 대개 선명한 색깔의 군복을 입은 병정으로 제작합니다. 이 컬러 팔레트는 크리스마스트리 아래에 준비된 선물 상자 외에 호두까기 인형의 색도 의식해서 구성했기 때문에 선명한 파랑(⑤)이 포함되어 있습니다. 8종의 배색 컬러는 빨강 계열(①·②), 초록 계열(③·④), 파랑 계열(⑤·⑥)이 기본이며, 뚜렷한 색상 대비가 힘을 발휘할 수 있도록 고안했습니다. ⑦과 ⑧이 강조색입니다.

Story

크리스마스이브에 호두까기 인형을 선물 받은 소녀는 그날 밤 생쥐 떼에게 공격을 받는 꿈을 꿉니다. 위기의 상황 속에서 호두까기 인형이 용감하게 생쥐 떼와 맞서 싸워 모두 물리칩니다. 그러자 호두까기 인형에 걸려 있던 저주가 풀려 왕자님으로 변합니다.

사용 장면 겨울의 홀리데이 시즌 장면 / 비일상적인 분위기를 나타내고 싶을 때 / 카리스마가 넘치는 매력적인 인물을 표현할 때 / 11월 말에서 크리스마스까지의 강림절 시기

멀 티 컬 러 배 색

④+①+②+⑤+⑥

검정+①+③+④+⑦+⑧

초록을 내세우지 않는 윈터 홀리데이 배색

기조색은 밝은 청록, 주요색(메인 컬러)은 빨강 계열과 블루 계열의 농담을 변화시킨 색으로 구성한 화려한 배색입니다.

기조색이 검정이면 호화롭게 보인다

기조색인 검정을 바탕으로 빨강의 면적을 작게 조절하고 금색의 면적을 크게 구성하면 호화로워 보이는 인상이 됩니다.

2 색 배 색

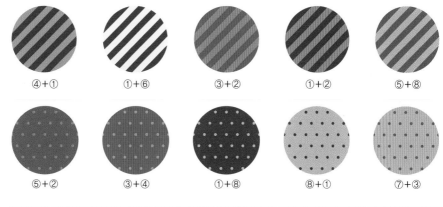

④+① ①+⑥ ③+② ①+② ⑤+⑧

⑤+② ③+④ ①+⑧ ⑧+① ⑦+③

3 색 배 색

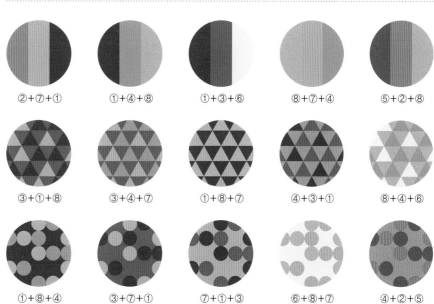

②+⑦+① ①+④+⑧ ①+③+⑥ ⑧+⑦+④ ⑤+②+⑧

③+①+⑧ ③+④+⑦ ①+⑧+⑦ ④+③+① ⑧+④+⑥

①+⑧+④ ③+⑦+① ⑦+①+③ ⑥+⑧+⑦ ④+②+⑤

25

섬세한 설탕 과자처럼 연한 색과 성대한 환영을 나타내는 선명한 색의 조화

《호두까기 인형》 사탕 요정과 과자 나라 〔배색 이미지〕 꿈꾸는/귀여운/소녀다운

①	②	③	④	⑤	⑥	⑦	⑧
핑크 펄 (Pink Pearl)	프래그런스 라일락 (Fragrance Lilac)	슈거 브라운 (Sugar Brown)	인센스 브라운 (Incense Brown)	프리지어 (Freesia)	★코랄 핑크 (Coral Pink)	★머룬 (Maroon)	자운영 (Astragalus Flower)
C3 M10 Y3 K0	C10 M25 Y0 K0	C10 M20 Y20 K0	C13 M23 Y13 K20	C0 M25 Y83 K0	C0 M52 Y40 K0	C0 M80 Y60 K70	C15 M73 Y0 K0
R248 G236 B240	R230 G203 B226	R232 G211 B199	R195 G177 B180	R252 G201 B52	R241 G151 B133	R106 G24 B22	R211 G97 B160
#f7ecf0	#e5cbe1	#e8d2c6	#c2b0b4	#fbc833	#f19684	#6a1715	#d260a0
핑크빛이 약간 감도는 진주를 표현한 색	라일락 향기를 표현한 색	유기농 설탕을 표현한 색	인센스 스틱(향)을 표현한 색	프리지어처럼 선명한 노랑	산호에서 유래한 노랑이 섞인 핑크	마로니에 열매(왕밤)에서 유래한 적갈색	연꽃처럼 선명한 핑크

〈호두까기 인형〉은 〈백조의 호수〉, 〈잠자는 숲속의 미녀〉와 함께 차이콥스키의 3대 발레곡으로 꼽힙니다. 소녀가 꿈속에서 찾아간 과자 나라의 이미지를 담은 이 컬러 팔레트는 발레 공연 중 과자 나라 방문 장면에서 연주되는 〈사탕 요정의 춤〉에서도 영감을 받았습니다. 이 곡의 섬세하고 신비로운 고음역에서는 ①~④의 색을 연상했고, 다음으로 이어지는 〈러시아의 춤〉에서는 음률의 강약과 함께 높아지는 고양감을 ⑤~⑧의 강한 색상으로 나타냈습니다. 음색이라는 말 그대로 음과 색을 이미지로 연결한 배색입니다.

Story

왕자님은 저주를 풀어준 보답으로 소녀를 과자 나라로 안내합니다. 그곳은 달콤한 향기가 가득했고, 사탕 요정들이 다 먹지 못할 만큼 많은 과자와 춤으로 환영해주었습니다. 〈호두까기 인형〉은 크리스마스 시즌의 대표적인 발레 공연입니다.

밝고 사랑스러운 이미지 / 순수함을 간직한 인물을 표현할 때 / 섬세하고 신비한 세계(⑤·⑥·⑧은 배색에서 제외) / 봄의 희망이 넘치는 장면

멀 티 컬 러 배 색

①+②+⑤+⑥+⑧

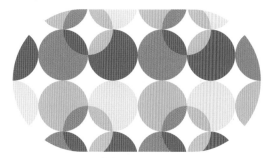

하양+①+②+③+④+⑧

떠들썩한 환영 장면을 표현할 수 있는 배색

밝은 색조의 난색 계열(⑤·⑥)을 넓은 면적에 사용해서 축제 분위기를 완성한 배색입니다.

연한 색을 조합해서 섬세하고 우아하게

기조색은 하양, 강조색인 진한 핑크(⑧) 외에는 모두 밝고 연한 색으로 구성했습니다.

2 색 배 색

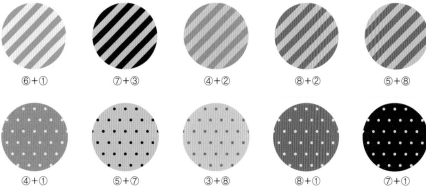

⑥+① ⑦+③ ④+② ⑧+② ⑤+⑧

④+① ⑤+⑦ ③+⑧ ⑧+① ⑦+①

3 색 배 색

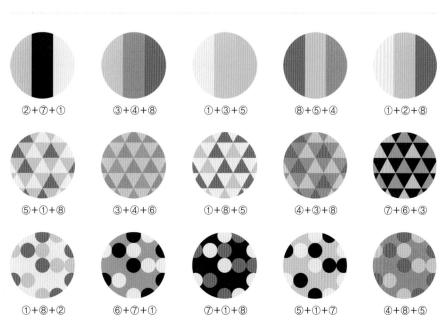

②+⑦+① ③+④+⑧ ①+③+⑤ ⑧+⑤+④ ①+②+⑧

⑤+①+⑧ ③+④+⑥ ①+⑧+⑤ ④+③+⑧ ⑦+⑥+③

①+⑧+② ⑥+⑦+① ⑦+①+⑧ ⑤+①+⑦ ④+⑧+⑤

일곱 난쟁이의 개성을
강렬한 색으로 표현한 무지개 컬러 팔레트

《백설 공주》 백설 공주와 일곱 난쟁이 배색 이미지 떠들썩한/분명한/활기찬

①	②	③	④	⑤	⑥	⑦	⑧
★스노 화이트 (Snow White)	스펙트럼 레드 (Spectrum Red)	스펙트럼 오렌지 (Spectrum Orange)	스펙트럼 옐로 (Spectrum Yellow)	스펙트럼 그린 (Spectrum Green)	스펙트럼 블루 (Spectrum Blue)	스펙트럼 인디고 (Spectrum Indigo)	스펙트럼 바이올렛 (Spectrum Violet)
C3 M0 Y0 K0	C0 M100 Y60 K0	C0 M63 Y100 K0	C0 M10 Y100 K0	C90 M0 Y80 K0	C100 M30 Y0 K17	C90 M70 Y0 K0	C70 M85 Y0 K0
R250 G253 B255	R230 G0 B68	R239 G124 B0	R255 G225 B0	R0 G161 B97	R0 G115 B183	R29 G80 B162	R104 G59 B147
#f9fcfe	#e50044	#ee7b00	#ffe100	#00a161	#0073b6	#1c4fa1	#673b93
눈에서 유래했으며, 순백색의 아름다움을 의미하는 명칭	가시광선의 빨강을 표현한 색	가시광선의 주황을 표현한 색	가시광선의 노랑을 표현한 색	가시광선의 초록을 표현한 색	가시광선의 파랑을 표현한 색	가시광선의 남색을 표현한 색	가시광선의 보라를 표현한 색

계모 왕비의 마수에서 백설 공주를 지키는 일곱 난쟁이는 저마다 개성이 뚜렷합니다. 흔히 '○○ 색깔이 드러난다'라는 말은 그 사람의 개성이 긍정적으로 발휘되었다는 의미로 통합니다. 이 컬러 팔레트는 '사람의 개성＝컬러'라는 발상으로 무지개의 7색을 사용했습니다. 백설 공주 이름의 유래가 '눈처럼 하얗다'라는 특징이므로, 스노 화이트(①)를 넣었습니다. 그중 빨강·노랑·초록·파랑은 심리사원색으로 불리기도 합니다. 우리가 색을 보고 대뇌에 그 정보가 전달될 때 기본 신호가 이 4색으로 분해되기 때문입니다.

Story

왕과 왕비 사이에 태어난 눈처럼 하얀 여자아이. 왕비가 세상을 떠난 후 왕은 새로운 왕비를 맞이합니다. 계모는 말하는 거울로부터 "당신보다 백설 공주가 아름답다"라는 말을 듣고 공주를 죽이려고 합니다. 그런 백설 공주를 숲에 사는 난쟁이들은 몰래 숨겨줍니다.

사용 장면 활동적이고 캐주얼한 이미지로 표현하고 싶을 때 / 보는 이의 마음에 직접적인 임팩트를 주고 싶을 때 / 어린아이를 테마로 하는 작품을 만들 때 / 강력함을 표현할 때

멀 티 컬 러 배 색

①+②+④+⑤+⑦　　　　　①+②+③+⑤+⑥+⑧

심리사원색을 사용한 궁극의 캐주얼 배색

심리사원색(빨강·노랑·초록·파랑)은 뇌가 색을 인식할 때 기본이 되는 색이기 때문에 임팩트가 큽니다.

기조색이 하양이면 분위기가 스포티해진다

2종의 파랑 계열 중에서 밝은 쪽(⑥)을 택해 더욱 상쾌하게 보이는 배색으로 완성했습니다.

2 색 배 색

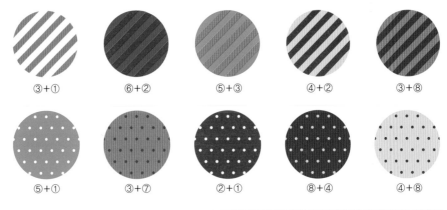

③+①　⑥+②　⑤+③　④+②　③+⑧

⑤+①　③+⑦　②+①　⑧+④　④+⑧

3 색 배 색

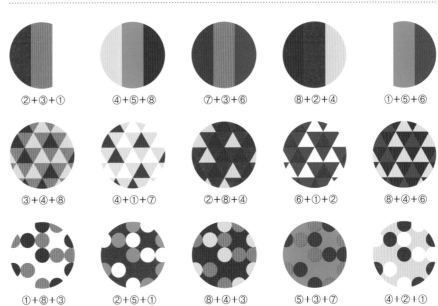

②+③+①　④+⑤+⑧　⑦+③+⑥　⑧+②+④　①+⑤+⑥

③+④+⑧　④+①+⑦　②+⑧+④　⑥+①+②　⑧+④+⑥

①+⑧+③　②+⑤+①　⑧+④+③　⑤+③+⑦　④+②+①

세상에서 가장 아름다운 백설 공주를 저주하고
독사과를 먹인 계모처럼 수상해 보이는 색

《백설 공주》 저주의 독사과

배색 이미지) 그늘이 있는/어둡게 가라앉은/어른스럽고 차분한

①	②	③	④	⑤	⑥	⑦	⑧
포이즌 애플 (Poison Apple)	★틸 블루 (Teal Blue)	미스티 그린 (Misty Green)	★슬레이트 블루 (Slate Blue)	문리스 나이트 (Moonless Night)	다크 블루 그린 (Dark Blue Green)	미디엄 그레이 (Midium Gray)	다크 그레이 (Dark Gray)
C10 M100 Y0 K35	C100 M30 Y0 K48	C20 M0 Y20 K5	C60 M40 Y20 K20	C35 M35 Y0 K80	C80 M0 Y27 K50	C0 M0 Y0 K50	C0 M0 Y0 K80
R162 G0 B97	R0 G84 B136	R207 G228 B209	R100 G121 B151	R60 G53 B72	R0 G111 B123	R159 G160 B160	R89 G87 B87
#a20060	#005387	#cfe3d1	#647996	#3b3448	#006f7b	#9f9fa0	#595757
독이 든 사과를 표현한 색	오리 깃털에서 볼 수 있는 짙은 파 랑	안개가 낀 것처럼 뿌연 초록	지붕 기와에 쓰 이는 푸르스름한 점토판의 색	초승달이 뜬 밤의 어둠을 표현한 색	어두운 청록을 가리키는 일반 명 칭	중명도의 회색을 가리키는 일반 명 칭	저명도의 회색을 가리키는 일반 명 칭

이 컬러 팔레트는 독사과를 상징하는 어두운 붉은보라(①), 어두운색
의 망토를 걸치고 사과 장수로 변장한 계모(②), 어둡고 비굴한 감정과
질투를 표현하기 위한 색(⑤~⑧)으로 구성했습니다. 이 컬러 팔레트만
으로 배색을 전개할 때 어느 정도의 명암 차이를 조절하지 않으면, 색
끼리 만나는 부분이 자연스럽게 연결되지 않는 점을 고려해서 ②를 밝
게 조절한 ④나, ⑥을 옅게 만든 ③을 추가했습니다. 배색은 조합하는
색끼리 명도 차이가 클수록 인상이 분명하고, 명도 차이가 작을수록
흐릿한 인상이 됩니다.

Story

백설 공주가 죽었다고 생각한 계
모는 거울에게 다시 물었습니다.
하지만 돌아온 대답은 "숲속 난쟁
이의 집에 사는 백설 공주가 당신
보다 1,000배 더 아름답다"였습니
다. 화가 난 계모는 사과 장수로 변
장해 백설 공주에게 독사과를 먹
입니다.

| 사용 장면 | 저주처럼 부정적인 감정을 표현하고 싶을 때 / 자기 내면을 깊게 파고드는 장면 / 시간이 멈춘 듯이 적막한 장면 / 냉정 침착하고 그늘이 있는 캐릭터 |

멀 티 컬 러 배 색

③+①+②+⑤+⑥

검정+②+③+④+⑥+⑧

어둡고 탁한 색은 기조색을 밝아 보이게 한다

①·②·⑤·⑥은 모두 '어둡고 탁한 색'이므로 '밝고 탁한 색(③)'을 기조색으로 쓰면 안정적으로 마무리할 수 있습니다.

빨강을 사용하지 않고, 시크하고 어른스러운 인상으로

한색 계열을 주인공으로 한 명도 차이가 큰 배색입니다. 명암의 강약이 드러나서 분명하고 또렷한 인상을 줍니다.

2 색 배색

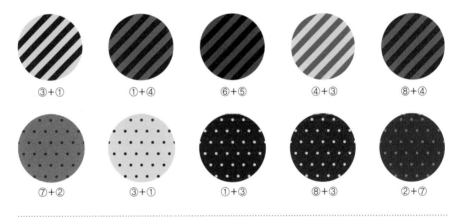

③+① ①+④ ⑥+⑤ ④+③ ⑧+④

⑦+② ③+① ①+③ ⑧+③ ②+⑦

3 색 배색

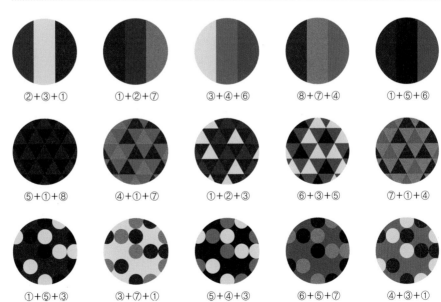

②+③+① ①+②+⑦ ③+④+⑥ ⑧+⑦+④ ①+⑤+⑥

⑤+①+⑧ ④+①+⑦ ①+②+③ ⑥+③+⑤ ⑦+①+④

①+⑤+③ ③+⑦+① ⑤+④+③ ⑥+⑤+⑦ ④+③+①

독사과의 저주를 푸는 사랑의 힘
이야기의 행복한 결말은 맑은 배색으로

《백설 공주》 기적의 해피엔딩　(배색 이미지)　동화적인/투명감이 느껴지는/밝은 미래의

①	②	③	④	⑤	⑥	⑦	⑧
프레시 핑크 (Fresh Pink)	★코르크 (Cork)	★세룰리안블루 (Cerulean Blue)	트랜스페어런트 블루 (Trans Parent Blue)	로즈버드 (Rose Bud)	치어플 핑크 (Cheerful Pink)	라이트 그래스 그린 (Light Grass Green)	클로버 (Clover)
C0 M13 Y7 K0	C0 M30 Y50 K30	C80 M0 Y5 K30	C25 M5 Y0 K0	C0 M30 Y5 K0	C0 M65 Y10 K0	C35 M0 Y40 K0	C65 M15 Y55 K0
R252 G232 B230	R196 G154 B105	R0 G141 B183	R199 G225 B245	R247 G200 B214	R236 G122 B161	R179 G217 B173	R93 G168 B134
#fce8e6	#c39969	#008cb7	#c7e0f5	#f7c8d6	#ec79a0	#b2d9ad	#5ca885
백설 공주의 혈색을 표현한 색	코르크나무 껍질로 만든 코르크의 색	물감 색이름이기도 하며, 파란 하늘의 색	투명하게 비치는 유리를 표현한 색	장미꽃 봉오리처럼 부드러운 핑크	기쁜 장면을 상징하는 화사한 핑크	햇빛 아래의 밝은 풀색	클로버 잎을 표현한 색

독사과 조각이 입 밖으로 튀어나오자 백설 공주는 눈을 뜨고, 순식간에 혈색이 돌아옵니다(①). 이것은 난쟁이들의 헌신과 왕자님의 키스가 만든 기적(②·③). 컬러 팔레트의 전반에는 부활 장면을 상징하는 색을 배치하고, 후반은 백설 공주가 누워 있던 유리관(④)과 꽃이 가득 핀 언덕의 아름다운 풍경(⑤~⑧) 등 구체적인 색을 모았습니다. 이 컬러 팔레트는 전체적으로 행복한 이미지가 드러나도록 연구했습니다. 그림을 그리거나 디자인을 고민할 때 ①~⑧의 색을 자유롭게 조합해보세요.

Story

난쟁이들은 몸이 차갑게 식고, 움직이지 않는 백설 공주를 유리관에 눕힌 뒤 꽃이 핀 언덕에 오릅니다. 마침 길을 지나던 이웃 나라 왕자님이 사정을 듣고, 신하들에게 유리관을 옮기라고 합니다. 그때의 반동으로 백설 공주의 목에 걸려 있던 독사과가 빠져나와…

사용 장면	전형적인 공주님과 왕자님 이미지를 연출하고 싶을 때 / 동화적인 세계관을 표현할 때 / 해피엔딩 장면 / 미래를 상상하는 장면

멀티 컬러 배색

①+②+④+⑤+⑥

하양+②+③+④+⑦+⑧

청순가련한 이미지를 표현

기조색은 살짝 노란빛을 띤 연한 핑크(①)이고, 전체를 파스텔컬
러로 구성한 귀여운 배색입니다.

상큼하고 씩씩한 이미지의 배색

하얀 기조색에 대한 강조색을 선명한 파랑(③)으로 설정해 대비
를 살린 산뜻한 배색입니다.

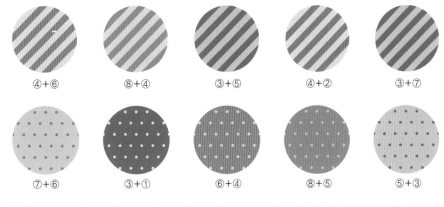

2 색 배색

④+⑥ ⑧+④ ③+⑤ ④+② ③+⑦

⑦+⑥ ③+① ⑥+④ ⑧+⑤ ⑤+③

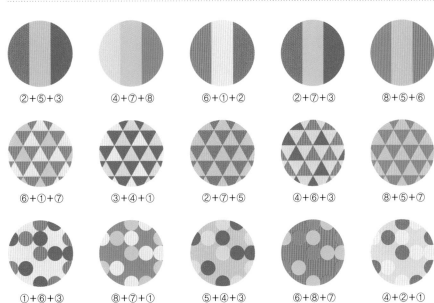

3 색 배색

②+⑤+③ ④+⑦+⑧ ⑥+①+② ②+⑦+③ ⑧+⑤+⑥

⑥+①+⑦ ③+④+① ②+⑦+⑤ ④+⑥+③ ⑧+⑤+⑦

①+⑥+③ ⑧+⑦+① ⑤+④+③ ⑥+⑧+⑦ ④+②+①

빨간 모자와 깊은 숲의 보색을 그레이시 컬러로 연결한 세련된 배색

《빨간 모자》 빨간 모자 소녀와 숲의 늑대 　배색 이미지　청초한/어른스러우면서 귀여운

1	2	3	4	5	6	7	8
★스드로베리 (Strawberry)	화이드 스드로베리 (White Strawberry)	페일 핑크 (Pale Pink)	블랙 브라운 (Black Brown)	그리니시 그레이 (Greenish Gray)	★모틀 그린 (Bottle Green)	뉴로피안 울프 (European Wolf)	웜 그레이 (Warm Gray)
C0 M90 Y40 K10	C0 M7 Y3 K3	C0 M20 Y3 K0	C0 M10 Y0 K90	C40 M0 Y25 K50	C80 M0 Y70 K65	C0 M0 Y30 K75	C0 M0 Y17 K50
R217 G48 B92	R250 G240 B240	R250 G220 B229	R63 G53 B55	R100 G135 B128	R0 G86 B53	R102 G98 B75	R159 G158 B141
#d8305c	#f9eff0	#fadce5	#3e3536	#638780	#005535	#65624b	#9f9d8c
잘 익은 딸기 열매에서 유래한 빨강	흰 딸기 품종에서 연상한 색	연한 핑크를 나타내는 명칭	온기가 느껴지는 갈색빛의 검정	온화한 분위기의 초록을 띤 회색	유리 차광병에서 유래한 깊은 초록	늑대 털색을 표현한 색	갈색빛을 띤 회색의 일반 명칭

빨간 모자는 이야기의 무대인 독일 슈발름(Schwalm) 지역의 전통의상입니다. 아이나 미혼 여성이 입는 옷으로 컵처럼 생긴 빨간색의 작은 모자가 달려 있습니다. 앞치마의 하양과 조끼의 검정, 포인트 컬러로 깊이감이 느껴지는 초록을 사용하고, 여러 배색을 참고하며 크리스마스 분위기로 보이지 않도록 조정했습니다. 이 컬러 팔레트는 다양한 장면에 활용할 수 있습니다. 약간 보랏빛이 감도는 차가운 빨강(①)과 어두운 청록(⑥)은 보색 관계라서 대비가 강하기 때문에 그레이시 톤의 색상(⑤·⑦·⑧)을 더해서 세련된 화풍으로 마무리했습니다.

Story

숲에 사는 아픈 할머니에게 와인과 케이크를 갖다 드리러 가게 된 빨간 모자. 심부름을 가던 도중에 늑대와 마주칩니다. 늑대는 소녀를 속이고 앞질러 가서 할머니를 잡아먹습니다. 뒤늦게 도착한 빨간 모자도 늑대에게 잡아먹히고 마는데…

사용 장면　자기 나이보다 어른스럽게 보이는 인물을 표현할 때 / 귀여움만으로는 부족하다고 느껴지는 장면 / 초겨울 장면 / 크리스마스 장면에는 골드나 실버를 추가

멀 티 컬 러 배 색

③+①+②+⑤+⑥

하양+①+②+③+⑦+⑧

스타일리시한 보색 배색

강렬한 인상을 주는 빨강×초록 조합도 배경은 핑크(③)로, 초록을 그레이시 톤(⑤)으로 하면 근사한 배색이 완성됩니다.

유치하지 않은 청초한 사랑스러움

컬러 팔레트의 초록 계열 대신 배경색을 하양으로 칠하면, 청초한 분위기의 배색이 됩니다.

2 색 배 색

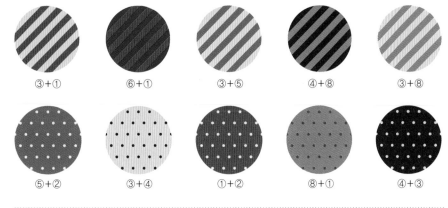

③+①　　⑥+①　　③+⑤　　④+⑧　　③+⑧

⑤+②　　③+④　　①+②　　⑧+①　　④+③

3 색 배 색

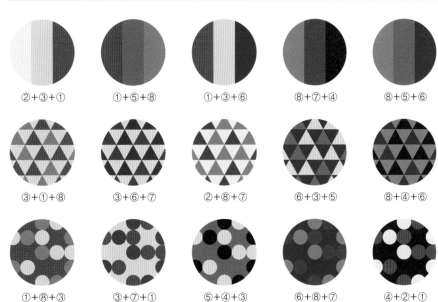

②+③+①　　①+⑤+⑧　　①+③+⑥　　⑧+⑦+④　　⑧+⑤+⑥

③+①+⑧　　③+⑥+⑦　　②+⑧+⑦　　⑥+③+⑤　　⑧+④+⑥

①+⑧+③　　③+⑦+①　　⑤+④+③　　⑥+⑧+⑦　　④+②+①

클래식한 와인레드와 따뜻한 갈색 계열 미각을 자극하는 색 조합으로

《빨간 모자》 해피엔딩의 간식 시간 〔배색 이미지〕 따뜻한/안정감이 느껴지는/포근한

❶	❷	❸	❹	❺	❻	❼	❽
★와인레드	브레드 브라운	웜 베이지	퍼플 베리	그레이시 퍼플	그레이 베이시	★피스타치오 그린	레드 애플
(Wine Red)	(Bread Brown)	(Warm Beige)	(Purple Berry)	(Grayish Purple)	(Gray Beige)	(Pistachio Green)	(Red Apple)
C0 M80	C23 M50	C10 M25	C40 M65	C63 M67	C10 M20	C40 M10	C5 M80
Y36 K50	Y60 K0	Y35 K0	Y30 K0	Y50 K0	Y25 K40	Y50 K0	Y40 K0
R147	R203	R232	R167	R118	R165	R168	R226
G46	G143	G200	G108	G95	G149	G198	G83
B68	B102	B167	B135	B108	B136	B146	B107
#932d43	#ca8f65	#e7c7a6	#a76b87	#765f6c	#a49587	#a7c592	#e2536a
적포도주에서 유래한 유럽의 전통적인 빨강	노릇하게 구워진 빵을 표현한 색	노란빛이 도는 따뜻한 인상의 베이지	숲에서 자라는 베리 종류 중 하나를 표현한 색	회색빛이 도는 붉은보라를 가리키는 일반 명칭	회색과 베이지색 사이의 중간색	피스타치오 열매처럼 밝은 연두색	잘 익은 빨간 사과의 껍질을 표현한 색

늑대의 뱃속에서 무사히 살아 돌아온 두 사람이 화기애애하게 보내는 휴식 시간을 이미지로 나타낸 배색입니다. 빨간 모자 소녀가 할머니를 위해 가져온 와인과 과자, 숲의 과일과 나무 열매 등의 색 조합으로 구성했습니다. 그중에서 와인레드(①)는 유럽에서 오랫동안 써온 고전적인 빨간색입니다. 레드 애플(⑧)은 이미지에서 따온 색이름입니다. 영어에서 사과를 가리키는 전통적인 색이름은 애플그린뿐이며, 애플레드는 존재하지 않습니다. 사과는 빨강…이라고 단정할 수 없겠지요.

Story

칠흑같이 깜깜한 늑대 뱃속에서 두 사람이 곤경에 처했을 때 할머니 집 앞을 지나던 마을 사람이 늑대가 코를 골며 쿨쿨 자는 소리를 듣고 큰일이 벌어졌음을 알아차립니다. 늑대 배를 가로로 가르고 두 사람을 구출한 뒤 자갈을 잔뜩 넣고 꿰맵니다.

| 사용 장면 | 온화하고 따뜻한 장면 / 과일과 견과류가 생각나는 먹음직스러운 이미지를 연출할 때 / 포용력이 있는 이미지를 만들고 싶을 때 / 늦여름~초가을의 계절감을 표현하고 싶을 때 |

멀 티 컬 러 배 색

③+①+②+⑤+⑥

검정+①+②+③+⑥+⑧

따뜻한 음료와 음식 장면에 최적의 배색

온화하고 따뜻한 색(③)을 배경으로 음료와 음식을 연상시키는 색(①·②)을 조합하고, ⑤·⑥으로 정리했습니다.

왠지 모르게 정감이 가는 레트로 분위기

배경이 검정이면 배색 전체에 긴장감이 생깁니다. 갈색 계열(②·③·⑥)×빨강 계열(①·⑧)을 조합해 안도감이 느껴지는 인상.

2 색 배 색

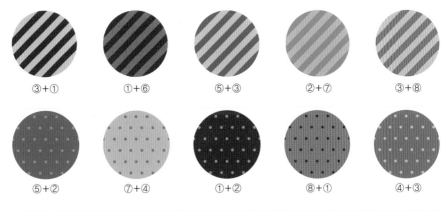

③+① ①+⑥ ⑤+③ ②+⑦ ③+⑧

⑤+② ⑦+④ ①+② ⑧+① ④+③

3 색 배 색

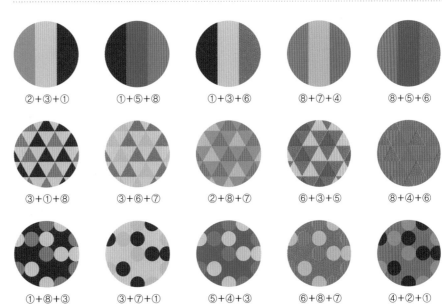

②+③+① ①+⑤+⑧ ①+③+⑥ ⑧+⑦+④ ⑧+⑤+⑥

③+①+⑧ ③+⑥+⑦ ②+⑧+⑦ ⑥+③+⑤ ⑧+④+⑥

①+⑧+③ ③+⑦+① ⑤+④+③ ⑥+⑧+⑦ ④+②+①

침엽수가 우거진 깊은 숲을 표현하는 청록 계열과
나뭇잎 사이로 비치는 햇살과 달빛의 이미지로 내추럴하게

《헨젤과 그레텔》 깊고 깊은 숲속으로 〔배색 이미지〕 자연적인/빛과 그림자/울창한

①	②	③	④	⑤	⑥	⑦	⑧
★포레스트 그린 (Forest Green)	★제이드 그린 (Jade Green)	그리니시 섀도 (Greenish Shadow)	페일 스카이 (Pale Sky)	선샤인 옐로 (Sunshine Yellow)	칩멍크 브라운 (Chipmunk Brown)	미드나이트 스카이 (Midnight Sky)	문라이트 블루 (Moonlight Blue)
C70 M0 Y55 K33	C65 M0 Y55 K25	C77 M0 Y37 K73	C30 M13 Y0 K0	C0 M7 Y30 K0	C43 M53 Y50 K15	C70 M40 Y0 K60	C20 M7 Y0 K0
R37 G140 B109	R66 G155 B118	R0 G74 B74	R187 G208 B236	R255 G240 B193	R146 G115 B106	R36 G69 B109	R211 G226 B244
#248c6d	#429a75	#004a49	#bbcfeb	#ffefc1	#927269	#23456c	#d2e2f4
침엽수림 나무에서 유래한 깊은 초록	비취(제이드)처럼 푸른빛이 섞인 초록	검정에 가까운 진한 초록으로 깊은 숲의 나무 그늘을 표현한 색	연한 하늘색. 숲의 나무 사이로 보이는 하늘을 표현한 색	나무 사이로 비치는 볕뉘를 표현한 색	줄무늬다람쥐의 몸 색을 표현한 갈색	한밤중의 하늘처럼 어둡고 진한 파랑	은은한 달빛처럼 매우 연한 파랑

《헨젤과 그레텔》은 독일 헤센주에 전해 내려오는 민담을 모티브로 재구성한 이야기입니다. 독일어로 하이킹을 뜻하는 '반데른(Wandern)'에 '목적 없이 숲을 산책한다'라는 뉘앙스가 포함될 정도로 독일 사람들은 숲에 익숙합니다. 이야기에서 선택한 장면에는 가난해서 빵을 사지 못하고, 계모가 아이들을 숲에 버리는 일이 반복되었던 시대 배경을 반영했습니다. 짙은 초록(①·②)에 더해 어두운 그림자나 어둠의 색(③·⑦), 희미한 빛의 색(⑤·⑧) 등으로 컬러 팔레트를 구성했습니다.

Story

가난한 나무꾼의 아이인 헨젤과 그레텔은 계모의 명령으로 숲에 남게 됩니다. 지혜로운 헨젤은 주머니에 넣어둔 작은 돌을 떨어뜨려 집으로 돌아가는 길을 표시했습니다. 하지만 남매는 또다시 깊은 숲으로 끌려갑니다.

멀 티 컬 러 배 색

③＋①＋②＋⑤＋⑥

검정＋①＋②＋③＋⑦＋⑧

아름다운 햇살이 비치는 상쾌한 낮의 숲

기조색으로 어두운 초록(③), 강조색으로 연노랑(⑤)을 사용해서 깊은 숲의 분위기를 표현한 배색입니다.

정적에 휩싸인 신비로운 밤의 숲

초록 계열의 여러 농담 색(①~③)과 파랑 계열의 여러 농담 색(⑦ ·⑧)으로 신비한(또는 이상한) 분위기의 밤의 숲을 표현했습니다.

2 색 배 색

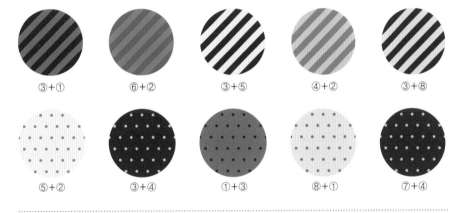

③＋①	⑥＋②	③＋⑤	④＋②	③＋⑧

⑤＋②	③＋④	①＋③	⑧＋①	⑦＋④

3 색 배 색

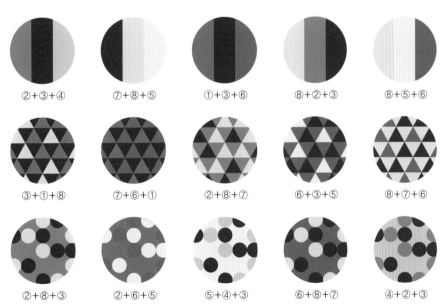

②＋③＋④	⑦＋⑧＋⑤	①＋③＋⑥	⑧＋②＋③	⑧＋⑤＋⑥

③＋①＋⑧	⑦＋⑥＋①	②＋⑧＋⑦	⑥＋③＋⑤	⑧＋⑦＋⑥

②＋⑧＋③	②＋⑥＋⑤	⑤＋④＋③	⑥＋⑧＋⑦	④＋②＋③

달콤한 서양과자를 닮은 브라운 계열×핑크 계열
행복이 넘치는 과자의 집 배색

《헨젤과 그레텔》 과자의 집 (배색 이미지) 행복이 느껴지는/달콤하고 귀여운/가슴 뛰는

1	2	3	4	5	6	7	8
★헤이즐 브라운 (Hazel Brown)	★초콜릿 (Chocolate)	비스킷 (Biscuit)	스트로베리 크림 (Strawberry Cream)	마카롱 핑크 (Macaron Pink)	바닐라 크림 (Vanilla Cream)	프레시 라즈베리 (Fresh Raspberry)	★캔디 핑크 (Candy Pink)
C0 M40 Y65 K30	C0 M60 Y60 K75	C7 M20 Y37 K0	C0 M15 Y3 K0	C0 M50 Y23 K0	C0 M5 Y13 K0	C35 M80 Y35 K0	C5 M63 Y25 K0
R194 G137 B74	R97 G44 B22	R239 G211 B167	R251 G229 B235	R241 G156 B162	R255 G246 B228	R176 G79 B115	R230 G125 B144
#c1884a	#612c16	#eed2a7	#fbe5eb	#f19ca1	#fef5e3	#b04e73	#e57c8f
헤이즐넛 껍질에서 유래한 갈색	초콜릿색. 18세기에 생긴 색이름	고소한 비스킷을 표현한 색	딸기가 들어 있는 달콤한 크림을 표현한 색	마카롱을 표현한 색으로 마음이 들뜨는 핑크	바닐라빈을 잔뜩 넣은 크림의 색	숲에서 딴 신선한 산딸기 열매 색	달콤한 캔디에서 유래한 명칭

헨젤과 그레텔은 숲에서 라즈베리를 따 먹으며 배고픔을 견디다가, 달콤한 향기에 이끌려 마녀가 사는 과자의 집을 발견합니다. 이 컬러 팔레트는 두 아이가 과자의 집을 발견한 계기인 '달콤한 향기'를 콘셉트로 색을 선택했습니다. 비슷한 색을 나열했는데, ①~⑧ 중 어떤 조합이든 아름답게 보이도록 색상·명도·채도를 조정했습니다. 이대로는 밋밋하다면 무채색인 하양이나 검정을 함께 써보세요. 화면에 긴장감이 생깁니다.

Story

숲속을 방황하던 두 아이는 지붕부터 바닥까지 과자로 만들어진 집을 발견합니다. 그 집의 주인은 나쁜 마녀였지만, 두 아이는 지혜를 짜내어 마녀를 물리칩니다. 그리고 마녀의 집에 있던 금은보석을 가지고 돌아가 행복하게 살았습니다.

포근한 세계관을 전달하고 싶을 때 / 달콤하고 귀여운 분위기를 꾸밀 때 / 넘치는 행복감을 연출하고 싶을 때 / 어리고 천진난만한 캐릭터를 표현할 때

멀 티 컬 러 배 색

③+①+②+⑤+⑥

하양+②+③+④+⑦+⑧

달콤함과 고소함, 경쾌함을 동시에 표현

갈색×핑크 계열 배색은 서양과자의 이미지를 나타낼 때의 단골 배색입니다. 어두운 갈색(②)이 강조색입니다.

세련되고 고급스러운 달콤함의 표현

기조색은 하양, 강조색은 ②와 깊이감이 느껴지는 밝은 자주 (⑦)를 사용해 세련미를 한층 끌어올린 배색입니다.

2 색 배 색

3 색 배 색

블론드×보라 계열의 강한 대비를
옅은 색조의 회색으로 정리해 우아하게

《라푼젤》탑에 사는 라푼젤 [배색 이미지] 우아한/고급스러운/명암이 뒤섞인

1	2	3	4	5	6	7	8
스톤 그레이	월 그레이	그레이시 아이보리	★테라코타	★블론드	블루 블랙	어텀 퍼플	★레이즌
(Stone Gray)	(Wall Gray)	(Grayish Ivory)	(Terra Cotta)	(Blond)	(Blue Black)	(Autumn Purple)	(Rasin)
C30 M20 Y25 K35	C23 M20 Y25 K3	C5 M5 Y13 K5	C0 M57 Y52 K30	C0 M13 Y50 K5	C40 M13 Y0 K80	C45 M65 Y0 K23	C53 M90 Y33 K53
R142 G146 B142	R202 G197 B185	R238 G235 B221	R190 G109 B85	R247 G220 B141	R52 G67 B82	R132 G87 B144	R85 G20 B65
#8d928d	#c9c4b9	#edeadc	#bd6d55	#f6db8c	#334251	#83568f	#541341
라푼젤이 사는 돌탑을 표현한 색	라푼젤이 지내는 공간의 벽 색	아이보리보다 회색빛이 도는 색	초벌 도기에서 유래한 자연적인 적갈색	서양인의 금발을 나타내는 색이름	남색에 가까운 검정의 일반적인 색이름	어두운 보라. 깊어가는 가을을 표현한 색	건포도의 색

마녀가 라푼젤을 키우게 된 이유는 라푼젤의 부모가 마녀의 밭에서 채소를 훔쳐 먹었기 때문이라고 알려져 있습니다. 마녀는 라푼젤을 소중하게 보살폈지만, 한편으로는 꼼짝 못 하게 구속합니다. 이 컬러 팔레트에서는 라푼젤의 머리색(⑤)과 마녀의 주술(⑥~⑧)을 대조색 관계로 설정해서 강렬한 대비를 느낄 수 있습니다. 하지만 대비가 너무 심하면 사용할 장면이 한정되므로 색조가 있는 회색(①~③)이나 자연의 흙색(④)을 넣어 응용 범위가 넓어지도록 구성했습니다.

Story

태어나자마자 마녀에게 건네져서 계단도 의자도 없는 높은 탑에 갇혀 사는 라푼젤. 마녀가 찾아오면 길고 아름다운 머리칼을 내려주고, 마녀는 머리채를 잡고 탑에 오릅니다. 라푼젤의 유일한 즐거움은 노래를 부르는 것이었습니다.

밝은 희망(⑤)과 우울한 기분(⑥~⑧)의 대비로 요동치는 감정을 표현할 때 / 노랑(⑤) 없이 우아한 분위기를
연출할 때 / 불길한 사건의 조짐 / 초가을의 계절감

멀 티 컬 러 배 색

⑦+①+②+⑤+⑥

검정+②+③+④+⑦+⑧

색상과 명도의 차이로 시선을 끄는 배색

노랑×보라의 보색 배색이며, 색상뿐 아니라 명암 차도 크기
때문에 화려하지 않아도 시선을 끄는 배색입니다.

우아한 고급스러움과 깊이를 느끼게 하는 배색

기조색은 검정으로 하고 탁한 빨강(④), 어두운 붉은보라(⑧),
차분한 느낌의 푸른 보라(⑦)를 조합한 우아한 배색입니다.

2 색 배 색

③+⑦　　　①+⑤　　　④+⑧　　　⑤+②　　　⑦+⑧

⑤+⑧　　　③+④　　　①+⑤　　　⑧+①　　　④+③

3 색 배 색

②+③+①　　①+⑤+⑧　　④+③+⑥　　⑧+⑦+④　　⑧+②+⑥

⑤+①+⑧　　③+⑤+②　　②+④+⑦　　⑥+⑦+⑤　　⑧+④+①

①+⑧+③　　③+⑦+①　　⑤+④+①　　②+⑧+⑦　　④+②+③

초록을 중심으로 야생화의 색이 뿌려진 속박에서 해방된 자유롭고 낭만적인 세상

《라푼젤》 세상 밖으로　(배색 이미지) 봄의 방문/개방감이 있는/희망으로 가득한

1	2	3	4	5	6	7	8
★그래스 그린	브라이트 옐로 그린	레터스 그린	체리 블로섬	브라이트 옐로	브라이트 퍼플	★비리디언	퍼플리시 브라운
(Grass Green)	(Bright Yellow Green)	(Lettuce Green)	(Cherry Blossom)	(Bright Yellow)	(Bright Purple)	(Viridian)	(Purplish Brown)
C30 M0	C50 M0	C25 M0	C0 M15	C0 M10	C33 M75	C80 M0	C55 M80
Y70 K48	Y65 K0	Y40 K0	Y5 K0	Y75 K0	Y0 K0	Y60 K30	Y47 K0
R123	R139	R203	R252	R255	R179	R0	R137
G141	G199	G227	G229	G228	G87	G137	G75
B65	B119	B174	B232	B80	B157	B105	B103
#7b8c41	#8bc677	#cbe2ae	#fbe5e7	#ffe350	#b2579d	#008869	#894b66
전통적인 색이름으로 식물 잎에서 유래한 색	화사한 연두색을 가리키는 일반 명칭	양상추 잎처럼 싱싱한 초록	벚꽃을 표현한 연한 핑크	선명한 노랑을 가리키는 일반 명칭	선명한 붉은보라를 가리키는 일반 명칭	19세기 프랑스에서 만든 초록 안료	보라에 가까운 갈색, 갈색과 보라의 중간색

라푼젤과 왕자의 밀회를 알게 된 마녀는 라푼젤의 아름답고 긴 머리카락을 자르고, 그녀를 깊은 숲속에 방치합니다. 마녀는 라푼젤의 잘린 머리카락을 이용해 왕자를 속여 탑으로 불러들인 뒤 밀어서 떨어뜨립니다. 절체절명의 위기에 처한 두 사람은 숲에서 기적적으로 다시 만나고, 시력을 잃었던 왕자는 빛을 되찾습니다. 그 순간의 눈부실 정도로 빛이 넘치는 세계를 배색 콘셉트로 삼았습니다. 고채도의 초록(②·⑦)을 넓은 면적에 사용하고, 강조색으로 자연에서 볼 수 있는 화사한 꽃의 색(④~⑥)을 선택해서 밝은 세계관을 표현했습니다.

Story

말을 타고 지나던 왕자는 라푼젤의 아름다운 노랫소리를 듣고 사랑에 빠져 마녀 몰래 탑에 드나듭니다. 하지만 결국 마녀에게 발각되었고, 탑에서 떨어져 눈이 멀게 됩니다. 라푼젤의 눈물이 왕자의 눈에 떨어지자 다시 눈이 보이게 되죠.

개방감이 넘치는 희망의 표현 / 부활절 장면 / 어둡고 강한 색(⑦·⑧)을 제외한 나머지 색으로 천진난만한
인물을 표현할 때 / 긍정적인 기쁨의 장면

멀 티 컬 러 배 색

⑧+①+②+④+⑦

③+①+②+④+⑤+⑥

보라와 갈색의 중간색으로 전체를 조화롭게

여러 가지 초록(①·②·⑦)이 더욱 또렷해 보이도록 기조색으로
어두운색(⑧)을 사용한 배색입니다.

밝은 초록과 꽃 색으로 봄이 찾아온 숲을 표현

연두 계열(②·③)을 중심으로 다채로운 꽃의 색(④~⑥)을 조합한
배색. 어두운 초록(①)으로 화면에 긴장감을 더했습니다.

2 색 배 색

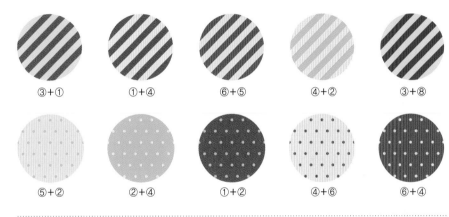

③+①　　①+④　　⑥+⑤　　④+②　　③+⑧

⑤+②　　②+④　　①+②　　④+⑥　　⑥+④

3 색 배 색

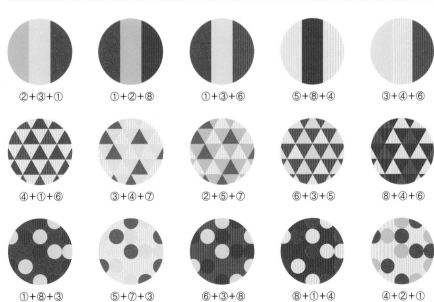

②+③+①　　①+②+⑧　　①+③+⑥　　⑤+⑧+④　　③+④+⑥

④+①+⑥　　③+④+⑦　　②+⑤+⑦　　⑥+③+⑤　　⑧+④+⑥

①+⑧+③　　⑤+⑦+③　　⑥+③+⑧　　⑧+①+④　　④+②+①

포지티브와 네거티브
양극단의 감정을 보색과 어두운 회색으로 표현

《잠자는 숲속의 공주》 탄생을 축하하는 파티에 초대된 요정들 (배색 이미지) 빛과 그림자의 혼재/아름다운/어른스러우면서 귀여운

①	②	③	④	⑤	⑥	⑦	⑧
★펄 화이트	피치 넥타르	라임라이트	스프링 바이올렛	모브 미스트	실크 스레드	이터널	★차콜 그레이
(Pearl White)	(Peach Nectar)	(Limelight)	(Spring Violet)	(Mauve Mist)	(Silk Thread)	(Eternal)	(Charcoal Gray)
C0 M0	C0 M27	C13 M0	C45 M50	C10 M30	C0 M5	C0 M7	C5 M15
Y10 K18	Y40 K0	Y57 K0	Y0 K20	Y0 K27	Y5 K30	Y10 K67	Y0 K83
R225	R249	R232	R134	R186	R200	R120	R78
G223	G202	G235	G115	G158	G195	G114	G68
B210	B156	B136	B164	B179	B192	B109	B73
#e0dfd1	#f9c99b	#e8eb87	#8672a3	#b99db3	#c8c3c0	#78716c	#4d4448
진주에서 유래한 광택이 있는 하얀 색	신선한 복숭아의 과즙을 표현한 색	석회에서 발하는 빛을 이용하는 조명에서 유래한 색	봄에 피는 제비꽃을 표현한 색	아욱꽃[Mauve]처럼 회색빛을 띤 보라	광택이 있는 비단을 표현한 색	보편적이고 변치 않는 것을 표현한 색	목탄에서 유래한 검정에 가까운 회색

요정들이 아기에게 준 선물은 '아름다움', '상냥한 마음'처럼 따뜻하고 긍정적인(포지티브) 것이었습니다. 대조적으로 죽음을 선고한 마녀의 부정적인(네거티브) 에너지는 강렬해서, 순식간에 분위기가 돌변했을 것입니다. 이번 컬러 팔레트는 노랑(③)과 보라(④)가 보색 관계이고, 밝은색(①~③)과 어두운색(④·⑦·⑧)의 명도 차이를 크게 설정함으로써 부드러운 분위기 속에 긴장감이 느껴지는 세계관을 조성합니다. 더욱 팽팽한 긴장감은 노랑×보라×어두운 회색을 조합하면 효과적입니다.

Story

어느 왕국에 사랑스러운 공주가 태어났습니다. 축하 파티에 초대된 요정들이 차례로 축복의 선물을 주고 있을 때, 초대받지 못한 단 한 사람인 나쁜 마녀가 찾아와 '공주는 물레 바늘에 손가락을 찔려 죽을 것'이라고 저주를 내립니다.

멀 티 컬 러 배 색

②+①+③+④+⑧　　　　　　　검정+②+④+⑤+⑥+⑦

달콤함 속에 짜릿한 긴장감이 숨어 있는 배색

이 배색은 달콤한 색(①~③)에 대해 강조 역할로 어두운색(④·
⑧)을 조합해서 긴장감과 움직임을 드러내고 있습니다.

어둡지만 사랑스럽게 느껴지는 배색

검정을 기조색으로 선택하고, 회색 계열과 보라 계열로 전체를
정리했습니다. 강조색은 밝은 주황(②)입니다.

2 색 배 색

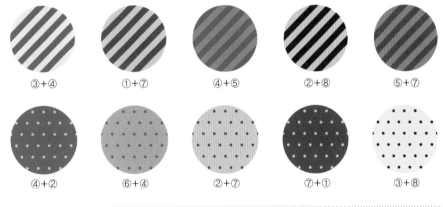

③+④　　①+⑦　　④+⑤　　②+⑧　　⑤+⑦

④+②　　⑥+④　　②+⑦　　⑦+①　　③+⑧

3 색 배 색

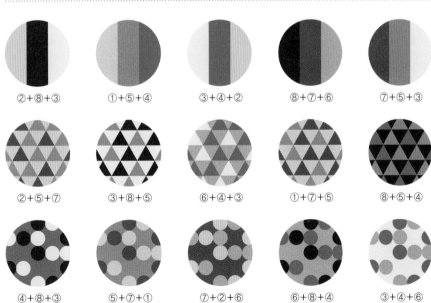

②+⑧+③　　①+⑤+④　　③+④+②　　⑧+⑦+⑥　　⑦+⑤+③

②+⑤+⑦　　③+⑧+⑤　　⑥+④+③　　①+⑦+⑤　　⑧+⑤+④

④+⑧+③　　⑤+⑦+①　　⑦+②+⑥　　⑥+⑧+④　　③+④+⑥

시간이 멈춘 것 같은 고요함 속
밝은 징조를 표현한 동서양 절충 배색

《잠자는 숲속의 공주》 가시나무 울타리와 100년의 잠 〔배색 이미지〕 차분한/촉촉한/온화한

1	2	3	4	5	6	7	8
★모스 그린 (Moss Green)	올드 캐슬 (Old Castle)	손부시 (Thornbush)	캄 그린 (Calm Green)	카스 (Curse)	★올드 로즈 (Old Rose)	핑키시 치크 (Pinkish Cheek)	로즈 화이트 (Rose White)
C25 M13 Y75 K46	C3 M7 Y20 K37	C13 M0 Y10 K25	C25 M0 Y30 K50	C67 M0 Y10 K77	C0 M50 Y23 K15	C0 M20 Y7 K0	C0 M7 Y0 K0
R134 G135 B54	R182 G176 B157	R189 G201 B196	R125 G143 B123	R0 G71 B87	R218 G141 B147	R250 G219 B223	R254 G244 B248
#868636	#b6af9c	#bcc8c3	#7d8f7a	#004656	#d98d93	#fadbde	#fdf3f8
이끼에서 유래한 점잖게 가라앉은 황록색	오래된 성벽을 표현한 저채도의 갈색	고성에 우거진 가시덤불을 표현한 색	멈춰버린 시간을 표현한 둔탁한 초록	저주의 일념을 표현한 어두운 초록빛의 파랑	올드는 생기가 없다는 의미	건강한 두 뺨의 붉은 혈색을 표현한 색	약간 붉은 기미의 하양을 아름답게 표현한 명칭

저주의 힘으로 시간이 멈춘 채 풍화된 성과 무성하게 우거진 가시덤불을 표현한 색(①~④), 깊은 잠에 빠진 공주의 장밋빛 볼과 투명한 피부색(⑥~⑧)이 대비를 이루도록 구성한 컬러 팔레트입니다. 이야기에서는 '저주의 힘이 강해서 다른 요정의 능력으로는 풀 수 없었다'라고 하므로 눈에 띄게 어둡고 강한 색(⑤)을 저주의 상징으로 선택했습니다. 이 컬러 팔레트는 잔잔하면서도 강약이 느껴져 고상하고 우아한 아름다움, 미래에 대한 희망을 표현할 수 있습니다.

Story

다른 요정이 간신히 "공주는 죽지 않지만 100년 동안 잠에 빠질 것입니다"라고 저주의 힘을 약하게 만들었습니다. 100년 후 그 전설에 흥미가 생긴 왕자님이 잠든 공주를 발견하자 모든 저주가 풀리고 나라 전체에 따뜻한 행복이 돌아왔습니다.

멀 티 컬 러 배 색

⑤＋②＋③＋④＋⑥

②＋①＋③＋⑥＋⑦＋⑧

어두운 파랑을 기조색으로 배색을 또렷하게

어두운 기조색 덕분에 모든 동그라미가 명확하게 보이고 긴장
감이 느껴지는 배색입니다.

희미한 색조가 대부분인 정지 화면 같은 배색

기조색(②)을 비롯해 희미하고 탁한 색(①·③)의 면적이 넓어서
움직임이 느껴지지 않는 정적인 배색입니다.

2 색 배 색

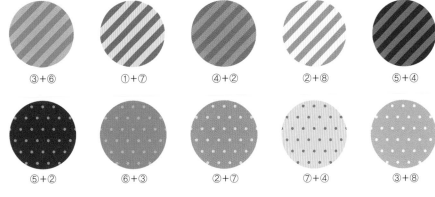

| ③＋⑥ | ①＋⑦ | ④＋② | ②＋⑧ | ⑤＋④ |
| ⑤＋② | ⑥＋③ | ②＋⑦ | ⑦＋④ | ③＋⑧ |

3 색 배 색

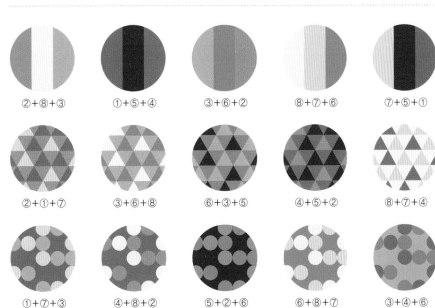

②＋⑧＋③	①＋⑤＋④	③＋⑥＋②	⑧＋⑦＋⑥	⑦＋⑤＋①
②＋①＋⑦	③＋⑥＋⑧	⑥＋③＋⑤	④＋⑤＋②	⑧＋⑦＋④
①＋⑦＋③	④＋⑧＋②	⑤＋②＋⑥	⑥＋⑧＋⑦	③＋④＋⑥

광대를 상징하는 알록달록한 줄무늬와
소박한 생활을 상징하는 갈색·회색의 대비

《하멜른의 피리 부는 사나이》 피리 부는 남자의 쥐 퇴치　(배색 이미지)　향수 어린/중세적인

1	2	3	4	5	6	7	8
★램프 블랙	크랜베리	딥 워터	리버 블루	시트론 그린	★리드 그레이	★브릭	허니 옐로
(Lamp Black)	(Cranberry)	(Deep Water)	(River Blue)	(Citron Green)	(Lead Gray)	(Brick)	(Honey Yellow)
C0 M10 Y10 K100	C0 M70 Y35 K17	C70 M37 Y0 K30	C63 M25 Y15 K0	C30 M15 Y70 K0	C3 M0 Y0 K65	C0 M70 Y70 K33	C0 M20 Y50 K17
R36 G19 B13	R209 G97 B110	R60 G109 B160	R98 G160 B194	R193 G197 B100	R122 G124 B125	R181 G82 B51	R223 G190 B125
#23130d	#d1606d	#3b6ca0	#619fc2	#c1c463	#7a7b7c	#b55132	#debd7c
석유 램프의 그을음에서 유래한 전통적인 검정	잘 익은 크랜베리를 표현한 색	바다와 강의 깊은 물을 표현한 진한 파랑	큰 강의 물을 표현한 초록빛 파랑	감귤 종류의 열매를 떠올리게 하는 밝은 연두	금속 중 납색. 일본어로는 연색	벽돌색처럼 갈색에 가까운 빨강	투명한 꿀을 표현한 색

중세 유럽에서는 옷의 색에 상징적인 의미가 있었습니다. 한 번에 많은 색을 몸에 걸치는 행위는 악취미로 여겨져 꺼렸고, 알록달록한 줄무늬 옷을 입는 사람은 주로 광대나 마법사였습니다. 이 이야기는 1284년에 일어났던 사건이 전승된 것으로 여겨집니다. 무대인 독일 하멜른의 세인트 니콜라이 시장 교회[Marktkirche]에는 '피리 부는 남자 스테인드글라스'가 장식되어 있는데, 그 색깔을 아이디어 소스로 활용해 완성한 것이 이 컬러 팔레트입니다. ①은 스테인드글라스의 납 테두리, ②~⑤는 남자의 옷 색깔, ⑥~⑧은 배경과 마을 사람들에 사용된 색입니다.

Story

하멜른 마을에 형형색색의 옷을 입은 피리 부는 남자가 나타나 "돈을 주면 마을에 들끓는 쥐 떼를 몰아내 주겠다"라고 말했습니다. 남자가 피리를 불자 온 마을의 쥐들이 남자의 뒤를 따랐고, 남자는 그대로 강에 들어가 쥐 떼를 빠져 죽게 했습니다.

멀 티 컬 러 배 색

⑥+①+②+④+⑤

⑧+①+②+③+⑥+⑦

광대의 임팩트와 위화감을 표현하는 배색

반대색 관계인 빨강·파랑·연두의 조합으로 생기는 불균형한 느낌과 강조색인 검정을 효과적으로 이용한 배색입니다.

중세의 풍경이 떠오르는 빨강·파랑×갈색 배색

중세 유럽(12~15세기)에서 상징적인 색깔로 다뤄진 빨강과 파랑에 소박한 갈색을 조합한 희상적인 배색입니다.

2 색 배 색

④+⑦　　①+⑦　　④+⑤　　②+⑧　　③+①

⑤+②　　④+⑤　　①+⑧　　⑦+⑤　　③+⑧

3 색 배 색

②+⑧+③　　①+⑤+④　　③+①+②　　⑧+⑦+⑥　　⑦+⑤+①

②+①+⑤　　③+⑧+②　　⑥+④+⑧　　①+③+②　　⑧+③+②

②+⑧+③　　④+①+⑦　　⑤+②+⑥　　⑥+⑧+⑦　　③+⑤+①

《하멜른의 피리 부는 사나이》 아이들을 데리고 가버린 피리 소리　배색 이미지　환상적/세련된

1	2	3	4	5	6	7	8
퍼플리시 그레이 (Purplish Gray)	페일 퍼플 (Pale Purple)	레이니 데이 (Rainy Day)	★터콰이즈 그린 (Turquoise Green)	파스텔 터콰이즈 (Pastel Turquoise)	크로커스 (Crocus)	★아이언 블루 (Iron Blue)	★올리브 (Olive)
C15 M10 Y0 K30	C15 M10 Y0 K0	C10 M0 Y0 K63	C63 M7 Y40 K0	C43 M0 Y15 K10	C17 M55 Y0 K30	C80 M50 Y0 K50	C0 M10 Y80 K70
R175 G179 B192	R222 G226 B242	R119 G125 B129	R92 G181 B166	R143 G199 B207	R167 G108 B147	R21 G69 B119	R114 G100 B10
#afb2bf	#dee1f2	#767d81	#5bb5a6	#8ec7ce	#a66c93	#144476	#71640a
약간 보라 기미가 느껴지는 밝은 회색	매우 연한 보라를 나타내는 일반 명칭	비 오는 날의 어둡고 무거운 하늘을 표현한 색	터키석에서 유래한 청록. 터콰이즈 블루도 있다	터콰이즈 그린을 밝고 연하게 표현한 색	크로커스꽃처럼 밝은 보라	금속 철에서 유래한 파랑으로 스틸 블루라고도 한다	올리브나무에서 유래한 칙칙한 노랑

이 이야기에서는 남자가 부는 피리 음색이 마성을 가지고 있는 것처럼 그려집니다. 신분이 낮은 피리 부는 사나이는 마을 사람들에게 차갑게 외면당하자 원한을 품고 아이들을 데려가 버렸습니다. 아이들이 사라진 마을의 허무감을 여러 가지 농담의 회색 계열(①~③)로, 신비한 피리의 음색을 깨끗한 청록 계열과 보라(④~⑥)로 표현했습니다. 마을 어른들이 아무리 후회하고 원통해도 이미 늦은 일입니다. ⑦과 ⑧의 어둡고 탁한 색이 그 심정을 상징하고 있습니다. ①~③의 색에는 약간의 푸른색과 보라색을 넣어 배색을 정리했습니다.

애수가 느껴지는 표현 / 슬픔과 쓸쓸함의 심리 표현 / 시간이 멈춘 듯이 에너지가 정지된 모습을 나타낼 때 / 마술이나 묘기처럼 불가사의한 세계의 이미지

멀 티 컬 러 배 색

⑥+①+②+④+⑤

⑧+①+②+③+⑥+⑦

신비로운 마법의 힘을 이미지로 나타낸 배색

이 배색의 중심은 기조색(⑥)과 청록 계열의 색(④·⑤)이며, 모두 신비한 느낌의 색입니다.

사람의 지식을 뛰어넘는 거대한 힘을 표현

칙칙한 노랑(⑧)에 회색 계열(①~③)을 조합하면 골드×실버 배색 같은 느낌을 줍니다.

2 색 배 색

④+②	①+⑦	⑥+⑤	②+⑧	⑧+⑤
⑥+②	⑤+⑦	①+⑧	⑦+⑤	⑧+②

3 색 배 색

②+⑧+⑤	①+⑤+④	③+⑥+②	⑧+⑦+⑥	⑦+⑤+③
②+①+⑤	③+⑧+②	⑥+④+②	①+⑤+⑦	⑧+③+①
②+⑧+③	④+⑦+②	⑦+②+⑥	⑤+⑧+⑦	③+④+⑤

맛있게 느껴지는 오렌지 계열이 중심
보르도·시나몬이 포인트 역할인 따뜻한 배색

《브레멘 음악대》 포도주와 맛있는 음식 (배색 이미지) 흘러넘치는/충실한/따뜻한

1	2	3	4	5	6	7	8
★만다린	★탠저린	골든 오렌지	피치 브라운	★버프	★보르도	시나몬 로즈	★시나몬
(Mandarin)	(Tangerine)	(Golden Orange)	(Peach Brown)	(Buff)	(Bordeaux)	(Cinnamon Rose)	(Cinnamon)
C0 M40	C5 M77	C3 M27	C7 M28	C0 M24	C0 M80	C33 M70	C0 M60
Y90 K5	Y90 K0	Y95 K0	Y35 K0	Y50 K25	Y50 K75	Y45 K0	Y60 K12
R239	R228	R246	R237	R207	R96	R181	R221
G167	G91	G195	G196	G171	G15	G100	G122
B24	B34	B0	B164	B114	B24	B111	B85
#efa717	#e35b22	#f6c200	#ecc4a4	#ceaa72	#5f0e17	#b4646e	#dc7955
중국에서 자라는 귤에서 유래한 색이름	모로코 탄지어에서 자라는 귤에서 유래한 색이름	노란 기미가 강하고 밝은 주황	밝은 적갈색을 나타내는 일반 명칭	무두질로 부드럽게 만든 가죽에서 유래한 색이름	17세기부터 사용한 붉은 와인 색	시나몬보다 붉은 기미가 강한 색상을 가리키는 색이름	향신료인 시나몬에서 유래한 갈색

주인에게 버림받은 동물들이 숲속을 터벅터벅 걷다가, 외딴집에서 흘러나오는 빛과 도둑들의 시끌벅적한 소리에 이끌립니다. 이번에 선택한 장면은 도둑들이 훔친 물건을 아무렇게나 던져두고 성대하게 차려진 음식과 술을 즐기고 있는 모습입니다. 식욕을 자극하는 주황 계열(①~③)을 메인으로 내세우고, 부드러운 갈색 계열(④·⑤)과 전통적인 붉은 와인의 색(⑥)과 향신료의 색(⑧)을 곁들였습니다. ⑦의 색은 ⑥과 동일색이면서 ⑧과 동일한 톤이기 때문에 배색 전체를 안정시키는 효과가 있습니다.

Story

나이가 들자 주인에게 버림받은 당나귀와 개, 고양이, 수탉은 음악대에 들어가 제2의 인생을 살려고 브레멘 마을로 여행을 떠납니다. 동물들은 숲속의 어느 작은 집 앞을 지나게 되었는데, 도둑들이 맛있는 요리를 즐기며 떠들썩하게 술잔치를 벌이고 있었습니다.

즐거운 파티와 단란한 장면 / 따뜻한 요리나 진수성찬을 표현할 때 / 맛있게 익은 과일이나 수확의 표현 / 대범하고 포용력 있는 인품을 표현할 때 / 가을을 표현할 때

멀 티 컬 러 배 색

①+②+④+⑥+⑧

하양+①+②+③+⑤+⑦

잘 차려진 요리처럼 맛있는 배색

주황 계열과 갈색 계열의 농담을 조절해, 진한 맛과 따뜻한 느낌을 표현했습니다. 강조색은 어두운 적갈색(⑥).

신선한 과일처럼 밝고 상큼한 배색

기조색은 하양, 주요색은 과일 색(①~③)을 써서 생기 있는 배색으로 완성했습니다. 강조색은 ⑦.

2 색 배 색

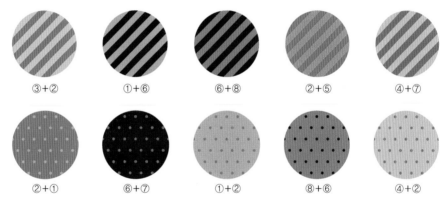

③+②	①+⑥	⑥+⑧	②+⑤	④+⑦
②+①	⑥+⑦	①+②	⑧+⑥	④+②

3 색 배 색

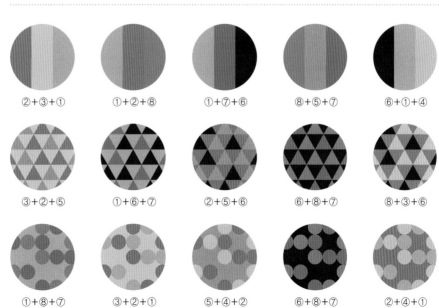

②+③+①	①+②+⑧	①+⑦+⑥	⑧+⑤+⑦	⑥+①+④
③+②+⑤	①+⑥+⑦	②+⑤+⑥	⑥+⑧+⑦	⑧+③+⑥
①+⑧+⑦	③+②+①	⑤+④+②	⑥+⑧+⑦	②+④+①

창밖에 비치는 그림자를 다양한 파랑으로 표현
강조색인 주황의 농담 변화로 오묘한 분위기를

《브레멘 음악대》 창에 비친 이상한 그림자 `배색 이미지` 신비로운/대비가 느껴지는

1	2	3	4	5	6	7	8
★네이비블루 (Navy Blue)	★다크 블루 (Dark Blue)	★페리윙클 블루 (Periwinkle Blue)	페일 오렌지 (Pale Orange)	포기 그레이 (Foggy Gray)	미스티 퍼플 (Misty Purple)	트와일라이트 블루 (Twilight Blue)	라이프 오렌지 (Life Orange)
C70 M50 Y0 K70	C83 M45 Y25 K10	C55 M35 Y0 K15	C0 M15 Y20 K0	C20 M10 Y0 K10	C37 M37 Y0 K30	C75 M67 Y27 K0	C5 M65 Y60 K13
R31 G46 B85	R22 G111 B150	R113 G137 B186	R252 G227 B205	R197 G208 B226	R136 G128 B164	R86 G91 B137	R211 G109 B82
#1f2e55	#156f95	#7188b9	#fce2cc	#c5cfe2	#887fa3	#555a89	#d26c52
해군의 파랑, 해군 수병의 파랑이라는 의미의 색	청둥오리 깃털에서 유래한 파랑	일일초꽃의 파랑	연한 오렌지를 가리키는 일반적인 색이름	짙은 안개[Fog]에서 유래한 회색을 가리키는 명칭	안개[Misty]가 긴 듯이 답답해 보이는 보라	땅거미가 질 시간의 하늘을 표현한 색	숙성된 과일처럼 깊은 주황

오랫동안 세상을 살아온 동물들은 지혜와 용기가 있습니다. 4마리가 세운 작전은 완벽해서 도둑들이 일제히 도망갔을 뿐 아니라 '숲속 집에 기묘한 귀신이 나온다'라는 말을 사람들에게 퍼뜨렸습니다. 덕분에 동물들은 숲속 집에서 오래도록 사이좋게 살았습니다. 하이라이트인 이 장면은 창에 비친 그림자를 파란색의 농담을 조절해 상징적으로 표현했는데, 컬러 팔레트의 배색을 완성하기에는 색상 수가 부족해서 강조색으로 대조색인 주황을 추가했습니다. 화면 구성은 파랑 계열 70%, 주황 계열 30% 비율로 사용하면 밸런스를 유지할 수 있습니다.

Story

동물들은 도둑을 위협하려고 작전을 세웁니다. 당나귀 위에 개, 고양이, 수탉 순으로 올라타고 최대한 큰 소리로 동시에 울부짖어 거대하고 괴상한 그림자를 만들어냈습니다! 도둑들은 혼비백산해 달아나고, 동물들은 숲속의 외딴집에서 행복하게 살았습니다.

멀 티 컬 러 배 색

②+①+③+④+⑦

①+②+⑤+⑥+⑦+⑧

어둠 속에 떠오르는 등불을 표현한 배색

파랑 계열 70%, 밝은 오렌지(④) 30% 정도의 조합을 목표로 만든 배색입니다. ④가 어둠 속에 떠오른 등불처럼 보입니다.

어둡고 추운 겨울과 붉은 벽돌 거리를 닮은 배색

기조색으로 어두운 파랑①을 사용해서 유럽의 겨울 분위기를 느낄 수 있는 배색입니다.

2 색 배 색

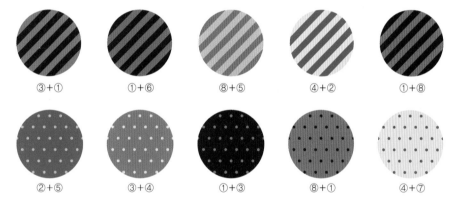

③+① ①+⑥ ⑧+⑤ ④+② ①+⑧

②+⑤ ③+④ ①+③ ⑧+① ④+⑦

3 색 배 색

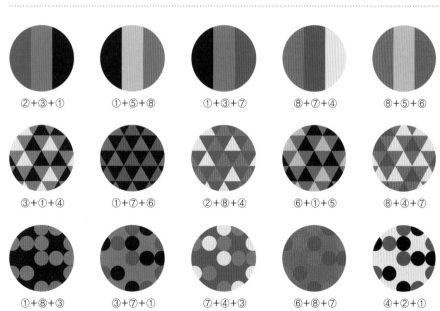

②+③+① ①+⑤+⑧ ①+③+⑦ ⑧+⑦+④ ⑧+⑤+⑥

③+①+④ ①+⑦+⑥ ②+⑧+④ ⑥+①+⑤ ⑧+④+⑦

①+⑧+③ ③+⑦+① ⑦+④+③ ⑥+⑧+⑦ ④+②+①

조용한 슬픔과 두 사람의 결의를 표현한 오프뉴트럴 컬러 팔레트

《백조의 호수》 절망 속의 희망 (배색 이미지) 심플한/깨끗한/섬세한 고요함

①	②	③	④	⑤	⑥	⑦	⑧
마블 그린 (Marble Green)	마블 핑크 (Marble Pink)	화이트 스완 (White Swan)	★실버 화이트 (Silver White)	★실버 그레이 (Silver Gray)	라일락 그레이 (Lilac Gray)	라벤더 그레이 (Lavender Gray)	블랙 스완 (Black Swan)
C7 M0 Y13 K5	C0 M13 Y3 K0	C3 M0 Y3 K2	C5 M0 Y0 K18	C0 M0 Y0 K43	C15 M15 Y0 K55	C25 M20 Y0 K65	C0 M0 Y5 K85
R235 G240 B225	R252 G233 B237	R247 G250 B248	R216 G221 B224	R175 G175 B176	R129 G126 B138	R97 G97 B113	R76 G73 B70
#eaf0e0	#fce9ed	#f7f9f7	#d7dce0	#aeafaf	#807e8a	#616170	#4b4845
희미하게 녹색 기미가 느껴지는 대리석을 표현한 색	붉은빛을 띤 대리석을 표현한 색	발레 무대에 등장하는 백조를 표현한 색	은백색으로도 불리는 밝은 회색	금속인 은에서 유래한 중명도의 회색	라일락처럼 보랏빛이 느껴지는 회색	라벤더처럼 푸른 보라가 섞인 회색	발레 무대에 등장하는 검은 백조를 표현한 색

악마의 딸 오딜은 아름다운 오데트 공주로 변신해 나타나고, 눈치채지 못한 왕자는 오딜에게 사랑을 맹세합니다. 왕자는 뒤늦게 속았다는 사실을 깨닫고 악마에 맞서지만, 저주를 풀지 못합니다. 왕자와 오데트는 절망을 이기지 못한 채 호수에 몸을 던지고 새로 태어나 운명으로 맺어집니다. 이 컬러 팔레트는 색조를 최소한으로 억제한 오프뉴트럴 컬러(③~⑧) 위주로 구성했으며, 달랠 길이 없는 두 사람의 운명과 집요한 악마의 저주를 표현하고 있습니다. 유일하게 색채를 띤 ①과 ②는 왕자와 오데트가 품었던 희망을 상징합니다.

**사용
장면**

명암·선악 등 상대적인 에너지를 표현할 때 / 컬러풀하지 않아서 오히려 눈에 띄는 그림을 그리고 싶을 때 / 선과 형태를 강조하고 싶을 때 / 입체감이나 깊이감을 표현하고 싶을 때

멀 티 컬 러 배 색

⑤+①+②+③+⑥

조용한 밤의 호수를 무대로 한 사랑의 시작

채도를 누르고 명암의 미묘한 변화를 이용해서 품위 있게 정리했습니다. 밤의 호수에서 두 사람의 사랑이 싹트는 장면입니다.

하양+①+④+⑥+⑦+⑧

하얀 백조와 검은 백조의 화려한 모노 톤

하양·회색·검정이 주요색이지만 ①의 연초록빛과 ⑥의 희미한 보랏빛이 배색에 색다른 포인트를 더해줍니다.

2 색 배 색

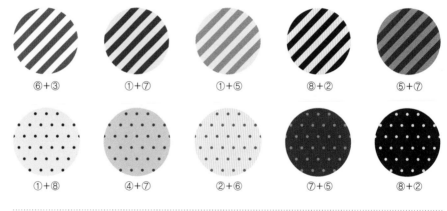

⑥+③	①+⑦	①+⑤	⑧+②	⑤+⑦
①+⑧	④+⑦	②+⑥	⑦+⑤	⑧+②

3 색 배 색

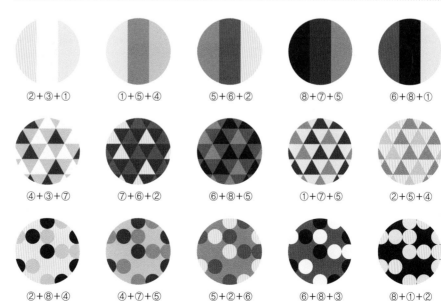

②+③+①	①+⑤+④	⑤+⑥+②	⑧+⑦+⑤	⑥+⑧+①
④+③+⑦	⑦+⑥+②	⑥+⑧+⑤	①+⑦+⑤	②+⑤+④
②+⑧+④	④+⑦+⑤	⑤+②+⑥	⑥+⑧+③	⑧+①+②

Part.

2

영국의 옛이야기

UK

C95 M75 Y0 K0
R0 G72 B157
#00479c

C0 M60 Y47 K25
R198 G109 B95
#c56d5e

로열 블루

티 브라운

영국 왕실을 상징하는 파란색

로열은 '왕실의, 국왕의'라는 의미로, 로열 블루는 영국 왕실을 나타내는 전통적인 파랑을 말한다. 영국 국기의 파랑도 정식으로는 이 로열 블루라고 하는데, 현재 영국 왕실 공식 웹사이트에서 쓰는 파랑은 이것보다 약간 어둡고 보랏빛이 도는 파랑이다.

애프터눈 티타임의 홍차

1840년 무렵 영국에서 시작된 귀족들의 문화로 가벼운 식사와 함께 홍차를 마시는 사교 행사. 《이상한 나라의 앨리스》에도 홍차를 마시는 장면이 등장한다. 달콤한 디저트를 가득 담은 접시를 2~3층으로 올리는 '티 스탠드'는 애프터눈 티의 상징적인 아이템이다.

3 색 배 색

**고상한 기품이 느껴지는
파랑×보라 배색**

3 색 배 색

**붉은 갈색×로즈의 농담을 조절한
달콤함이 느껴지는 배색**

● ★로열 블루
● ★미스티 블루(→P.64)
● 라이프 퍼플(→P.64)

● 티 브라운
● 슈거 핑크(→P.66)
● ★로즈 레드(→P.62)

지금부터 살펴볼 7편의 영국 옛이야기는 대부분 빅토리아 왕조 시대 (1837~1901)의 작품입니다. 영국에서 산업혁명이 일어나 경제가 발전하고 문화가 성숙했던 시대입니다. 그중에서 1904년에 희극 작품으로 초연되었던 제임스 배리(James Matthew Barrie)의 《피터 팬(Peter Pan)》만 시대가 다른데, 런던을 무대로 풍요로웠던 옛 시대가 눈앞에 생생하게 펼쳐지는 이야기라는 점은 같습니다.

C58 M62 Y55 K4
R126 G103 B102
#7e6666

C50 M70 Y0 K0
R145 G93 B163
#915ca3

런던 스모크

모브

석탄 연료의 그을음과 매연의 색

20세기 중반에 출판된 메어즈(Aloys John Maerz)와 폴(Morris Rea Paul)이 쓴 《색채 사전[A Dictionary of Color]》에 적힌 색상 중 하나. 이 무렵 런던은 급격한 공업화 때문에 발생한 대기 오염이 심각한 문제였다. 특히 1952년 12월에는 독성 스모그로 수천 명이 사망했다.

3 색 배 색

스모키한 색으로 구성한
수수하고 차분한 배색

- ★런던 스모크
- 그레이시 그린(→P.86)
- 핑키시 그레이(→P.80)

세계 최초의 합성염료 색

1856년 영국의 화학자 윌리엄 퍼킨(William H. Perkin)이 우연히 발견한 세계 최초의 합성염료. 색이름은 아욱꽃을 의미하는 프랑스어 '모브'에서 유래했다. 1862년에 열린 '런던만국박람회'에서는 빅토리아 여왕이 이 색으로 염색한 비단 가운을 착용해서 주목받았다.

3 색 배 색

보라 계열 꽃을 모아놓은
우아한 배색

- ★모브
- ★라벤더(→P.68)
- ★오키드(→P.74)

자연 속 화사한 꽃 색과 인위적인 강렬한 초록을 조합해 동화 나라의 세계관을 표현

《이상한 나라의 앨리스》 숲에 울리는 꽃들의 화음 배색 이미지) 꿈의 세계/복작복작한/화려한

1	2	3	4	5	6	7	8
★로즈 레드 (Rose Red)	★선 플라워 (Sun Flower)	화이트 릴리 (White Lily)	★로열 블루 (Royal Blue)	하모니 핑크 (Harmony Pink)	그린 듀 (Green Dew)	매지컬 그린 (Magical Green)	딥 포레스트 (Deep Forest)
C0 M78 Y18 K0	C0 M36 Y100 K0	C0 M5 Y10 K0	C95 M75 Y0 K0	C0 M30 Y5 K0	C40 M0 Y30 K0	C85 M20 Y100 K0	C75 M0 Y100 K60
R233 G88 B135	R248 G179 B0	R255 G246 B233	R0 G72 B157	R247 G200 B214	R164 G214 B193	R0 G144 B61	R0 G94 B21
#e95887	#f7b300	#fef6e9	#00479c	#f7c8d6	#a3d5c0	#00903d	#005e14
장미꽃에서 유래한 대표적인 색 중 하나	해바라기처럼 화사한 붉은빛을 띤 노랑	기품이 흘러넘치는 백합을 표현한 하양	영국 왕실을 상징하는 클래식한 파랑	꽃들의 화음을 표현한 색	잎에서 떨어지는 물방울을 표현한 연한 초록	식물에서 볼 수 있는 색보다 더 짙고 선명한 초록	깊은 숲속을 표현한 어두운 초록

하얀 토끼의 뒤를 쫓아 숲에 들어선 앨리스. 어디선가 들려오는 노랫소리는 꽃들의 합창이었습니다. 이 숲에서는 꽃들이 노래를 부르기도 하고 수다를 떨기도 합니다. 꽃의 색(①·②)과 인공적인 초록(⑦)은 모두 선명하고 강렬합니다. 이 색상들로만 조합하면 색끼리 부딪혀 싸우는 것처럼 보이기 때문에, 담백하고 온화한 색(⑤·⑥)을 추가해서 색마다 장점을 강조하고 정리하기 쉽도록 구성했습니다. 루이스 캐럴(Lewis Carroll)의 《이상한 나라의 앨리스》(1865)는 영국 아동문학의 롱 셀러 작품이므로, 영국 왕실에서 전통적으로 사용하는 파랑(④)을 강조색으로 골랐습니다.

Story

어느 날 정오가 조금 지났을 무렵, 앨리스는 회중시계를 손에 든 하얀 토끼를 쫓다가 깊고 깊은 굴속으로 떨어집니다. 구멍 바닥에는 작은 문이 있고, 문의 건너편에는 이상한 숲이 펼쳐졌습니다. 여기에서는 꽃도 동물도 개성이 무척 강합니다.

멀 티 컬 러 배 색

⑥+①+③+④+⑤

검정+①+②+⑥+⑦+⑧

기조색을 연하게 칠하면 전체가 안정된다

여러 가지 선명한 색을 동시에 사용할 때 기조색이 연한 색이면, 강렬함을 다스리며 안정적으로 정리할 수 있습니다.

검정 위에 올린 색은 선명도가 높아진다

선명한 색을 더욱 강하고 화려하게 표현하고 싶을 때는 검정 위에 배치하면 명도 대비와 채도 대비의 효과가 나타납니다.

2 색 배 색

⑥+①　　⑤+④　　②+⑤　　④+③　　⑦+⑥

⑤+①　　②+④　　①+②　　⑧+⑤　　④+③

3 색 배 색

②+⑥+①　　④+⑤+⑦　　①+③+⑥　　⑥+②+④　　⑧+①+⑥

③+①+②　　③+⑥+④　　②+③+⑤　　⑥+④+①　　⑧+⑦+②

①+⑥+③　　③+⑦+①　　⑤+④+③　　⑥+⑧+①　　④+②+①

신비로운 환상의 세계는 어두운 난색×밝은 한색의 콤플렉스 배색

《이상한 나라의 앨리스》 앨리스와 체셔 고양이 `배색 이미지` 신비로운/환상적인/인상에 남는

①	②	③	④	⑤	⑥	⑦	⑧
★체스넛 브라운 (Chestnut Brown)	골든 메이플 (Golden Maple)	★로 시에나 (Raw Sienna)	와일드 라벤더 (Wild Lavender)	★미스티 블루 (Misty Blue)	트와일라이트 퍼플 (Twilight Purple)	라이프 퍼플 (Ripe Purple)	앨리스 블루 (Alice Blue)
C5 M45 Y55 K70	C0 M30 Y85 K27	C0 M55 Y80 K15	C43 M55 Y10 K10	C33 M20 Y0 K0	C30 M65 Y10 K13	C15 M75 Y0 K35	C85 M25 Y0 K0
R106 G68 B42	R202 G155 B34	R217 G128 B50	R150 G117 B161	R180 G194 B227	R170 G101 B147	R159 G66 B120	R0 G143 B211
#6a442a	#ca9b21	#d98032	#9675a0	#b4c1e3	#aa6592	#9f4277	#008fd3
체스넛(Chestnut)은 밤나무 열매라는 뜻	투명하게 비치는 메이플 시럽의 색	오랫동안 사용해 온 천연 안료의 흙색	야생 라벤더를 표현한 색	미스트(Mist)는 안개이며, 안개가 낀 하늘의 색	황혼에 물든 하늘의 환상적인 보라	잘 익은 열매가 떠오르는 붉은보라	주인공인 앨리스의 옷을 표현한 파랑

난색 계열(빨강·주황·노랑)에 검정을 섞어서 어둡게 만든 색과 한색 계열(청록·파랑·푸른 보라)에 하양을 섞어서 밝게 만든 색 조합은 콤플렉스 배색이라고 불립니다. 이 배색은 낯설고 기묘한 인상을 주기 때문에 체셔 고양이가 등장하는 장면의 컬러 팔레트로 선택했습니다. 난색의 어두운색(①~③)과 한색의 밝은색(④·⑤)을 중심으로 하고, 붉은보라의 농담을 조절한 색(⑥·⑦)을 투입해서 전체 분위기가 조화롭습니다. 선명한 파랑(⑧)은 앨리스의 이미지 컬러이자 이 컬러 팔레트의 강조색입니다.

Story

이 세계에서는 앨리스가 먹을 때마다 몸이 커지거나 작아집니다. 신기한 버섯을 먹고 적당한 크기로 돌아온 앨리스가 만난 이는 싱글싱글 웃는 체셔 고양이였습니다. 하지만 고양이와의 대화는 잘 이어지지 않았고…

**사용
장면**　마술적인 분위기를 표현할 때 / 비현실적인 세계를 그릴 때 / 배색 자체로 인상을 남기고 싶을 때 / 파랑
계열(⑤·⑧)을 제외한 배색으로 결실의 계절인 가을을 표현할 때

멀티 컬러 배색

②+①+③+④+⑦

①+②+⑤+⑥+⑦+⑧

어두운 난색×보라 계열은 가을 이미지에도 적합

어두운 노랑(②)을 기조색으로 하고, 가을을 대표하는 색(①·③)
을 더했으며 보라를 강조색으로 사용했습니다.

어두운 난색×파랑 계열로 인상에 남도록 강렬하게

기조색으로 어둡게 조절한 주황(①)을, 강조색으로 파랑을 칠하
면 임팩트가 생깁니다.

2 색 배색

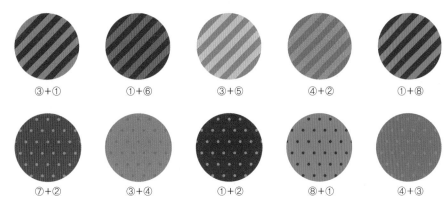

③+①	①+⑥	③+⑤	④+②	①+⑧
⑦+②	③+④	①+②	⑧+①	④+③

3 색 배색

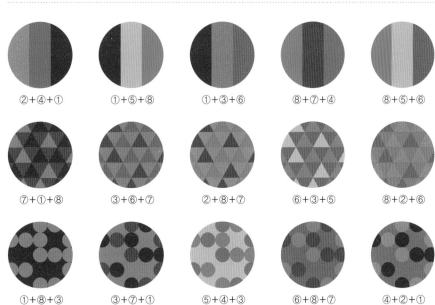

②+④+①	①+⑤+⑧	①+③+⑥	⑧+⑦+④	⑧+⑤+⑥
⑦+①+⑧	③+⑥+⑦	②+⑧+⑦	⑥+③+⑤	⑧+②+⑥
①+⑧+③	③+⑦+①	⑤+④+③	⑥+⑧+⑦	④+②+①

즐거운 티 파티 장면을
로코코 색채로 채운 행복감이 넘치는 배색

《이상한 나라의 앨리스》특별하지 않은 날, 축하합니다　(배색 이미지) 달콤한/소녀다운

①	②	③	④	⑤	⑥	⑦	⑧
로즈 페탈 (Rose Petal)	파스텔 핑크 (Pastel Pink)	슈거 핑크 (Sugar Pink)	민트 티 (Mint Tea)	클리어 블루 (Clear Blue)	베이크드 브라운 (Baked Brown)	스콘 브라운 (Scone Brown)	★아게이트 (Agate)
C10 M73 Y0 K0	C5 M35 Y0 K0	C3 M20 Y0 K0	C35 M0 Y23 K10	C20 M0 Y0 K0	C0 M37 Y30 K33	C20 M30 Y47 K7	C27 M100 Y90 K23
R219 G99 B160	R237 G188 B214	R245 G218 B233	R165 G206 B195	R211 G237 B251	R188 G141 B128	R202 G175 B134	R160 G16 B33
#da62a0	#edbbd5	#f5dae8	#a5cdc2	#d3ecfb	#bc8c7f	#caae85	#a00f20
풍성한 장미 꽃잎을 표현한 색	밝은 핑크를 가리키는 일반 명칭	설탕의 달콤함을 표현한 연한 핑크	민트 맛을 표현한 색	투명감과 청량감이 느껴지는 밝은 파랑	베이크(Bake)는 굽는다는 뜻으로, 잘 구운 과자의 색	스코틀랜드에서 시작된 스콘의 색	마노처럼 깊은 적갈색

삼월 토끼와 미친 모자 장수의 '생일이 아닌 날'을 축하하는 티 파티 장면입니다. 영국에서는 애프터눈 티라는 관습이 있는데, 홍차와 함께 스콘과 과자를 즐깁니다. 로코코(Rococo)는 18세기 프랑스에서 시작되어 유럽 각국에서 유행한 미술 양식으로, 우아한 스타일과 파스텔 색조의 부드러운 색채가 특징입니다. 컬러 팔레트는 농담을 조절한 로즈 색상 계열(①~③)과 2가지 파스텔색(④·⑤)을 조합했습니다. 서양 디저트나 로코코 인테리어에 쓰이는 가구를 이미지로 표현한 색(⑥~⑧)을 추가해 배색의 강약을 드러냈습니다.

Story

앨리스는 체셔 고양이에게 하얀 토끼가 어디 있는지 물어봤지만, 엉뚱하게 삼월 토끼와 미친 모자 장수가 있는 곳을 안내받아 다짜고짜 티 파티에 참여했습니다. 화가 나서 그 자리를 박차고 나왔더니, 이번에는 크로켓 경기장에 들어서게 되었습니다.

| 사용 장면 | 생일이나 생일 파티 장면 / 사랑스러움과 화려함을 모두 표현하고 싶을 때 / 18세기 유럽, 로코코 양식의 이미지를 표현할 때 / 서양 디저트의 일러스트 |

멀 티 컬 러 배 색

②+①+③+④+⑦ ①+②+⑤+⑥+⑦+⑧

장미 정원처럼 꿈결 같은 배색

기조색(②)을 바탕으로 동일 계열의 농담을 변주하고(①·③), 강조색으로 ④를 고르고, 화려함은 ⑦을 추가해 표현했습니다.

여왕님처럼 화려해서 눈길을 끄는 배색

어두운 빨강(⑧)과 연한 물색(⑤)을 더해 기조색(①)의 강함을 부드럽게 조절하고, 골드(⑥·⑦)로 찬란하게 표현했습니다.

2 색 배 색

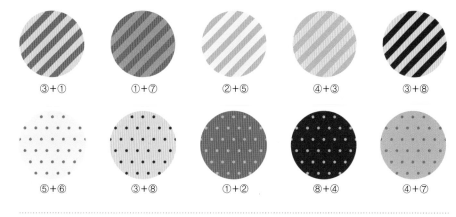

③+① ①+⑦ ②+⑤ ④+③ ③+⑧

⑤+⑥ ③+⑧ ①+② ⑧+④ ④+⑦

3 색 배 색

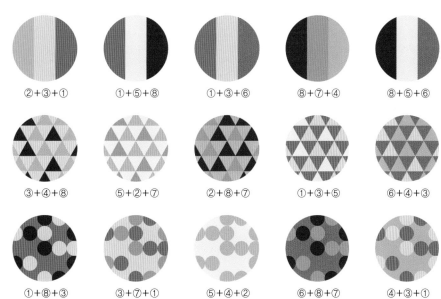

②+③+① ①+⑤+⑧ ①+③+⑥ ⑧+⑦+④ ⑧+⑤+⑥

③+④+⑧ ⑤+②+⑦ ②+⑧+⑦ ①+③+⑤ ⑥+④+③

①+⑧+③ ③+⑦+① ⑤+④+② ⑥+⑧+⑦ ④+③+①

트럼프 색을 변주한 빨강·검정·하양으로 멋스럽고 모던한 배색

《이상한 나라의 앨리스》 하트 여왕과 트럼프 병정 (배색 이미지) 고상한/강한

1	2	3	4	5	6	7	8
★루비 레드 (Ruby Red)	다크 레드 (Dark Red)	핑키시 화이트 (Pinkish White)	★라벤더 (Lavender)	로즈 그레이 (Rose Gray)	레디시 그레이 (Reddish Gray)	★마젠타 (Magenta)	레디시 블랙 (Reddish Black)
C0 M90 Y40 K15	C0 M60 Y0 K87	C0 M7 Y0 K5	C23 M30 Y0 K5	C0 M17 Y0 K43	C0 M13 Y0 K75	C0 M100 Y0 K0	C0 M10 Y0 K90
R209 G46 B89	R70 G18 B42	R246 G237 B241	R197 G179 B211	R172 G155 B163	R101 G91 B95	R228 G0 B127	R63 G53 B55
#d02d58	#451129	#f6ecf1	#c4b2d2	#ab9aa3	#645a5e	#e4007e	#3e3536
루비에서 유래한 보랏빛이 감도는 깊은 빨강	언뜻 보면 검정으로 보이는 매우 어두운 빨강	살짝 그레이시 핑크에 가까운 하양	라벤더꽃에서 유래한 연한 푸른 보라	붉은 기미가 있는 회색의 일반 명칭	약간 붉은빛을 띠는 중명도의 회색	전쟁터가 되었던 이탈리아 지명에서 유래한 색	약간 붉은빛을 띠는 검정

최대의 위기를 경험한 앨리스의 동요를 빨강·검정·하양을 기본으로 하는 모던한 컬러 팔레트로 표현했습니다. 실제 트럼프 디자인에 쓰이는 빨강과 검정을 그대로 사용하면 활용 장면이 한정되기 때문에 보랏빛을 띠는 빨강(①), 검정에 가까운 빨강(②), 살짝 불그스름한 하양(③)을 추가해 변화를 꾀했습니다. 심장이 콩닥콩닥 뛰는 강렬한 장면이라는 점은 강조색인 ⑦·⑧로 나타냈습니다. 부드러운 보라(④)와 농담이 다른 2가지 회색(⑤·⑥)을 투입해서 이상한 나라가 '환상의 세계, 꿈속'이라는 암시도 담았습니다.

비현실적인 세계관을 표현할 때 / 과거를 회상하는 장면 / 성별을 뛰어넘은 중성적인 매력을 전달하고 싶을 때 / 톡톡 튀는 개성을 어필하고 싶을 때

멀 티 컬 러 배 색

②+①+③+④+⑦

하양+②+⑤+⑥+⑦+⑧

강한 대비 속에 통일감이 느껴지는 배색

검게 보이는 색(②)에도 하얗게 보이는 색(③)에도 붉은 색조가 있어서 통일감 있게 안정적으로 마무리할 수 있습니다.

모노 톤이지만 화려해 보이는 배색

회색(⑤·⑥)에 약간 붉은 기미가 느껴지고, 이에 더해 검붉은색 (②)을 조합해 한층 세련된 배색으로 보입니다.

2 색 배 색

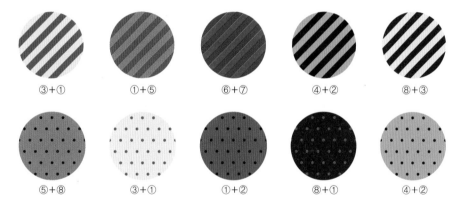

③+①　　①+⑤　　⑥+⑦　　④+②　　⑧+③

⑤+⑧　　③+①　　①+②　　⑧+①　　④+②

3 색 배 색

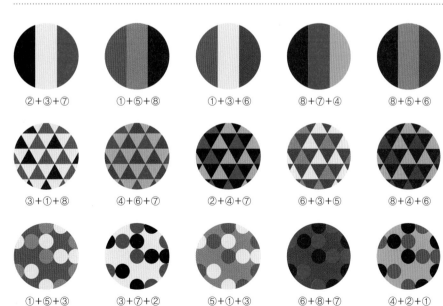

②+③+⑦　　①+⑤+⑧　　①+③+⑥　　⑧+⑦+④　　⑧+⑤+⑥

③+①+⑧　　④+⑥+⑦　　②+④+⑦　　⑥+③+⑤　　⑧+④+⑥

①+⑤+③　　③+⑦+②　　⑤+①+③　　⑥+⑧+⑦　　④+②+①

영원한 소년 피터 팬의 상징색으로 약동감과 신비성을 모두 살린 배색

《피터 팬》 밤하늘을 날아서 네버랜드로 배색 이미지 신비로운/활동적인/무한의

1	2	3	4	5	6	7	8
피터 팬 (Peter Pan)	팅커벨 (Tinker Bell)	★베이비 블루 (Baby Blue)	★베이비 핑크 (Baby Pink)	실크 블랙 (Silk Black)	나이트 스카이 (Night Sky)	샤인 네이비 (Shine Navy)	딥 블루 그린 (Deep Blue Green)
C60 M0 Y85 K0	C25 M0 Y60 K0	C30 M0 Y5 K0	C0 M12 Y12 K0	C25 M0 Y0 K85	C33 M10 Y0 K57	C100 M73 Y20 K0	C100 M0 Y23 K40
R109 G187 B79	R205 G224 B129	R187 G226 B241	R253 G234 B223	R56 G66 B73	R100 G118 B135	R0 G76 B140	R0 G116 B143
#6dba4f	#cddf80	#bbe2f1	#fce9de	#374248	#637687	#004b8b	#00748f
피터 팬을 상징하는 선명한 연두	팅커벨 요정의 이미지를 표현한 색	유아복에 사용하는 연한 파랑	③과 마찬가지로 유아복에 사용하는 핑크	실크처럼 광택이 있는 검정을 표현한 색	가로등의 불빛이 번져 회색으로 보이는 밤하늘	하늘 저편의 신비한 세계를 표현한 색	신비롭고 깊은 청록을 가리키는 일반 명칭

요정 팅커벨의 마법 가루로 하늘을 날게 된 웬디, 존, 마이클은 피터 팬의 안내를 따라 침실에서 네버랜드로 여행을 떠납니다. 이 컬러 팔레트는 런던의 야경과 설레는 모험의 시작을 색으로 바꿔 나타낸 것입니다. 누나인 웬디의 잠옷은 파랑 계열(③), 막냇동생인 마이클의 잠옷은 핑크 계열(④), 둘째인 존은 실크 모자에 양산을 든 스타일이 특징적입니다(⑤). ⑥~⑧의 색은 ①~⑤ 중 어느 색과 만나도 조화롭도록 조절했습니다.

Story

영원히 어른이 되지 않는 소년인 피터 팬은 요정 팅커벨과 함께 네버랜드에 살고 있습니다. 어느 날 밤 런던의 달링 가족 집에 놓고 온 그림자를 찾으러 갔다가, 이 집에 사는 삼 남매에게 모습을 들킵니다.

멀티 컬러 배색

②+①+③+⑦+⑧

⑦+①+③+④+⑤+⑥

마법 세계와 모험을 이미지로 표현한 배색

새로운 세계를 연상시키는 연두 계열을 기조색으로 하고, 청록과 여러 농담의 파랑으로 동적인 요소를 표현했습니다.

아름답게 빛나는 밤하늘을 나는 삼 남매의 이미지

네이비블루를 바탕으로 밝은색(③·④)이 떠오르는 듯이 보이는 배색은 반짝반짝 빛나는 존재를 표현할 때도 쓸 수 있습니다.

2 색 배 색

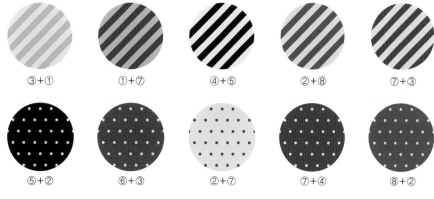

③+① ①+⑦ ④+⑤ ②+⑧ ⑦+③

⑤+② ⑥+③ ②+⑦ ⑦+④ ⑧+②

3 색 배 색

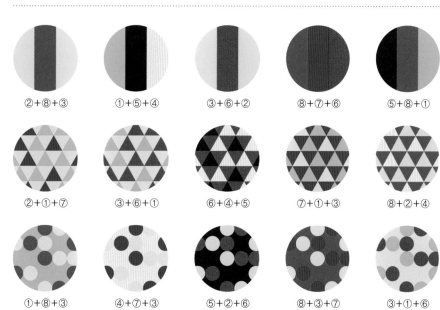

②+⑧+③ ①+⑤+④ ③+⑥+② ⑧+⑦+⑥ ⑤+⑧+①

②+①+⑦ ③+⑥+① ⑥+④+⑤ ⑦+①+③ ⑧+②+④

①+⑧+③ ④+⑦+③ ⑤+②+⑥ ⑧+③+⑦ ③+①+⑥

어두운 초록의 명암×빨강의 농담을 중심으로 노란빛의 골드를 더해 약동감 있는 복고풍 배색

《피터 팬》해적 후크 선장과 째깍 악어　〔배색 이미지〕 레트로/향기로운/깊고 진한

1	2	3	4	5	6	7	8
★헌터 그린 (Hunter Green)	노스 시 (North Sea)	시 폼 그린 (Sea Foam Green)	트루 레드 (True Red)	애프터 다크 (After Dark)	트레저 골드 (Treasure Gold)	스파이스 브라운 (Spice Brown)	★토파즈 (Topaz)
C90 M56 Y100 K30	C73 M30 Y50 K0	C37 M0 Y20 K20	C27 M90 Y50 K0	C0 M10 Y0 K77	C0 M20 Y100 K30	C0 M30 Y20 K60	C31 M55 Y74 K0
R8 G79 B43	R71 G143 B134	R147 G189 B185	R190 G55 B89	R96 G88 B91	R199 G164 B0	R133 G105 B101	R187 G129 B76
#084f2b	#468f85	#93bdb8	#bd3759	#60585b	#c7a400	#856965	#bb814c
사냥꾼의 옷 색에서 유래한 어둡게 가라앉은 초록	북쪽 바다를 표현한 어둡고 푸르스름한 초록	시 폼(Sea Foam)은 바다 거품이라는 뜻	일본에서는 진홍색에 해당	일몰 후 붉은 노을의 흔적이 남아 있는 하늘의 색	해적의 전리품인 보물을 표현한 색	대항해 시대의 교역품인 후추의 갈색	광물인 토파즈에서 유래한 황갈색

후크 선장의 팔과 시계를 한꺼번에 먹어 치운 악어(마카롱)는 가까이 다가오면 째깍째깍, 똑딱똑딱 소리가 들립니다. 이 컬러 팔레트는 매일 악어 배 속의 시계 소리에 겁먹으면서도 해적의 자존심을 지키고 싶어 하는 후크 선장에서 아이디어를 얻은 배색입니다. 악어의 존재를 상징하는 색(①~③), 해적의 긍지와 강인함을 나타내는 색(④·⑤), 목조 해적선과 전리품 이미지를 표현한 색(⑥~⑧)으로 구성했습니다. 각 색상이 대조를 이룰 뿐 아니라 명암이나 농담 차이도 크기 때문에 복고적인 인상을 풍기고 약동감을 표현할 수 있는 점이 특징입니다.

Story

네버랜드에는 예전에 피터 팬과 싸우다가 바다에 떨어져 한쪽 팔을 악어에게 먹힌 해적 후크 선장이 있습니다. 후크 선장은 틈만 나면 피터 팬에게 복수할 기회를 엿보는데, 악어도 선장을 잡아먹으려고 호시탐탐 노리고 있습니다.

무슨 일이 일어날 것 같은 예감을 표현할 때 / 전투를 앞두고 머뭇거리는 심리 표현 / 대항해 시대(15세기 중반~17세기 초반)의 난폭하고 무자비한 분위기를 묘사할 때 / 과거의 괴로운 기억을 되돌아보는 장면에

멀 티 컬 러 배 색

③+①+②+④+⑤

검정+④+⑤+⑥+⑦+⑧

초록의 명암 표현×빨강의 농담 표현으로 불온한 이미지

차분하게 가라앉은 초록(③)을 기조색으로 칠하고, 초록 계열과 빨강 계열로 강한 대비를 조성해 불안정한 인상을 표현한 배색.

해적의 보물이 떠오르는 번쩍번쩍한 배색

초록 계열을 제외한 모든 색을 사용한 배색입니다. 해적선에 쌓인 전리품처럼 예사롭지 않은 수상한 빛을 발하고 있습니다.

2 색 배 색

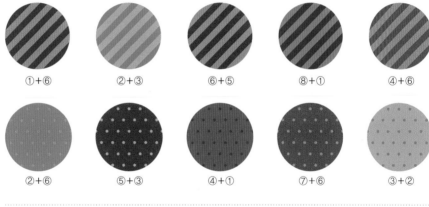

①+⑥　②+③　⑥+⑤　⑧+①　④+⑥

②+⑥　⑤+③　④+①　⑦+⑥　③+②

3 색 배 색

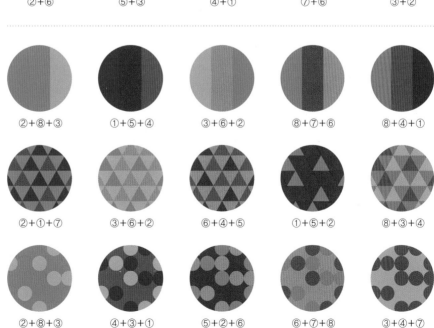

②+⑧+③　①+⑤+④　③+⑥+②　⑧+⑦+⑥　⑧+④+①

②+①+⑦　③+⑥+②　⑥+④+⑤　①+⑤+②　⑧+③+④

②+⑧+③　④+③+①　⑤+②+⑥　⑥+⑦+⑧　③+④+⑦

바다와 수변의 판타지를 표현하기 위한 투명감이 느껴지는 컬러 팔레트

《피터 팬》인어 호수 　배색 이미지　 청아한/순수한/순결한

1	2	3	4	5	6	7	8
헤븐리 블루 (Heavenly Blue)	캄 블루 (Calm Blue)	★오키드 (Orchid)	라벤더 미스트 (Lavender Mist)	★제니스 블루 (Zenith Blue)	클리어 스카이 (Clear Sky)	던 핑크 (Dawn Pink)	미디엄 블루 그레이 (Midium Blue Gray)
C75 M0 Y30 K0	C40 M0 Y15 K0	C15 M40 Y0 K0	C10 M10 Y0 K0	C60 M48 Y0 K0	C25 M0 Y5 K0	C0 M25 Y15 K0	C35 M15 Y0 K30
R0 G178 B188	R162 G215 B221	R217 G170 B205	R233 G230 B243	R117 G127 B189	R200 G231 B242	R249 G209 B203	R138 G158 B184
#00b2bb	#a1d7dd	#d9aacd	#e8e6f3	#747fbd	#c7e7f2	#f9d0cb	#899eb8
천국처럼 따스한 이미지가 느껴지는 청록	파도가 밀려오지 않는 잔잔한 남국의 바다를 표현한 색	난초에서 유래한 색으로 20세기 초에 유행	미스트(안개)는 매우 연한 색이름에 사용하는 단어	'정점의 파랑'이라는 의미를 가진 신성한 파랑	끝없이 투명한 하늘을 표현한 색	새벽녘 하늘에 비치는 투명한 핑크	중명도의 회청색(블루 그레이)을 가리키는 일반 명칭

매일 즐겁고 우아하게 시간을 보내는 인어들은 피터 팬을 사랑해서 조금이라도 그의 관심을 끌려고 노력합니다. 이 컬러 팔레트는 따뜻한 바다와 정성스럽게 손질한 인어들의 비늘을 표현한 색(①~④), 바다와 하늘을 물들이는 다채로운 색(⑤~⑧)으로 구성했습니다. 밝기가 비슷한 색을 모았기 때문에 좋든 나쁘든 부드러운 인상을 지닌 배색으로 보이는데, 환상적인 세계를 표현할 때 효과적입니다. 색과 색의 경계선이 뿌옇게 흐려질 때는 ⑧보다 더 어두운 블루 그레이를 보조로 사용하는 것을 추천합니다.

Story

피터 팬은 웬디와 동생들을 인어가 사는 호수로 안내합니다. 호수에 해적선이 나타났는데, 배에는 인디언 추장의 어여쁜 외동딸인 타이거 릴리(Tiger Lily)가 타고 있었습니다. 해적선에 붙잡혀 있던 겁니다.

멀 티 컬 러 배 색

③+①+②+⑤+⑥

검정+③+④+⑥+⑦+⑧

현실과 동떨어진 신비한 장소를 표현한 배색

기조색인 연보라(③)로 현실감을 줄이고, 순수한 파랑 계열과
청록 계열을 더했습니다.

반짝반짝 빛나는 환상을 표현한 배색

검정을 기조색으로 칠해서 ③·④·⑥·⑦의 색이 더욱 밝고
투명하게 비치는 것처럼 보이는 배색입니다.

2 색 배 색

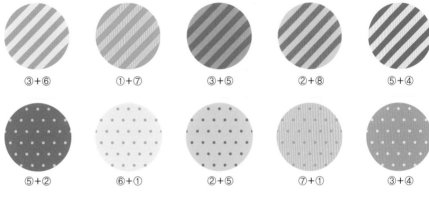

③+⑥ ① ①+⑦ ③+⑤ ②+⑧ ⑤+④

⑤+② ⑥+① ②+⑤ ⑦+① ③+④

3 색 배 색

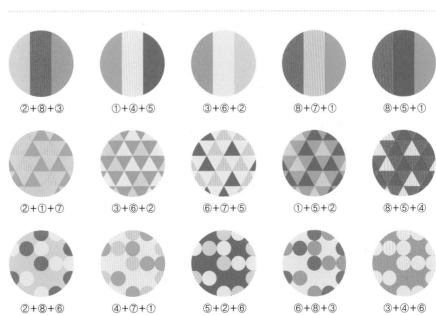

②+⑧+③ ①+④+⑤ ③+⑥+② ⑧+⑦+① ⑧+⑤+①

②+①+⑦ ③+⑥+② ⑥+⑦+⑤ ①+⑤+② ⑧+⑤+④

②+⑧+⑥ ④+⑦+① ⑤+②+⑥ ⑥+⑧+③ ③+④+⑥

인디언의 보호석인 터콰이즈가 돋보이는 강한 에스닉 무드 배색

《피터 팬》인디언 마을 [배색 이미지] 에스닉한/격식 없는/자연의

1	2	3	4	5	6	7	8
★옐로 오커 (Yellow Ocher)	네이티브 브라운 (Native Brown)	★옥시드 레드 (Oxide Red)	샌드 베이지 (Sand Beige)	마스 오렌지 (Mars Orange)	라일락 애쉬 (Lilac Ash)	번트 브라운 (Burnt Brown)	★터콰이즈 블루 (Turquoise Blue)
C0 M30 Y80 K30	C10 M27 Y40 K40	C0 M83 Y70 K50	C0 M10 Y17 K20	C17 M63 Y100 K0	C25 M25 Y13 K0	C0 M43 Y95 K80	C80 M0 Y20 K0
R196 G151 B47	R164 G139 B110	R147 G41 B32	R219 G205 B187	R212 G118 B12	R200 G191 B204	R87 G53 B0	R0 G175 B204
#c4972e	#a38a6e	#92291f	#daccbb	#d3760c	#c7becb	#573400	#00aecc
일본어로는 황토색으로 불리는 천연 안료의 색	동식물에서 유래한 자연 갈색	동굴 벽에 그림을 그릴 때 쓰인 천연 안료의 색	모래처럼 회색이 섞인 베이지	화성의 대지를 표현한 불그스름한 갈색	살짝 보라색처럼 느껴지는 분위기 있는 회색	번트(Burnt)는 불에 탔다는 의미로, 그을린 갈색	인디언이 사랑하는 성스러운 돌의 색

피터 팬은 추장의 딸을 무사히 구출해 인디언에게 감사의 인사를 받습니다. 그리고 후크 선장과 결판을 지어 결국에는 해적선을 손에 넣습니다. 이 컬러 팔레트는 미국 원주민(네이티브 아메리칸)의 집·옷·장식 디자인에서 아이디어를 얻었습니다. ①과 ③은 인류가 태곳적부터 써온 안료의 색입니다. 이러한 요소를 잇는 중간색으로 오렌지(⑤)를 넣고, ①·③·⑤ 중 어느 색과도 궁합이 좋은 저채도 색상(②·④·⑥)을 더했습니다. 강조색은 2가지로 설정해서 입체적으로 강약이 드러나도록 했습니다(⑦·⑧).

Story

타이거 릴리를 납치한 후크 선장이 악어에게 잡아먹혀서, 해적선의 새로운 선장이 된 피터 팬은 웬디와 동생들을 배에 태워 런던까지 데려다줍니다. 집에 돌아온 웬디는 부모님께 네버랜드 이야기를 들려줍니다.

사용 장면 | 에스닉한 패션 / 인디언의 상징적인 표현 / 캠프 등 자연이 테마인 활동을 그릴 때 / 자연스러운 이미지를 나타낼 때 / 여름 장면

멀 티 컬 러 배 색

⑦+①+③+④+⑤

②+①+④+⑥+⑦+⑧

대지의 에너지가 느껴지는 에스닉 배색

컬러 팔레트의 8색 중 대지에서 유래한 색만 사용한 배색으로 안정감과 안심감이 느껴집니다.

에스닉풍을 경쾌하고 세련되게 연출한 배색

기조색은 무난하고 따뜻한 느낌의 갈색(②)을 사용하고, 밝은색 (④·⑥)과 어두운색(⑦)으로 움직임을 드러냈습니다.

2 색 배 색

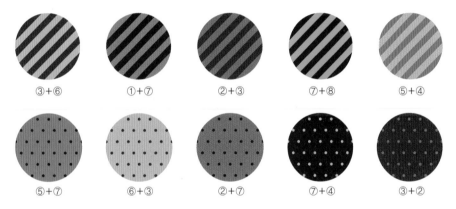

③+⑥　①+⑦　②+③　⑦+⑧　⑤+④

⑤+⑦　⑥+③　②+⑦　⑦+④　③+②

3 색 배 색

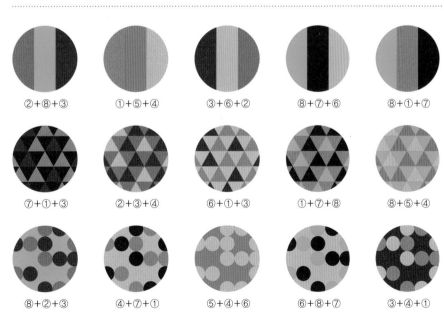

②+⑧+③　①+⑤+④　③+⑥+②　⑧+⑦+⑥　⑧+①+⑦

⑦+①+③　②+③+④　⑥+①+③　①+⑦+⑧　⑧+⑤+④

⑧+②+③　④+⑦+①　⑤+④+⑥　⑥+⑧+⑦　③+④+①

무럭무럭 자라는 콩나무와 보물을 상징하는 요소를 밝고 연한 색으로 강조한 배색

《잭과 콩나무》 콩나무 위에서　(배색 이미지) 평온한/생명력이 넘치는/자유로운

①	②	③	④	⑤	⑥	⑦	⑧
★피 그린 (Pea Green)	★스프링 그린 (Spring Green)	브라이트 그린 (Bright Green)	라이트 골드 (Light Gold)	★골드 (Gold)	에그셸 (EggShell)	클라우드 화이트 (Cloud White)	바이올렛 그레이 (Violet Gray)
C39 M11 Y56 K11	C30 M0 Y55 K10	C55 M0 Y100 K25	C0 M20 Y65 K10	C0 M33 Y100 K15	C5 M0 Y13 K0	C10 M5 Y0 K0	C10 M10 Y0 K30
R159 G183 B124	R180 G206 B132	R104 G159 B28	R236 G198 B98	R224 G167 B0	R246 G249 B232	R234 G239 B248	R184 G182 B193
#9eb77c	#b4ce84	#689e1b	#ecc662	#e0a600	#f6f9e7	#e9eef8	#b7b6c0
오래전부터 존재했던 색으로, 완두콩에서 유래한 색이름	봄에 싹을 틔운 어린잎에서 유래한 밝은 연두	강력함이 느껴지는 고채도의 연두	황금알을 표현한 밝은 금색	금을 상징하는 전통적인 색깔이며, 어둡고 붉은 기미가 있는 노랑	달걀 껍데기를 표현한 노란빛을 띤 하양	구름을 표현한 푸르스름한 하양	보랏빛이 감도는 회색의 일반 명칭

콩나무 위에 사는 거인이 잠든 사이에 황금알을 낳는 거위를 몰래 가지고 돌아온 잭. 얼마 지나지 않아 잭은 다시 콩나무를 타고 하늘 위로 올라가지만, 이번에는 황금 하프의 고자질로 거인에게 들켜 쫓기게 됩니다. 간발의 차로 잭이 콩나무 밑동을 자르고, 거인은 땅으로 추락했습니다. 거인이 죽은 뒤 잭은 영원히 행복하게 살았답니다. 컬러 팔레트는 식물의 생명력을 나타내는 연두 계열(①~③), 보물을 상징하는 골드 계열(④·⑤), 천상계를 표현한 색(⑥~⑧)으로 구성했습니다. 미래의 희망이나 진취적인 꿈, 자연의 생명력 등을 표현할 때 적합한 배색입니다.

Story

어머니와 둘이서 가난하게 사는 잭은 음식이 바닥나자 기르던 소를 팔러 갔다가 이상한 노인과 만나 소와 콩을 교환합니다. 콩은 하룻밤 사이에 하늘까지 닿을 만큼 자랐고, 콩나무를 타고 올라가자 황금알을 낳는 거위와 황금 하프를 가진 거인이 있었습니다…

사용 장면　신록의 계절을 표현할 때 / 성장 가능성이 있는 캐릭터를 묘사할 때 / 밝은 미래를 내다보는 장면 / 기분이 급격히 밝아지는 심리묘사 / 평화롭고 느긋한 표현

멀 티 컬 러 배 색

③+①+②+⑤+⑥

하양+①+②+⑥+⑦+⑧

여유롭고 명랑함이 느껴지는 건강한 분위기의 배색

연두 계열(①~③)을 압도적으로 넓은 면적에 칠해서 식물의 왕성한 성장 에너지와 싱그러움을 표현한 배색입니다.

밝은색으로 섬세한 아름다움을 표현

하양을 기조색으로 선택하고, 밝은색(⑥·⑦)을 조합해서 섬세한 아름다움과 투명감을 표현한 배색입니다.

2 색 배 색

③+⑥　　①+⑦　　④+⑤　　②+③　　⑤+②

⑤+⑦　　⑥+③　　②+⑦　　⑦+④　　③+②

3 색 배 색

②+⑦+③　　①+⑤+④　　③+⑥+②　　⑧+⑦+④　　②+⑤+①

②+①+⑦　　③+⑥+②　　⑥+④+⑤　　①+⑦+④　　⑧+⑥+④

②+⑧+③　　④+⑦+①　　⑤+②+⑥　　⑥+⑧+④　　③+④+⑥

강조색이 사파이어와 루비
기품이 느껴지는 스마트한 배색

《행복한 왕자》 왕자와 제비 배색 이미지 기품이 넘치는/화려한/고귀한

1	2	3	4	5	6	7	8
★사파이어 블루	피존 블러드	핑크 골드	스왈로	핑크 베이지	핑키시 그레이	윈터 그레이	이브닝 블루
(Sapphire Blue)	(Pigeon Blood)	(Pink Gold)	(Swallow)	(Pink Beige)	(Pinkish Gray)	(Winter Gray)	(Evening Blue)
C90 M45 Y12 K38	C10 M90 Y0 K0	C5 M35 Y35 K10	C50 M27 Y0 K55	C0 M15 Y15 K23	C0 M17 Y0 K50	C7 M0 Y0 K80	C60 M0 Y0 K85
R0 G84 B131	R216 G46 B139	R223 G173 B148	R77 G97 B127	R212 G192 B182	R157 G141 B149	R84 G85 B87	R0 G56 B73
#005382	#d72e8a	#dfac94	#4d617f	#d3c0b5	#9c8d94	#535557	#003749
15세기부터 써온 파란 사파이어의 색을 가리키는 명칭	루비 중에서도 깊고 아름다운 빨강을 나타내는 명칭	붉은 기미가 강한 골드를 표현한 색	제비 날개처럼 푸른빛을 띤 회색	붉은 베이지를 가리키는 일반 명칭	갈색처럼 보이기도 하는 붉은 기미의 회색	차가운 북풍이 부는 가혹한 계절을 표현한 색	땅거미가 내려앉은 겨울 하늘을 표현한 어두운 파랑

왕자를 모르는 체할 수 없었던 제비는 심부름꾼이 되어 루비와 사파이어, 몸에 장식한 금박까지 1장씩 벗겨 가난한 이들에게 나눠주었습니다. 혹독한 겨울이 찾아왔을 때 마지막으로 남은 건 볼품없어진 왕자의 동상과 싸늘하게 식은 제비뿐이었습니다. 납으로 만든 왕자의 심장과 죽은 제비는 '이 세상에서 가장 아름다운 것'이 되어 천사의 인도를 받아 신의 품으로 향합니다. 이 컬러 팔레트는 등장 소재를 기품과 전통이 느껴지는 배색으로 나타낸 것입니다. ⑦·⑧은 이야기의 슬픈 결말을 표현하고, ⑤·⑥은 전체를 연결하는 색입니다.

Story

높은 단상에 세워진 왕자의 동상에는 영혼이 담겨 있습니다. 가난한 사람들을 굽어보며 울고 있는 왕자 동상을 발견한 제비는 남쪽으로 날아가기를 미루고 왕자의 부탁을 들어주며 검에 박힌 루비부터 사파이어 눈동자까지 빼서 가난한 사람들에게 전달합니다…

멀 티 컬 러 배 색

⑧＋①＋②＋⑤＋⑥ ③＋①＋②＋④＋⑦＋⑧

사파이어와 루비의 화려함을 표현

어두운 파랑(⑧) 위로 떠오르는 밝은색(⑤)으로 화려함을 드러내
고, ①과 ②를 강조합니다.

차분함과 함께 기품과 전통을 표현

모든 색의 밝기를 최대한 비슷하게 맞춰서, 도형이 질서 정연하
게 늘어선 모습으로 보이도록 했습니다.

2 색 배 색

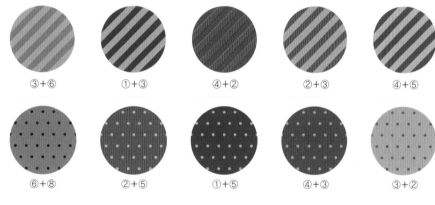

③＋⑥ ①＋③ ④＋② ②＋③ ④＋⑤

⑥＋⑧ ②＋⑤ ①＋⑤ ④＋③ ③＋②

3 색 배 색

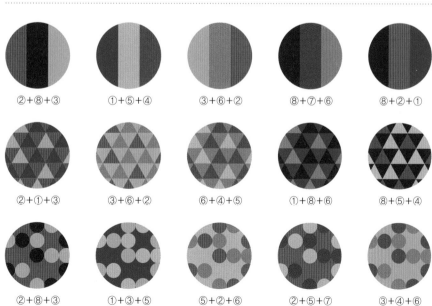

②＋⑧＋③ ①＋⑤＋④ ③＋⑥＋② ⑧＋⑦＋⑥ ⑧＋②＋①

②＋①＋③ ③＋⑥＋② ⑥＋④＋⑤ ①＋⑧＋⑥ ⑧＋⑤＋④

②＋⑧＋③ ①＋③＋⑤ ⑤＋②＋⑥ ②＋⑤＋⑦ ③＋④＋⑥

어두운 숲 색+탁한 색으로 다크 판타지의 세계관을 표현

《드라큘라 백작》백작의 성으로 (배색 이미지) 차분한/씁쓸한/어둡게 가라앉은

1	2	3	4	5	6	7	8
★올리브그린	다크 그린	딥 틸	섀도 그린	파인 글로브	클래식 카시스	섀도 그레이	★아마란스 퍼플
(Olive Green)	(Dark Green)	(Deep Teal)	(Shadow Green)	(Pine Grove)	(Classic Cassis)	(Shadow Gray)	(Amaranth Purple)
C20 M0 Y75 K70	C90 M55 Y85 K30	C100 M0 Y50 K70	C42 M10 Y42 K47	C90 M0 Y80 K90	C25 M40 Y13 K63	C15 M15 Y10 K0	C60 M100 Y50 K0
R95 G101 B30	R1 G81 B57	R0 G72 B68	R103 G129 B106	R0 G38 B4	R101 G80 B95	R222 G216 B221	R128 G35 B88
#5f641d	#005038	#004843	#67816a	#002504	#65505e	#ded8dc	#802257
올리브 열매와 잎에서 유래한 오래된 색이름	어두운 초록을 가리키는 일반 명칭	오리 날개에서 유래한 어두운 청록	나무 그늘을 표현한 초록빛 회색	소나무 숲의 이미지를 표현한 매우 어두운 초록	카시스 열매의 진한 색	그늘에서 자라는 버섯처럼 하양에 가까운 회색	영원히 시들지 않는 상상의 꽃에서 유래한 색

브램 스토커(Bram Stoker)의 소설에 등장하는 흡혈귀인 드라큘라 백작은 루마니아 북서부의 트란실바니아 지방에 전해오는 민담을 바탕으로 쓴 것입니다. 컬러 팔레트는 색상을 조금씩 다르게 조정한 어두운 초록(①~③)을 기조색으로 설정했고, 명암이 다른 그레이시 톤의 초록(④·⑤), 드라큘라가 뿜어내는 기괴한 분위기를 나타내는 보라(⑥), 생기 없는 피부색(⑦), 이상하리만큼 붉은 입술(⑧)을 상상하며 조합했습니다. ⑤는 언뜻 검정으로 보이지만 매우 어두운 초록입니다. 이처럼 오프블랙 영역의 색을 활용하면 세계관의 표현을 넓힐 수 있습니다.

Story

변호사인 조나단은 런던의 저택을 사고 싶다는 드라큘라 백작의 의뢰를 받고 동유럽 숲에 있는 성으로 향합니다. 일을 마치는 대로 돌아갈 생각이었지만 뜻하지 않게 감시를 받게 되고, 백작은 관에 누워 런던으로 이동합니다. 조나단의 약혼자와 만나게 되는데…

사용 장면 마녀나 마계를 표현할 때 / 붉은보라(⑥·⑧)를 많이 사용하면 어둠의 세계도 가련한 분위기로 표현 가능 / 마음속 어둠에 포커스를 맞춘 장면 / 사람의 생기를 느낄 수 없는 장면

멀티 컬러 배색

⑤+①+②+③+⑥

⑤+①+④+⑥+⑦+⑧

백작의 성이 있는 울창한 숲의 중후감

어두운 초록 계열을 중심으로 구성해서 나무가 여러 층으로 겹쳐 보이는 깊은 숲의 무거운 분위기를 표현했습니다.

기괴한 색기가 느껴지는 드라큘라 백작처럼

기조색을 초록(⑤)으로 칠해서 다른 초록 계열(①·④)과 일체감이 느껴지도록 하고, 보라 계열(⑥·⑧)로 강조한 배색입니다.

2 색 배색

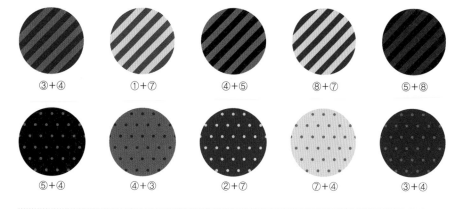

③+④ ①+⑦ ④+⑤ ⑧+⑦ ⑤+⑧

⑤+④ ④+③ ②+⑦ ⑦+④ ③+④

3 색 배색

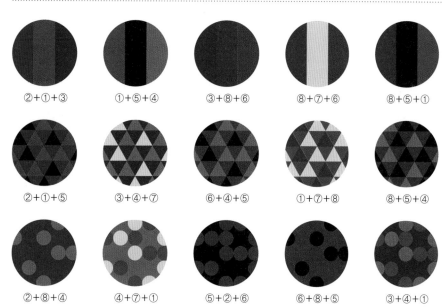

②+①+③ ①+⑤+④ ③+⑧+⑥ ⑧+⑦+⑥ ⑧+⑤+①

②+①+⑤ ③+④+⑦ ⑥+④+⑤ ①+⑦+⑧ ⑧+⑤+④

②+⑧+④ ④+⑦+① ⑤+②+⑥ ⑥+⑧+⑤ ③+④+①

피와 사랑을 상징하는 빨강이 주인공인 감성적인 컬러 팔레트

《드라큘라 백작》 암흑 속에서도 사그라지지 않은 사랑　(배색 이미지)　사랑과 증오/특유의 분위기가 느껴지는

1	2	3	4	5	6	7	8
애쉬 로즈 (Ash Rose)	가넷 (Garnet)	헤나 (Henna)	★카멜리아 (Camellia)	와일드 로즈 (Wild Rose)	★쉬림프 핑크 (Shrimp Pink)	커피 빈즈 (Coffee Beans)	크리스털 핑크 (Crystal Pink)
C15 M55 Y30 K40	C0 M90 Y70 K45	C0 M85 Y60 K65	C0 M77 Y35 K7	C10 M70 Y35 K20	C0 M60 Y37 K10	C0 M40 Y13 K87	C0 M10 Y0 K0
R153 G97 B104	R156 G29 B34	R116 G20 B26	R224 G87 B111	R191 G92 B107	R224 G125 B122	R70 G40 B45	R253 G239 B245
#996067	#9b1d22	#741319	#df576f	#bf5b6a	#df7c7a	#46272c	#fceef4
빨강에 회색을 섞어서 만든 색이름	가넷(석류석)을 표현한 색	머리 염색약 등의 염료 재료인 식물명	빨간 동백꽃에서 유래했으며, 19세기 말에 태어난 색	야생 장미를 표현한 생기 없는 핑크	뜨거운 물에 데친 작은 새우의 색에서 유래	진하게 볶은 커피콩을 표현한 색	투명감이 느껴지는 매우 연한 핑크

이 작품은 프랜시스 코폴라(Francis Ford Coppola) 감독이 영화 〈드라큘라〉(1992)로 만들었습니다. 영화 초반부에 드라큘라는 적에게 배신당해 사랑하는 여인을 잃고, 신에게 복수를 맹세합니다. 백작은 영원한 생명과 함께 죽지 않는 고통을 짊어진 존재지만, 원래는 지고지순한 사랑을 한 인간이었다는 점을 고려해 서정적인 컬러 팔레트로 나타냈습니다. 탁한 빨강(①·⑤), 어두운 빨강(②·③·⑦), 선명한 빨강(④), 밝은 빨강(⑥·⑧)처럼 '빨강'만으로 채운 컬러 팔레트이기 때문에 작품에 취향을 마음껏 반영할 수 있습니다. 평소와는 다른 배색이 필요할 때 선택해보세요.

Story

조나단의 약혼녀인 미나는 백작이 사랑했던 아내의 환생이었습니다. 성을 탈출해서 런던으로 돌아온 조나단과 그의 협력자들에게 쫓겨 궁지에 몰린 백작. 결국 백작은 미나의 품속에서 죽음을 맞으며 사랑을 되찾고 평안을 얻습니다.

멀 티 컬 러 배 색

⑥+①+②+③+⑤

검정+①+③+④+⑥+⑧

배경 패턴이나 옷 무늬로 사용 가능

사용하는 색의 밝기 변화의 폭을 좁게 설정해 멀찍이 떨어져서 보면 평면적으로 느껴집니다. 무양으로 사용하기 편리한 배색.

입체감과 깊이감이 느껴지는 3차원적인 배색

명암의 차이가 두드러져서 화면에 깊이감과 입체감을 표현하기 수월합니다. ⑦·⑧ㅣ검정+히양을 사용해 의도직으로 강약 대비를.

2 색 배 색

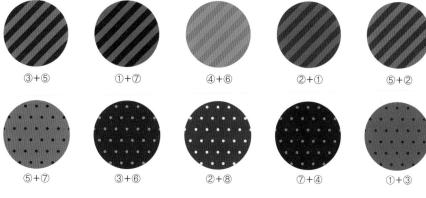

③+⑤ ①+⑦ ④+⑥ ②+① ⑤+②

⑤+⑦ ③+⑥ ②+⑧ ⑦+④ ①+③

3 색 배 색

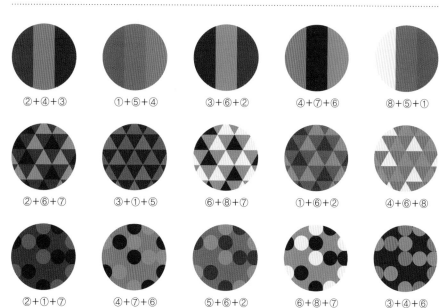

②+④+③ ①+⑤+④ ③+⑥+② ④+⑦+⑥ ⑧+⑤+①

②+⑥+⑦ ③+①+⑤ ⑥+⑧+⑦ ①+⑥+② ④+⑥+⑧

②+①+⑦ ④+⑦+⑥ ⑤+⑥+② ⑥+⑧+⑦ ③+④+⑥

이야기에 등장하는 아이템과 당시 인테리어 양식을 재현한 컬러 팔레트

《셜록 홈스의 모험》 보헤미아 스캔들 　배색 이미지　클래식한/이지적인

①	②	③	④	⑤	⑥	⑦	⑧
★브릭 레드	레더 브라운	패브릭 베이지	★세피아	레터 페이퍼 핑크	앤티크 화이트	그레이시 그린	빅토리안 블루
(Brick Red)	(Leather Brown)	(Fabric Beige)	(Sepia)	(Letter Paper Pink)	(Antique White)	(Grayish Green)	(Victorian Blue)
C0 M70 Y70 K33	C0 M20 Y30 K17	C15 M15 Y27 K0	C0 M36 Y60 K70	C0 M7 Y0 K3	C0 M3 Y10 K10	C35 M17 Y30 K0	C20 M5 Y0 K17
R181 G82 B51	R222 G192 B162	R223 G214 B190	R111 G78 B39	R249 G240 B244	R239 G234 B221	R178 G194 B181	R187 G204 B219
#b55132	#dec0a1	#dfd6be	#6e4e27	#f9f0f4	#eee9dd	#b2c2b4	#bbccda
건축물의 빨간 벽돌에서 유래한 색	의자나 소파의 가죽을 표현한 색	인테리어의 직물을 표현한 색	오래된 사진의 대명사처럼 사용하는 색	서두에 등장하는 편지지의 연한 핑크	벽면 장식이나 창호에 쓰였던 오프 화이트	인테리어 포인트가 되는 탁한 청록	벽면 등에 쓰인 그레이시 톤의 물색

보헤미아 왕의 의뢰를 받아 홈스(Sherlock Holmes)는 변장을 하고 아이린 아들러(Irene Adler) 집에 들어가 사진이 숨겨진 장소를 추리합니다. 하지만 다시 방문했을 때 있어야 할 사진은 없고, 모든 것을 간파한 그녀가 홈스에게 남긴 편지만 놓여 있었습니다. 컬러 팔레트는 홈스가 사는 베이커가 221B 건물의 빨간 벽돌(①)과 실내 공간의 색(②·③), 추리의 열쇠인 사진(④), 아이린의 거처를 표현한 1888년 무렵의 실내 인테리어(후기 빅토리아 양식) 이미지(⑤~⑧)로 구성했습니다.

Story

19세기 런던에서 절대적인 신뢰를 받는 명탐정 셜록 홈스 앞에 보헤미아 왕이 신분을 감추고 나타납니다. 왕은 결혼을 눈앞에 두고 있었는데, 옛 연인에게서 '두 사람이 함께 찍은 사진'을 회수해달라는 의뢰를 합니다…

사용 장면 후기 빅토리아 양식과 에드워드 양식의 인테리어 / 향수 어린 분위기를 표현할 때 / 섬세하고 격식을 중시하는 인물을 묘사할 때 / 어두컴컴하게 흐려진 풍경을 그릴 때

멀 티 컬 러 배 색

④+①+②+③+⑦

⑧+②+③+④+⑤+⑥

좋았던 옛 시대를 추억하는 노스탤지어 분위기

전통과 격식을 표현한 노스탤지어 분위기의 배색은 반대색인 탁한 청록(⑦)이 강조색 역할을 합니다.

고상하고 세련된 거주 공간을 표현

후기 빅토리아 양식의 인테리어에서 보이는 그레이시 톤의 파랑(⑧)을 밝은 갈색(②)과 조합했습니다.

2 색 배 색

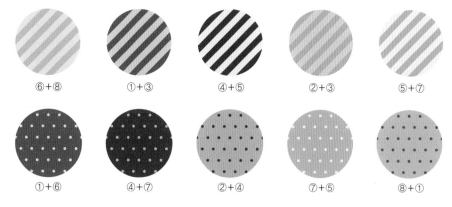

⑥+⑧　　①+③　　④+⑤　　②+③　　⑤+⑦

①+⑥　　④+⑦　　②+④　　⑦+⑤　　⑧+①

3 색 배 색

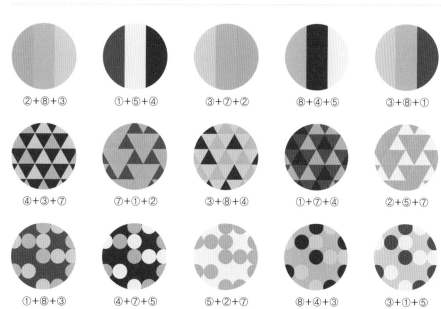

②+⑧+③　　①+⑤+④　　③+⑦+②　　⑧+④+⑤　　③+⑧+①

④+③+⑦　　⑦+①+②　　③+⑧+④　　①+⑦+④　　②+⑤+⑦

①+⑧+③　　④+⑦+⑤　　⑤+②+⑦　　⑧+④+③　　③+①+⑤

갈색 계열과 블루 그레이 계열을 기본으로 응용 범위가 넓은 크리스마스 컬러 팔레트

《크리스마스 캐럴》 런던의 크리스마스이브 　(배색 이미지)　전통적인/안정된

1	2	3	4	5	6	7	8
아몬드 토피 (Almond Toffee)	브릭 브라운 (Brick Brown)	블루 그레이 (Blue Gray)	다크 사이프러스 (Dark Spruce)	일루전 블루 (Illusion Blue)	파우더 스노 (Powder Snow)	★로즈 (Rose)	★아이비 그린 (Ivy Green)
C0 M30 Y37 K20	C10 M30 Y45 K60	C30 M0 Y0 K45	C33 M0 Y30 K80	C17 M0 Y0 K7	C3 M0 Y0 K5	C0 M87 Y45 K0	C55 M0 Y85 K45
R214 G170 B138	R124 G100 B74	R124 G153 B167	R59 G76 B65	R209 G230 B241	R242 G245 B247	R232 G63 B95	R81 G130 B48
#d6aa8a	#7b644a	#7b98a7	#3b4b41	#d0e5f1	#f2f5f7	#e73f5e	#518130
영국의 전통적인 캔디 중 하나	오래된 벽돌의 이미지를 표현한 갈색	푸른빛이 도는 회색의 일반 명칭	사이프러스는 상록침엽수를 말하며, 어두운 녹색	환각이나 착각을 표현한 매우 연한 파랑	사락사락 흩어지는 싸라기눈을 표현한 색	꽃에서 유래한 색이름 중 가장 오래된 색	겨울에도 시들지 않는 담쟁이덩굴의 잎 색

1843년 찰스 디킨스(Charles Dickens)가 발표한 이 소설은 몇 차례나 영화와 연극으로 공연되어 사람들에게 친숙합니다. 무대는 런던의 상점가, 눈이 내리는 크리스마스이브입니다. 거리의 사람들은 들뜬 마음으로 크리스마스를 기다리지만, 주인공 스크루지는 그런 사람들을 향해 욕을 퍼부으며 홀로 어둡고 차가운 집으로 돌아갑니다. 컬러 팔레트는 번화한 상점가에 어울리는 온기와 건물 외관의 색(①·②), 그리고 대조적인 스크루지의 냉철함과 어둡고 차가운 집(③~⑤), 쌓인 눈(⑥), 크리스마스 분위기를 나타내는 색(⑦·⑧)으로 구성했습니다.

Story

악착같이 돈을 모으는 냉담한 노인 스크루지. 어느 크리스마스이브의 밤, 7년 전에 죽은 공동경영자 말레이의 망령이 나타나 "지금이라도 삶을 바꿀 수 있다네. 자네의 과거·현재·미래를 보여주는 3명의 정령이 나타날 걸세"라고 말하고 사라집니다.

사용 장면 소박하고 따스한 크리스마스 장면 / 가슴 설레는 계절의 표현 / 12월을 테마로 한 디자인 / 빨강과 초록을 제외하고 스타일리시한 패션 컬러를 연출할 때

멀 티 컬 러 배 색

③＋①＋②＋⑤＋⑥

춥고 혹독한 한겨울의 런던 거리를 표현

위도가 높은 유럽의 겨울은 일조시간이 짧아 날씨가 매섭습니다. 전통적인 거리 풍경과 살을 에는 듯한 겨울 추위를 배색으로.

검정＋②＋③＋④＋⑦＋⑧

어두운색으로 구성한 도시적인 크리스마스 배색

포인트인 빨강(⑦) 외에는 모두 어두운색을 중심으로 조합해서 중후한 느낌이 전해지는 크리스마스 배색입니다.

2 색 배 색

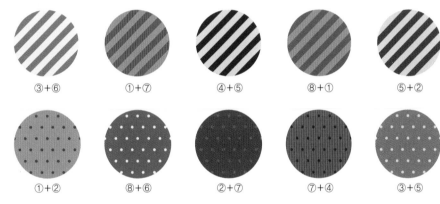

③＋⑥　　①＋⑦　　④＋⑤　　⑧＋①　　⑤＋②

①＋②　　⑧＋⑥　　②＋⑦　　⑦＋④　　③＋⑤

3 색 배 색

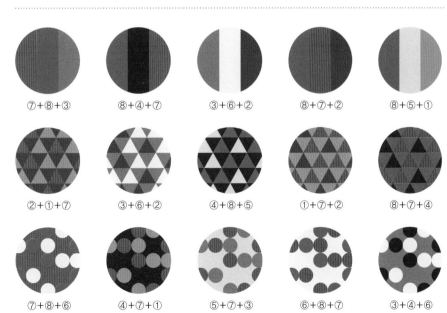

⑦＋⑧＋③　　⑧＋④＋⑦　　③＋⑥＋②　　⑧＋⑦＋②　　⑧＋⑤＋①

②＋①＋⑦　　③＋⑥＋②　　④＋⑧＋⑤　　①＋⑦＋②　　⑧＋⑦＋④

⑦＋⑧＋⑥　　④＋⑦＋①　　⑤＋⑦＋③　　⑥＋⑧＋⑦　　③＋④＋⑥

인생의 빛과 어둠을 상징하는 색으로 구성한 심금을 울리는 임팩트 배색

《크리스마스 캐럴》 과거·현재·미래의 정령들 배색 이미지) 변화/빛과 그림자

1	2	3	4	5	6	7	8
노스탤직 그린 (Nostalgic Green)	노스탤직 블루 (Nostalgic Blue)	★멀베리 (Mulberry)	에이션트 블루 (Ancient Blue)	★건메탈 (Gunmetal)	파우더 블루 (Powder Blue)	라이트 옐로 (Light Yellow)	★존 브리앙 (Jaune Brillant)
C7 M0 Y30 K15	C40 M0 Y0 K50	C25 M55 Y0 K60	C90 M0 Y13 K50	C72 M80 Y50 K60	C37 M20 Y0 K0	C0 M0 Y25 K0	C0 M13 Y100 K0
R218 G221 B179	R97 G137 B156	R106 G68 B100	R0 G107 B138	R50 G30 B52	R170 G190 B226	R255 G252 B209	R255 G220 B0
#dadcb2	#61889b	#6a4363	#006b8a	#311e33	#aabee2	#fffbd0	#ffdc00
노스탤직은 '향수·회고적'이라는 의미	아픈 기억을 표현한 가라앉은 파랑	잘 익은 뽕나무 열매에서 유래한 진한 자주	에이션트(Ancient)는 '고대의'라는 의미	구리와 주석으로 만든 합금에서 유래한 어두운색	밝은색을 나타내는 단어인 파우더	밝은 노랑을 가리키는 일반 명칭	'빛나는 노랑'이라는 의미의 안료색

말레이의 망령과 세 정령은 모두 스크루지의 마음을 돌리기 위해 나타났습니다. 지금의 스크루지는 모두에게 미움받으면서도 아무렇지 않다고 생각하지만, 예전에는 사람을 사랑했던 적도 있었습니다. 컬러 팔레트는 스크루지의 과거 인생을 이미지로 표현한 회고적인 색(①~③), 현상황을 상징하는 어두운색(④·⑤), 미래의 희망을 상징하는 색(⑥~⑧)으로 구성했습니다. 색상·명도·채도가 모두 강한 대비를 이뤄서 역동적인 배색으로 보입니다.

Story

세 정령이 보여준 장면은 스크루지에게 괴롭고 충격적인 사건이었습니다. '삶의 태도를 바꾸면 미래가 달라질까?' 스크루지는 마치 다른 사람처럼 바뀌어 베풀고, 상대방의 마음을 헤아리고, 사랑을 실천하게 되었습니다.

요동치는 마음이나 감정이 흔들리는 장면 / 시공을 초월한 신비한 공간을 그릴 때 / 과거와 미래의 이미지 /
향수가 느껴지는 분위기를 연출하고 싶을 때

멀 티 컬 러 배 색

③+①+②+⑤+⑥

⑥+①+③+④+⑦+⑧

지금은 존재하지 않는 과거 장면을 시크한 색으로

그리운 과거의 한 장면을 회상하는 것처럼 안정된 색을 조합해
서 세련된 인상으로 완성했습니다.

미래의 전망과 충실감을 표현

기조색으로 밝은 파랑(⑥)을 선택하고, 열매가 연상되는 색(③·
⑧)의 효과를 살려서 충실감과 희망을 표현했습니다.

2 색 배 색

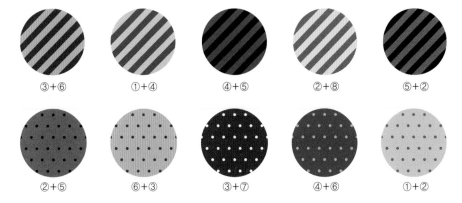

③+⑥ ①+④ ④+⑤ ②+⑧ ⑤+②

②+⑤ ⑥+③ ③+⑦ ④+⑥ ①+②

3 색 배 색

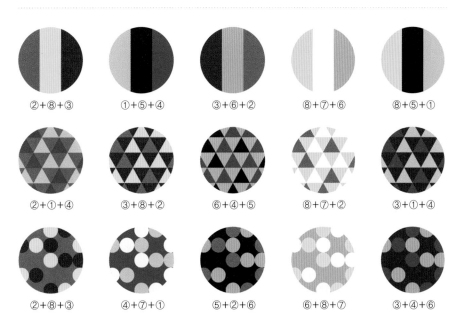

②+⑧+③ ①+⑤+④ ③+⑥+② ⑧+⑦+⑥ ⑧+⑤+①

②+①+④ ③+⑧+② ⑥+④+⑤ ⑧+⑦+② ③+①+④

②+⑧+③ ④+⑦+① ⑤+②+⑥ ⑥+⑧+⑦ ③+④+⑥

3

프랑스의
옛이야기

France

C0 M60 Y6 K0	C93 M55 Y7 K0
R238 G134 B173	R0 G101 B171
#ee86ac	#0064aa

로즈 퐁파두르

블루 드 루아

로코코 양식을 상징하는 핑크

18세기 프랑스에서 로코코 양식의 역사를 이끈 퐁파두르 부인의 이름을 붙인 색. 1759년에 설립된 '세브르왕립자기제작소'에서 화학자 장 엘로(Jean Hellot)가 개발한 아름다운 핑크빛 유약에 붙여진 색이름으로, 퐁파두르 부인에 대한 경의가 담겨 있다.

'국왕의 청색'으로 불리는 색

'로즈 퐁파두르'와 마찬가지로 장 엘로가 개발한 안료이며, 산화코발트로 표현되는 깊은 파란색 유약. '왕 외에 아무도 사용할 수 없는 금지된 색'으로 지정되어 화제를 일으키며 세브르 도자기를 대표하는 색이 되었지만, 그 제작법은 엘로의 죽음과 함께 사라져 영원한 비밀로 남았다.

3 색 배 색

3 색 배 색

**색상과 명도의 대비로
움직임이 느껴지는 즐거운 배색**

**탁한 노랑과 밝은 회색으로
금은의 광택을 표현**

● ★로즈 퐁파두르
● 프린스 그린(→P.106)
● ★비스타(→P.100)

● ★블루 드 루아
● 골든 라이트(→P.104)
● 플래티나(→P.102)

《미녀와 야수[La Belle et la Bête]》의 원작은 1740년에 썼지만, 1756년에 동화(보몽 부인)로 축약해 재구성한 것이 널리 퍼졌습니다. 무대와 영화의 바탕은 축약본입니다. 1943년에 출간된 소설 《어린 왕자[Le Petit Prince]》는 비행사이기도 한 생텍쥐페리(Antoine-Marie-Roger De Saint-Exupéry) 작품입니다. 《신데렐라》의 유명한 '유리 구두'나 '호박 마차'는 프랑스의 샤를 페로(Charles Perrault)가 엮은 판본에 처음 등장합니다. 프랑스의 전통색에는 '음식과 음료'에서 유래한 색상이 많습니다. 유네스코 무형문화유산에 가스트로노미(Gastronomie, 미식)가 등록된 이유를 이해할 수 있는 대목입니다.

C0 M80 Y50 K75	C0 M67 Y100 K34
R96 G15 B24	R180 G86 B0
#5f0e17	#b45500

보르도

프랑스 지명이 와인색 이름으로

보르도는 프랑스 남서부의 항구마을로 12세기부터 와인 수출의 거점이었다. 1600년 무렵에는 와인색을 대표하는 단어로 '보르도'가 사용되었다. 그 밖에 부르고뉴산 와인에서 유래한 '버건디'도 유명하다.

3 색 배 색

성별을 불문하고 사용할 수 있는
스타일리시한 배색

● ★보르도
● 히아신스(→P.104)
● 프랑부아즈(→P.100)

팽 브륄레

먹음직스럽게 구워진 빵 색

브륄레는 '불에 그을린'이라는 의미로, 빵이 탄 색에서 유래한 붉은빛이 느껴지는 갈색. 《DIC 프랑스의 전통색》에 수록된 색 중 하나. 갈색 계열의 전통색에는 '비스퀴(Biscuit, 비스킷)', '쇼콜라(Chocolat, 초콜릿)', '카페(Café, 커피)' 등이 있다.

3 색 배 색

크리미한 색을 조합한
잘 구워진 과자 같은 배색

● ★팽 브륄레(Pain brûlée)
● 이브닝 오렌지(→P.108)
● 소프트 블론드(→P.106)

두 의붓 언니와 대조적인 검소한 생활을 그레이시 톤의 뉘앙스 컬러로 표현

《신데렐라》 상냥하고 부지런한 소녀　[배색 이미지] 온화한/차분히 안정된/정돈된

①	②	③	④	⑤	⑥	⑦	⑧
★그레이지 (Graige)	★마우스 그레이 (Mouse Gray)	더스티 핑크 (Dusty Pink)	더스티 퍼플 (Dusty Purple)	스모키 로즈 (Smoky Rose)	라이트 모스 그린 (Light Moss Green)	엘리핀트 그레이 (Elephant Gray)	★스틸 그레이 (Steel Gray)
C0 M20 Y30 K36	C70 M74 Y90 K0	C7 M15 Y7 K0	C20 M20 Y10 K15	C13 M35 Y25 K0	C0 M0 Y17 K30	C55 M50 Y50 K0	C3 M10 Y0 K68
R186 G161 B136	R104 G83 B59	R238 G223 B227	R190 G184 B194	R223 G180 B175	R201 G200 B178	R134 G126 B120	R115 G109 B113
#b9a087	#68533b	#eedfe3	#beb7c1	#dfb4ae	#c9c7b2	#867e77	#736c70
그레이와 베이지가 섞인 색을 가리키는 명칭	쥐에서 유래한 갈색에 가까운 회색	더스티(Dusty)는 '먼지투성이'라는 뜻	먼지가 잔뜩 앉은 것처럼 보이는 그레이시 톤의 보라	연기에 그을린 듯이 보이는 그레이시 톤의 장미색	그레이시 톤의 연두. 모스(Moss)는 '이끼'	코끼리의 몸 색깔처럼 갈색이 비치는 회색	16세기 색이름으로, 강철에서 유래한 회색

뉘앙스 컬러 또는 가라앉은 색이라고 불리는 색(③~⑥)을 중심으로 구성한 컬러 팔레트입니다. 이러한 색은 약간 '불투명'하게 보인다는 공통점이 있습니다. 흐리고 탁한 색의 특징 덕분에 차분한 분위기나 그윽한 세련미를 쉽게 만들 수 있습니다. 신데렐라는 풍족한 환경에서 사는 것은 아니지만, 마음이 온화하고 즐겁게 일하며 사람을 미워하지 않습니다. 신데렐라의 인물상을 뉘앙스 컬러로 표현하고, 갈색에 가까운 회색(①·②)과 푸른빛이 적은 회색의 농담을 조절해(⑦·⑧) 리듬감을 드러냈습니다.

Story

신데렐라는 일찍이 어머니를 여의고, 아버지가 재혼해 새어머니와 의붓 언니 둘과 함께 살고 있습니다. 새어머니는 신데렐라를 하녀처럼 아침부터 밤까지 부려 먹고, 새옷도 사주지 않았습니다. 어느 날, 성에서 무도회가 열렸습니다…

평온한 일상을 표현할 때 / 감정을 드러내지 않는 인물 묘사 / 아련한 회상 장면의 배경색 / 차분한 일본풍
무늬를 표현할 때

멀 티 컬 러 배 색

④+②+③+⑥+⑦

하양+①+②+⑤+⑥+⑧

마음이 차분해지는 뉘앙스 컬러의 배색

뉘앙스 컬러(③·④·⑥)를 중심으로 구성한 배색입니다. 화려하지
않지만 편안한 안정감이 느껴집니다.

곧 찾아올 행운의 징조를 표현한 배색

하양을 기조색으로 칠하고, 주황빛이 감도는 가라앉은 핑크(⑤)
를 활용해 희망적인 미래를 암시하는 배색으로 완성했습니다.

2 색 배 색

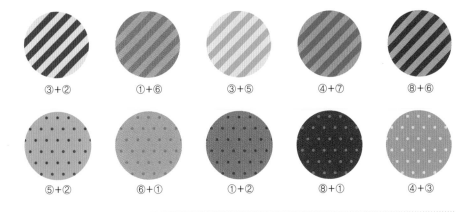

③+② ①+⑥ ③+⑤ ④+⑦ ⑧+⑥

⑤+② ⑥+① ①+② ⑧+① ④+③

3 색 배 색

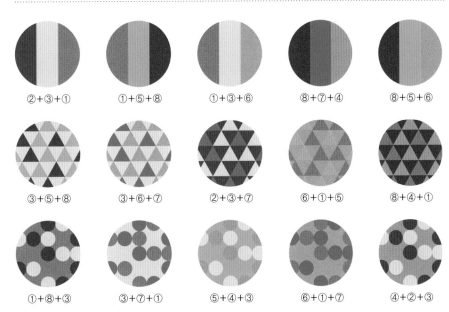

②+③+① ①+⑤+⑧ ①+③+⑥ ⑧+⑦+④ ⑧+⑤+⑥

③+⑤+⑧ ③+⑥+⑦ ②+③+⑦ ⑥+①+⑤ ⑧+④+①

①+⑧+③ ③+⑦+① ⑤+④+③ ⑥+①+⑦ ④+②+③

무도회의 밤, 친절한 요정이 나타나…
톤을 정렬한 다색 배색으로 마법 세계를 표현

《신데렐라》 근사한 마법

배색 이미지 황홀한/마법의/동화적인

①	②	③	④	⑤	⑥	⑦	⑧
썸킨 오렌시 (Pumpkin Orange)	★퍼플 (Purple)	클리어 그린 (Clear Green)	퍼플리시 블루 (Purplish Blue)	문라이트 옐로 (Moonlight Yellow)	라임스톤 (Lime Stone)	페더 그레이 (Feather Gray)	클라우디 스카이 (Cloudy Sky)
C0 M30 Y75 K7	C45 M65 Y0 K0	C47 M0 Y25 K0	C37 M30 Y0 K10	C0 M3 Y20 K0	C0 M0 Y7 K15	C27 M25 Y25 K0	C10 M7 Y0 K50
R239 G184 B72	R155 G104 B169	R142 G207 B201	R161 G163 B201	R255 G248 B217	R230 G229 B220	R196 G188 B183	R146 G147 B155
#eeb848	#9b68a9	#8ecec9	#a0a2c9	#fff8d8	#e6e5db	#c4bcb7	#91939a
잘 익은 호박의 색처럼 붉은 주황	퍼퓨라(조개라는 뜻)에서 채집한 염료로 물들인 색	티 없이 맑고 밝은 초록을 나타내는 색이름	보랏빛이 감도는 파랑의 일반 명칭	달빛을 표현한 하얗게 보이는 노랑	석회석(라임스톤)을 닮은 회색	새의 날개와 비슷한 색을 띠는 회색	두꺼운 구름으로 뒤덮인 하늘을 표현한 색

이야기에 등장하는 요정은 신데렐라의 행복을 진심으로 빌어주며, 응원 마법을 사용하는 믿음직스러운 존재입니다. 행복한 마법을 배색으로 표현하기 위해서 많은 색상을 사용하고 전체를 밝은 색조로 정리했습니다(①~④). 빛의 표현으로 밝은 노랑(⑤)을 더하고, 배색 전체가 뿌옇게 보이지 않도록 색조가 있는 회색 계열(⑥~⑧)을 사용했습니다. 호박 마차의 이미지 컬러로 ①을 선택하고, 생쥐 말의 이미지 컬러인 ⑦과 ⑧을 쓸 수 있도록 구성했습니다.

Story

신데렐라는 새어머니와 언니들의 몸단장을 도와준 뒤 혼자 빈집을 지키게 됩니다. 그때 요정이 나타나 마법을 부려 호박을 훌륭한 마차로, 생쥐를 말과 마부로, 소박한 옷을 아름다운 드레스로 변신시킵니다. 자, 무도회장으로!

멀티 컬러 배색

⑤+②+③+⑥+⑦

검정+①+②+④+⑥+⑧

청록과 보라로 마법의 이미지를 표현

기조색으로 밝은 빛을 표현하고(⑤), 청록(③)과 보라(②)로 행복한 마법을 표현한 배색입니다.

기조색이 어두우면 반짝반짝한 느낌이 드러난다

바탕색이 검정이므로 ①과 ⑥의 색이 밝게 보이고, 명암 대비가 강조되는 배색입니다.

2색 배색

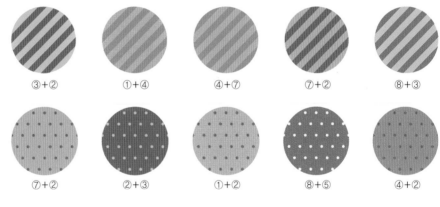

③+②　　①+④　　④+⑦　　⑦+②　　⑧+③

⑦+②　　②+③　　①+②　　⑧+⑤　　④+②

3색 배색

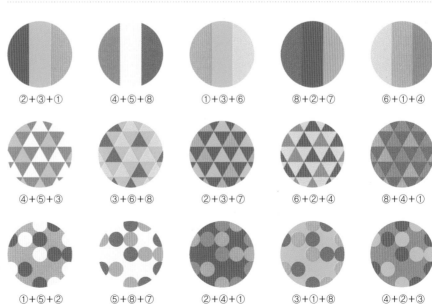

②+③+①　　④+⑤+⑧　　①+③+⑥　　⑧+②+⑦　　⑥+①+④

④+⑤+③　　③+⑥+⑧　　②+③+⑦　　⑥+②+④　　⑧+④+①

①+⑤+②　　⑤+⑧+⑦　　②+④+①　　③+①+⑧　　④+②+③

유리 구두를 중심 소재로
파랑을 농담 조절해 빛과 그림자를 연출하는 배색

《신데렐라》 마법이 풀리는 순간 [배색 이미지] 신비로운/반짝반짝 빛나는/투명한

①	②	③	④	⑤	⑥	⑦	⑧
★미드나이트 블루 (Midnight Blue)	라이트 블루 그레이 (Light Blue Gray)	샤이닝 실버 (Shining Silver)	옐로 골드 (Yellow Gold)	미드나이트 포레스트 (Midnight Forest)	블루 문 (Blue Moon)	크리스털 화이트 (Crystal White)	크리스털 블루 (Crystal Blue)
C80 M50 Y0 K80	C23 M5 Y0 K7	C5 M0 Y0 K17	C0 M10 Y75 K23	C70 M0 Y0 K55	C35 M0 Y10 K10	C7 M0 Y0 K0	C20 M0 Y3 K0
R0 G29 B66	R195 G217 B235	R217 G223 B226	R215 G192 B68	R0 G110 B142	R164 G207 B217	R241 G249 B254	R212 G237 B247
#001c42	#c3d9eb	#d9dee1	#d6bf43	#006d8d	#a3cfd8	#f0f9fd	#d3ecf6
한밤의 하늘에서 유래한 검정에 가까운 파랑	밝은 파랑에 회색이 섞인 것 같은 색	빛나는 은의 이미지를 표현한 회색	노랑 기미가 강한 금색을 표현한 색	한밤의 숲을 연상시키는 신비로운 색	한 달 간격으로 돌아오는 2번째 만월	약간 푸르스름한 하양의 아름다움을 나타내는 색이름	투명감이 느껴지는 매우 밝은 파랑

즐거운 시간은 눈 깜짝할 사이에 지나가고, 성의 시계탑에서 12시를 알리는 종소리가 울려 퍼집니다. 마법이 풀리는 순간의 아슬아슬하고 조마조마한 긴장감과 한밤에 펼쳐지는 신비로운 장면을 컬러 팔레트로 옮겼습니다. 골드(④) 외에는 모두 파랑 계열로 구성한 점이 특징입니다. ①~③은 어둡고 캄캄한 밤과 차가운 공기를 상징하는 색이고, ④~⑥은 밝은 미래와 희망을 상징하는 색입니다. 이야기의 중요한 소재인 '유리 구두'는 밝은 파랑 계열(⑦·⑧)로 나타냈습니다. 명암 대비가 강해지도록 조합해보세요.

Story

신데렐라의 아름다운 모습에 사람들은 놀랐고, 왕자님도 마음을 빼앗겼습니다. 마법이 풀리는 밤 12시, 신데렐라는 유리 구두 한쪽을 떨어뜨린 채 서둘러 성을 빠져나갑니다. 왕자님이 유리 구두를 단서로 온 나라를 찾아 헤맨 끝에 두 사람은 다시 만나게 됩니다.

사용 장면

빛과 그림자의 대비를 표현하고 싶을 때 / 아슬아슬하고 조마조마한 장면의 심리묘사 / 어두운 면과 밝은 면을 대비되게 그릴 때 / 신비로운 장면

멀 티 컬 러 배 색

④+②+③+⑥+⑦

①+②+④+⑤+⑥+⑦

눈부신 무도회장, 빛의 공간

골드(④)를 기조색으로 선택하고, 골드와 잘 어울리는 청록 계열 (⑥)로 강조했습니다.

명암 대비로 빛과 그림자를 드러내는 배색

검정에 가까운 파랑(①)을 메인색으로 칠하고, 명도 차가 최대한 커지도록 파랑~청록을 겹칩니다.

2 색 배 색

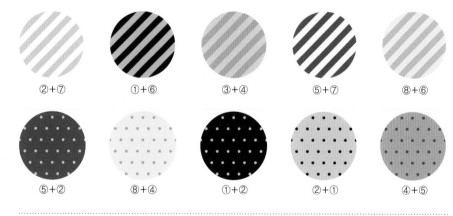

②+⑦ ①+⑥ ③+④ ⑤+⑦ ⑧+⑥

⑤+② ⑧+④ ①+② ②+① ④+⑤

3 색 배 색

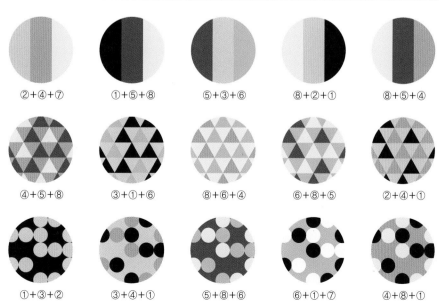

②+④+⑦ ①+⑤+⑧ ⑤+③+⑥ ⑧+②+① ⑧+⑤+④

④+⑤+⑧ ③+①+⑥ ⑧+⑥+④ ⑥+⑧+⑤ ②+④+①

①+③+② ③+④+① ⑤+⑧+⑥ ⑥+①+⑦ ④+⑧+①

> 행복했던 시절의 추억을 떠올리며…
> 어둡게 가라앉은 색으로 구성한 향수를 불러일으키는 배색

《미녀와 야수》 오래된 성의 장미 정원 (배색 이미지) 예스러운/향수 어린/따스한

1	2	3	4	5	6	7	8
앤티크 그린 (Antique Green)	아스펜 그린 (Aspen green)	올드 브릭 (Old Brick)	옐로 베이지 (Yellow Beige)	프랑부아즈 (Framboise)	에이션트 로즈 (Ancient Rose)	닙 로즈 (Deep Rose)	★비스타 (Vista)
C70 M13 Y60 K60	C37 M15 Y37 K30	C43 M50 Y60 K0	C35 M30 Y40 K0	C13 M67 Y17 K20	C13 M50 Y37 K0	C0 M67 Y25 K50	C78 M82 Y100 K10
R26 G90 B66	R137 G154 B134	R162 G133 B104	R179 G173 B152	R187 G97 B130	R220 G149 B140	R149 G69 B87	R81 G66 B47
#195a42	#889a86	#a28467	#b3ac97	#bb6182	#dc958b	#954556	#50412f
골동품이 떠오르는 어둡고 침침한 초록	은백양 잎처럼 가라앉은 초록	시간이 지나 풍화된 벽돌을 표현한 색	노랑 기미가 있는 베이지의 일반 명칭	프랑스어로 라즈베리를 의미	오랜 옛날에 피었던 장미를 표현한 색	로즈 레드를 어둡게 조정한 깊은 빨강	그을음을 원료로 만든 물감에서 유래

《미녀와 야수》의 원작 소설이 출판된 18세기 중반의 프랑스는 달콤하고 우아한 장식이 특징인 로코코 양식이 유행했습니다. 이 장면의 컬러 팔레트는 황폐해진 성의 외관(①~④)과 대조적으로 만발한 장미꽃(⑤·⑥)을 표현한 배색입니다. 색 조합의 아이디어는 베르사유궁전에 소장된 꽃·과일·새 등의 문양이 수 놓인 사보네리 카펫[Manufacture de la Savonnerie]에서 얻었습니다. ⑦은 이야기의 열쇠인 저주가 걸린 장미꽃, ⑧은 어둡고 무거운 공기가 가득한 성안을 상징하는 색입니다. 그리움과 지나간 나날의 화려함이 동시에 느껴지는 배색입니다.

| 사용
장면 | 행복했던 시절을 회상하는 장면 / 서양의 앤티크 소품을 그릴 때 / 맵시 있고 사랑스러운 패션을 묘사할 때 / 씁쓸하고 달콤한 미각을 표현할 때 |

멀티 컬러 배색

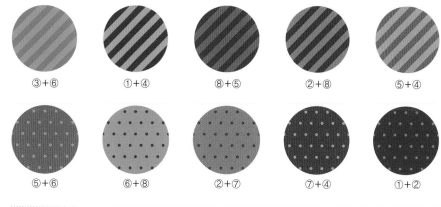

①+②+③+④+⑥ 　　　　　 ⑦+②+③+④+⑤+⑧

깊은 숲의 적막한 고성을 표현한 배색

기조색인 깊고 진한 초록①의 효과로 나머지 색이 연하고 빛바랜 듯이 보이는 복고풍 배색입니다.

라즈베리와 초콜릿의 레트로 배색

미식의 나라 프랑스에는 음식과 관련된 색이 많습니다. 이 배색은 달콤함과 씁쓸한 맛을 색으로 표현했습니다.

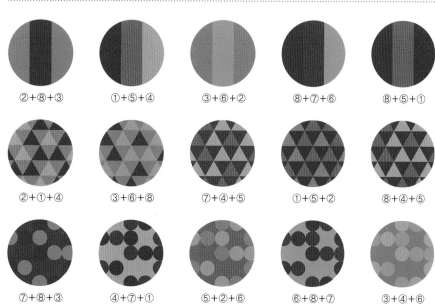

2 색 배색

③+⑥　　①+④　　⑧+⑤　　②+⑧　　⑤+④

⑤+⑥　　⑥+⑧　　②+⑦　　⑦+④　　①+②

3 색 배색

②+⑧+③　　①+⑤+④　　③+⑥+②　　⑧+⑦+⑥　　⑧+⑤+①

②+①+④　　③+⑥+⑧　　⑦+④+⑤　　①+⑤+②　　⑧+④+⑤

⑦+⑧+③　　④+⑦+①　　⑤+②+⑥　　⑥+⑧+⑦　　③+④+⑥

야수의 기대와 불안, 벨의 싹트는 사랑…
흔들리는 마음을 표현한 기품 있는 배색

《미녀와 야수》 갈등 속에서 자란 깊은 인연　(배색 이미지) 대비적인/회고적인

1	2	3	4	5	6	7	8
★프러시안블루 (Prussian blue)	★퍼티 (Putty)	★버건디 (Burgundy)	화이트 밍크 (White Mink)	플래티나 (Platina)	미스티 로즈 (Misty Rose)	그레이스 블루 (Grace Blue)	더스티 로즈 (Dusty Rose)
C80 M50 Y0 K50	C0 M10 Y20 K18	C0 M70 Y35 K80	C3 M0 Y0 K10	C10 M0 Y0 K20	C0 M30 Y20 K20	C65 M0 Y0 K50	C0 M65 Y20 K43
R21 G69 B119	R223 G208 B186	R86 G22 B32	R234 G237 B239	R203 G213 B220	R214 G172 B165	R25 G121 B153	R163 G81 B102
#144476	#decfb9	#55161f	#e9ecee	#cad5db	#d6aca5	#187998	#a35166
18세기 초반에 생긴 세계 최초의 합성안료	목제 창틀에 유리를 고정하는 퍼티의 색	프랑스 부르고뉴산 와인에서 유래한 색	귀족 초상화에 그려진 밍크 모피의 색	희소성이 높은 백금의 광채를 표현한 색	선명하지 않은 로즈핑크를 가리키는 명칭	우아한 기품이 느껴지는 초록빛의 파랑	어둡고 칙칙한 로즈핑크를 부르는 명칭

아버지 대신 성에서 살기 시작한 벨은 야수와 함께 만찬을 즐깁니다. 처음에는 야수를 꺼리던 벨도 서툴지만 다정한 그의 진심을 느끼면서 다른 감정이 싹틉니다. 이 컬러 팔레트에서는 각자의 마음속 갈등을 표현하는 한색(①·⑦)과 난색(③·⑥·⑧)을 대비되게 조합했습니다. ①~③은 프랑스 국기의 색을 변형한 전통색입니다. ①은 프랑스와 독일에서 동시에 발견한 세계 최초의 합성안료 색, ③은 프랑스 동부 부르고뉴산 레드와인의 색입니다. ④와 ⑤는 크리스털 샹들리에와 은 식기를 상징합니다.

Story

다음 날 아침, 상인은 기운을 차리고 눈을 떴지만, 감사 인사를 전하려 해도 아무도 보이지 않았습니다. 상인이 집에서 기다리는 벨을 위해 정원에 핀 장미꽃을 가져가려던 순간 야수가 나타나 장미를 꺾은 죄로 그의 목숨이나 딸 중 하나를 바치라고 요구합니다.

멀 티 컬 러 배 색

③+①+②+④+⑥

⑧+①+③+⑤+⑥+⑦

프랑스 귀족 초상화에서 보이는 고귀함

태양왕으로 불린 루이 14세와 증손자인 루이 15세 등 권위를
과시하는 초상화에서 볼 수 있는 고귀한 배색입니다.

파랑과 빨강 계열의 명암 조절로 흔들리는 감정을

변덕스러운 인물 묘사나 기대와 불안이 뒤섞여 혼란스러운
장면을 표현할 때도 유용한 배색입니다.

2 색 배 색

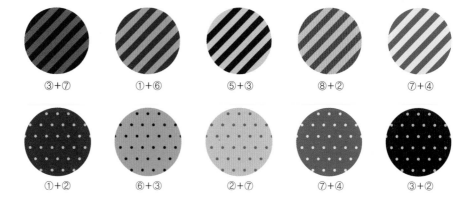

③+⑦ ①+⑥ ⑤+③ ⑧+② ⑦+④

①+② ⑥+③ ②+⑦ ⑦+④ ③+②

3 색 배 색

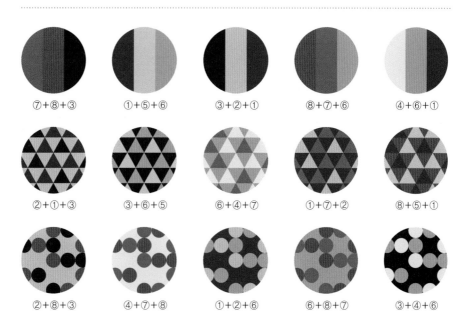

⑦+⑧+③ ①+⑤+⑥ ③+②+① ⑧+⑦+⑥ ④+⑥+①

②+①+③ ③+⑥+⑤ ⑥+④+⑦ ①+⑦+② ⑧+⑤+①

②+⑧+③ ④+⑦+⑧ ①+②+⑥ ⑥+⑧+⑦ ③+④+⑥

축복 속에서 모든 것이 새로 태어나 빛이 흘러넘치는 장면을 표현한 배색

《미녀와 야수》 새로운 세계　　(배색 이미지)　왕족의/위엄 있는/빛이 가득한

①	②	③	④	⑤	⑥	⑦	⑧
마블 그레이 (Marble Gray)	마블 브라운 (Marble Brown)	★펄 그레이 (Pearl Gray)	마블 화이트 (Marble White)	블리스 골드 (Bliss Gold)	골든 라이트 (Golden Light)	★히아신스 (Hyacinth)	★아수라이트 (Azurite)
C10 M0 Y0 K27	C5 M15 Y15 K25	C0 M0 Y5 K30	C0 M5 Y0 K8	C0 M15 Y45 K50	C0 M25 Y63 K25	C60 M30 Y0 K0	C75 M58 Y0 K0
R190 G200 B206	R201 G186 B178	R201 G201 B196	R241 G235 B238	R157 G139 B96	R207 G168 B89	R108 G155 B210	R78 G103 B176
#bec8ce	#c8b9b1	#c9c9c3	#f1ebee	#9d8a5f	#cea758	#6b9bd2	#4d67af
회색빛이 감도는 대리석을 표현한 색	갈색 대리석을 표현한 색	진주에서 유래한 전통적인 색	하얀 대리석을 표현한 색	블리스(Bliss)는 '지극한 행복, 더할 나위 없는 기쁨'을 의미	하늘에서 비치는 행복의 빛을 표현한 색	파란 히아신스꽃에서 유래한 색	파란 광물, 남동석에서 유래한 색

죽어가는 야수 앞에서 벨은 "당신을 사랑해요!"라고 마음을 전합니다. 그 순간 모든 저주가 풀려 세계가 한순간에 뒤바뀌는 극적인 장면을 이미지로 표현한 배색입니다. 저주에 걸려 일상용품이나 식기로 변했던 하인들도 일제히 인간의 모습으로 돌아옵니다. 아이디어 소스는 베르사유궁전의 거울의 방. 실내장식에 쓰인 다양한 대리석의 색(①~④)과 빛나는 금장식(⑤·⑥)을 중점적으로 사용하고, 천장화의 파랑 계열(⑦·⑧)을 강조색으로 선택했습니다. 밝은 파랑(⑦)과 골드는 로코코 양식의 인테리어에서 자주 볼 수 있는 색이기도 합니다.

Story

어느 날 야수는 먼 곳을 볼 수 있는 마법의 거울을 벨에게 건네주었습니다. 거울을 통해 병에 걸린 아버지를 본 벨은 1주일만 집에 다녀오게 해달라고 부탁합니다. 벨이 떠난 사이에 재물을 노린 일당이 찾아와 야수를 공격합니다.

반짝반짝 빛나는 투명한 세계관을 표현할 때 / 핑크 계열을 사용하지 않는 로코코 양식의 배색 / 위엄이 넘치는 인물 표현 / 품격 있는 검이나 왕관 등을 표현할 때

멀 티 컬 러 배 색

① + ② + ③ + ⑤ + ⑥

④ + ① + ③ + ⑥ + ⑦ + ⑧

로코코 양식의 현란하고 호화로운 인테리어

호화로운 인상. 밝은 공간을 휘황찬란하게 금으로 장식하는 로코코 양식의 이미지를 그대로 배색으로 옮겼습니다.

모든 것이 다시 태어나는 새로운 세계

기조색을 새하얀색 대신 약간 핑크빛이 감도는 하얀색(④)으로 선택해서 한층 더 화려하게 연출한 배색입니다.

2 색 배 색

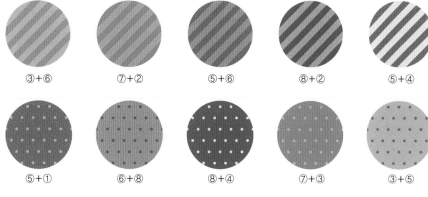

③ + ⑥　　⑦ + ②　　⑤ + ⑥　　⑧ + ②　　⑤ + ④

⑤ + ①　　⑥ + ⑧　　⑧ + ④　　⑦ + ③　　③ + ⑤

3 색 배 색

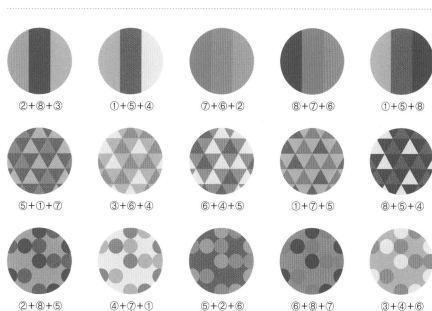

② + ⑧ + ③　　① + ⑤ + ④　　⑦ + ⑥ + ②　　⑧ + ⑦ + ⑥　　① + ⑤ + ⑧

⑤ + ① + ⑦　　③ + ⑥ + ④　　⑥ + ④ + ⑤　　① + ⑦ + ⑤　　⑧ + ⑤ + ④

② + ⑧ + ⑤　　④ + ⑦ + ①　　⑤ + ② + ⑥　　⑥ + ⑧ + ⑦　　③ + ④ + ⑥

저자가 그린 삽화의 색 조합을 따라
이야기의 순수한 세계관을 재현한 컬러 팔레트

《어린 왕자》 왕자님의 별, 소행성 B-612 [배색 이미지] 자연의/복고적인

1	2	3	4	5	6	7	8
플래닛 그레이 (Planet Gray)	소프트 블론드 (Soft Blond)	레트로 로즈 (Retro Rose)	바오밥 (Baobab)	프린스 그린 (Prince Green)	볼케이노 (Volcano)	트와일라이트 호라이즌 (Twilight Horizon)	데저트 브라운 (Dessert Brown)
C7 M3 Y0 K35	C0 M10 Y40 K5	C0 M30 Y30 K10	C30 M0 Y55 K45	C25 M5 Y50 K0	C15 M27 Y35 K17	C27 M20 Y10 K30	C0 M13 Y43 K35
R180 G184 B189	R247 G226 B165	R232 G185 B162	R127 G148 B94	R204 G219 B150	R196 G171 B147	R154 G157 B169	R189 G170 B121
#b4b8bd	#f6e2a4	#e8b9a1	#7f935d	#ccda95	#c4ab92	#9a9ca9	#bdaa78
어린 왕자의 소행성을 표현한 색	어린 왕자의 금발을 표현한 색	향수가 느껴지는 칙칙한 로즈핑크	무서운 파괴력을 지닌 나무로 등장	어린 왕자의 옷을 표현한 밝은 연두	어린 왕자의 별에 있는 화산을 표현한 색	석양 무렵의 지평선을 표현한 색	끝없이 펼쳐지는 사막의 모래색

사막에서 만난 남자아이는 소행성 B-612에서 온 왕자님이었습니다. 어린 왕자의 별에는 바오밥나무가 있는데 크게 자라면 별이 산산조각이 날지 몰라서, 작은 나무일 때 양이 먹어주길 바랐습니다. 하지만 양은 나무가 아닌 꽃을 먹는다는 사실을 알게 되자 어린 왕자는 소중히 가꿔온 장미가 떠올라 울음을 터트립니다. 컬러 팔레트의 색은 저자 생텍쥐페리가 직접 그린 삽화와 최대한 비슷하게 구성해 원작의 이미지를 존중했습니다.

Story

비행기 조종사인 '나'는 어느 날 기체에 문제가 생겨 사하라 사막에 불시착합니다. 살았는지 죽었는지 모를 상태로 하룻밤을 보내고 날이 밝자, "있잖아… 양 한 마리를 그려줘!"라는 어린 남자아이의 목소리에 눈을 뜹니다.

<table>
<tr><td>사용
장면</td><td>판타지 세계관을 창작하고 싶을 때/꿈과 현실의 구별을 애매하게 표현하고 싶을 때/레트로 분위기를
그리고 싶을 때/밝은색으로 봄보다 가을에 가깝게 그리고 싶을 때</td></tr>
</table>

멀 티 컬 러 배 색

⑦+①+②+④+⑤

소행성에 외로이 머무는 어린 왕자의 이미지

많은 삽화에 쓰이는 부드러운 초록 계열의 옷과 금발, 회색
소행성으로 구성한 온화하고 다정한 느낌의 배색입니다.

검정+①+③+⑥+⑦+⑧

개성적이고 향수 어린 배색

코끼리를 꿀꺽 삼킨 보아뱀, 어린 왕자의 장미꽃 등 상징적인
모티브의 색을 한데 모은 배색입니다.

2 색 배 색

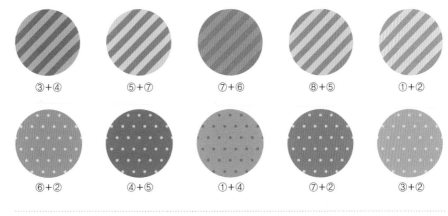

③+④ ⑤+⑦ ⑦+⑥ ⑧+⑤ ①+②

⑥+② ④+⑤ ①+④ ⑦+② ③+②

3 색 배 색

⑥+③+⑤ ⑦+⑤+⑧ ①+⑥+④ ⑧+⑦+③ ④+①+⑤

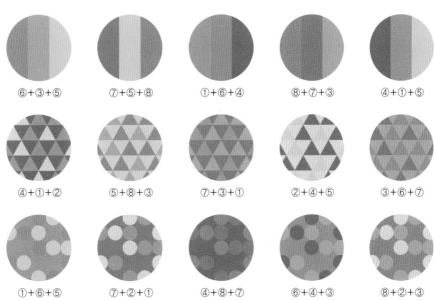

④+①+② ⑤+⑧+③ ⑦+③+① ②+④+⑤ ③+⑥+⑦

①+⑥+⑤ ⑦+②+① ④+⑧+⑦ ⑥+④+③ ⑧+②+③

연두와 어두운 주황이 강조색인 파랑 계열의 배색은 지구와 우주의 연결성과 신비로움이 느껴진다

《어린 왕자》 어린 왕자의 별이 머리 위에 왔을 때 배색 이미지 신비로운/우주적인

1	2	3	4	5	6	7	8
블루 플래닛 (Blue Planet)	어스 블루 (Earth Blue)	스페이스 블루 (Space Blue)	플래닛 그린 (Planet Green)	이브닝 오렌지 (Evening Orange)	모닝 퍼플 (Morning Purple)	이브닝 그레이 (Evening Gray)	얼리 모닝 (Early Morning)
C60 M17 Y0 K20	C50 M27 Y0 K27	C65 M50 Y0 K33	C40 M0 Y60 K0	C15 M33 Y55 K0	C30 M25 Y0 K10	C25 M0 Y0 K50	C23 M10 Y0 K0
R86 G151 B195	R111 G137 B176	R79 G92 B145	R168 G209 B130	R221 G180 B121	R176 G176 B208	R124 G146 B157	R204 G219 B240
#5597c3	#6f88b0	#4e5c90	#a7d181	#ddb379	#afb0d0	#7b919d	#cbdaf0
파랗게 보이는 혹성을 표현한 색	우주에서 바라보는 구름 덮인 지구	어린 왕자가 여행한 우주 공간을 표현한 색	초록으로 가득한 환경을 표현한 색	해 질 녘 주황색으로 보이는 사막의 모래	아침노을의 흔적이 남아 있는 하늘의 이미지	황혼이 질 때 나타나는 푸른빛을 띤 어두운 구름	새벽 무렵의 푸르스름하고 하얀 하늘을 표현한 색

어린 왕자는 지구에서 친해진 여우에게 '중요한 것은 눈에 보이지 않아'라는 비밀을 배웁니다. 그리고 변덕이 생겨 남겨두고 온 장미가 무엇과도 바꿀 수 없는 존재라는 사실을 깨닫습니다. 소행성 B-612가 머리 바로 위에 왔을 때 어린 왕자는 자기 별로 돌아갑니다. 컬러 팔레트는 프랑스에서 발행된 '어린 왕자 50프랑' 지폐(1992~1999) 색을 아이디어 소스로 삼았습니다. 밤하늘과 우주 공간(①~③, ⑥~⑧), 아프리카 지도(④)와 사하라 사막(⑤)을 이미지로 표현한 신비로운 배색입니다.

Story

'나'는 어린 왕자가 다양한 별을 거쳤고, 어느 별의 학자에게 지구 견학을 추천받았다는 사실을 알게 됩니다. 만난 뒤 일주일이 지나고 기적적으로 비행기를 고쳤을 때는 마침 어린 왕자가 지구에 온 지 1년이 되는 날이었습니다.

지구에서 바라보는 우주 풍경을 그릴 때 / 우주 공간을 테마로 한 창작물 / 기조색을 검정으로 칠하면
더욱 신비로운 느낌 / 지성과 인성을 겸비한 캐릭터를 표현할 때

멀 티 컬 러 배 색

④+③+⑥+⑦+⑧

검정+①+②+③+⑤+⑥

지구에서 보는 하늘의 색으로 경쾌하게

시시각각 변하는 하늘의 색깔을 초록과 어우러지게 조합한
배색은 산뜻함과 신비로움이 느껴집니다.

우주에 떠 있는 혹성의 색으로 경이롭게

크고 작은 혹성을 표현한 이 배색은 장대한 스케일이나 마술적
인 세계관에 사용할 수 있습니다.

2 색 배 색

 ③+①

 ⑦+⑥

 ①+⑥

 ⑧+⑦

 ⑦+④

 ②+③

 ①+⑤

 ④+①

 ①+⑧

 ③+④

3 색 배 색

 ⑥+③+⑤

 ⑦+⑤+⑧

 ①+⑥+④

 ⑧+⑦+③

 ④+⑦+⑤

 ④+⑦+⑧

 ⑤+①+③

 ⑦+⑥+③

 ②+③+⑤

 ③+④+⑦

 ①+⑥+⑤

 ③+②+①

 ④+⑧+⑦

 ⑥+①+③

 ⑧+②+④

Part.

4

북유럽의
옛이야기

*Scandinavian
Andersen Fairy Tales*

C3 M96 Y69 K0
R227 G30 B60
#e21e3b

C0 M80 Y57 K47
R153 G49 B50
#993132

덴마크 레드

팔룬 레드

덴마크 국기를 상징

단네브로그(Dannebrog, 빨간 천)라고 불리는 덴마크 국기는 오스트리아와 스코틀랜드 국기와 함께 세계에서 가장 오래된 국기 중 하나로 알려져 있다. 빨간색 바탕에 하얀색 십자가가 그려진 디자인은 북유럽 여러 나라에서 채용한 '스칸디나비아 십자가'의 선두 주자 격이다.

북유럽을 대표하는 적색 안료

스웨덴 달라르나의 팔룬 광산에서 나온 구리나 산화철의 부산물이 함유된 적갈색 안료. 방부제 효과가 높아서 오랜 옛날부터 나무로 지어진 서머 하우스(여름에 장기 체류하는 별장)의 도장 재료로 쓰였다. 일본 전통색 중에서 '벵갈라(Bengala)'에 해당한다.

3 색 배 색

**빨강×톤이 다른 초록 2종으로
사과 열매처럼 싱그럽게**

● 덴마크 레드
● 워터 그래스(→P.138)
● ★시 그린(→P.126)

3 색 배 색

**북유럽 사람들이 사랑하는
깊은 색조의 빨강·파랑을 사용한 배색**

● ★팔룬 레드
● 스노 그레이(→P.116)
● 코펜하겐 블루(→P.132)

《안데르센 동화[Andersen's Fairy Tales Told for Children]》는 덴마크의 한스 크리스티안 안데르센(Hans Christian Andersen) 작품입니다. 안데르센이 생전에 출판한 《동화집》에는 156편이 수록되어 있었습니다. 《그림 동화》가 독일 각지에 전승된 민담이었던 것과 달리 《안데르센 동화》는 창작 동화가 많다는 점이 특징입니다. 덴마크 수도 코펜하겐 뉴하운은 안데르센이 사랑하고 오랫동안 살았던 장소입니다. 그림책을 그대로 옮겨놓은 듯이 알록달록한 건물이 줄지어 자리한 그곳에 안데르센 집이 아직 남아 있습니다.

C0 M13 Y50 K5	C0 M45 Y80 K45
R247 G220 B141	R163 G107 B33
#f6db8c	#a36b20

블론드

브론즈

북유럽 사람의 머리 색

멜라닌 색소가 적은 인종의 '머리 색'을 표현하는 대표적인 명칭. 이보다도 하얀 금발은 '플래티나 블론드', 회색에 가까운 금발은 '애쉬 블론드'라고 구분해 부르기도 한다. 북유럽에는 이와 같은 머리 색에 파랑이나 초록 눈동자를 가진 사람이 많다.

청동을 나타내는 색

코펜하겐 랑엘리니 부두 바위 위에는 '인어 공주'의 청동 조각상이 세워져 있다. 브론즈는 청동을 말하는데, 경기나 대회에서 3위를 차지한 사람에게 수여하는 메달 색으로도 잘 알려져 있다. 일본의 10엔 동전 재료가 바로 청동이다.

3 색 배색

3 색 배색

**노랑×파랑의
산뜻하고 스포티한 배색**

**밝게 조절한 '탁색'을 조합하면
청동의 중후함이 은근하게 퍼진다**

★블론드
● 스타 사파이어(→P.128)
● 사우스 스카이(→P.114)

★브론즈
● 핑크 브라운(→P.122)
● 아쿠아 블루(→P.126)

《엄지 공주》꽃에서 태어난 소녀 〔배색 이미지〕차분한/성숙하면서도 귀여운/그리운

1	2	3	4	5	6	7	8
튤립 레드 (Tulip Red)	튤립 핑크 (Tulip Pink)	블루밍 핑크 (Blooming Pink)	옐로 브라운 (Yellow Brown)	다크 옐로 그린 (Dark Yellow Green)	브라우니시 그레이 (Brownish Gray)	스왈로 그레이 (Swallow Gray)	★토프 (Taupe)
C0 M73 Y50 K0	C0 M65 Y13 K0	C0 M37 Y15 K0	C27 M35 Y63 K40	C65 M35 Y65 K50	C0 M7 Y15 K47	C23 M0 Y10 K60	C70 M85 Y100 K47
R235 G102 B99	R237 G122 B157	R245 G185 B190	R140 G119 B73	R61 G88 B64	R165 G157 B145	R109 G125 B126	R68 G38 B22
#eb6562	#ec799d	#f5b8bd	#8b7648	#3d5840	#a49d91	#6c7d7d	#442616
빨간 튤립을 표현한 색	핑크 튤립을 표현한 색	활짝 핀 꽃을 표현한 핑크	노란 기미가 있는 갈색의 일반 명칭	어두운 황록을 가리키는 일반 명칭	들쥐의 털색처럼 갈색 같은 회색	제비 날개를 표현한 어두운 회색	프랑스어에서 유래한 두더지 색

두꺼비에게서 도망친 엄지 공주는 또다시 풍뎅이에게 납치당합니다. 들쥐의 도움을 받아 겨우 위기를 모면했지만, 이번에는 이웃집 두더지와 혼담이 오갑니다. 이 컬러 팔레트는 파란만장한 내용을 따라 꽃의 색(①~③)을 제외한 나머지를 탁하게 가라앉은 중간색으로 구성했습니다. 두꺼비·풍뎅이·들쥐·제비·두더지 등 이야기에 등장하는 동물의 이미지를 표현한 색입니다. 그중에서 초록색(⑤)만 원래 풍뎅이 색이 아닌 극단적으로 어두운색으로 설정해 컬러 팔레트의 분위기와 조화를 이루도록 조절했습니다.

Story

엄지 공주라는 이름의 작은 소녀는 튤립꽃에서 태어났습니다. 어느 날 호두 침대에 누워 잠든 엄지 공주를 두꺼비가 납치합니다. 두꺼비 신부가 될 엄지 공주의 처지를 딱하게 여긴 물고기들이 도와주는데…

사용 장면
귀여운 레트로 분위기의 장면 / ④～⑧을 중심으로 다크 판타지 세계처럼 표현할 때 / 과거를 회상하는 장면 / 화려한 현재와 불안한 미래를 암시할 때

멀 티 컬 러 배 색

⑧+①+②+③+⑥

⑤+③+④+⑥+⑦+⑧

①～③의 면적순으로 분위기가 달라진다

핑크 계열을 넓은 면적에 사용한 배색은 화려합니다. ⑧을 강조색으로 사용해 어른스러운 분위기를 연출했습니다.

귀여운 장면에 어두운색을 사용하면 신선하다

핑크 계열을 좁은 면적에 사용하고, ④～⑧을 주요색으로 구성하면 깊고 그윽한 매력이 풍깁니다.

2 색 배 색

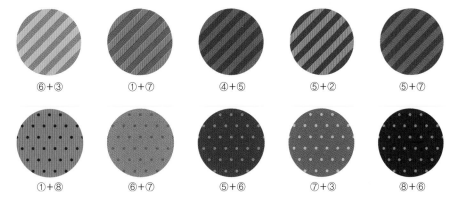

⑥+③　　①+⑦　　④+⑤　　⑤+②　　⑤+⑦

①+⑧　　⑥+⑦　　⑤+⑥　　⑦+③　　⑧+⑥

3 색 배 색

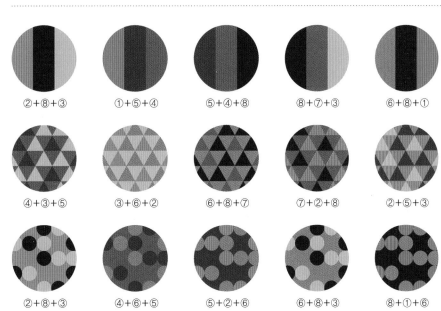

②+⑧+③　　①+⑤+④　　⑤+④+⑧　　⑧+⑦+③　　⑥+⑧+①

④+③+⑤　　③+⑥+②　　⑥+⑧+⑦　　⑦+②+⑧　　②+⑤+③

②+⑧+③　　④+⑥+⑤　　⑤+②+⑥　　⑥+⑧+③　　⑧+①+⑥

티 없이 맑고 밝은 톤의 여러 색상으로 낙원 같은 세계관을 표현한 배색

《엄지 공주》 제비를 타고 [배색 이미지] 동화적인/상쾌한/빛이 가득한

①	②	③	④	⑤	⑥	⑦	⑧
★오페라 모브 (Opera Mauve)	핫 핑크 (Hot Pink)	★모브 (Mauve)	샤이니 옐로 (Shiny Yellow)	피톤치드 (Phytoncide)	라이트 터콰이즈 (Light Turquoise)	★올드 블루 (Old Blue)	사우스 스카이 (South Sky)
C8 M48 Y0 K0	C0 M70 Y17 K0	C50 M70 Y0 K0	C7 M3 Y37 K0	C30 M0 Y33 K0	C55 M0 Y13 K0	C50 M10 Y18 K25	C20 M0 Y7 K0
R228 G158 B196	R235 G109 B146	R145 G93 B163	R243 G240 B181	R191 G223 B188	R111 G200 B221	R111 G160 B171	R212 G236 B240
#e49ec3	#eb6d92	#915ca3	#f3efb4	#bedfbc	#6fc7dd	#6e9fab	#d4ecef
밝은 모브 색상으로 20세기에 태어난 색이름	진한 핑크를 나타내는 색이름	아욱꽃에서 유래한 합성염료 색	밝은 빛의 이미지를 나타낸 노랑	나무가 뿜어내는 방향성 물질을 의미	밝은 터콰이즈 블루를 나타내는 색이름	여기서 올드는 '빛바랜'이라는 의미	남쪽 하늘의 이미지를 표현한 밝은 파랑

레트로 분위기(②·③)를 남겨둔 채 전체적으로 밝고 경쾌한 멀티 컬러 (다색 배색)로 완성했습니다. 클라이맥스에서 엄지 공주가 제비 등에 올라타고 남쪽으로 날아가기 때문에 파랑 계열의 3색(⑥~⑧)을 투입했습니다. 일러스트나 디자인 작업에서 특정 계열의 여러 색상을 동시에 사용할 때 톤을 변주하면 각 색상을 아름답게 연출할 수 있습니다. 이 컬러 팔레트에서는 ⑦의 파랑을 그레이시 톤으로 흐리게 해서 ⑥·⑧의 파랑을 강조했습니다. 상상을 바탕으로 색 조합을 해 '꽃의 나라'를 표현했습니다.

Story

두더지와 결혼하면 종일 어두운 땅속에서 살아야 한다고 울던 엄지 공주는 제비의 도움을 받아 남쪽으로 여행을 떠납니다. 하늘을 날아서 도착한 '꽃의 나라' 왕자님과 결혼해 오래오래 행복하게 살았습니다.

환상적인 상상의 세계를 묘사할 때 / 길거리 풍경처럼 사실적인 장면에 신비한 분위기를 연출하고 싶을
때 / 소녀답고 사랑스러운 표현 / 미지의 세계

멀 티 컬 러 배 색

⑤+①+②+③+⑥

하양+①+④+⑥+⑦+⑧

요정이 등장할 것 같은 상상의 세계관을 표현

①과 ⑥의 톤을 맞추고, ②와 ③의 톤을 맞춰서 마음이 편안해
지는 자연스러운 배색으로 정리했습니다.

영원히 맑고 아름다운 세계관을 표현

기조색인 하양과 밝은 노랑으로 햇빛을 표현하고, 파랑 계열로
맑은 하늘과 물을 표현할 수 있는 배색입니다.

2 색 배 색

⑥+③　　①+⑦　　④+⑤　　②+③　　⑤+⑦

①+④　　④+⑦　　②+⑧　　⑦+⑤　　⑧+⑥

3 색 배 색

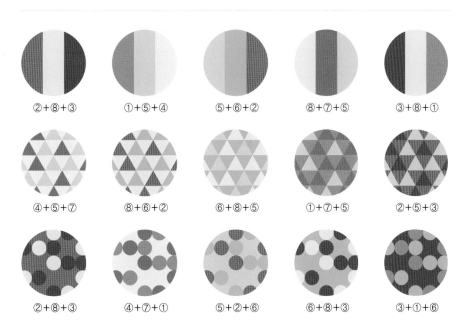

②+⑧+③　　①+⑤+④　　⑤+⑥+②　　⑧+⑦+⑤　　③+⑧+①

④+⑤+⑦　　⑧+⑥+②　　⑥+⑧+⑤　　①+⑦+⑤　　②+⑤+③

②+⑧+③　　④+⑦+①　　⑤+②+⑥　　⑥+⑧+③　　③+①+⑥

돌변한 카이를 데리고 가버린 눈의 여왕
마음이 얼고 감정까지 잃어버린 차가운 세계관을 표현

《눈의 여왕》 여왕에게 홀린 카이 　배색 이미지 　고요한/이지적인/투명한

1	2	3	4	5	6	7	8
★에나멜 블루 (Enamel Blue)	골드 윈드 (Gold Wind)	프로즌 (Frozen)	프로즌 소일 (Frozen Soil)	스노 그레이 (Snow Gray)	콜드 블루 (Cold Blue)	팰리스 블루 (Palace Blue)	★피콕블루 (Peacock Blue)
C90 M65 Y0 K40	C13 M0 Y0 K7	C20 M0 Y0 K20	C7 M13 Y15 K30	C7 M3 Y0 K5	C55 M40 Y0 K20	C25 M17 Y0 K0	C100 M0 Y40 K5
R0 G59 B122	R218 G233 B242	R183 G205 B218	R189 G179 B171	R233 G238 B244	R110 G124 B174	R199 G205 B232	R0 G154 B163
#003b7a	#d9e9f1	#b6cdd9	#bcb2ab	#e9edf3	#6e7cad	#c6cde8	#009aa3
깨뜨려서 녹인 색 유리에서 유래한 파랑	얼어붙을 것 같은 한겨울의 바람을 표현한 색	딱딱하게 얼어붙은 한겨울의 대지를 표현한 색	'언 땅'을 의미	그늘지고 눈 덮인 대지를 표현한 색	콜드(Cold)는 '냉담, 냉혹'이라는 의미	눈의 여왕이 사는 얼음 궁전을 표현한 색	공작새 깃털에서 유래한 초록빛이 감도는 파랑

안데르센 동화의 오리지널 작품인 《눈의 여왕[Snedronningen]》 중 첫 부분입니다. 항상 명랑하고 다정했던 카이가 갑자기 냉담해지고 감정이 없는 아이로 돌변한 잔혹함을 깊은 파랑(①)으로 표현하고, 북유럽의 혹독한 겨울 이미지(②~⑤)와 눈의 여왕이 사는 궁전 이미지(⑥~⑧)를 더해 컬러 팔레트를 완성했습니다. 충격적인 서두를 단순히 연한 한 색 계열로만 채우면 임팩트가 생기지 않습니다. ①·⑥·⑧처럼 '강한 색, 깊은 색'을 추가해 배색에 역동적인 요소가 강해지고 보는 사람의 마음을 흔드는 점이 이 컬러 팔레트의 특징입니다.

Story

소년 카이와 소녀 게르다는 사이 좋은 단짝 친구로 언제나 함께 놀았습니다. 어느 날 악마가 만든 거울 파편이 우연히 카이의 눈과 심장에 박혔고, 냉소적으로 변합니다. 눈의 여왕은 카이를 마음에 들어 해서 얼음 궁전으로 데리고 가버립니다.

멀 티 컬 러 배 색

①+③+⑤+⑥+⑦

⑥+②+④+⑤+⑦+⑧

차가움·경직을 추구하는 한색의 극치

기조색으로 어둡고 진한 파랑(①)을 사용해서, 서늘함을 뛰어넘어 모진 추위를 표현한 배색입니다.

눈의 여왕이 사는 '얼음 궁전'처럼 우아한 아름다움

빛이 비치는 방향과 얼음 두께에 따라 반짝반짝 빛나 보이고 초록빛이 느껴지는 얼음 궁전처럼 우아한 이미지의 배색.

2 색 배 색

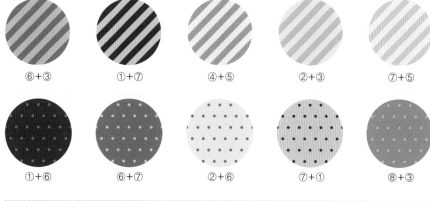

⑥+③　　①+⑦　　④+⑤　　②+③　　⑦+⑤

①+⑥　　⑥+⑦　　②+⑥　　⑦+①　　⑧+③

3 색 배 색

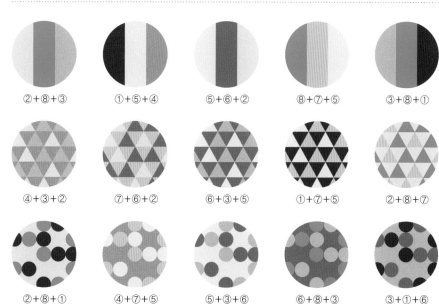

②+⑧+③　　①+⑤+④　　⑤+⑥+②　　⑧+⑦+⑤　　③+⑧+①

④+③+②　　⑦+⑥+②　　⑥+③+⑤　　①+⑦+⑤　　②+⑧+⑦

②+⑧+①　　④+⑦+⑤　　⑤+③+⑥　　⑥+⑧+③　　③+①+⑥

사랑의 힘으로 악마의 저주가 풀리는 장면은 모노 톤과 다양한 초록으로 드라마틱하게

《눈의 여왕》 카이와 게르다의 재회

배색 이미지 이른 봄의/온화한/안도감이 느껴지는

1	2	3	4	5	6	7	8
라이트 그레이 (Light Gray)	쿨 그레이 (Cool Gray)	그레이 (Gray)	파스텔블루 그린 (Pastel Blue Green)	파스텔 그린 (Pastel Green)	★아스파라거스 그린 (Asparagus Green)	프레시 그린 (Fresh Green)	★코발트 그린 (Cobalt Green)
C10 M5 Y0 K35	C30 M10 Y0 K47	C0 M0 Y0 K65	C33 M0 Y20 K0	C25 M0 Y30 K0	C50 M15 Y50 K0	C53 M0 Y45 K0	C70 M0 Y60 K0
R175 G180 B187	R121 G139 B157	R125 G125 B125	R181 G222 B213	R202 G228 B195	R141 G182 B143	R126 G198 B161	R58 G180 B131
#afb3bb	#798a9c	#7d7c7d	#b5ddd5	#cae4c3	#8cb58f	#7ec6a1	#39b383
밝은 회색을 총칭하는 이름 중 하나	푸른빛을 띠는 회색을 총칭하는 이름 중 하나	JIS에 등록된 표준적인 회색	밝은 청록을 가리키는 색이름	밝은 초록을 가리키는 색이름	그린 아스파라거스에서 유래한 색	방금 싹을 틔운 어린잎의 초록을 표현한 색	물감에 사용되는 선명한 초록

궁전에서 카이를 발견한 게르다는 눈물을 흘리며 기뻐합니다. 그 눈물이 카이에게 닿아 심장에 박힌 거울 조각을 녹입니다. 이 컬러 팔레트에서는 마치 다른 사람처럼 변한 카이의 상황을 모노 톤(①~③), 다시 밝아진 카이와 게르다의 사랑을 초록 계열(④·⑤)로 표현했습니다. 두 사람이 손을 잡고 고향으로 돌아가는 행복한 결말은 녹은 눈 사이로 얼굴을 내미는 초록 생명의 색(⑥~⑧)을 사용해 상징적으로 표현했습니다. 비슷한 색의 배색은 인접한 색과 '밝기의 차이'를 드러나게 조절하면 일러스트와 디자인의 윤곽이 도드라집니다.

Story

게르다는 카이를 찾는 여행을 떠납니다. 도중에 몇 번이나 위험에 처하지만, 산적의 딸에게 도움을 받고, 딸이 기르던 비둘기가 '카이는 북쪽으로 끌려갔다'라고 알려줍니다. 게르다는 순록을 타고 눈의 여왕이 사는 궁전에 이르러 카이를 발견합니다.

사용 장면 재생·재회를 테마로 하는 창작물 / 위험한 상황에서 탈출한 안도감을 표현할 때 / 겨울의 끝, 봄의 시작을 그릴 때 / 건강하고 솔직하며 중성적인 매력을 지닌 인물

멀 티 컬 러 배 색

①+②+③+④+⑤

하양+②+④+⑥+⑦+⑧

상실감과 명랑함은 배색으로 표현할 수 있다

자기 자신을 잃어버린 카이의 마음을 회색 계열, 게르다의 사랑과 우정, 본래 카이의 마음을 초록 계열로 나타냈습니다.

어린잎의 초록은 밝은 미래를 연상시킨다

기조색을 하양으로 칠해 눈이 남아 있는 북유럽의 대지를 표현하고, 어린잎의 초록을 조합해 봄의 시작을 나타내는 배색.

2 색 배 색

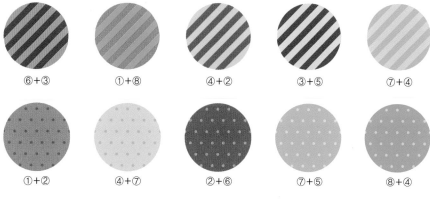

⑥+③ ①+⑧ ④+② ③+⑤ ⑦+④

①+② ④+⑦ ②+⑥ ⑦+⑤ ⑧+④

3 색 배 색

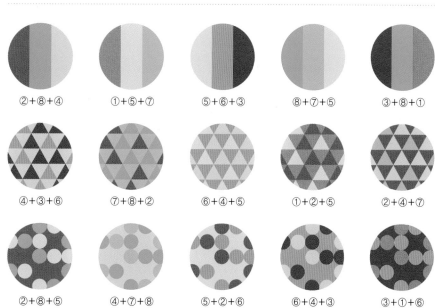

②+⑧+④ ①+⑤+⑦ ⑤+⑥+③ ⑧+⑦+⑤ ③+⑧+①

④+③+⑥ ⑦+⑧+② ⑥+④+⑤ ①+②+⑤ ②+④+⑦

②+⑧+⑤ ④+⑦+⑧ ⑤+②+⑥ ⑥+④+③ ③+①+⑥

홀리데이 시즌의 화려한 아름다움을 한색으로 정리한 북유럽 감성의 세련된 배색

《성냥팔이 소녀》 홀리데이 시즌의 풍경　(배색 이미지) 마음이 들뜨는/귀여운

①	②	③	④	⑤	⑥	⑦	⑧
로즈 마카롱 (Rose Macaron)	피스타치오 크림 (Pistachio Cream)	라즈베리 잼 (Raspberry Jam)	홀리 그린 (Holy Green)	베이크드 브레드 (Baked Bread)	파인 콘 (Pine Cone)	페일 그레이 (Pale Gray)	윈터 스카이 (Winter Sky)
C15 M63 Y17 K0 R213 G121 B154 #d5799a	C45 M15 Y50 K0 R155 G186 B143 #9aba8f	C0 M75 Y10 K35 R177 G70 B112 #b04670	C63 M25 Y60 K10 R99 G147 B112 #63926f	C0 M40 Y50 K10 R230 G164 B118 #e5a475	C0 M33 Y60 K73 R104 G75 B36 #684b23	C7 M3 Y0 K3 R237 G241 B247 #ecf1f7	C25 M10 Y0 K5 R193 G211 B233 #c1d2e9
장미 풍미의 마카롱을 표현한 색	피스타치오 과자를 표현한 색	라즈베리 잼의 색을 표현한 보랏빛이 도는 빨강	겨울에도 시들지 않는 상록수는 생명력의 상징	고소하게 구워진 빵을 표현한 색	솔방울처럼 건조된 어두운 갈색	하양에 가까운 회색의 일반 색이름	'차가운 하늘'을 의미하는 색이름

유럽의 다른 나라들처럼 북유럽도 크리스마스 휴가 기간에 가족과 친척이 모여 함께합니다. 홀리데이 시즌의 절정인 '크리스마스이브'에 길거리를 오가는 사람들은 집으로 발걸음을 재촉하고 있어서 성냥팔이 소녀를 상대해주지 않습니다. 이 컬러 팔레트에서는 크리스마스 컬러와 관련 있는 빨강(①·③)과 초록(②·④)을 주요색으로, 자연의 갈색(⑤)을 조합해 '만찬·단란·즐거운 시간'을 표현했습니다. 이러한 색과 대비되도록 어둡고 차가운 공기(⑦·⑧)와 소녀의 고립된 상황(⑥)을 나타내는 색을 사용했습니다.

Story

집집마다 웃음소리가 들려오는 크리스마스이브. 소녀는 언제나 그랬듯이 성냥을 팔러 다녔지만, 아무도 사주지 않습니다. 성냥을 팔지 못하면 아버지에게 혼나니 집에 돌아갈 수도 없습니다. 밤이 찾아오자 한층 더 시린 추위가 온몸에 스며듭니다.

멀 티 컬 러 배 색

⑤+①+②+③+⑥

길가의 창문 너머로 보이는 따뜻한 집 안 풍경

따뜻한 난로, 실내장식, 먹음직스러운 요리와 달콤한 디저트를 이미지로 나타내서 설레는 마음을 담은 배색입니다.

검정+④+⑤+⑥+⑦+⑧

집 안에서 바라보는 꽁꽁 얼어붙은 한겨울의 거리 풍경

어둡고 추운 밤, 집 안과는 대조적인 풍경. 차갑고 딱딱한 인상이 드러나는 배색으로, 벽돌과 목재의 이미지는 갈색으로 표현.

2 색 배 색

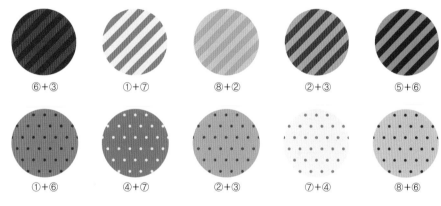

⑥+③　　①+⑦　　⑧+②　　②+③　　⑤+⑥

①+⑥　　④+⑦　　②+③　　⑦+④　　⑧+⑥

3 색 배 색

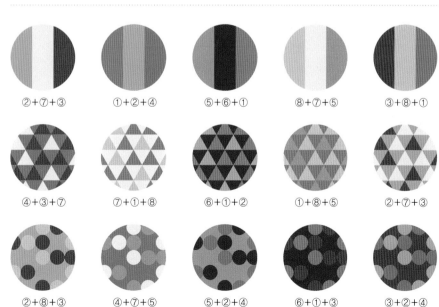

②+⑦+③　　①+②+④　　⑤+⑥+①　　⑧+⑦+⑤　　③+⑧+①

④+③+⑦　　⑦+①+⑧　　⑥+①+②　　①+⑧+⑤　　②+⑦+③

②+⑧+③　　④+⑦+⑤　　⑤+②+④　　⑥+①+③　　③+②+④

성냥불에 보이는 환상은 연한 난색으로 겨울 추위와 어둠은 탁한 한색으로

《성냥팔이 소녀》 성냥이 보여주는 꿈의 광경 (배색 이미지) 포근한/꿈꾸는 듯한

1	2	3	4	5	6	7	8
그리니시 블루 (Greenish Blue)	노던 스카이 (Northern Sky)	노던 그레이 (Northern Gray)	그레이시 네이비 (Grayish Navy)	윈도 라이트 (Window Light)	핑크 브라운 (Pink Brown)	슈팅 스타 (Shooting Star)	우디 브라운 (Woody Brown)
C30 M0 Y5 K15	C20 M5 Y0 K10	C25 M10 Y0 K30	C55 M20 Y0 K35	C0 M13 Y40 K0	C0 M25 Y15 K15	C13 M0 Y20 K0	C0 M20 Y30 K20
R169 G205 B218	R198 G215 B231	R157 G172 B190	R88 G131 B169	R254 G228 B167	R224 G189 B184	R229 G241 B217	R217 G187 B158
#a8ccd9	#c5d7e7	#9dabbe	#5783a8	#fde3a6	#e0bcb8	#e5f1d8	#d8bb9d
초록빛을 띤 파랑을 가리키는 일반 명칭	혹독하게 추운 북유럽의 한겨울 하늘을 표현한 색	잔뜩 찌푸린 흐린 날의 어두운 하늘을 표현한 색	가라앉은 깊은 파랑의 일반 명칭	'창문으로 들어오는 빛'을 의미	붉은색에 가까운 갈색의 일반 명칭	'별똥별'을 의미	천연 목재처럼 온기가 느껴지는 갈색

성냥에 불을 붙일 때마다 성냥불 속에 따뜻한 난로, 먹음직스러운 칠면조, 크리스마스트리가 차례로 나타납니다. 불 속에서 자기를 예뻐해 주던 할머니를 보았을 때, 소녀는 할머니가 사라질까 봐 남은 성냥을 모두 그어 불을 켭니다. 할머니는 소녀를 안아주고 함께 하늘나라로 올라갔습니다. 컬러 팔레트에서는 소녀가 처한 현실(①~④)과 대비되도록 소녀가 본 환상(⑤~⑧)을 색으로 표현했습니다. 전체적으로 부드러운 배색으로 하면 알맞은 분위기를 표현할 수 있습니다.

Story

소녀는 조금이라도 따뜻해지려고 남은 성냥에 불을 붙입니다. 그러자 불 속에서 차례차례 근사한 장면이 나타납니다… 날이 밝고 사람들이 발견한 것은 까맣게 타버린 성냥을 잔뜩 끌어안고 미소 띤 얼굴로 차갑게 식어 있는 소녀였습니다.

사용 장면 꿈이나 상상 속 세계관을 만들 때 / 양지바른 곳에서 깜빡 잠이 드는 장면 등 / 계절에 맞지 않게 봄처럼 따뜻한 날씨를 표현할 때 / ⑤~⑧을 적극 사용하면 상냥한 느낌의 배색

멀티 컬 러 배 색

⑤+②+③+⑥+⑦

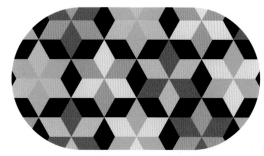

검정+①+②+④+⑤+⑧

약간의 블루 그레이가 난색 계열을 강조

블루 그레이(②·③)를 강조색으로 사용해서 따뜻함(온기)이 두드러져 보이는 배색입니다.

검정을 기조색으로 선택하면 반짝이는 느낌

검정과 블루 그레이(①·②)를 적극 사용하고, 온기와 반짝임은 밝은 노랑과 갈색으로 표현했습니다.

2 색 배 색

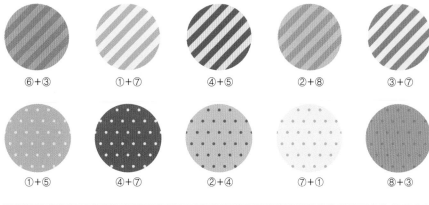

⑥+③ ①+⑦ ④+⑤ ②+⑧ ③+⑦

①+⑤ ④+⑦ ②+④ ⑦+① ⑧+③

3 색 배 색

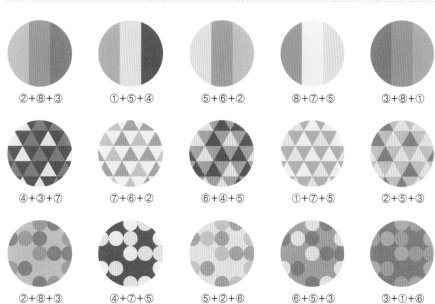

②+⑧+③ ①+⑤+④ ⑤+⑥+② ⑧+⑦+⑤ ③+⑧+①

④+③+⑦ ⑦+⑥+② ⑥+④+⑤ ①+⑦+⑤ ②+⑤+③

②+⑧+③ ④+⑦+⑤ ⑤+②+⑥ ⑥+⑤+③ ③+①+⑥

빨강이 지닌 '마력'과 '매력'을 표현한 도미넌트 배색

《빨간 구두》 정열적인 구두 　[배색 이미지]　정열적인/격렬한/추진력

①	②	③	④	⑤	⑥	⑦	⑧
★코치닐 레드 (Cochineal Red)	패브릭 레드 (Fabric Red)	에나멜 레드 (Enamel Red)	★아스팔트 (Asphalt)	★시멘트 (Cement)	블랙 (Black)	다크 로즈 (Dark Rose)	파스텔 로즈 (Pastel Rose)
C0 M90 Y40 K20	C0 M80 Y40 K5	C10 M100 Y40 K25	C90 M88 Y100 K0	C0 M10 Y10 K45	C30 M30 Y0 K100	C0 M80 Y10 K35	C0 M23 Y5 K0
R200 G43 B85	R227 G81 B104	R179 G0 B75	R54 G63 B53	R169 G159 B153	R19 G0 B18	R176 G59 B108	R249 G214 B223
#c82a54	#e25167	#b2004b	#353e34	#a89e99	#130012	#af3a6b	#f9d6de
깍지벌레의 암컷에서 뽑아 정제한 빨강	빨갛게 염색한 라사(羅紗)를 표현한 색	빨간 에나멜처럼 깊고 요염한 색	천연 탄화수소화합물에서 유래한 검정	시멘트라고 불리는 건축 재료에서 유래한 색	그을음에서 유래한 색이며, JIS에 등록된 검정	보랏빛을 띠는 어두운 빨강의 일반 색이름	로즈핑크보다 밝고 연한 색

도미넌트(Dominant)는 지배적인 혹은 우세하다는 의미로, 도미넌트 컬러는 색상에 지배된 배색(여기서는 빨강 계열 배색)을 말합니다. 가난한 고아 카렌에게 구둣방 아저씨가 라사 천으로 만들어준 빨간 구두(②)와 양녀로 입양된 후 아름답게 성장한 카렌이 매료된 빨간 에나멜 구두(③)는 색의 차이로 소재의 차이가 드러나도록 했습니다. 저주에 걸린 빨간 구두를 발까지 통째로 잘라달라고 망나니에게 부탁한 뒤, 카렌은 교회에서 열심히 봉사했고 마침내 마음 편히 하늘나라로 떠납니다(⑧).

Story

새어머니의 충고를 무시하고 교회에 빨간 구두를 신고 가고, 새어머니 장례식에도 빨간 구두를 신고 무도회에 간 카렌은 구두를 신은 채 24시간 내내 춤을 추는 저주를 받습니다. 카렌은 구두와 발을 한꺼번에 자르기로 합니다.

격렬한 열정, 굳은 결의 등 강한 감정을 표현할 때 / 검정과 조합하면 마력이나 주술의 이미지 / 밝은 빨강
(=핑크)은 사랑의 표현 / 주목받는 배색이 필요할 때

멀 티 컬 러 배 색

④+①+②+③+⑥

하양+②+④+⑥+⑦+⑧

빨강 3색+검정 2색으로 마력과 저주를 표현

사용한 색은 빨강과 검정뿐이지만, 색조를 조금씩 다르게 하면
특유의 분위기가 짙어져 중후한 배색을 완성할 수 있습니다.

빨강·하양·검정으로 빛이 느껴지도록 표현

하양을 배경으로 밝은 로즈 계열의 빨강을 사용하면, 배색
분위기가 확연하게 변하고 빛이 느껴집니다.

2 색 배 색

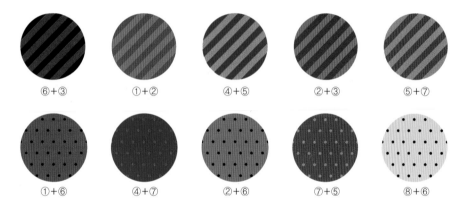

⑥+③ ①+② ④+⑤ ②+③ ⑤+⑦

①+⑥ ④+⑦ ②+⑥ ⑦+⑤ ⑧+⑥

3 색 배 색

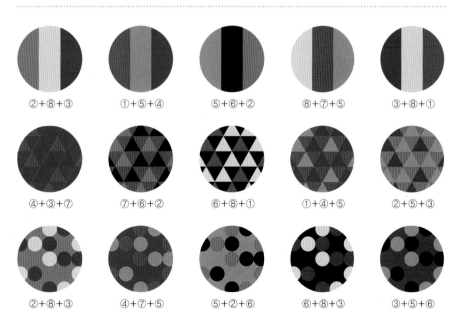

②+⑧+③ ①+⑤+④ ⑤+⑥+② ⑧+⑦+⑤ ③+⑧+①

④+③+⑦ ⑦+⑥+② ⑥+⑧+① ①+④+⑤ ②+⑤+③

②+⑧+③ ④+⑦+⑤ ⑤+②+⑥ ⑥+⑧+③ ③+⑤+⑥

남국의 리조트가 연상되는 즐거운 분위기와 투명감이 느껴지는 컬러 팔레트

《인어 공주》 멋진 바닷속 왕국　(배색 이미지)　개방적인/리조트 느낌의/즐거운

1	2	3	4	5	6	7	8
오션 블루 (Ocean Blue)	★시 그린 (Sea Green)	시 블루 (Sea Blue)	★코랄 레드 (Coral Red)	크라운 피시 (Crown Fish)	아쿠아 블루 (Aqua Blue)	포에버 블루 (Forever Blue)	★블루 (Blue)
C60 M25 Y5 K0	C50 M0 Y85 K0	C57 M0 Y30 K10	C0 M42 Y28 K0	C13 M55 Y70 K0	C25 M0 Y13 K0	C40 M15 Y0 K0	C100 M40 Y0 K0
R106 G163 B210	R142 G197 B74	R101 G184 B179	R244 G173 B163	R220 G137 B79	R201 G231 B228	R162 G195 B231	R0 G117 B194
#6aa2d1	#8dc44a	#65b8b2	#f3aca3	#db894f	#c8e6e3	#a1c3e7	#0074c1
아득하게 펼쳐지는 넓은 바다를 표현한 색	바다색에서 유래한 연두. 16세기부터 써온 색	따뜻한 지역의 바다를 표현한 색	복숭아색 산호에서 유래한 노란빛이 도는 핑크	흰동가리의 몸 색을 표현한 오렌지색	아쿠아(Aqua)는 '물'을 의미하는 라틴어	끝없이 이어지는 하늘 세계를 표현한 색	파랑을 가리키는 기본 색채 용어

호기심이 왕성하고 활발하며 목소리가 매우 아름다운 인어 공주. 인어 공주가 노래를 부르면 많은 물고기가 다가와 넋을 잃고 귀를 기울였습니다. 이 컬러 팔레트는 밝고 평화로운 바다 왕국을 이미지로 표현한 색(①·③), 산호와 흰동가리를 상징하는 색(④·⑤), 지상에서 바라보는 바다와 하늘을 표현한 색(⑥~⑧)으로 구성했습니다. 8색 중에서 5색이 파랑 계열인데, ③은 색 재료(물감 등)를 사용해서 ①과 ②를 섞어 만든 색, ⑦·⑧은 ①의 색을 농담 조절해 구성했기 때문에 안정된 분위기에서 적당한 변화를 느낄 수 있습니다.

Story

바다를 다스리는 왕의 막내딸로 자유롭게 자란 인어 공주. 난생처음 바다 위에 올라갔을 때 배 위에 머물던 인간 왕자를 보고 사랑에 빠집니다. 그날 밤 사나운 폭풍이 몰려와 왕자는 바다에 빠져 의식을 잃습니다. 그런 왕자를 인어 공주는 필사적으로 돕습니다.

멀티 컬러 배색

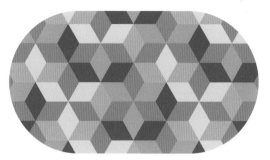

①＋④＋⑥＋⑦＋⑧

⑥＋①＋②＋③＋④＋⑤

인어 공주가 품은 사랑처럼 산뜻한

설레는 마음 혹은 기대와 동시에 불안이 섞인 복잡한 기분을 표현했습니다. 파랑 계열을 많이 사용하는 것이 노하우.

해저 왕국을 표현한 밝고 온화한 배색

초록이 느껴지는 파랑(①·③·⑥)을 사용한 물의 이미지와 선명한 색(②·⑤)을 조합해서 밝고 온화한 이미지로 표현했습니다.

2 색 배색

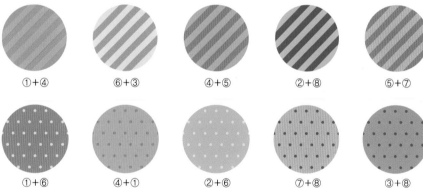

①＋④　　⑥＋③　　④＋⑤　　②＋⑧　　⑤＋⑦

①＋⑥　　④＋①　　②＋⑥　　⑦＋⑧　　③＋⑧

3 색 배색

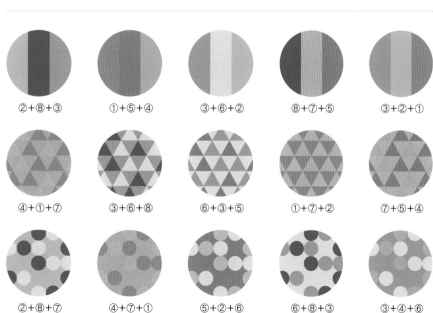

②＋⑧＋③　　①＋⑤＋④　　③＋⑥＋②　　⑧＋⑦＋⑤　　③＋②＋①

④＋①＋⑦　　③＋⑥＋⑧　　⑥＋③＋⑤　　①＋⑦＋②　　⑦＋⑤＋④

②＋⑧＋⑦　　④＋⑦＋①　　⑤＋②＋⑥　　⑥＋⑧＋③　　③＋④＋⑥

금단의 약을 손에 넣기 위해
바다 마녀에게 목소리를 넘겨준 인어 공주의 비극

《인어 공주》 바다 마녀와 마법 물약 　(배색 이미지)　마술적인/요염한/신비적인

1	2	3	4	5	6	7	8
퍼플 포션 (Purple Potion)	스타 사파이어 (Star Sapphire)	시 글라스 (Sea Glass)	★피콕그린 (Peacock Green)	★위스티리어 (Wisteria)	샌드 그레이 (Sand Gray)	스톰 블루 (Storm Blue)	딥 시 (Deep Sea)
C33 M50 Y0 K53	C50 M30 Y0 K43	C45 M0 Y25 K30	C90 M0 Y50 K0	C50 M45 Y0 K0	C15 M0 Y10 K43	C50 M0 Y0 K60	C67 M0 Y0 K70
R109 G81 B115	R93 G112 B147	R116 G166 B161	R0 G164 B150	R142 G139 B194	R153 G165 B162	R63 G112 B133	R0 G85 B110
#6c5173	#5d7093	#74a6a0	#00a496	#8d8ac2	#98a5a2	#3e6f84	#00546d
마녀의 보라색 묘약을 표현한 색	별 모양으로 빛을 발하는 사파이어를 표현한 색	파도에 부딪혀 마모된 유리 파편	공작새 날개에서 유래한 선명한 청록	위스티리어는 '등나무'. 등나무꽃에서 유래한 색	모래처럼 약간 노란빛이 감도는 회색	스톰(Storm)은 태풍이나 폭풍우를 의미	빛이 닿지 않는 심해를 표현한 색

안데르센의 《인어 공주[The Little Mermaid]》에서는 태풍이 치던 밤에 인어 공주가 왕자를 해변에 눕히자 지나던 수녀가 우연히 왕자를 발견해서 보살핍니다. 그 수녀는 교양을 익히려고 잠시 수도원에 머물던 이웃 나라 공주였습니다. 왕자는 그 공주를 생명의 은인으로 오해하고 기쁘게 결혼식을 준비합니다. 이 컬러 팔레트에서는 바다 마녀와 마법 물약을 표현한 색(①~⑤)에 어둡고 차가운 밤바다(⑥~⑧)의 이미지 색을 조합해 전체적으로 어둡고 사건이 벌어질 듯이 위태로운 느낌이 되도록 정성을 들였습니다. 강조색은 ④와 ⑤입니다.

Story

왕자를 사랑하게 된 인어 공주는 바다 마녀에게 부탁해 목소리를 건네주고 인간의 다리를 갖게 되는 물약을 받아 마십니다. 왕자는 인어 공주가 생명의 은인이라는 사실을 모른 채 해변에 쓰러진 인어 공주를 돌보지만, 결국 왕자의 혼담이…

사용 장면 흑마법의 세계관을 그릴 때 / 요염한 기운을 내뿜는 캐릭터 / 슬픈 장면 / 저택이나 유령의 집 배색 / 우울하고 기분이 가라앉는 심리묘사

멀 티 컬 러 배 색

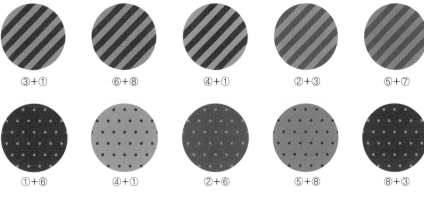

①+②+③+④+⑤

⑧+②+④+⑤+⑥+⑦

위험하고, 교활한 바다 마녀를 표현

깊은 바닷속 어두운 곳에 있는 마녀의 소굴이나 마법 물약의 대가로 아름다운 목소리를 빼앗는 '마녀다움'을 표현합니다.

인어 공주의 깊은 슬픔은 에메랄드로

진실이 닿지 못하고, 전할 수 없는 안타까움과 마음의 갈등은 탁한 파랑으로 표현하면 효과적입니다.

2 색 배 색

③+① ⑥+⑧ ④+① ②+③ ⑤+⑦

①+⑥ ④+① ②+⑥ ⑤+⑧ ⑧+③

3 색 배 색

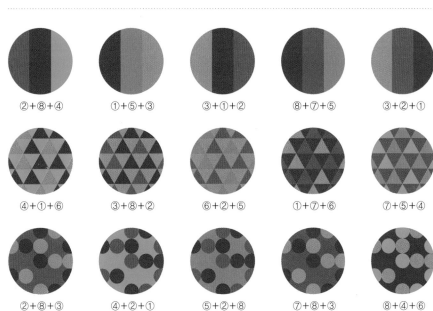

②+⑧+④ ①+⑤+③ ③+①+② ⑧+⑦+⑤ ③+②+①

④+①+⑥ ③+⑧+② ⑥+②+⑤ ①+⑦+⑥ ⑦+⑤+④

②+⑧+③ ④+②+① ⑤+②+⑧ ⑦+⑧+③ ⑧+④+⑥

사랑을 얻지 못하고 바다 거품으로 변한 인어 공주의 순수한 마음을 표현한 북유럽 감성의 컬러 팔레트

《인어 공주》 뒤에 남겨진 것은… 〔배색 이미지〕 섬세한/투명한/보드라운

①	②	③	④	⑤	⑥	⑦	⑧
스플래시 그린 (Splash Green)	페일 아쿠아 (Pale Aqua)	★오이스터 화이트 (Oyster White)	위스퍼링 블루 (Whispering Blue)	블루 포그 (Blue Fog)	★웨지우드 블루 (Wedgewood Blue)	★델프트 블루 (Delft Blue)	라벤더 브리즈 (Lavender Breeze)
C20 M0 Y25 K3	C27 M0 Y13 K0	C0 M0 Y10 K5	C10 M0 Y0 K10	C30 M0 Y0 K30	C57 M30 Y5 K25	C95 M83 Y0 K19	C13 M20 Y0 K0
R210 G230 B203	R196 G229 B227	R248 G246 B231	R219 G231 B237	R147 G180 B197	R97 G131 B171	R21 G51 B133	R225 G210 B231
#d2e5ca	#c3e4e3	#f8f6e7	#dbe6ed	#92b3c5	#6182aa	#143284	#e0d2e7
물보라를 표현한 밝고 푸른 기미가 있는 초록	밝고 초록빛이 감도는 파랑의 일반 명칭	굴에서 유래한 미색의 하양	'속삭이는 듯한 파랑'이라는 의미의 색	바다 위에 낀 짙은 안개를 표현한 색	웨지우드 도자기에서 유래한 파랑	델프트 도자기에서 유래한 깊은 파랑	바람을 타고 날아온 라벤더 향기를 표현한 색

인어 공주는 단검을 바다에 던지고, 스스로 바다에 뛰어들어 거품으로 변해 사라집니다. 왕자의 행복을 빼앗지 않고 미련 없이 몸을 던진 인어 공주의 맑은 마음이 슬픔을 불러옵니다. 원작에서 이 거품은 바람의 요정이 되어 하늘 높이 올라갑니다. 컬러 팔레트는 바다의 거품이 되어버린 인어 공주를 나타난 색(①~③), 왕자에게 사랑을 전하지 못한 인어 공주의 슬픔(④~⑦), 바람의 요정이 된 인어 공주가 사람들에게 가져다주는 꽃향기(⑧)로 구성해 전체적으로 북유럽 감성이 느껴지는 한색 계열로 정리했습니다.

Story

진실을 전할 목소리를 잃은 인어 공주는 슬픔에 빠집니다. 보다 못한 언니들이 바다 마녀에게 아름다운 머리카락을 넘겨주고 단검을 얻어 인어 공주에게 건넵니다. 단검으로 왕자를 죽이면 인어로 돌아갈 수 있지만, 인어 공주는 차마 찌르지 못하고…

섬세한 바람과 향기를 그리고 싶을 때 / 고요한 슬픔에 잠긴 감정을 표현할 때 / 속세를 떠나 자기다움을
되찾는 장면 / 북유럽풍의 일러스트나 디자인

멀 티 컬 러 배 색

⑤+①+②+③+⑥

하양+①+④+⑥+⑦+⑧

조용하고 온화한 힐링의 배색

한색 계열을 섬세하게 조합한 청량감이 느껴지는 배색. 바라보
기만 해도 마음이 씻기는 기분이 듭니다.

겨울의 북유럽을 이미지로 담은 배색

연한 색과 진한 색, 밝은색과 어두운색을 대비시킨 배색. 얼어
붙을 듯이 차가운 감각과 추위가 느껴집니다.

2 색 배 색

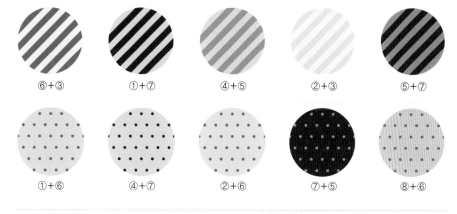

⑥+③	①+⑦	④+⑤	②+③	⑤+⑦
①+⑥	④+⑦	②+⑥	⑦+⑤	⑧+⑥

3 색 배 색

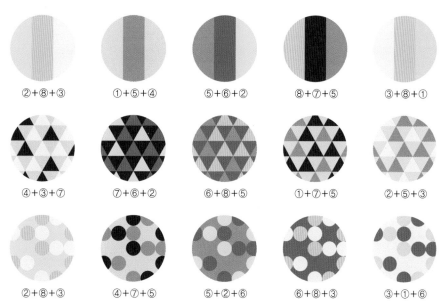

②+⑧+③	①+⑤+④	⑤+⑥+②	⑧+⑦+⑤	③+⑧+①
④+③+⑦	⑦+⑥+②	⑥+⑧+⑤	①+⑦+⑤	②+⑤+③
②+⑧+③	④+⑦+⑤	⑤+②+⑥	⑥+⑧+③	③+①+⑥

옷을 사랑하는 왕의 화려한 의상을 표현한 호화로운 컬러 팔레트

《벌거숭이 임금님》 임금님의 의상실 　배색 이미지　 화려한/눈부신/위엄 있는

①	②	③	④	⑤	⑥	⑦	⑧
★로열 퍼플 (Royal Purple)	★티리언 퍼플 (Tyrian Purple)	하이드레인지어 (Hydrangea)	밍크 브라운 (Mink Brown)	프레셔스 골드 (Precious Gold)	실크 패브릭 (Silk Fabric)	★포슬린 블루 (Porcelain Blue)	코펜하겐 블루 (Copenhagen Blue)
C60 M95 Y20 K13	C37 M94 Y20 K10	C75 M70 Y10 K0	C15 M37 Y30 K43	C37 M37 Y85 K0	C5 M5 Y10 K0	C50 M7 Y9 K28	C97 M67 Y18 K3
R117 G35 B111	R161 G35 B112	R86 G85 B153	R150 G119 B113	R177 G156 B63	R245 G242 B233	R105 G159 B181	R0 G83 B145
#75226f	#a12270	#565599	#967670	#b19c3e	#f5f2e8	#699fb5	#005291
고대 로마 황제의 권위를 상징했던 깊은 보라	페니키아 티레 (Tyle)의 뿔고둥에서 채취한 고가의 천연염료 색	수국에서 보이는 짙은 푸른 보라	품위 있는 모피의 결을 이미지로 표현한 색	왕이 소유한 금장식을 이미지로 표현한 색	견직물의 아름다운 광택과 고급감을 나타낸 색	서양으로 건너간 중국 도자기에서 유래한 색	덴마크에서 제작한 도자기에서 유래한 색

세상에서 옷을 가장 사랑하는 임금님의 눈부시게 화려하고 다양한 의상을 표현한 호화로운 컬러 팔레트입니다. 보라는 고대 로마 시대부터 최고 권위자가 쓰는 색이었습니다. 이유는 단순한데, 실과 천을 진한 보라색으로 물들이는 염료의 희소가치가 매우 높았기 때문입니다(①·②). 저자인 안데르센이 14세 때 덴마크 수도 코펜하겐으로 이주하고, 생애를 그곳에서 보냈던 점에서 1880년경 코펜하겐에서 만들어진 도자기와 관련된 색(⑧)을 컬러 팔레트에 포함했습니다.

Story

옷을 매우 좋아하는 임금님이 있었습니다. 어느 날 어리석은 사람 눈에는 보이지 않는 신비한 천을 짤 수 있다는 재단사 2명이 찾아왔습니다. 임금님은 기뻐하며 새 의상을 주문했습니다. 마침내 멋진 옷을 완성했지만, 신하들 눈에는 보이지 않았습니다…

사용 장면 통치자와 권력자를 나타낼 때 / 모던한 이미지를 표현할 때 / 스타의 기질을 표현할 때 / 휘황찬란하고 기품이 넘치는 공간 장식 / 매우 화려한 패셔니스타를 그리고 싶을 때

멀 티 컬 러 배 색

⑤＋①＋②＋③＋⑥

검정＋①＋④＋⑥＋⑦＋⑧

화려함이 넘치는 아름다운 배색

골드×채도가 높은 보라 계열로 조합한 화려한 배색. 하양을 넣으면 긴장감이 옅어져서 안정적으로 정리할 수 있습니다.

위엄과 신뢰가 느껴지는 차분한 배색

기조색을 검정으로 선택하면, 각각의 색이 두드러집니다. 파랑의 효과로 차분함과 신뢰감이 드러납니다.

2 색 배 색

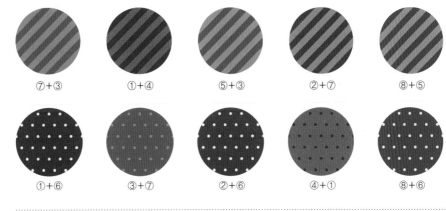

⑦＋③　　①＋④　　⑤＋③　　②＋⑦　　⑧＋⑤

①＋⑥　　③＋⑦　　②＋⑥　　④＋①　　⑧＋⑥

3 색 배 색

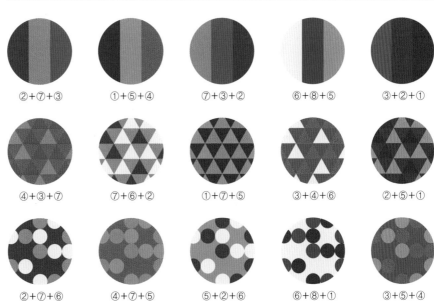

②＋⑦＋③　　①＋⑤＋④　　⑦＋③＋②　　⑥＋⑧＋⑤　　③＋②＋①

④＋③＋⑦　　⑦＋⑥＋②　　①＋⑦＋⑤　　③＋④＋⑥　　②＋⑤＋①

②＋⑦＋⑥　　④＋⑦＋⑤　　⑤＋②＋⑥　　⑥＋⑧＋①　　③＋⑤＋④

피부색×투명도가 높은 연한 색,
호화스러운 왕족의 색상을 더한 우아한 배색

《벌거벗은 임금님》 현명한 사람만 볼 수 있는 옷　(배색 이미지) 밝은/자연스러운/포용력이 있는

①	②	③	④	⑤	⑥	⑦	⑧
★플래시 (Flesh)	다크 오크르 (Dark Ocre)	핑크 오크르 (Pink Ocre)	★엠퍼러 그린 (Emperor Green)	로열 골드 (Royal Gold)	시어 그린 (Shear Green)	시어 바이올렛 (Shear Violet)	지크 핑크 (Cheek Pink)
C0 M22 Y30 K5	C40 M53 Y55 K0	C0 M25 Y23 K7	C75 M0 Y73 K10	C17 M27 Y65 K0	C25 M0 Y15 K0	C20 M15 Y0 K0	C0 M20 Y7 K0
R243 G206 B174	R169 G129 B109	R239 G199 B182	R14 G164 B101	R219 G188 B104	R201 G230 B224	R210 G213 B236	R250 G219 B223
#f3ceae	#a8816d	#eec7b5	#0da364	#dabb68	#c8e6e0	#d2d5eb	#fadbde
17세기에 생긴 피부색의 색이름	깊이감이 느껴지는 피부색의 일반 명칭	붉은 기미가 있는 피부색의 일반 명칭	나폴레옹 황제가 좋아했던 초록에서 유래	금으로 만든 왕관을 표현한 화려한 색	존재하지 않는 옷을 표현한 연한 초록	존재하지 않는 옷을 표현한 연한 푸른 보라	자연스럽게 뺨을 물들이는 홍조를 표현한 색

신하는 어리석은 사람으로 보이기 싫어서, 재단사의 설명대로 색과 무늬를 임금님에게 보고했습니다. 임금님도 옷이 보이지 않는다고는 차마 말하지 못하고, 존재하지 않은 의상을 입고 거리로 나섰습니다. 퍼레이드를 보려고 몰려든 국민도 어리석은 사람이 되고 싶지 않아서 입을 모아 임금님 옷을 칭찬했습니다. 이 컬러 팔레트는 어딘가 익살맞으면서 즐거운 퍼레이드 장면을 이미지로 구현했습니다. 임금님이 쓴 훌륭한 왕관(④·⑤)을 강조 포인트로 선택했고, 피부색(①~③, ⑧)과 사실은 존재하지 않는 의상의 이미지(⑥·⑦)로 구성했습니다.

Story

사실은 임금님에게도 완성한 옷이 보이지 않았지만, 신하들에게 말하지 못하고 새로운 옷을 자랑하는 퍼레이드를 열기로 했습니다. 퍼레이드가 한창일 때 길가에 서 있던 한 아이가 소리쳤습니다. "임금님이 아무것도 입지 않았어요! 벌거숭이야!"

④·⑤를 동시에 사용하면 … 왕족·귀족의 기품 표현 가능 → 고대 이집트 문명의 이미지 / ④·⑤를 사용하지 않으면 … 내추럴한 분위기 표현 가능 → 기초화장품 등의 이미지

멀 티 컬 러 배 색

⑤+①+②+④+⑥

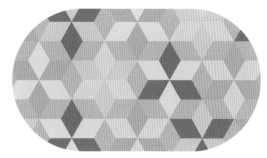

③+②+⑤+⑥+⑦+⑧

위엄이 느껴지는 고급스러운 배색

골드 계열을 기조색으로 한 초록 계열의 농담 배색은 특별한 지위의 인물이나 권위를 표현할 수 있습니다.

아련하고 우아한 배색에 효과적인 악센트

전체적으로 비슷한 밝기의 색상으로 이뤄진 이 배색에 어두운 갈색(②)을 넣으면 긴장감이 생깁니다.

2 색 배 색

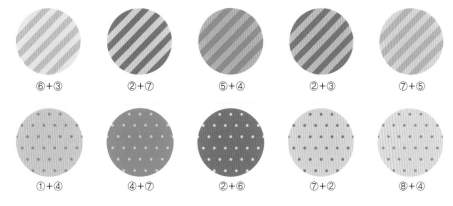

| ⑥+③ | ②+⑦ | ⑤+④ | ②+③ | ⑦+⑤ |
| ①+④ | ④+⑦ | ②+⑥ | ⑦+② | ⑧+④ |

3 색 배 색

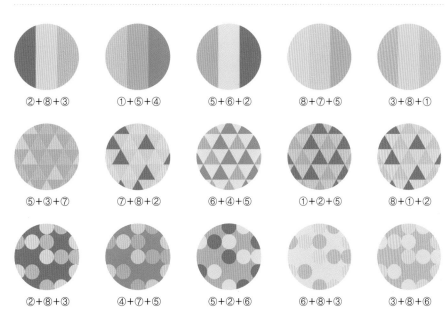

②+⑧+③	①+⑤+④	⑤+⑥+②	⑧+⑦+⑤	③+⑧+①
⑤+③+⑦	⑦+⑧+②	⑥+④+⑤	①+②+⑤	⑧+①+②
②+⑧+③	④+⑦+⑤	⑤+②+⑥	⑥+⑧+③	③+⑧+⑥

색상·명도 대비가 강한 컬러 팔레트로 소외된 상황을 암시하는 배색

《미운 오리 새끼》 노랑 오리, 회색 오리

배색 이미지 | 남유럽풍/명암이 느껴지는

1	2	3	4	5	6	7	8
치크 옐로 (Chick Yellow)	★요크 옐로 (Yolk Yellow)	다크 화이트 (Dark White)	모닝 듀 (Morning Dew)	트와일라이트 그레이 (Twilight Gray)	모닝 그레이 (Morning Gray)	빅 그레이 (Big Gray)	쿨 화이트 (Cool White)
C0 M13 Y50 K0	C0 M25 Y60 K0	C3 M0 Y13 K0	C20 M0 Y7 K0	C35 M0 Y0 K30	C7 M0 Y10 K20	C0 M0 Y10 K85	C3 M0 Y0 K1
R254 G226 B145	R251 G203 B114	R250 G251 B232	R212 G236 B240	R136 G176 B196	R209 G215 B205	R76 G72 B66	R249 G252 B254
#fee290	#facb72	#fafbe7	#d4ecef	#88b0c4	#d0d6cd	#4c4842	#f8fbfd
병아리의 깃털 색을 표현한 노랑	달걀노른자에서 유래한 불그스름한 노랑	오리의 깃털 색을 표현한 노르스름한 하양	아침 이슬을 표현한 밝고 깨끗한 물색	황혼이 질 무렵의 애잔함을 표현한 색	아침 안개가 가득히 깔린 수변의 이미지	백조 부리의 진한 회색	약간 푸른 기미가 있는 차가운 이미지의 하양

무리에서 남들과 다른 외모 때문에 소외당하고 뛰쳐나온 미운 오리 새끼는 아직 자신의 가능성을 깨닫지 못했습니다. 이 컬러 팔레트에서는 노랑 계열(①~③)이 진짜 오리 가족을 상징하며, 깨닫길 바라는 '희망의 빛'을 암시하는 역할을 합니다. 미운 오리 새끼를 상징하는 색(⑥~⑧)과 수변 이미지(④·⑤)가 서로 강한 대비를 이루도록 구성했습니다. 노랑·파랑·하양·검정 4색으로 차이가 생기게끔 조합하는 것이 노하우입니다.

Story

오리 알 사이에 커다란 알 하나가 섞여 있었습니다. 그 속에서 검은 부리를 가진 회색 아기 새가 태어났습니다. 형제 오리들에게 따돌림을 당하고 혼자 남겨집니다. 미운 오리 새끼는 겨울 추위에 떨면서 간신히 봄을 맞습니다.

멀 티 컬 러 배 색

⑤+①+②+③+⑦

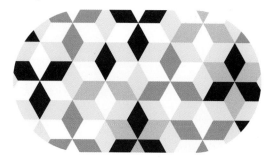

④+③+⑤+⑥+⑦+⑧

한난 대비·명암 대비가 편안한 배색

노랑과 파랑의 조합으로 색상 변화와 명암 대비가 모두 효과를 발휘해서, 약동감이 느껴지는 배색입니다.

조용하고 섬세한 배색은 감정 표현에 사용 가능

농담을 조절한 파랑과 오프뉴트럴 컬러(색조가 있는 무채색)를 조합하면 복잡한 심리 상태를 표현할 수 있습니다.

2 색 배 색

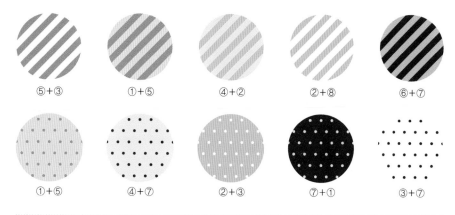

⑤+③ ①+⑤ ④+② ②+⑧ ⑥+⑦

①+⑤ ④+⑦ ②+③ ⑦+① ③+⑦

3 색 배 색

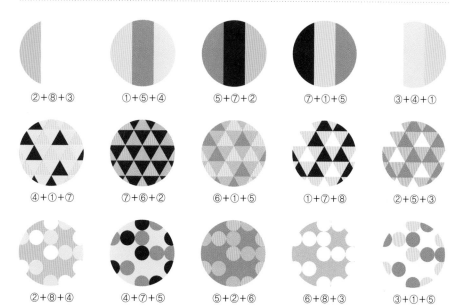

②+⑧+③ ①+⑤+④ ⑤+⑦+② ⑦+①+⑤ ③+④+①

④+①+⑦ ⑦+⑥+② ⑥+①+⑤ ①+⑦+⑧ ②+⑤+③

②+⑧+④ ④+⑦+⑤ ⑤+②+⑥ ⑥+⑧+③ ③+①+⑤

한없이 맑고 아름다운 컬러 팔레트로 역경을 뛰어넘은 뒤 고요한 기쁨을 표현

《미운 오리 새끼》 진정한 자기 모습, 동료와의 만남 배색 이미지 투명한/순수한

1	2	3	4	5	6	7	8
★퓨어 화이트 (Pure White)	블루이시 화이트 (Blueish White)	레이크 블루 (Lake Blue)	페일 그린 (Pale Green)	워터 그래스 (Water Grass)	페일 블루 그린 (Pale Blue Green)	워터 서피스 (Water Surface)	노스 리턴 (North Return)
C0 M0 Y1 K0 R255 G255 B254 #fffefe	C10 M0 Y0 K5 R227 G239 B246 #e3eff5	C20 M0 Y0 K10 R198 G222 B235 #c5deeb	C15 M0 Y30 K0 R226 G238 B197 #e1edc4	C25 M0 Y30 K15 R182 G206 B177 #b6ceb0	C40 M0 Y20 K0 R162 G215 B212 #a2d6d3	C40 M0 Y20 K20 R140 G187 B184 #8cbab8	C0 M0 Y0 K25 R211 G211 B212 #d2d3d3
아무것도 섞지 않은 '순백'을 나타내는 색이름	푸른빛을 띤 하양의 일반 명칭	조용한 호수의 수면을 이미지로 표현한 파랑	연초록을 가리키는 일반 명칭	'수초'를 의미하는 이름의 색	연한 청록의 일반 명칭	'수면'을 의미하는 색	겨울을 난 새가 번식지로 돌아오는 북귀행

어디에도 머물 곳을 찾지 못한 미운 오리 새끼는 자기도 모르는 사이에 쑥쑥 성장해 훌륭한 백조가 되었습니다. 이 컬러 팔레트는 길고 혹독한 겨울이 끝나고, 마침내 찾아온 북유럽의 봄을 이미지로 나타냈습니다. 백조를 표현한 하양(①·②)뿐 아니라 눈 녹은 물이 대지를 적시고, 자작나무에서 새싹이 돋는 모습 등을 온기가 느껴지는 색으로 표현했습니다(③~⑦). ⑧의 회색은 배색에 변화를 주기 위한 조정색입니다. 겨울이면 백조가 찾아왔다가, 봄이면 북쪽 번식지로 돌아갑니다.

Story

봄이면 아름다운 백조들이 남쪽에서 돌아옵니다. 미운 오리 새끼가 그 모습을 넋을 잃고 바라보고 있으니, 하늘 위의 백조가 '처음 보는 친구네! 우리랑 함께 가자!'라고 손짓합니다. 문득 수면을 바라보니 그곳에는 백조가 된 자신의 모습이 비치고 있었습니다.

사용 장면 무대의 개막 혹은 이른 아침을 표현할 때 / 가까운 미래의 세계관을 그릴 때 / 순수하고 맑은 존재와 사건을 나타낼 때 / 사악한 에너지를 버리고 정화되는 장면

멀티 컬러 배색

⑤+①+②+③+⑦

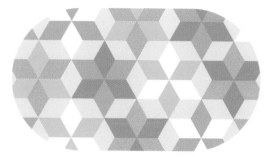

④+①+⑤+⑥+⑦+⑧

청결함과 신선한 공기가 연상되는 배색

파랑~청록의 밝고 연한 색을 조합한 배색은 깨끗한 이미지를 표현하는 데 적합합니다.

마음을 어루만져주는 다정한 초록 배색

밝고 연한 청록~연두 배색은 온화함과 따뜻함이 느껴져서 마음이 편안해지고 치유되는 인상을 줍니다.

2 색 배색

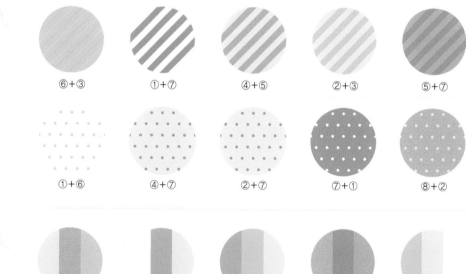

⑥+③　　①+⑦　　④+⑤　　②+③　　⑤+⑦

①+⑥　　④+⑦　　②+⑦　　⑦+①　　⑧+②

3 색 배색

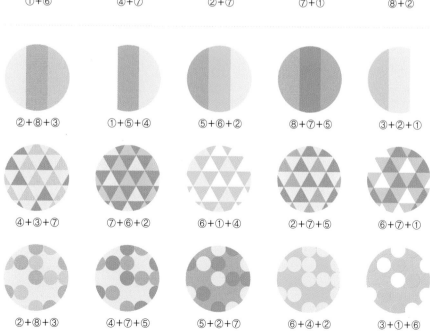

②+⑧+③　　①+⑤+④　　⑤+⑥+②　　⑧+⑦+⑤　　③+②+①

④+③+⑦　　⑦+⑥+②　　⑥+①+④　　②+⑦+⑤　　⑥+⑦+①

②+⑧+③　　④+⑦+⑤　　⑤+②+⑦　　⑥+④+②　　③+①+⑥

5

그리스의
옛이야기

Greece
Aesop's Fables

C65 M30 Y0 K0
R91 G152 B210
#5a97d1

C73 M12 Y71 K0
R58 G163 B107
#3aa36a

에게안 블루

아르카디안 그린

에게해를 담은 블루

그리스를 상징하는 색은 에게해에 떠 있는 크고 작은 섬들의 풍경 속 바다와 하늘의 파랑, 그리고 하얀 건물의 대비 배색일 것이다. 에게안 블루(Aegean Blue)는 이미지 컬러지만 적당히 선명해서 배색에 두루 사용하기 편리하다.

전설 속 이상향을 나타내는 색

'아르카디아'는 그리스 펠로폰네소스반도 중앙부에 실제 존재했던 지명에서 유래한 말로, 목동의 낙원으로 전승되면서 이상향의 대명사가 되었다. 메어즈와 폴이 쓴 《색채 사전》에 등록된 색이름이지만, 이 색상의 근원에 대해선 알려지지 않았다.

3 색 배 색

파랑 계열의 농담 조절×회색은
다양한 장면에서 응용 범위가 넓은 배색

● 에게안 블루
● ★스몰트(→P.144)
● ★애쉬 그레이(→P.148)

3 색 배 색

아름다운 이상향을 이미지로 표현한
상쾌한 초록 계열의 배색

● 아르카디안 그린
● 그래스호퍼 그린(→P.142)
● 리버 그린(→P.150)

《이솝 이야기[Fables of Aesop]》는 기원전 6세기 무렵에 아이소포스 (Aisopos, 그리스식 이름)가 쓴 것으로 알려져 있습니다. 하지만 그의 존재가 확인되지 않아서, 그리스에서는 '우화 이야기꾼이나 우화 자체를 의미 하는 총칭'으로 이솝이라는 이름을 써왔다고도 합니다. 동물이나 곤충 이 주인공인 이야기가 주를 이루고, 도덕적인 교훈을 알려주는 내용이 많은 점이 특징입니다.

C20 M0 Y75 K70
R95 G101 B30
#5f641d

C0 M5 Y20 K10
R239 G229 B202
#eee5c9

올리브그린

오래전부터 써온 색이름

중근동은 올리브 재배가 처음 시작된 곳. 기원전 16세기에 페니키아인이 그리스로 건너가 여러 섬에 재배법을 전해주 었다고 알려져 있다. 올리브에서 유래한 색이름 중 '올리브그 린'을 가장 자주 사용하는데, 잎의 색 또는 열매 색, 오일 색 이라고도 한다.

3 색 배 색

어두운 초록×밝은 보라로
결실의 계절인 가을이 떠오르는 배색

● ★올리브그린
■ 팬지(→P.148)
● 프룬(→P.148)

아크로폴리스

고대를 상상하게 하는 색

그리스 수도 아테네에 있는 아크로폴리스를 나타난 색. 언덕 중앙에는 기원전 5세기에 지어진 파르테논 신전이 있다. 파 르테논은 그리스 신화에 등장하는 지혜·예술·공예·전략의 여신인 아테나를 모시는 신전이다.

3 색 배 색

차분한 색으로 구성한
온기가 느껴지는 배색

○ 아크로폴리스
● 프로슈토(→P.146)
● 드리프트우드(→P.144)

유쾌하게 악기를 연주하는 베짱이와 쉬지 않고 일하는 개미를 채도 대비로 상징한 약동감이 드러나는 배색

《개미와 베짱이》 어느 여름날 배색 이미지) 신나는/활동적인/밝은

1	2	3	4	5	6	7	8
그래스호퍼 그린 (Grasshopper Green)	코러스 (Chorus)	콘체르토 (Concerto)	★리프 그린 (Leaf Green)	소일 브라운 (Soil Brown)	플라워 넥타르 (Flower Nectar)	푸드 스톡 (Food Stock)	스모키 그린 (Smoky Green)
C35 M0	C60 M0	C73 M0	C40 M0	C0 M15	C0 M0	C25 M20	C15 M0
Y65 K0	Y45 K0	Y33 K0	Y80 K12	Y15 K65	Y23 K7	Y33 K0	Y23 K45
R181	R101	R0	R157	R124	R245	R202	R150
G214	G191	G180	G192	G111	G241	G197	G160
B118	B161	B182	B76	B104	B204	B174	B141
#b5d575	#64bfa0	#00b3b6	#9cbf4b	#7b6e68	#f5f1cc	#c9c5ad	#959f8d
베짱이처럼 밝고 선명한 연두	'합창'을 의미	'협주곡'을 의미	파릇파릇한 나뭇잎의 초록에서 유래한 색이름	풍요로운 토양의 이미지를 담은 깊은 갈색	개미가 모으는 꽃꿀을 표현한 노랑	개미가 저장한 다양한 음식을 표현한 색	어둡게 가라앉은 초록의 일반 명칭

개미들은 여름 동안 개미의 노동을 바보 취급하던 베짱이에게 음식을 나눠주고 싶지 않았습니다. 베짱이는 결국 쇠약해지고 말았습니다. 이 컬러 팔레트는 베짱이의 상징색①과 개미의 상징색⑤을 주축으로 해, 여름을 마음껏 누리는 베짱이의 이미지 색②~④과 땅에 난 길을 부지런히 오가며 일하는 개미의 이미지 색⑥~⑧으로 구성했습니다. ①~④는 선명하고 눈에 띄는 색, ⑤~⑧은 평범하고 차분한 색이라서 함께 조합하면 '각 색상의 특징'이 명확해지므로 인상적인 배색으로 완성할 수 있습니다.

Story

어느 여름, 베짱이는 매일 바이올린을 연주하며 노래를 부르고 놀면서 지냈습니다. 그리고 겨울을 준비하며 쉬지 않고 일하는 개미들을 비웃었습니다. 추운 겨울이 오자, 베짱이는 굶주림을 견디다 못해 개미에게 도움을 요청합니다.

식물의 생명력을 표현하고 싶을 때 / 약동감 넘치는 배경을 그리고 싶을 때 / 밝은 희망으로 가득한 인물을 묘사할 때 / 홋카이도처럼 위도가 높은 지역의 여름을 표현할 때

멀 티 컬 러 배 색

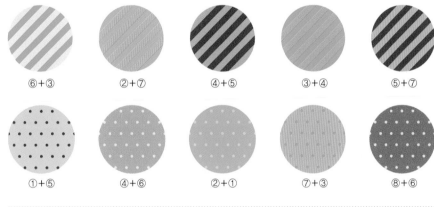

⑧+①+②+③+⑤

⑤+②+④+⑥+⑦+⑧

초록과 하나가 된 부드러운 배색

기조색인 ⑧과 ①~③ 색상이 서로 어우러지며 일체감이 드러납니다. 색이 한데 섞인 듯이 보이기도 하는 배색입니다.

패턴이 위로 떠오르는 모던한 배색

어두운색(⑤)을 기조색으로 칠해서, 멀리서 바라보면 초록 계열이 붕 떠오른 듯이 보이는 배색입니다.

2 색 배 색

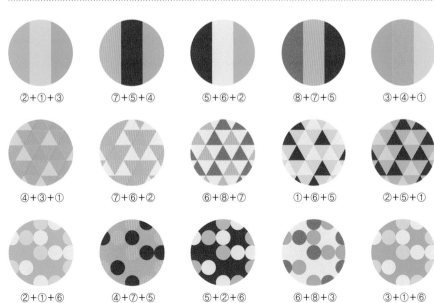

⑥+③ ②+⑦ ④+⑤ ③+④ ⑤+⑦

①+⑤ ④+⑥ ②+① ⑦+③ ⑧+⑥

3 색 배 색

②+①+③ ⑦+⑤+④ ⑤+⑥+② ⑧+⑦+⑤ ③+④+①

④+③+① ⑦+⑥+② ⑥+⑧+⑦ ①+⑥+⑤ ②+⑤+①

②+①+⑥ ④+⑦+⑤ ⑤+②+⑥ ⑥+⑧+③ ③+①+⑥

한색 사이에 난색을 넣을까 난색 사이에 한색을 넣을까

《북풍과 태양》 Cool 북풍, Hot 태양

배색 이미지) 대비적인/움직임이 있는/남유럽풍의

①	②	③	④	⑤	⑥	⑦	⑧
★스몰트 (Smalt)	에어 블루 (Air Blue)	에그셸 블루 (Eggshell Blue)	콜드 그레이 (Cold Gray)	★골든 옐로 (Golden Yellow)	선 라이트 (Sun Light)	데이라이트 (Day Light)	드리프트우드 (Driftwood)
C90 M65 Y0 K48	C45 M20 Y0 K10	C23 M0 Y7 K13	C15 M5 Y0 K60	C0 M35 Y70 K0	C0 M20 Y55 K0	C0 M10 Y35 K0	C0 M10 Y10 K50
R0 G52 B111	R140 G172 B211	R188 G214 B219	R119 G126 B133	R248 G184 B86	R252 G213 B129	R254 G234 B180	R158 G148 B143
#00346f	#8babd2	#bbd5db	#777d85	#f7b756	#fcd580	#fee9b4	#9e948f
고대 문명 시대부터 써온 청색 안료	차가운 공기를 표현한 탁한 파랑	청록색의 알껍데기에서 유래한 색이름	추위와 차가움이 느껴지는 푸른빛의 회색	황금처럼 빛나는 노랑을 의미하는 색이름	햇빛을 표현한 붉은 기미가 섞여 있는 노랑	'낮의 자연광'이라는 의미	유목처럼 바싹 마른 갈색처럼 보이는 회색

태양은 나그네를 향해 있는 힘껏 빛을 비췄습니다. 나그네는 "덥다, 더워" 하며 망토를 벗었고, 태양은 내기에서 이기게 되었습니다. 이 컬러 팔레트는 한기가 느껴지는 색(①~④)과 온기가 느껴지는 색(⑤~⑧)을 반반씩 사용했습니다. 선명한 색만으로 컬러 팔레트를 구성하면 캐주얼한 느낌이 너무 강해져 적용할 장면이 한정되기 때문에, 밝은색(③·⑦)과 회색 계열(④·⑧)을 더해서 실용성을 높였습니다. ①~④가 메인이라면 난색 계열(⑤~⑦)을, ⑤~⑧이 메인이라면 한색 계열(①~③)을 강조색으로 선택하면 아름답게 정리할 수 있습니다.

Story

어느 날, 북풍과 태양이 힘겨루기를 했습니다. 둘은 '지나가는 나그네의 망토 벗기기'로 승부를 가르기로 했습니다. 북풍이 나그네를 향해 온 힘을 끌어내 바람을 불었지만, 나그네는 망토가 날아가지 않도록 필사적으로 붙잡아 여몄습니다. 다음은 태양 차례입니다.

태양이 빛나는 리조트를 묘사할 때 / 대자연의 에너지를 표현할 때 / 괴롭고 혹독한 환경과 편안한 환경을
대비되게 표현하고 싶을 때 / 운명이 극적으로 바뀌는 장면

멀 티 컬 러 배 색

④+①+②+③+⑥

⑥+②+④+⑤+⑦+⑧

한색을 메인, 난색을 악센트로

전체적으로 시원한 분위기인데, ⑥을 넣어 배색에 리듬과 요철
감이 생기도록 했고 도형의 아름다움도 더욱 도드라집니다.

난색을 메인, 한색을 악센트로

전체적으로 따스한 분위기인데, ②와 ④를 넣어 배색에 긴장감
을 더했고 ⑤의 주황을 사용해 온기를 불어넣었습니다.

2 색 배 색

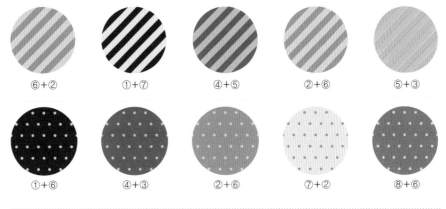

⑥+② ①+⑦ ④+⑤ ②+⑥ ⑤+③

①+⑥ ④+③ ②+⑥ ⑦+② ⑧+⑥

3 색 배 색

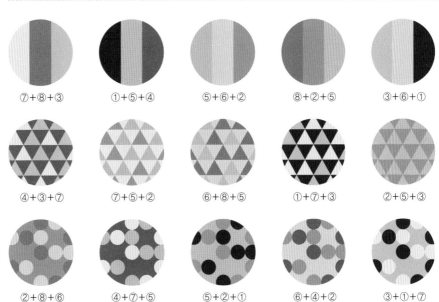

⑦+⑧+③ ①+⑤+④ ⑤+⑥+② ⑧+②+⑤ ③+⑥+①

④+③+⑦ ⑦+⑤+② ⑥+⑧+⑤ ①+⑦+③ ②+⑤+③

②+⑧+⑥ ④+⑦+⑤ ⑤+②+① ⑥+④+② ③+①+⑦

음식에서 유래한 색으로 구성한
내추럴하고 따뜻하며, 안도감 있는 컬러 팔레트

《시골 쥐와 도시 쥐》 푸짐한 요리를 곁들인 환영 식사 배색 이미지 먹음직스러운/온화한

①	②	③	④	⑤	⑥	⑦	⑧
★메이즈	시드 브라운	소이 밀크	래디시 그린	★위트 브라운	에멘탈 치즈	프로슈토	★크림 옐로
(Maize)	(Seed Brown)	(Soy Milk)	(Radish Green)	(Wheat Brown)	(Emmenthal Cheese)	(Prosciutto)	(Cream Yellow)
C6 M30 Y45 K10	C30 M25 Y50 K30	C0 M3 Y15 K3	C15 M0 Y25 K5	C0 M42 Y63 K10	C3 M20 Y55 K0	C0 M60 Y40 K25	C0 M5 Y35 K0
R223 G180 B135	R151 G145 B108	R251 G245 B223	R219 G231 B201	R229 G159 B92	R247 G211 B129	R198 G109 B104	R255 G243 B184
#deb486	#96916c	#fbf5de	#dae7c8	#e59f5c	#f7d381	#c56d68	#fff2b8
곡류인 옥수수에서 유래한 색	식물의 씨앗을 표현한 노란빛이 도는 갈색	콩을 짜서 만든 두유를 표현한 색	무와 순무를 표현한 연한 초록	'밀색'이라고도 불리는 색	쥐와 함께 자주 그려지는 구멍 뚫린 치즈	숙성된 생 햄을 표현한 어두운 빨강	유제품에서 유래한 크림을 나타내는 색

시골 쥐에게 성대한 대접을 받은 답례로 이번에는 도시 쥐가 시골 쥐를 초대해 빵과 치즈, 고기가 있는 곳을 안내했습니다. 둘이서 식사를 시작하려는 순간 누군가 문을 열고 들어왔고, 시골 쥐와 도시 쥐는 쏜살같이 좁은 구멍으로 도망쳤습니다. 시골 쥐는 "입이 떡 벌어지는 식사를 준비해주었지만, 이렇게 위험한 장소는 사양할게"라고 말하고 집으로 돌아갔습니다. 이 컬러 팔레트는 모두 음식과 관련된 색으로 구성했습니다. ①~④는 시골의 소박한 식사, ⑤·⑥은 도시의 푸짐한 진수성찬이라는 설정입니다.

Story

시골 쥐가 친한 친구인 도시 쥐를 초대해서 성의를 가득 담아 대접했습니다. 함께 밀과 옥수수, 무를 나눠 먹으면서 도시 쥐가 "우리 집에 오면, 진귀한 음식을 배불리 먹을 수 있어"라고 말했습니다.

**사용
장면**

포근한 안정감·안심감을 표현할 때 / 평범한 일상의 한 장면 / 초가을에 쏟아지는 햇빛의 이미지를 묘사
할 때 / 온화하고 포용력을 지닌 사람을 표현하고 싶을 때

멀 티 컬 러 배 색

①+②+③+⑤+⑥

검정+④+⑤+⑥+⑦+⑧

유기농 음식처럼 소박한 배색

난색 계열의 희미한 색으로 만든 배색은 소박함과 안심감이
느껴지기 때문에 자연주의 음식을 표현할 때 적합합니다.

화려하고 고급감이 느껴지는 배색

기조색으로 검정을 선택한 덕분에 다른 색이 밝게 빛나는 것처
럼 보여서, 휘황찬란한 인상을 표현할 수 있습니다.

2 색 배 색

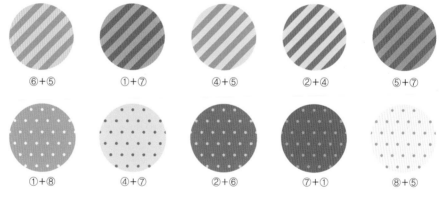

⑥+⑤ ①+⑦ ④+⑤ ②+④ ⑤+⑦

①+⑧ ④+⑦ ②+⑥ ⑦+① ⑧+⑤

3 색 배 색

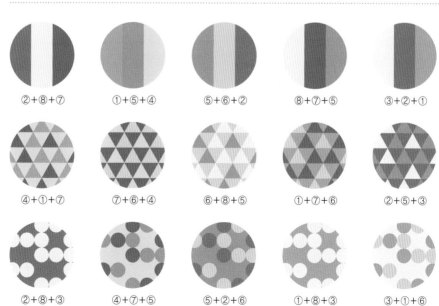

②+⑧+⑦ ①+⑤+④ ⑤+⑥+② ⑧+⑦+⑤ ③+②+①

④+①+⑦ ⑦+⑥+④ ⑥+⑧+⑤ ①+⑦+⑥ ②+⑤+③

②+⑧+③ ④+⑦+⑤ ⑤+②+⑥ ①+⑧+③ ③+①+⑥

삼원색에 가까운 선명한 색을 검정과 조합한 심플하고 임팩트가 강렬한 배색

《멋 부리는 까마귀》예쁜 깃털을 전부 (배색 이미지) 화려한/모던한

1	2	3	4	5	6	7	8
★유우색 (濡羽色)	★플린트 (Flint)	★애쉬 그레이 (Ash Gray)	프리텐스 마젠타 (Pretence Magenta)	프리텐스 옐로 (Pretence Yellow)	프리텐스 시안 (Pretence Cyan)	팬지 (Pansy)	프룬 (Prune)
C90 M100 Y20 K90	C86 M85 Y85 K30	C0 M0 Y3 K50	C0 M75 Y25 K0	C0 M15 Y80 K0	C60 M5 Y5 K0	C40 M70 Y0 K0	C40 M80 Y0 K60
R0 G0 B20	R50 G49 B49	R159 G159 B157	R234 G97 B130	R255 G219 B63	R91 G189 B229	R166 G96 B163	R90 G27 B82
#000013	#323130	#9f9f9d	#ea6082	#feda3e	#5bbde5	#a560a3	#5a1b51
까마귀 깃털처럼 짙고 윤기가 흐르는 검정	불을 붙일 때 쓰는 부싯돌에서 유래한 색	밀짚을 태운 재에서 유래한 색이름	색료 중 원색인 마젠타를 흉내 낸 색	색료 중 원색인 노랑을 흉내 낸 색	색료 중 원색인 시안을 흉내 낸 색	팬지꽃의 밝은 보라	건자두처럼 어두운 붉은보라

숲에서 주운 다양한 색의 깃털을 자기 몸에 붙인 까마귀는 독보적으로 아름다워서, 제우스 신은 까마귀야말로 왕에 어울리는 새라고 생각했습니다. 그러자 다른 새들이 반대하며 달려들어 까마귀 몸을 다채롭게 장식하고 있던 깃털을 뽑아버립니다. 이 컬러 팔레트는 2종의 검정(①·②)을 메인으로 선택하고, 물감이나 잉크를 섞을 때의 원색(마젠타·옐로·시안)과 비슷한 색(④~⑥)을 조합했습니다. 그리고 ③·⑦·⑧을 추가해 배색에 깊이감을 더했습니다. 강렬한 인상을 주는 배색으로 완성되었습니다.

Story

하늘의 신인 제우스는 가장 아름다운 새를 왕으로 뽑겠다고 결정합니다. 새들은 심사를 준비하며 저마다 깃털을 곱게 단장했습니다. 까마귀만은 자기의 깃털이 검고 추하다고 믿었기 때문에, 다른 새들이 떨어뜨린 깃털을 모두 모아…

멀 티 컬 러 배 색

⑤+①+②+⑦+⑥

③+①+④+⑥+⑦+⑧

노랑×검정의 눈길을 사로잡는 예술적인 배색

'위험·조심'의 상징이 아닌 다른 의미로 사용하려고 검정을 2종 선택하고(①·②), 보라와 파랑을 넣은 배색입니다.

검정 혹은 비비드한 강조색으로 패셔너블한 분위기

회색을 기조색으로, 검정을 강조색으로 사용해서 트렌디하게 연출한 배색입니다.

2 색 배 색

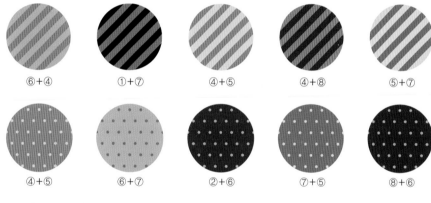

⑥+④　　①+⑦　　④+⑤　　④+⑧　　⑤+⑦

④+⑤　　⑥+⑦　　②+⑥　　⑦+⑤　　⑧+⑥

3 색 배 색

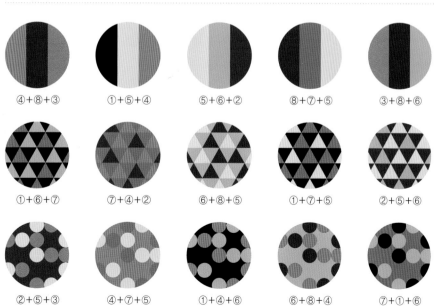

④+⑧+③　　①+⑤+④　　⑤+⑥+②　　⑧+⑦+⑤　　③+⑧+⑥

①+⑥+⑦　　⑦+④+②　　⑥+⑧+⑤　　①+⑦+⑤　　②+⑤+⑥

②+⑤+③　　④+⑦+⑤　　①+④+⑥　　⑥+⑧+④　　⑦+①+⑥

파랑 계열의 배색에 강렬한 악센트를 더한 신비로우면서 모던한 분위기

《금도끼 은도끼》 금도끼, 은도끼, 쇠도끼 (배색 이미지) 신비로운/거룩한/반짝반짝 빛나는

1	2	3	4	5	6	7	8
브릴리언트 골드 (Brilliant Gold)	스터링 실버 (Sterling Silver)	★아이언 블랙 (Iron Black)	서큘러 웨이브 (Circular Wave)	리버 그린 (River Green)	퓨어 블루 (Pure Blue)	마키 블루 (Marquee Blue)	사일런스 (Silence)
C13 M10 Y53 K0	C15 M0 Y0 K10	C0 M20 Y20 K98	C8 M0 Y3 K5	C35 M0 Y13 K20	C50 M25 Y0 K0	C47 M27 Y10 K35	C90 M85 Y0 K0
R230 G221 B140	R209 G226 B236	R39 G18 B10	R232 G241 B242	R151 G192 B196	R136 G171 B218	R109 G128 B153	R49 G57 B148
#e6dc8b	#d0e2ec	#27120a	#e7f0f2	#97bfc4	#88abda	#6d8099	#313993
눈부신 광채를 발산하는 금을 표현한 색	액세서리 등으로 가공하는 은	'철흑(鐵黑)'이라고 도 불리는 색	신이 등장할 때 생기는 원형의 물결무늬를 나타낸 색	강의 수면에 비치는 초록빛 파랑	정직한 나무꾼의 이미지를 표현한 맑은 파랑	욕심 많은 나무꾼 의 이미지를 표현 한 탁한 파랑	'정숙'이라는 의미 의 색이름

정직한 나무꾼에게 감동한 신은 금도끼·은도끼·쇠도끼를 모두 건네줍니다. 그 사실을 알게 된 욕심 많은 나무꾼은 낡아빠진 도끼를 일부러 강에 던집니다. 그리고 신이 금도끼를 손에 들고 나타났을 때, "바로 제 도끼입니다!"라고 외쳤습니다. 거짓말을 꿰뚫어 본 신은 욕심 많은 나무꾼에게 아무것도 주지 않고 사라졌습니다. 이 배색은 눈에 띄는 색 3종(①·③·⑧)을 어떻게 사용하는지에 따라 인상이 달라집니다. 배경색처럼 큰 면적에 특별한 느낌을 연출하고 싶을 때 효과적이고, 강조색으로 쓰려면 적은 면적을 할애해야 스타일리시해집니다.

Story

나무꾼이 도끼를 강에 떨어뜨리고 어찌할 바 몰라 당황할 때 강 속에서 헤르메스라는 신이 나타났습니다. 금도끼와 은도끼를 주워 와서 "네 도끼가 이 도끼냐?" 하고 물으니, 나무꾼은 "제 도끼는 쇠도끼입니다"라고 답했습니다.

사용 장면 기적이 일어나는 장면 / 다가가기 어려울 정도로 엄숙한 존재를 묘사할 때 / 중세 시대의 성녀 이미지 / 강력한 카리스마를 가진 캐릭터

멀티 컬러 배색

⑧+①+②+⑤+⑥

⑤+①+②+③+④+⑦

특별하고 고귀한 존재감이 느껴지는 배색

특별한 장면이나 높은 신분인 사람을 표현할 때는 ①을 강조색으로 하면 어울리는 분위기가 드러납니다.

검정의 강조색이 세련된 배색

강조색을 효과적인 곳에 작은 면적으로 칠하면, 배색 전체를 세련된 분위기로 정리할 수 있습니다.

2 색 배 색

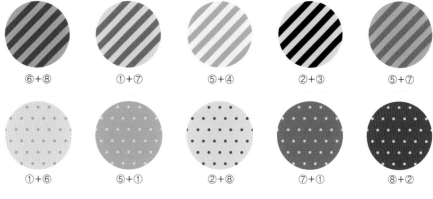

⑥+⑧ ①+⑦ ⑤+④ ②+③ ⑤+⑦

①+⑥ ⑤+① ②+⑧ ⑦+① ⑧+②

3 색 배 색

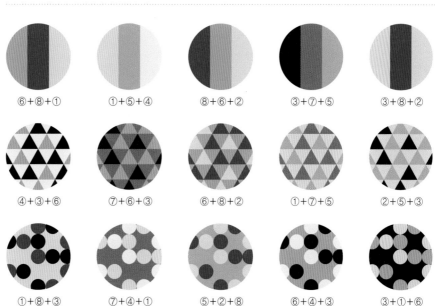

⑥+⑧+① ①+⑤+④ ⑧+⑥+② ③+⑦+⑤ ③+⑧+②

④+③+⑥ ⑦+⑥+③ ⑥+⑧+② ①+⑦+⑤ ②+⑤+③

①+⑧+③ ⑦+④+① ⑤+②+⑧ ⑥+④+③ ③+①+⑥

6

중근동의 옛이야기

Near and Middle East
Arabian Nights

C88 M15 Y78 K0	C63 M7 Y40 K0
R0 G149 B96	R92 G181 B166
#009460	#5bb5a6

이슬라믹 그린

낙원을 상징하는 색

이슬람교의 경전 《코란》에 묘사된 천국은 영원히 마르지 않는 물이 흐르고 녹음이 우거진 곳으로, 모든 종류의 과일이 열린다. 그래서 이슬람 세계에서 초록은 천국과 낙원을 상징하는 색으로 통한다.

3 색 배 색

초록~청록으로 정리한
신비적인 배색

● 이슬라믹 그린
● 풀 블루(→P.162)
● ★나일블루(→P.162)

터콰이즈 그린

터키석에서 유래한 푸른빛의 초록

의외로 터키에서 채취하지 않고 지금의 이란을 중심으로 한 옛 페르시아 지역에서 풍부하게 산출되는 보석. 예부터 '부적'으로 사용해 사람들이 소중하게 여겨온 보석이기도 하다. '터콰이즈'는 초록 계열이 아닌, 파랑 계열의 색을 가리킨다.

3 색 배 색

청록×골드의
이국적인 배색

● ★터콰이즈 그린
● 골드 코인(→P.154)
● 퓨어 골드(→P.154)

《아라비안나이트[Alflaylah wa laylah]》는 다음과 같은 이야기로 시작하는데, 이 내용을 전제로 수많은 이야기가 등장합니다. '옛날 샤리아르왕이 있었다. 어느 날 아내의 배신을 알게 된 후 세상의 모든 여성을 증오하게 되었다. 왕은 복수하기 위해 온 나라의 처녀를 궁전으로 불러 하룻밤을 보낸 뒤 다음 날 머리를 베었다. 대신의 딸 셰에라자드는 왕의 악행을 더는 지켜보지 못하고 자진해서 목숨을 걸고 매일 밤 흥미로운 이야기를 들려주었다. 이야기가 무르익있을 때 "뒷이야기는 내일 들려드리겠습니다"라고 말을 끊었고, 궁금한 왕은 그녀를 죽이지 않고 1001일 동안 이야기를 들은 끝에 마음을 돌려 셰에라자드와 행복한 여생을 보냈다.' 앙투안 갈랑(Antoine Galland)이 프랑스어로 번역해 《천일야화[Les mille et une nuits, contes arabes]》(12권, 1704~1717)를 유럽에 처음으로 소개했습니다.

C0 M80 Y75 K0	C80 M50 Y0 K80
R234 G85 B57	R0 G29 B66
#ea5439	#001c42

스칼렛

'붉은색의 직물' 을 의미하는 단어

아라비아어와 페르시아어로 '붉은색의 직물'이라는 말에서 유래한 색이름으로 알려져 있다. 융단을 짜는 실을 염색할 때 서양꼭두서니와 홍화(식물성 염료), 깍지벌레(동물성 염료) 등 천연 적색 염료를 사용했는데, 점차 합성염료로 대체되었다.

3 색 배 색

강렬한 빨강과 보라를
그레이시 브라운으로 연결한 배색

- ★스칼렛
- 그레이시 브라운(→P.160)
- ★애머시스트(→P.162)

미드나이트 블루

한밤중의 하늘에서 유래한 색

《아라비안나이트》는 '천일야화(千一夜話)'라고도 한다. 미드나이트 블루는 '한밤중의 하늘'에서 유래했는데 신비로운 이미지가 있다. 프랑스어로 번역된 후 《The Arabian Nights' Entertainment》(1706)라는 영어판이 출간되었다.

3 색 배 색

하늘의 색과 관련된
전통적인 색으로 구성한 배색

- ★미드나이트 블루
- ★호라이즌 블루(→P.164)
- ★아주르 블루(→P.164)

밤하늘을 나는 '마법 양탄자'를 표현한 황홀하고 매력적인 컬러 팔레트

《마법의 양탄자》 세상의 진귀한 3가지 보물 (배색 이미지) 호화로운/이국정서가 느껴지는

1	2	3	4	5	6	7	8
★인디언 레드	★이집션 블루	딥 블루	다크 스카이	골드 코인	퓨어 골드	실버 코인	매직 애플
(Indian Red)	(Egyptian Blue)	(Deep Blue)	(Dark Sky)	(Gold Coin)	(Pure Gold)	(Silver Coin)	(Magic Apple)
C65 M100 Y90 K0	C100 M24 Y18 K28	C75 M35 Y15 K0	C80 M35 Y0 K55	C10 M15 Y60 K10	C13 M30 Y100 K13	C15 M10 Y0 K10	C30 M65 Y40 K0
R118 G42 B53	R0 G111 B153	R56 G137 B183	R0 G77 B121	R220 G201 B113	R208 G168 B0	R208 G212 B227	R187 G111 B122
#762a35	#006e98	#3789b7	#004d78	#dcc871	#cfa700	#d0d3e3	#ba6f79
안료로 써온 인도의 붉은 흙(적토)색	고대 이집트에서 제조한 청색 안료의 색	상공에서 바라본 도시의 하늘을 표현한 색	밤하늘의 깊은 파랑을 표현한 색	금화를 표현한 탁한 금색	'순금'이라는 의미	은화를 표현한 탁한 은색	이야기에 등장하는 마법 사과를 표현한 색

삼 형제 중 동쪽으로 향한 첫째 왕자는 시장에서 '마법 양탄자'를 발견합니다. 원하는 장소를 말하기만 하면 양탄자는 그곳으로 날아갔습니다. 둘째 왕자는 서쪽으로 가서 '보고 싶은 것을 볼 수 있는 망원경'을 구했고, 셋째 왕자는 북쪽으로 가서 '냄새를 맡기만 해도 병이 낫는 사과'를 손에 넣었습니다. 세 왕자는 1년 후 약속한 장소에서 다시 만나 마법 양탄자를 타고 왕이 기다리는 궁전으로 돌아갑니다. 이 컬러 팔레트는 세 왕자를 태우고 인도로 날아가는 양탄자를 표현한 것으로, 깊고 화려한 색을 모았습니다.

Story

인도 왕에게는 왕자 3명과 공주 1명이 있었습니다. 공주는 양녀였습니다. 나이가 차자 세 왕자는 모두 공주를 사랑하게 되었습니다. 왕은 세 왕자에게 여행을 떠나게 했고, 가장 진귀한 보물을 갖고 돌아오는 왕자에게 공주와의 결혼을 허락하기로 합니다.

멀 티 컬 러 배 색

①+②+③+④+⑥

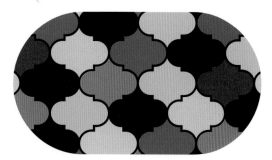

검정+②+④+⑤+⑦+⑧

에스닉 무드가 넘치는 깊은 색감의 배색

빨강·파랑·노랑의 3색을 기본으로 칠해서 강렬한 인상과 서아
시아풍의 에스닉 느낌을 표현한 배색입니다.

반짝이는 보석처럼 호화로운 배색

검정을 기조색으로 사용해서 ⑤와 ⑦의 밝기가 강조되는 효과
를 끌어내 반짝반짝 빛나는 물건을 표현한 배색입니다.

2 색 배 색

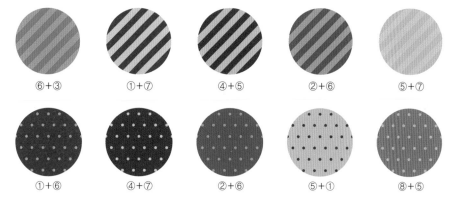

⑥+③ ①+⑦ ④+⑤ ②+⑥ ⑤+⑦

①+⑥ ④+⑦ ②+⑥ ⑤+① ⑧+⑤

3 색 배 색

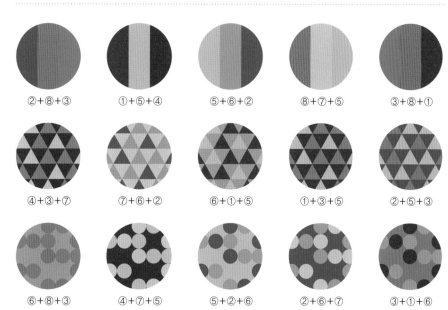

②+⑧+③ ①+⑤+④ ⑤+⑥+② ⑧+⑦+⑤ ③+⑧+①

④+③+⑦ ⑦+⑥+② ⑥+①+⑤ ①+③+⑤ ②+⑤+③

⑥+⑧+③ ④+⑦+⑤ ⑤+②+⑥ ②+⑥+⑦ ③+①+⑥

빛과 그림자, 부와 빈곤, 선과 악을 상징적으로 나타낸 이국적이고 흥미로운 배색

《알리바바와 40명의 도둑》 마법의 주문, 열려라 참깨 (배색 이미지) 씁쓸한/매혹적인

1	2	3	4	5	6	7	8
케이브 그레이 (Cave Gray)	에이션트 골드 (Ancient Gold)	시크릿 그린 (Secret Green)	그리니시 블랙 (Greenish Black)	파피루스 (Papyrus)	바이올렛 스톰 (Violet Storm)	페르시아 로즈 (Persia Rose)	미스티 오키드 (Misty Orchid)
C0 M0 Y15 K60	C0 M25 Y70 K30	C50 M0 Y25 K70	C75 M20 Y55 K75	C7 M0 Y13 K13	C60 M55 Y0 K0	C35 M80 Y30 K0	C35 M60 Y23 K5
R137 G135 B122	R197 G159 B70	R52 G91 B90	R0 G60 B49	R221 G227 B212	R119 G116 B181	R176 G78 B121	R172 G116 B145
#88877a	#c59f46	#335b5a	#003c30	#dde2d4	#7773b4	#b04e79	#ac7491
케이브(Cave)는 '동굴'이란 뜻	오래전부터 저장해놓은 금화를 표현한 색	어둠의 비밀을 표현한 어두운 초록	초록빛을 띤 검정을 가리키는 일반 명칭	이집트가 원산지인 파피루스를 나타낸 색	불온한 사건을 연상시키는 푸른 보라	페르시아 카펫에서 볼 수 있는 보랏빛 빨강	미스트는 '안개'를 말하며, 칙칙한 붉은보라

도둑들이 동굴에서 나왔을 때 손에는 아무것도 없었습니다. 알리바바는 도둑들처럼 주문을 외쳐서 동굴 안에 들어갔고, 금화가 든 자루를 몇 개 챙겨서 집으로 갔습니다. 이 일을 부자인 형이 알게 되자, 형은 "나도 더 많은 돈을 갖고 싶어"라며 바위산으로 향했습니다. 하지만 형은 주문을 잊어버렸고 도둑들과 마주쳐 죽게 됩니다. 돌아오지 않는 형을 찾아 나선 알리바바는 형의 시신을 발견하고 집으로 옮깁니다. 이 컬러 팔레트는 노랑·초록·푸른 보라·붉은보라를 사용했습니다. 명암과 농담의 대비를 강하게 조절해 노랑을 어둡게, 보라 계열을 밝게 한 이국적인 배색입니다.

Story

페르시아에 성실하지만 가난한 알리바바라는 남자가 살았습니다. 평소처럼 땔감을 줍고 있었는데, 도둑들이 나타나 커다란 바위산 앞에 서더니 "열려라 참깨"라고 주문을 외쳤습니다. 그러자 바위산이 활짝 열렸고 도둑들은 금화 자루를 갖고 안으로 들어갔습니다…

사용 장면

수상한 분위기를 연출하고 싶을 때 / 성별을 불문한 섹시한 캐릭터를 그릴 때 / 어둠 속에 숨겨진 금은 보화나 마녀의 마법 약 등 / 차원을 뛰어넘은 장면

멀 티 컬 러 배 색

③+①+②+⑤+⑥

④+①+⑤+⑥+⑦+⑧

밝음의 법칙을 반전시켜, 마계의 분위기로

'어둡고 탁한 노랑'과 '밝고 푸른 보라'를 조합한 배색은 자연계의 밝음 법칙을 반전시킨 테크닉입니다.

검정으로 보이는 초록으로, 보라 계열을 강조한 배색

기조색으로 사용한 ④는 어두운 초록이며, ⑥~⑧의 대조색이기 때문에 깊이감과 강렬함이 더욱 크게 느껴집니다.

2 색 배 색

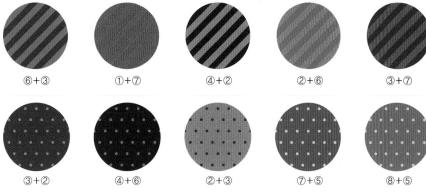

⑥+③　　①+⑦　　④+②　　②+⑥　　③+⑦

③+②　　④+⑥　　②+③　　⑦+⑤　　⑧+⑤

3 색 배 색

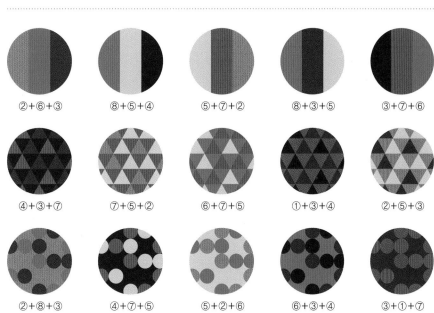

②+⑥+③　　⑧+⑤+④　　⑤+⑦+②　　⑧+③+⑤　　③+⑦+⑥

④+③+⑦　　⑦+⑤+②　　⑥+⑦+⑤　　①+③+④　　②+⑤+③

②+⑧+③　　④+⑦+⑤　　⑤+②+⑥　　⑥+③+④　　③+①+⑦

주인 알리바바를 도둑으로부터 지켜낸 붙임성 좋고 행동력이 뛰어난 마르자나를 표현

《알리바바와 40명의 도둑》 시녀 마르자나의 활약　　배색 이미지　활발한

①	②	③	④	⑤	⑥	⑦	⑧
소드 실버 (Sord Silver)	커틀러리 실버 (Cutlery Silver)	★로즈 매더 (Rose Madder)	★뱀부 (Bamboo)	오렌지 (Orange)	칵테일 체리 (Cocktail Cherry)	그레이시 핑크 (Grayish Pink)	라이트 오렌지 (Light Orange)
C15 M0 Y0 K25	C7 M0 Y0 K10	C0 M100 Y30 K45	C0 M15 Y60 K12	C0 M45 Y75 K0	C20 M70 Y35 K0	C15 M50 Y15 K0	C0 M30 Y85 K0
R184 G200 B209	R226 G233 B238	R155 G0 B65	R234 G204 B111	R244 G163 B71	R204 G104 B123	R216 G149 B173	R250 G192 B44
#b8c8d1	#e1e9ee	#9a0041	#e9cc6e	#f4a346	#cb677b	#d795ac	#f9bf2c
소드(Sord)는 '검'을 의미	식사용 나이프와 포크를 표현한 색	매더(Madder)는 서양꼭두서니이며, 꼭두서니 염색에서 유래한 색	죽세공에 사용하는 건조한 대나무에서 유래한 색	빨강과 노랑을 섞어서 만드는 색을 아울러 지칭	어른스러운 핑크를 나타내는 색이름	가라앉은 핑크를 가리키는 일반 색이름	밝은 오렌지를 가리키는 일반 색이름

부하를 잃은 두목은 상인인 척하며 알리바바 아들과 친해져, 알리바바 집의 저녁 식사에 초대를 받습니다. 마르자나는 두목의 정체를 알아챘지만, 모르는 척하면서 붙임성 좋게 행동했습니다. 식사가 끝나자 "식사 후의 여흥으로 춤을 보여드리겠습니다." 하며 무희 의상에 은 단검을 숨긴 은 허리띠를 두르고 있다가 빈틈을 노려 두목을 찔러 죽입니다. 컬러 팔레트는 마르자나의 허리띠와 단검(①·②), 적포도주와 맛있는 만찬(③~⑤), 마르자나의 적극적이고 용감한 성격, 화려한 무희 의상의 이미지(⑥~⑧)로 구성했습니다.

Story

형의 집에는 마르자나라는 총명한 시녀가 있었는데, 형이 죽은 후 알리바바 집에서 일하게 되었습니다. 며칠 후 도둑들이 알리바바 집을 알아내 죽이러 찾아왔을 때 마르자나는 위기를 기회로 살려 도둑 39명을 해치웁니다. 그리고…

멀 티 컬 러 배 색

⑤+①+②+③+⑥ ②+③+④+⑥+⑦+⑧

강하고 선명한 난색에 회색으로 긴장감을 누그러뜨린 배색

빨강·핑크·오렌지의 강한 색에 블루 그레이를 농담 조절한 배색은 청량감과 절제감이 느껴집니다.

기조색인 회색으로 어른스럽게

밝은 난색 계열의 배색도 배경을 회색으로 칠하면 유치하지 않게 보이고, 신선한 분위기가 생깁니다.

2 색 배 색

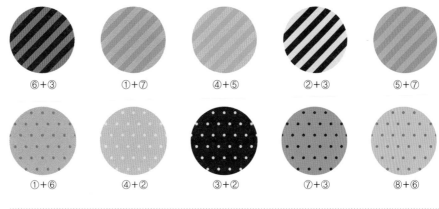

⑥+③ ①+⑦ ④+⑤ ②+③ ⑤+⑦

①+⑥ ④+② ③+② ⑦+③ ⑧+⑥

3 색 배 색

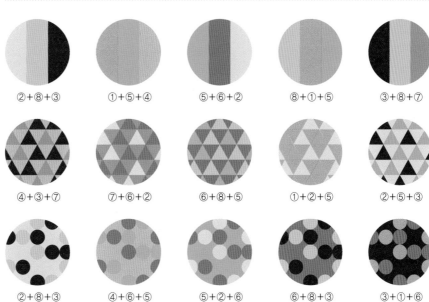

②+⑧+③ ①+⑤+④ ⑤+⑥+② ⑧+①+⑤ ③+⑧+⑦

④+③+⑦ ⑦+⑥+② ⑥+⑧+⑤ ①+②+⑤ ②+⑤+③

②+⑧+③ ④+⑥+⑤ ⑤+②+⑥ ⑥+⑧+③ ③+①+⑥

탁하고 수수한 기조색과 청록의 강조색, 시크하고 신비로운 이국적인 배색

《알라딘과 요술 램프》 수상한 마법사와 반지의 요정 [배색 이미지] 침착한

①	②	③	④	⑤	⑥	⑦	⑧
모스 그레이 (Moss Gray)	★카멜 (Camel)	더스티 베이지 (Dusty Beige)	그레이시 브라운 (Grayish Brown)	★코코넛 브라운 (Coconut Brown)	다크 브라운 (Dark Blue)	원더 블루 (Wonder Blue)	캄 그레이 (Calm Gray)
C53 M35 Y50 K0	C11 M40 Y55 K30	C13 M13 Y35 K5	C0 M17 Y25 K65	C50 M78 Y100 K10	C0 M30 Y30 K85	C95 M0 Y40 K15	C20 M15 Y15 K30
R137 G151 B131	R179 G133 B92	R222 G212 B171	R124 G108 B94	R140 G75 B38	R76 G53 B42	R0 G147 B153	R167 G168 B168
#889682	#b2855b	#ddd4ab	#7b6b5d	#8b4b25	#4b342a	#009298	#a6a7a7
모스(Moss)는 이끼를 뜻하는 말로, 초록빛의 회색	기원전부터 가축으로 길러온 낙타의 색	더스티(Dusty)는 먼지가 앉았다는 의미	회색빛을 띤 갈색의 일반 명칭	코코넛 열매에서 유래한 붉은 갈색	명도가 낮은 갈색의 일반 명칭	'놀라움·신기한·기적'을 이미지로 표현한 색	캄(Calm)은 '평온한'이라는 의미

알라딘은 명령을 받고 동굴에 들어가, 오래된 램프를 가져왔지만, 마법사를 화나게 해 동굴에 갇히게 됩니다. 망연자실하게 있다가 무심코 손을 비비자 반지의 요정이 나타났습니다. 마법사가 보호 도구로 빌려주었던 반지를 알라딘이 만졌던 것입니다. 반지의 요정이 "무엇을 도와드릴까요?" 하고 물었습니다. 알라딘은 즉시 집으로 돌아가게 해달라고 부탁했습니다. 컬러 팔레트는 알라딘의 가난한 생활과 정체를 알 수 없는 동굴, 그곳에 있던 오래된 램프 등의 이미지를 나타낸 둔탁한 색조로 구성하고, 강조색으로 ⑦을 넣었습니다.

Story

페르시아 국가에 알라딘이라는 젊은이가 어머니와 검소하게 살고 있었습니다. 어느 날 친척으로 변장한 마법사가 알라딘을 속여 마을 밖으로 데려갑니다. 마법사가 주문을 외치자 땅이 둘로 갈라지고 지하 동굴로 이어지는 문이 나타났습니다.

사용 장면	골동품처럼 오래된 물건과 벼룩시장을 표현할 때 / 폐허와 사막 등의 풍경을 그릴 때 / 늦가을~초겨울의 패션 장면 / 지적이지만 감정을 드러내지 않는 인물을 묘사할 때

멀 티 컬 러 배 색

⑤+①+②+③+⑥

①+②+④+⑥+⑦+⑧

갈색 계열로 정리한 안정적인 배색

붉은 갈색의 기조색과 함께 여러 갈색을 사용해서 안정감과 안도감이 느껴지는 배색입니다.

고상하면서 신비로운 인상을 지닌 배색

초록빛 회색, 붉은 갈색, 어두운 노랑, 진한 청록을 조합해 신비성과 의외성을 연출한 배색입니다.

2 색 배 색

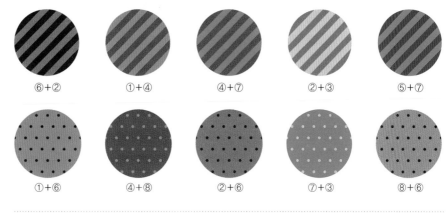

⑥+②　　①+④　　④+⑦　　②+③　　⑤+⑦

①+⑥　　④+⑧　　②+⑥　　⑦+③　　⑧+⑥

3 색 배 색

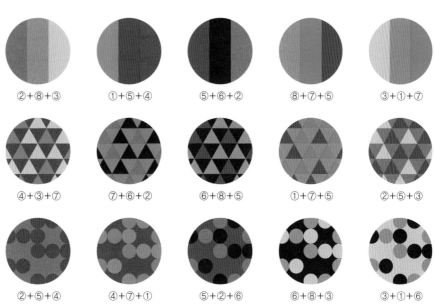

②+⑧+③　　①+⑤+④　　⑤+⑥+②　　⑧+⑦+⑤　　③+①+⑦

④+③+⑦　　⑦+⑥+②　　⑥+⑧+⑤　　①+⑦+⑤　　②+⑤+③

②+⑤+④　　④+⑦+①　　⑤+②+⑥　　⑥+⑧+③　　③+①+⑥

맑고 밝은색과 선명한 색이 주인공, ①과 ④로 강조한 화려한 배색

《알라딘과 요술 램프》 훌륭한 세계 [배색 이미지] 꿈결 같은/굉장한

1	2	3	4	5	6	7	8
올드 램프 (Old Lamp)	★나일블루 (Nile Blue)	★애머시스트 (Amethyst)	엔들리스 나이트 (Endless Night)	라이트 퍼플 (Light Purple)	페어리 아쿠아 (Fairy Aqua)	로즈 가든 (Rose Garden)	풀 블루 (Pool Blue)
C17 M35 Y65 K30	C70 M0 Y40 K20	C64 M80 Y0 K0	C67 M10 Y0 K47	C23 M35 Y0 K0	C43 M0 Y10 K0	C5 M70 Y0 K0	C60 M0 Y35 K0
R171 G137 B78	R37 G159 B148	R116 G70 B152	R30 G117 B153	R202 G175 B211	R152 G213 B229	R228 G108 B165	R98 G192 B180
#ab894d	#259e94	#744597	#1d7498	#caaed2	#97d4e5	#e36ba4	#62c0b4
이야기의 핵심인 오래된 램프를 표현한 색	나일강에서 유래한 이국적인 파랑	자수정에서 유래한 색이름	사악한 남자 마법사를 표현한 색	밝은 붉은보라의 일반 명칭	페어리(Fairy)는 '요정'을 의미	정원에 무리 지어 핀 선명한 장미를 표현한 색	리조트의 수영장을 표현한 색

알라딘이 크게 성공한 사실을 알게 된 마법사는 램프를 빼앗으려고 공주에게 접근합니다. 아무것도 모르는 공주는 궁전에 있던 오래된 램프와 마법사의 새 램프를 바꿉니다. 최대의 위기를 맞은 두 사람은 힘을 모아 램프를 되찾고, 오래오래 행복하게 살았습니다. 컬러 팔레트에서는 램프(①)를 빼앗으러 온 마법사(②~④)와 두 사람의 밝은 미래를 상징하는 색(⑤~⑧)을 대비되게 조합했습니다. 이국적인 인상을 풍기면서 밝고 투명한 느낌이 전해지는 배색입니다.

Story

알라딘이 갖고 돌아온 오래된 램프를 어머니가 닦는 순간 이번에는 램프의 요정이 나타났습니다. 램프의 요정은 주인의 소원을 무엇이든 들어주므로 알라딘은 훌륭한 궁전을 세우고 그 나라의 공주와 결혼했습니다. 그러나…

멀 티 컬 러 배 색

⑤+①+②+③+⑥ 하양+②+④+⑥+⑦+⑧

보석처럼 호화로운 배색

자수정·에메랄드 등 귀중한 보석과 금색을 사용한 기품이
느껴지는 화려한 배색입니다.

화사한 기쁨이 넘치는 배색

어두운 파랑(④)이 배색 전체를 잡아주는 역할을 합니다. 기조색
을 검정으로 하면 휘황찬란한 배색으로도 사용할 수 있습니다.

2 색 배 색

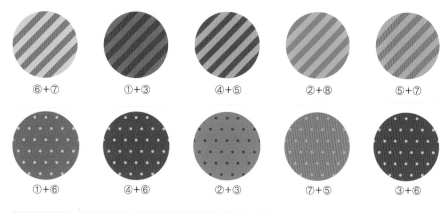

⑥+⑦ ①+③ ④+⑤ ②+⑧ ⑤+⑦

①+⑥ ④+⑥ ②+③ ⑦+⑤ ③+⑥

3 색 배 색

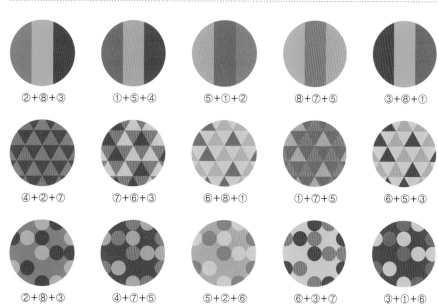

②+⑧+③ ①+⑤+④ ⑤+①+② ⑧+⑦+⑤ ③+⑧+①

④+②+⑦ ⑦+⑥+③ ⑥+⑧+① ①+⑦+⑤ ⑥+⑤+③

②+⑧+③ ④+⑦+⑤ ⑤+②+⑥ ⑥+③+⑦ ③+①+⑥

'파랑의 범위' 안에서 색을 고를 때 효과적인 배색을 발견하기 위한 컬러 팔레트

《신드바드의 모험》 다이아몬드의 계곡　(배색 이미지)　스포티한/약동적인

1	2	3	4	5	6	7	8
블루 오션	★호라이즌 블루	트렌치 블루	사우스 윈드	노스 윈드	블루 다이아몬드	아주르	★아수드 블루
(Blue Ocean)	(Horizon Blue)	(Trench Blue)	(South Wind)	(North Wind)	(Blue Diamond)	(Azure)	(Azure Blue)
C75 M25 Y5 K0	C40 M0 Y8 K0	C80 M10 Y0 K50	C23 M0 Y10 K0	C15 M0 Y0 K20	C12 M3 Y0 K0	C90 M80 Y0 K0	C40 M32 Y10 K0
R66 G154 B208	R160 G216 B234	R0 G105 B146	R205 G233 B234	R193 G209 B219	R230 G240 B250	R44 G65 B152	R165 G168 B198
#419acf	#a0d7e9	#006991	#cde8e9	#c0d1da	#e5f0fa	#2c4098	#a5a7c6
끝없이 펼쳐진 바다를 표현한 색	지평선 또는 수평선에 닿은 하늘의 색	트렌치(Trench)는 '해구'를 의미	남풍을 표현한 초록에 가까운 밝은 파랑	북풍을 표현한 밝고 푸른 회색	청백색으로 빛나는 다이아몬드를 표현한 색	'감청(紺靑)'이라 불리는 깊은 파랑	페르시아어와 아라비아어에서 유래한 하늘색

신드바드를 대롱대롱 달고 날아가던 새는 깊은 계곡 바닥에 착지합니다. 그곳에는 큰 다이아몬드가 산처럼 쌓여 굴러다니고 있었습니다. 다음에는 하늘에서 커다란 고깃덩어리가 떨어졌습니다. 신드바드는 터번으로 고기에 자기 몸을 묶고 새가 고기를 먹어치우길 기다렸다가 계곡에서 탈출합니다. 컬러 팔레트는 신드바드가 항해한 세계의 바다와 다이아몬드 계곡의 이미지를 표현한 파랑 계열의 도미넌트 컬러 배색(→P.124)으로 다양한 장면에 응용할 수 있습니다. 파랑 계열의 배색은 세계적으로 사랑받는 색 조합입니다.

Story

바그다드에 사는 신드바드는 목숨을 걸고 전 세계 바다를 항해해 금은보화를 손에 넣었습니다. 어느 항해에서 무인도에 혼자 남겨졌을 때 하늘에서 거대한 새가 내려오자 그는 머리에 쓰고 있던 터번을 새의 다리에 묶어 탈출했습니다.

사용 장면
대자연이 무대인 장면에서 바다와 하늘 표현／비·눈·얼음 등 변하는 물의 표현／차가움·시원함·추위 등 온도감을 표현할 때／봄이나 가을보다 여름과 겨울에 사용하기 쉬운 배색

멀티 컬러 배색

①＋②＋③＋④＋⑤

다양한 파랑으로 일곱 바다를 표현

해역과 날씨 변화를 다양한 파랑으로 표현한 배색은 웅대한 스케일과 낭만이 느껴집니다.

⑦＋①＋③＋④＋⑥＋⑧

명암 차이를 이용해 빛나는 다이아몬드를 표현

명암 대비로 강렬함을 드러내, 밝은색(④·⑥)이 패턴 속에서 눈에 띄도록 조절한 배색입니다.

2색 배색

 ③＋⑥
④＋⑦
⑧＋②
②＋③
⑤＋⑦

 ①＋⑥
 ④＋⑦
 ②＋⑥
 ⑦＋⑤
 ⑧＋⑥

3색 배색

 ②＋①＋③
 ⑧＋⑤＋④
 ③＋⑥＋②
 ⑧＋⑦＋⑤
 ③＋⑧＋①

 ④＋⑧＋⑦
 ⑦＋⑥＋②
 ③＋⑧＋④
 ①＋⑦＋⑤
 ②＋④＋③

 ⑦＋④＋⑥
 ⑧＋①＋③
 ⑤＋⑦＋⑥
 ⑥＋⑧＋③
 ③＋①＋⑥

Part.

7

다른 나라의
옛이야기

*Spain, Belgium
U.S.A, Italy*

C44 M94 Y43 K0
R159 G45 B97
#9f2c60

레인보우

행복과 희망의 상징

영화 〈오즈의 마법사〉의 삽입곡 〈Over the Rainbow〉에는
'무지개 너머는 파란 하늘, 간직했던 꿈은 현실이 되지'라는
가사가 있다. 무지개는 세계 여러 나라에서 행복과 희망의
상징으로 통하고 지역마다 다양한 이야기가 전해 내려온다.

3 색 배 색

**'빛의 삼원색'의 근사 색상을 사용한
비비드한 배색**

● 파랑 C75 M65 Y0 K0
● 초록 C65 M0 Y65 K0
● 빨강 C0 M90 Y60 K5

르네상스

르네상스 시대의 유행색

《피노키오[Le adventure di Pinocchio]》의 원작자 카를로 콜로
디(Carlo Collodi)는 피렌체 출신인데, 이 도시는 르네상스 발
상지로 알려져 있다. 메어즈와 폴의 《색채 사전》에 등록된
이 색이름은 르네상스 시기에 유행했던 '염색 색상'에서 유
래했다고 추측된다.

3 색 배 색

**깊은 보랏빛의 빨강을 메인으로 내세운
기품 있는 배색**

● ★르네상스
● 마호가니 브라운(→P.168)
● 월넛 브라운(→P.168)

《오즈의 마법사[The Wizard of OZ]》는 라이먼 프랭크 바움(Lyman Frank Baum), 《톰 소여의 모험[The Adventures of Tom Sawye]》은 마크 트웨인(Mark Twain), 《작은 아씨들[Little Women]》은 루이자 메이 올컷(Louisa May Alcott)의 작품으로 모두 미국 작가입니다. 《피노키오》는 이탈리아의 카를로 콜로디, 《돈 키호테(Don Quixote)》는 에스파냐(스페인)의 미겔 데 세르반테스(Miguel de Cervantes Saavedra), 《파랑새[L'Oiseau Bleu]》는 벨기에의 모리스 마테를링크(Maurice Maeterlinck)가 쓴 작품입니다. 이 이야기들은 연극과 영화로 번안되어 전 세계 사람들의 사랑을 받고 있습니다.

C0 M83 Y70 K50	C82 M70 Y0 K0
R147 G41 B32	R64 G82 B162
#92291f	#3f52a2

레드 오커

가장 오래된 적색 안료의 색이름

약 1만 8,000년에서 1만 년 전 구석기 시대 말에 그려진 에스파냐 북부의 알타미라 동굴 벽화에는 야생 들소·멧돼지·말 등을 사실적으로 표현해놓았다. 이 그림에 쓰인 '적색 안료'는 산화철을 이용한 것이며 현재는 레드 오커라고 불린다.

3 색 배 색

식물 색을 표현한 초록을 조합하면
반대색 조합도 자연주의 분위기로 완성

● ★레드 오커
● ★세이지 그린(→P.170)
○ ★민트 그린(→P.178)

울트라마린 블루

유럽 사람들이 동경하는 파랑

청색의 광물 '라피스 라줄리(Lapis lazuli, 청금석)'를 잘게 분쇄해 만든 청색 안료로 '바다를 뛰어넘은 파랑'이라는 의미의 색이름. 고품질의 라피스 라줄리는 아프가니스탄에서 지중해를 거쳐 유럽 각지로 옮겨지기 때문에 이러한 이름이 붙여졌다고 한다.

3 색 배 색

정숙함이 느껴지는
이지적인 배색

● ★울트라마린 블루
● ★색스 블루(→P.174)
○ 포레스트 브리즈(→P.176)

목재의 자연적인 색상을 바탕으로 빨강·파랑·노랑을 사용한 활기차고 강한 배색

《피노키오》 제페토의 장난감 공방과 피노키오의 탄생 (배색 이미지) 명쾌한/건강한

1	2	3	4	5	6	7	8
파인 브라운 (Pine Brown)	앤티크 파인 (Antique Pine)	월넛 브라운 (Walnut Brown)	메이플 (Maple)	마호가니 브라운 (Mahogany Brown)	비비드 블루 (Vivid Blue)	비비드 옐로 (Vivid Yellow)	비비드 레드 (Vivid Red)
C0 M20 Y45 K20	C0 M35 Y60 K20	C13 M25 Y25 K65	C13 M20 Y25 K0	C0 M30 Y20 K47	C90 M30 Y0 K0	C0 M15 Y80 K0	C0 M90 Y60 K0
R217 G185 B131	R214 G159 B94	R111 G96 B89	R226 G208 B189	R161 G129 B124	R0 G134 B205	R255 G219 B63	R232 G55 B74
#d9b983	#d59f5e	#6e5f59	#e2cfbd	#a1807c	#0085cd	#feda3e	#e73649
목공 재료인 파인 (소나무)을 표현한 색	손때가 탄 소나무 재료와 비슷한 황설탕 색	목공 재료로 사용하는 흑호두나무	목공 표재인 메이플(단풍나무)을 표현한 색	붉은 기미가 강한 마호가니 나무 재료를 표현한 색	채도가 높은 파랑을 가리키는 일반 명칭	채도가 높은 노랑을 가리키는 일반 명칭	채도가 높은 빨강을 가리키는 일반 명칭

현재 널리 알려진 《피노키오》는 월트디즈니애니메이션스튜디오가 1940년에 공개한 장편 영화인데, 원작은 이탈리아의 카를로 콜로디가 쓴 《피노키오의 모험》(1881)입니다. 이야기는 행복한 결말로 끝맺습니다. 피노키오가 반성하고 제페토를 구해내 마침내 진짜 사람이 됩니다. 컬러 팔레트는 제페토가 만드는 소박한 장난감을 표현한 목재의 색(①~⑤)을 기조색으로 선택했고, 비비드한 색상을 추가했습니다. 채도 대비의 효과로 약동감이 느껴지는 배색입니다.

Story

장난감을 만드는 장인 제페토는 나무 꼭두각시를 만들고 피노키오라고 이름을 붙입니다. 피노키오는 생명을 얻었지만, 나쁜 유혹을 이기지 못해서 결국 처참한 지경에 이릅니다. 그래도 반성은커녕 계속 거짓말을 해서 코가 점점 길어집니다…

장난감 상자가 쏟아진 것처럼 번잡한 장면 / 강렬한 색채를 어필하고 싶을 때 / 아이의 순수한 힘을 표현
하고 싶을 때 / 기운이 넘치고 쾌활한 캐릭터

멀 티 컬 러 배 색

⑤+①+②+③+⑥

하양+①+④+⑥+⑦+⑧

내추럴한 나무의 색+강렬한 악센트

전체의 70% 이상을 자연의 갈색 계열로 칠하고, 강조색으로
진한 파랑을 써서 강약 대비가 분명한 배색입니다.

빨강·파랑·노랑은 직접 마음에 닿는 색

선명한 빨강·파랑·노랑은 영유아용 장난감이나 그림책에 빈번
하게 등장하는 색으로 심플한 강렬함이 매력입니다.

2 색 배 색

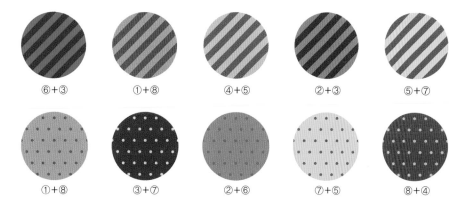

⑥+③　　①+⑧　　④+⑤　　②+③　　⑤+⑦

①+⑧　　③+⑦　　②+⑥　　⑦+⑤　　⑧+④

3 색 배 색

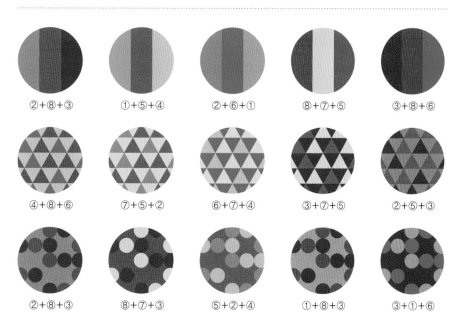

②+⑧+③　　①+⑤+④　　②+⑥+①　　⑧+⑦+⑤　　③+⑧+⑥

④+⑧+⑥　　⑦+⑤+②　　⑥+⑦+④　　③+⑦+⑤　　②+⑤+③

②+⑧+③　　⑧+⑦+③　　⑤+②+④　　①+⑧+③　　③+①+⑥

희미한 색·어두운색을 기조로 어둡고 환상적인 세계를 표현한 컬러 팔레트

《파랑새》파랑새를 찾아서… 〔배색 이미지〕 혼돈의/미로 같은/탁한

①	②	③	④	⑤	⑥	⑦	⑧
★제이 블루 (Jay Blue)	★울트라마린 블루 (Ultramarine Blue)	페어리 옐로 (Fairy Yellow)	그린 아이 (Green Eye)	매지컬 블루 (Magical Blue)	★세이지 그린 (Sage Green)	미스테리어스 퍼플 (Mysterious Purple)	스모키 퍼플 (Smoky Purple)
C80 M50 Y20 K5	C82 M70 Y0 K0	C7 M0 Y25 K0	C30 M13 Y40 K40	C50 M10 Y0 K45	C53 M27 Y74 K35	C55 M60 Y0 K30	C20 M20 Y0 K50
R50 G110 B157	R64 G82 B162	R243 G246 B208	R135 G145 B118	R85 G130 B158	R102 G121 B67	R105 G85 B140	R131 G128 B145
#326e9c	#3f52a2	#f2f5cf	#869175	#55829e	#657943	#69548b	#837f90
파란 깃털을 가진 까마귀에서 유래한 색이름	바다를 건너온 파란 보석에서 유래	빛의 요정을 표현한 연노랑	홍채에서 보일 법한 초록	시공을 뛰어넘은 장소를 표현한 탁한 파랑	공기의 정화나 향신료로 사용하는 허브	매력적인 분위기가 느껴지는 어두운 붉은보라	어두침침한 붉은 보라를 나타내는 색이름

마테를링크의 동화극《파랑새》초판은 5막 10장 분량입니다. 주인공 남매가 파랑새를 찾으러 떠나는 곳은 추억의 나라, 밤의 궁전, 행복의 정원, 미래의 나라 등 다양합니다. 하지만 파랑새를 잡아도 금세 죽거나, 색이 변하고 맙니다. 틸틸과 미틸이 꿈에서 깨어나 자기 집에서 키우는 새를 보았을 때, 파랗게 변해 있는 모습을 발견합니다. 컬러 팔레트는 파랑새(①·②)와 빛의 요정(③)을 상징하는 색을 제외한 모든 색을 그레이시 톤(④·⑤·⑧)과 다크 톤(⑥·⑦)으로 골라서 혼돈에 빠진 환상 세계를 표현했습니다.

Story

가난한 가정에서 태어난 틸틸과 미틸 남매는 꿈속에서 요술쟁이 할머니에게 부탁을 받아 병에 걸린 딸을 위해 '행복의 파랑새'를 찾는 여행을 떠납니다. 두 사람은 빛의 요정이 안내하는 대로 여러 장소에 갔지만, 파랑새를 발견할 수 없었습니다.

| 사용 장면 | 환상적인 이미지 / 어둠의 세계를 그리고 싶을 때 / 화면에 심원한 분위기를 드러내고 싶을 때 / 꼼짝도 못 하는 혹은 지금 처한 상태를 바꾸고 싶지 않은 심리묘사 / 미궁을 표현할 때 |

멀 티 컬 러 배 색

⑦+①+②+③+⑥

검정+④+⑤+⑥+⑦+⑧

혼돈의 상황 속에 보이는 빛과 희망

전체를 탁한 색으로 구성한, 윤곽을 뿌옇게 보이게 하는 배색입니다. 강조색은 연초록빛의 노랑(③)입니다.

미궁 같은 어둠의 세계를 나타내는 배색

명도 차이가 적은 색상을 조합해서 배색 전체가 균일하게 보입니다. 출구가 없는 꿈의 세계니 미궁을 표현하는 깃입니다.

2 색 배 색

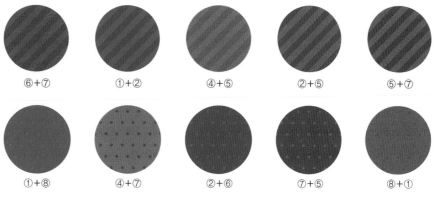

| ⑥+⑦ | ①+② | ④+⑤ | ②+⑤ | ⑤+⑦ |

| ①+⑧ | ④+⑦ | ②+⑥ | ⑦+⑤ | ⑧+① |

3 색 배 색

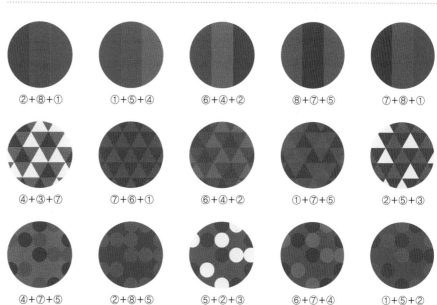

| ②+⑧+① | ①+⑤+④ | ⑥+④+② | ⑧+⑦+⑤ | ⑦+⑧+① |

| ④+③+⑦ | ⑦+⑥+① | ⑥+④+② | ①+⑦+⑤ | ②+⑤+③ |

| ④+⑦+⑤ | ②+⑧+⑤ | ⑤+②+③ | ⑥+⑦+④ | ①+⑤+② |

내추럴 컬러로 미시시피강에 떠 있는
무인도의 자연과 풍부한 모험심을 표현

《톰 소여의 모험》 무인도에서 자유를 만끽 [배색 이미지] 대자연의/자유로운

1	2	3	4	5	6	7	8
★스카이 블루 (Sky Blue)	미시시피 블루 (Mississippi Blue)	★스카이 그레이 (Sky Gray)	모닝 그린 (Morning Green)	프로그 그린 (Frog Green)	네이처 그린 (Nature Green)	★폰 브라운 (Fawn Brown)	★메이즈 (Maize)
C40 M0 Y5 K0	C55 M7 Y17 K20	C3 M0 Y0 K25	C45 M0 Y35 K0	C53 M0 Y65 K0	C70 M20 Y70 K0	C18 M42 Y55 K28	C0 M15 Y70 K0
R160 G216 B239	R100 G166 B182	R206 G209 B211	R150 G208 B182	R130 G196 B120	R80 G157 B105	R172 G129 B93	R254 G220 B94
#9fd8ee	#63a6b5	#ced1d3	#95cfb6	#81c377	#4f9c68	#ab815c	#fedc5d
맑은 날 한낮의 하늘에서 유래한 밝은 파랑	광활한 미시시피강을 표현한 색	하늘에 떠 있는 구름에서 유래한 밝은 회색	아침 이슬에 젖은 초록 나무를 표현한 색	개구리를 표현한 밝은 연두	대자연의 진한 초록을 표현한 색	아기 사슴의 털 색깔에서 유래한 노란빛의 갈색	곡물인 옥수수에서 유래한 색

톰과 친구들은 수영과 낚시를 만끽하고, 불을 피워서 물고기를 구우며 시간을 보냈지만, 마을에서는 세 사람이 행방불명되어 죽었다고 생각했습니다. 자기들의 장례식에 깜짝 등장한 세 사람을 마을 사람들은 안도하며 기쁘게 맞아주었습니다. 컬러 팔레트는 톰 소여의 모험 중에서 무인도 장면을 이미지로 옮겼습니다. 넓디넓은 미시시피강, 파란 하늘, 흘러가는 구름, 가지를 뻗은 나무 등 자연의 파랑과 초록을 중점적으로 사용하고, 갈색(⑦)과 노랑(⑧)으로 변화를 드러낸 활기찬 배색입니다.

Story

미시시피강 기슭 마을에 사는 장난꾸러기 소년 톰 소여는 같은 반 친구인 조 하퍼(Joseph Harper), 친구이자 부랑아인 허클베리 핀(Huckleberry Finn)과 함께 셋이서 미시시피강에 떠 있는 무인도로 건너갑니다.

사용 장면

| 사용 장면 | 캠핑과 하이킹 장면 / 아이의 꾸밈없는 에너지를 상징적으로 표현할 때 / 맑은 날의 경치를 표현하고 싶을 때 / 사람 손이 닿지 않은 순수한 자연을 묘사할 때 |

멀 티 컬 러 배 색

②+①+④+⑤+⑥　　　　　　　하양+①+②+③+⑦+⑧

대표적인 파랑×초록으로 자연을 표현

사람 손이 닿지 않은 자연을 표현할 때는 최대한 많은 종류의 파랑과 초록을 사용하면 효과적입 l l다.

초록 계열을 사용하지 않고 자연을 표현

이 배색에는 초록을 사용하지 않았지만, 파란 하늘과 태양, 구름가 대지이 색에서 자연을 연상할 수 있습니다.

2 색 배 색

②+①　　　①+⑥　　　⑤+③　　　⑧+④　　　④+⑦

⑤+⑥　　　④+②　　　①+⑦　　　⑥+⑧　　　②+③

3 색 배 색

②+③+⑤　　①+⑤+⑧　　①+②+④　　⑧+⑦+⑤　　④+⑥+⑤

①+⑦+⑥　　⑤+⑥+③　　②+⑧+①　　⑥+④+⑤　　③+④+⑦

①+⑥+⑤　　⑦+②+①　　⑤+⑧+⑥　　⑥+①+③　　⑧+②+①

삽입곡 〈Over the Rainbow〉를 테마로 한 레트로 팝 분위기의 레인보우 컬러 팔레트

《오즈의 마법사》 무지개 너머로 <kbd>배색 이미지</kbd> 복고적인/그리운 추억/가라앉은

	1	2	3	4	5	6	7	8
	라이트 세피아 (Light Sepia)	소프트 세피아 (Light Sepia)	멜티 레드 (Melty Red)	멜티 오렌지 (Melty Orange)	레트로 옐로 (Retro Yellow)	★샙 그린 (Sap Green)	★색스 블루 (Saxe Blue)	레트로 바이올렛 (Retro Violet)
	C0 M7 Y7 K30	C0 M10 Y10 K53	C10 M70 Y25 K0	C17 M50 Y50 K0	C0 M12 Y65 K47	C70 M40 Y90 K10	C60 M0 Y3 K40	C70 M60 Y35 K10
	R200 G192 B188	R151 G142 B137	R220 G107 B136	R213 G147 B118	R165 G146 B68	R88 G123 B62	R58 G141 B170	R91 G97 B125
	#c8c0bb	#978d89	#dc6a88	#d59276	#a49244	#577a3d	#398caa	#5b607d
	'세피아'에 하양을 섞은 색	'세피아'에 회색을 섞은 색	부드럽고 새콤달콤한 과자를 표현한 색	부드럽고 쌉쌀한 과자를 표현한 색	그리운 감성을 불러일으키는 깊고 차분한 황토색	갈매나무 열매에서 채집한 초록 염료의 색	쪽으로 파랗게 물들인 섬유 제품에서 유래한 색	색이 바랜 것 같은 분위기의 푸른 보라

1900년에 출판된 이 장편 동화는 당시에는 드물게 다채로운 삽화를 실어 순식간에 베스트셀러가 되었습니다. 1939년에 영화화되었으며 첫 장면과 마지막 장면은 모노크롬 필름, '오즈의 나라' 부분은 당시로는 획기적인 컬러 필름으로 촬영했습니다. 컬러 팔레트는 도로시가 〈Over the Rainbow〉를 부르는 장면과 연결했습니다. 세피아(①·②)+미국에서 자주 사용하는 '6색의 무지개'를 선명하지 않은 색(③~⑧)으로 구성해 레트로 분위기를 연출했습니다.

Story

소녀 도로시는 엠 아주머니, 헨리 아저씨, 강아지 토토와 캔자스에서 살고 있습니다. 어느 날 거대한 회오리바람이 불어와 집을 통째로 날려버렸고, 정신을 차리자 캔자스가 아닌 이상한 '오즈의 나라'에 떨어져 있었습니다.

사용 장면

향수를 불러일으키는 분위기를 그리고 싶을 때 / 여러 요소가 뒤섞인 혼돈을 표현할 때 / 일본의 1860년대 ~1920년대 복고적인 분위기를 연출할 때 / 소박하고 귀여운 이미지

멀 티 컬 러 배 색

①+②+④+⑦+⑧

⑧+②+③+④+⑤+⑥

기억 속의 풍경을 이미지로 옮긴 배색

색 바랜 흑백사진과 비슷한 색(①·②)을 적극 사용하면, 추억의 장소나 옛날 풍경을 떠올리게 하는 배색이 됩니다.

잊힌 옛 보물을 닮은 배색

칙칙한 색을 컬러풀하게 조합하면 예전에 유행한 포장지나 색칠놀이처럼 추억의 종이 제품이 떠오르는 이미지가 완성됩니다.

2 색 배 색

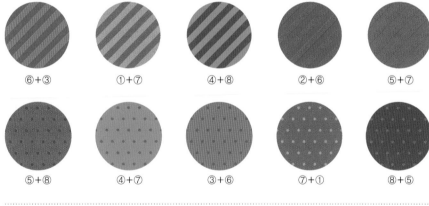

⑥+③ ①+⑦ ④+⑧ ②+⑥ ⑤+⑦

⑤+⑧ ④+⑦ ③+⑥ ⑦+① ⑧+⑤

3 색 배 색

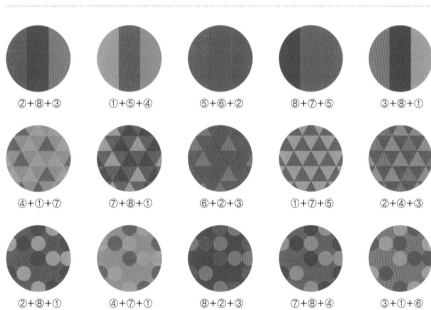

②+⑧+③ ①+⑤+④ ⑤+⑥+② ⑧+⑦+⑤ ③+⑧+①

④+①+⑦ ⑦+⑧+① ⑥+②+③ ①+⑦+⑤ ②+④+③

②+⑧+① ④+⑦+① ⑧+②+③ ⑦+⑧+④ ③+①+⑥

원작의 삽화에서 아이디어를 얻은 온화한 컬러 팔레트

《오즈의 마법사》 밀짚 허수아비, 양철 나무꾼, 겁쟁이 사자 　배색 이미지 평화로운

①	②	③	④	⑤	⑥	⑦	⑧
옐로 브릭 로드 (Yellow Brick Road)	도로시 블루 (Dorothy Blue)	틴 실버 (Tin Silver)	라이언 브라운 (Lion Brown)	라이트 옐로 그린 (Light Yellow Green)	포레스트 브리즈 (Forest Breeze)	위치 그린 (Witch Green)	실버 슈즈 (Silver Shoes)
C10 M13 Y50 K0	C30 M0 Y10 K7	C5 M0 Y3 K15	C0 M30 Y50 K13	C35 M0 Y55 K0	C47 M0 Y37 K0	C45 M0 Y15 K60	C10 M0 Y0 K6
R235 G219 B145	R180 G216 B223	R221 G226 B226	R227 G179 B122	R180 G215 B141	R144 G205 B178	R74 G114 B120	R226 G237 B244
#ebda90	#b3d8de	#dde2e1	#e3b27a	#b4d78c	#90cdb1	#4a7177	#e1edf4
노란 벽돌이 깔린 길을 표현한 색	도로시가 입은 연한 파랑의 원피스 색	양철 나무꾼을 표현한 색	겁쟁이 사자를 표현한 색	밝은 연두색을 가리키는 일반 명칭	숲에서 불어오는 살랑이는 바람의 이미지	앞길을 방해하는 서쪽 마녀의 존재를 표현한 색	마법의 '은 구두'를 이미지로 표현한 색

끝없이 이어지는 노란 벽돌 길을 따라가면 에메랄드 도시에 사는 마법사 오즈를 만날 수 있다는 얘기를 듣고, 도로시는 걷기 시작합니다. 길을 가다가 '두뇌'를 갖고 싶은 밀짚 허수아비, '마음'을 갖고 싶은 양철 나무꾼, '용기'를 갖고 싶은 겁쟁이 사자와 만나 친구가 되어, 수많은 난관을 뛰어넘어 에메랄드 도시에 도착합니다. 이 컬러 팔레트는 원작의 삽화를 참고해서 부드러운 배색으로 완성했습니다. 소프트한 색상이 중심이므로 어두운 초록(⑦)이나 밝은 회색(③·⑧)을 요령 있게 사용해 배색에 강약을 드러내는 것이 노하우입니다.

Story

도로시와 강아지 토토는 집과 함께 날아갔고, 집이 떨어지는 순간 동쪽 마녀가 밑에 깔립니다. 그곳에 북쪽 마녀가 나타나서 "캔자스로 돌아가고 싶으면 오즈의 마법사 집에 가보렴"이라고 말하고 동쪽 마녀가 신고 있던 은 구두를 건네줍니다.

사용
장면 평행 세상처럼 꿈과 현실이 뒤바뀐 세계를 표현할 때 / 어둠 속의 빛, 빛 속의 어둠을 표현할 때 / 귀여움과
함께 어른을 위한 판타지를 표현할 때 / 초봄의 기온 차를 표현할 때

멀 티 컬 러 배 색

⑦+①+②+③+⑤

①+③+④+⑥+⑦+⑧

반듯하게 정렬해 정돈된 인상을 주는 배색

기조색에 어두운색을 사용하고(⑦), 다른 부분의 밝기를 맞춰서
동그란 무늬가 떠오르듯이 두드러지게 보입니다.

불규칙적으로 보이고, 리듬감이 느껴지는 배색

명암 대비와 색상 배치를 연구해서 패턴에 움직임과 어긋남이
느껴지도록 구성한 배색입니다.

2 색 배 색

⑥+③　　　　①+⑦　　　　④+⑧　　　　⑦+⑥　　　　⑤+④

①+⑥　　　　④+⑦　　　　⑥+③　　　　②+⑦　　　　⑧+⑥

3 색 배 색

②+④+③　　①+⑤+④　　③+⑥+②　　⑧+⑦+⑤　　③+⑧+①

④+③+⑦　　②+①+⑦　　⑥+③+⑦　　①+⑦+⑤　　②+④+③

②+①+⑧　　④+⑦+①　　⑧+⑥+④　　①+④+⑥　　⑦+①+⑤

에메랄드 도시에서 영감을 받은 동일 계열의 농담 조절이 화려한 배색

《오즈의 마법사》 에메랄드 도시　(배색 이미지)　풍부한/기쁨이 넘치는/만족스러운

①	②	③	④	⑤	⑥	⑦	⑧
★에메랄드그린 (Emerald Green)	★민트 그린 (Mint Green)	소프트 옐로 그린 (Soft Yellow Green)	클리어 블루 그린 (Clear Blue Green)	★라임 그린 (Lime Green)	다크 포레스트 (Dark Forest)	선샤인 골드 (Sunshine Gold)	브릴리언트 실버 (Brilliant Silver)
C80 M0 Y72 K0	C45 M0 Y50 K0	C23 M0 Y40 K0	C70 M20 Y30 K0	C40 M0 Y40 K0	C60 M15 Y25 K40	C0 M10 Y50 K15	C23 M15 Y0 K7
R0 G170 B110	R152 G206 B151	R208 G229 B174	R68 G160 B174	R165 G212 B173	R71 G126 B135	R229 G209 B133	R195 G202 B225
#00a96d	#98cd97	#d0e4ae	#449fad	#a5d4ac	#477d87	#e5d084	#c2c9e1
에메랄드에서 유래한 색	허브 일종인 민트에서 유래한 색	부드러운 잔디나 나뭇잎 사이로 비치는 햇빛의 색	투명하면서도 신비로운 분위기의 청록	감귤계 열매인 라임에서 유래한 색	깊은 숲의 이미지를 표현한 어두운 청록	밝게 빛나는 태양빛을 표현한 색	초록 계열을 강조하는 붉은 기미가 있는 은색

도로시는 오즈의 열기구를 타고 집으로 돌아갈 생각이었지만, 엉뚱한 사건에 휘말려 열기구를 놓치고 말았습니다. 실망한 도로시 앞에 남쪽 마녀가 나타나 "네가 신고 있는 은 구두의 뒤꿈치를 세 번 부딪히면서 소원을 말하면 들어준단다"라고 말합니다. 영화에서는 여기서 다시 흑백 장면으로 바뀌어 도로시가 캔자스로 돌아온 것을 암시합니다. 컬러 팔레트는 오즈가 사는 에메랄드 도시를 표현했습니다. 다양한 초록(①~⑥)에 금색과 은색을 더해 화려한 배색이 되도록 구성했습니다.

Story

위대한 마법사의 정체는 옛날에 열기구를 타고 네브래스카에서 찾아왔던 볼품없는 노인이었습니다. 실망스러운 여러 사건 사고가 이어졌지만 오즈는 멋진 선물을 주었고, 도로시에게는 "열기구를 타고 캔자스까지 데려다줄게" 하고 약속합니다.

빛나는 미래와 희망을 표현할 때 / 밝은 기쁨으로 넘치는 장면 / 풍요로운 낙원이나 부족함 없는 세계관을
표현할 때 / 고대 이집트 왕조의 보물처럼 권위를 내보이는 표현

멀 티 컬 러 배 색

①+②+⑥+⑦+⑧

하양+②+③+④+⑤+⑥

초록 계열에 금색과 은색을 더한 호화로운 배색

밝기가 다른 3종의 초록에 금(⑦)과 은(⑧)을 조합하면 호화찬란
한 배색이 완성됩니다.

깨끗하고 신선한 인상의 배색

기조색을 하양으로 선택하고, 초록의 농담 조절만으로 배색을
구성하면 청정한 자연의 이미지가 됩니다.

2 색 배 색

⑥+③　　①+⑦　　④+②　　②+⑥　　⑤+④

①+③　　④+⑦　　③+⑥　　⑦+①　　②+①

3 색 배 색

②+①+③　　①+⑤+④　　⑤+⑥+⑦　　⑧+①+⑤　　③+⑦+①

④+③+⑦　　⑦+①+⑥　　⑥+③+⑤　　①+⑦+⑤　　②+①+⑥

①+⑧+③　　④+⑦+②　　②+①+⑥　　⑦+①+③　　⑥+⑦+①

라만차 지방과 관련된 색을 사용한 고전적인 배색

《돈키호테》 풍차 거인과의 전투　(배색 이미지) 클래식한/중후감이 느껴지는/강력한

①	②	③	④	⑤	⑥	⑦	⑧
★사프란 옐로 (Saffraan Yellow)	오커 (Ocher)	★레드 오커 (Red Ocher)	클래식 북 (Classic Book)	윈드밀 (Windmill)	슬레이트 (Slate)	동키 브라운 (Donkey Brown)	에이션트 실버 (Ancient Silver)
C0 M48 Y100 K0	C0 M23 Y63 K23	C0 M83 Y70 K50	C10 M20 Y35 K47	C3 M0 Y0 K13	C23 M0 Y0 K80	C0 M17 Y30 K65	C17 M0 Y10 K40
R244 G156 B0	R211 G174 B91	R147 G41 B32	R151 G136 B111	R228 G232 B233	R69 G80 B87	R124 G108 B88	R155 G170 B168
#f39b00	#d3ad5b	#92291f	#96876f	#e4e7e9	#445056	#7b6b58	#9ba9a7
사프란 암꽃술에서 채집한 염료의 색	라만차 지방의 건조한 대지의 색	산화 철 성분을 많이 함유한 붉은 흙에서 유래한 색	오래된 책의 이미지를 표현한 탁한 갈색	밀가루나 콩을 빻는 풍차의 이미지	라만차 지방 풍차의 지붕 색	당나귀를 표현한 어둡고 붉은 갈색	고대 서양의 갑옷과 투구를 표현한 색

돈키호테는 증조부의 낡아빠진 갑옷과 투구를 입고, 손에 창을 쥐고, 야윈 말에 올라타서 각 지방을 돌아다닙니다. 한 번은 커다란 풍차를 거인으로 착각해, 마을 농부 출신의 하인이 말리는 것도 듣지 않고 용맹하게 풍차를 향해 돌진합니다. 배색은 라만차 지방의 풍경과 건물(②·⑤·⑥), 특산물인 사프란(①)을 기본으로 했고, 붉은 흙색(③)을 더해서 에스파냐 국기의 빨강×노랑을 방불케 하는 컬러 팔레트로 완성했습니다. 붉은 갈색(④·⑦)과 차분한 회색(⑧)을 추가해 빨강과 노랑을 자연스럽게 연결하고 고전적인 분위기를 드러냈습니다.

Story

라만차 마을에 기사도 책을 아주 좋아하는 남자가 있었습니다. 그는 온종일 빠져들어 책만 읽은 결과 총명함을 잃고 스스로 '돈키호테 데 라만차(Don Quixote de la Mancha, 라만차의 기사)'라고 부르며 편력기사(방랑기사)가 되어 여행을 떠납니다.

사용 장면	중세 유럽의 분위기를 연출하고 싶을 때 / 인간미가 느껴지는 고전적인 장면 / 흙과 먼지투성이 장면 / 골동품 등 오래된 낡은 물건을 표현할 때

멀 티 컬 러 배 색

②+①+④+⑤+⑥

검정+①+②+③+⑦+⑧

라만차 지방의 풍경 이미지

《돈키호테》로 세계에 알려진 풍경을 모방한 심플하고 클래식한
배색입니다.

굳건한 적토·황토·은 등 대지의 광물 색

인류가 태곳적부터 물감으로 써온 적토와 황토를 사용한 배색
에서는 묵직하고 강건한 힘이 느껴집니다.

2 색 배 색

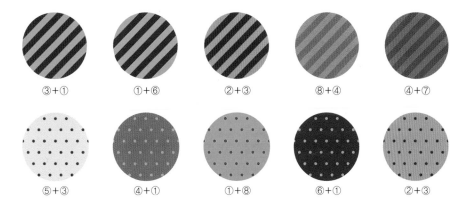

③+①　　①+⑥　　②+③　　⑧+④　　④+⑦

⑤+③　　④+①　　①+⑧　　⑥+①　　②+③

3 색 배 색

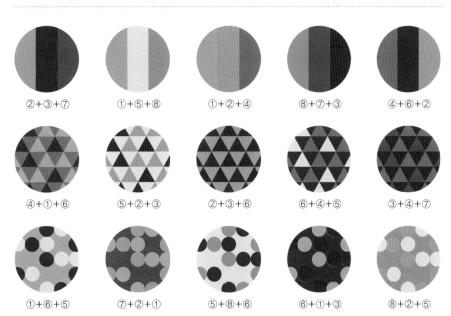

②+③+⑦　　①+⑤+⑧　　①+②+④　　⑧+⑦+③　　④+⑥+②

④+①+⑥　　⑤+②+③　　②+③+⑥　　⑥+④+⑤　　③+④+⑦

①+⑥+⑤　　⑦+②+①　　⑤+⑧+⑥　　⑥+①+③　　⑧+②+⑤

번역본에 등장하는 색을 사용해서 네 자매의 바쁜 일상을 표현한 따뜻한 배색

《작은 아씨들》 난로 앞에서… 　　[배색 이미지] 온화한/즐거운/소박한

1	2	3	4	5	6	7	8
★어린 풀색 [若草色]	★밤색 [栗色]	★회색 (灰色)	★장미색 (薔薇色)	오크 브라운 (Oak Brown)	라이트 웜 베이시 (Light Warm Beige)	모카 브라운 (Moka Brown)	웜 오렌지 (Warm Orange)
C28 M0 Y92 K0	C0 M70 Y80 K65	C0 M0 Y0 K68	C0 M82 Y42 K0	C0 M17 Y35 K30	C5 M10 Y17 K0	C0 M30 Y30 K50	C0 M35 Y65 K0
R200 G217 B33	R118 G46 B5	R118 G118 B118	R233 G78 B102	R198 G175 B138	R244 G233 B215	R155 G123 B108	R248 G184 B98
#c8d921	#752e05	#767575	#e84e66	#c6ae8a	#f4e8d6	#9b7a6b	#f7b761
일본어판 제목 《若草物語》에 쓰 인 어린 풀의 색	메그와 조의 '머 리 색'으로 등장 하는 색	주인공 조의 '눈 동자 색'	셋째 베스의 '빰 색'	가구 등에 쓰이 는 너도밤나무과 나무에서 유래	밝고 따뜻한 인테 리어를 이미지로 옮긴 색	커피콩에서 유래 한 붉은빛이 느껴 지는 갈색	주황색 중에서도 노랑에 가까운 밝 은색

원제 'Little Women'에서 알 수 있듯이 주인공인 네 자매는 어리지만 훌륭한 여성으로서 제 몫을 다하는 모습이 담긴 작품입니다. 장녀 메그, 둘째 조, 셋째 베스, 막내 에이미가 저마다 다른 개성을 발휘하고, 전쟁터에 종군목사로 떠난 아버지를 안심시키면서 사랑이 넘치는 어머니와 함께 즐겁게 생활합니다. 컬러 팔레트는 작품에 등장하는 색이름을 최대한 채용했고(①~④), 따뜻한 가정을 느낄 수 있는 인테리어 색(⑤~⑧)을 조합했습니다. 갈색 계열을 중심으로 꾸민 배색은 안정감과 안심감을 표현하는 최적의 배색입니다.

Story

미국의 남북전쟁(1861~1865)을 배경으로 네 자매의 일상을 엮은 이야기입니다. 크리스마스가 코앞으로 다가온 어느 날, 자매는 난로 앞에서 '바쁘게 일하는 어머니에게 용돈을 모아 깜짝 크리스마스 선물을 해주자!'라고 의견을 나눕니다.

멀 티 컬 러 배 색

②+①+④+⑤+⑥

⑤+①+②+③+⑦+⑧

어린 풀색×장미색으로 밝고 캐주얼하게

밝은 색조의 '초록×빨강'은 크리스마스 이미지가 약하기 때문에 응용 범위가 넓고, 시기에 상관없이 사용할 수 있습니다.

밝은색을 강조색으로

배색의 약 70%를 갈색·베이지·회색으로 구성하고, 밝은색(①·⑧)을 사용해서 변화를 드러낸 배색입니다.

2 색 배 색

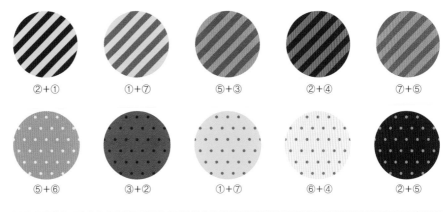

②+① ①+⑦ ⑤+③ ②+④ ⑦+⑤

⑤+⑥ ③+② ①+⑦ ⑥+④ ②+⑤

3 색 배 색

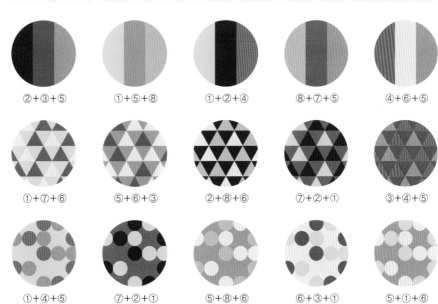

②+③+⑤ ①+⑤+⑧ ①+②+④ ⑧+⑦+⑤ ④+⑥+⑤

①+⑦+⑥ ⑤+⑥+③ ②+⑧+⑥ ⑦+②+① ③+④+⑤

①+④+⑤ ⑦+②+① ⑤+⑧+⑥ ⑥+③+① ⑤+①+⑥

아시아의 옛이야기

China, Mongolia

CO M25 Y85 K0
R252 G201 B44
#fbc82b

CO M80 Y90 K0
R234 G85 B32
#ea541f

차이니스 엠퍼러

차이니스 레드

황제를 상징하는 이미지 컬러

'오행설'에서 노랑은 중앙을 차지하는 색으로 여겨져, 진시황제 이후 청 왕조의 마지막 황제까지 황제를 상징하는 금지된 색(황제만 착용할 수 있는 색)이었다. 영화 〈마지막 황제[Last Emperor]〉(1987)에서도 이러한 내용을 다루고 있다.

행운의 상징색

빨강을 민족의 상징색으로 정한 이유는 중국의 한족이 조상으로 모시는 황제(전설 속 황제) 때문이라는 이야기가 전해진다. 현대에도 선명한 '빨강(홍색)'은 기운이 좋은 색이며, 힘이넘치는 색으로 정착했다. 봄이면 현관에 장식하는 빨간 종이와 금색 글자도 같은 의미로 볼 수 있다.

3 색 배 색

노랑×보라를 사용한
화려한 배색

- 차이니스 엠퍼러
- 자미원(→P.188)
- 연보라(→P.192)

3 색 배 색

따뜻하고 강렬한
빨강×노랑(금색) 배색

- ★차이니스 레드
- ★울금색(→P.192)
- ★황금색(→P.192)

중국의 '오행설(오행 사상)'에서는 만물이 나무(목), 불(화), 흙(토), 금속(금), 물(수)의 5원소로 이뤄졌으며, 서로 주고받는 영향에 따라 천지 만물이 변하고 순환한다고 합니다. 방위와 색, 계절 등 모든 세상을 연결한다는 생각에서 '청춘(靑春), 주하(朱夏), 백추(白秋), 현동(玄冬)' 등의 말이 생겨났습니다.

나무[木]…동쪽…파랑…봄
불[火]…남쪽…빨강…여름
흙[土]…중앙…노랑…토용
금속[金]…서쪽…하양…가을
물[水]…북쪽…검정…겨울

C55 M60 Y0 K20	C88 M60 Y7 K0
R115 G94 B152	R17 G96 B166
#735d98	#105fa5

자미성

천제를 상징하는 이미지 컬러

고대 중국 천문학에서 북극을 중심으로 한 천구를 자미원 (紫微垣)이라고 했다. 하늘을 다스리는 천제는 '북극 자미대제'로 자미성(북극성)을 신격화한 것이다. '자금성'의 '자(紫)'는 자미원에서 유래했으며 '금성(禁城)'은 일반 백성의 출입이 금지된 성이라는 의미다.

3 색 배 색

천공 너머를 이미지로 표현한 신비롭고 조용한 배색

- 자미성
- ★비둘기색(→P.186)
- 검은 소(→P.188)

몽골리안 블루

몽골 국기, 파랑을 의미

몽골 국기 중앙에 있는 '파랑'의 유사색. 국기의 '파랑'은 영원히 파란 하늘, 충성, 헌신을 상징한다. 파란 하늘 아래에서 유목 생활을 하며 살아온 몽골인들에게 파랑은 하늘과 연결되는 특별한 색으로 여겨지는 듯하다.

3 색 배 색

강한 파랑과 노란빛이 감도는 갈색을 조합하면 강력하고 웅대한 이미지를 전할 수 있다

- 몽골리안 블루
- 몽골의 대지(→P.190)
- 지평선(→P.190)

전쟁터에서 보낸 12년은 오프뉴트럴 컬러로 고향에 돌아온 딸 입장의 뮬란은 난색으로

《뮬란》고향으로 향하는 개선장군 　배색 이미지 ｜ 파워풀한/대비가 강한/모던한

1	2	3	4	5	6	7	8
★주색 (朱色)	★회벚꽃 [灰桜]	★살구색 [杏色]	바위굴	먹구름	짙은 안개	바위 표면	★비둘기색 [鳩羽色]
C0 M85 Y100 K0	C0 M10 Y10 K10	C0 M35 Y55 K0	C25 M0 Y0 K75	C15 M0 Y0 K60	C10 M0 Y0 K40	C20 M25 Y0 K55	C20 M30 Y0 K30
R233 G71 B9	R237 G223 B214	R247 G185 B119	R77 G91 B99	R119 G130 B136	R166 G175 B181	R122 G113 B131	R165 G147 B173
#e94708	#edded6	#f7b877	#4d5b63	#778187	#a6afb4	#797182	#a493ac
오행설에서 남쪽과 여름을 상징하는 색	그레이시 핑크를 가리키는 색이름	잘 익은 살구 열매에서 유래한 황적색	전쟁터에서 비바람을 피한 바위굴의 이미지	비를 뿌리는 구름 또는 위기 상황	악천후의 짙은 안개를 표현한 푸르스름한 회색	해 질 녘의 산속 바위 표면을 표현한 색	집비둘기 깃털의 칙칙한 보라

원작은 11세기에 편찬된 《악부시집》에 실린 〈목란사(木蘭辭)〉로, 62행 오언고시(五言古詩)입니다. 작자 미상이지만, 중국에서 '뮬란[花木蘭]'이라는 제목의 경극과 영화가 제작되어 친숙한 이야기입니다. 컬러 팔레트는 중국의 상징적인 배색 중 하나인 '빨강×노랑'을 따라 조합한 ①×③을 주축으로, ①과 ③ 사이를 연결하는 색으로 ②를 투입했습니다. 그 밖의 색(④~⑧)은 오프뉴트럴 컬러 또는 저채도 색으로 구성해, '본래의 자기를 봉인하고 적과 싸우는 뮬란'과 '전쟁터에서의 엄격하고 지루한 생활'을 상징했습니다.

Story

몸이 아픈 아버지를 대신해 여성이라는 사실을 숨기고 병사로 변장해 출정한 뮬란은 고향에서 멀리 떨어진 전쟁터에서 공적을 세우고, 왕으로부터 후한 환대를 받습니다. 하지만 뮬란은 왕의 후의를 거절하고 고향의 가족 품으로 돌아갑니다.

멀 티 컬 러 배 색

②+①+④+⑤+⑥

검정+①+②+③+⑦+⑧

배경색으로 '정돈된 느낌'과 '따스함'을 표현

그레이시 핑크(②)의 효과 덕분에 빨강(①)이 튀지 않고, ④~⑥의 차가운 분위기도 완화된 배색입니다.

난색+보랏빛 회색으로 여성스러운 분위기

컬러 팔레트 중에서 ④~⑥은 푸르스름한 회색, ⑦·⑧은 보랏빛 회색입니다. 난색 계열과 ⑦·⑧은 잘 어우러집니다.

2 색 배 색

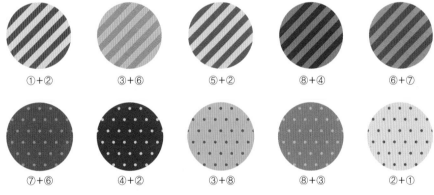

①+② ③+⑥ ⑤+② ⑧+④ ⑥+⑦

⑦+⑥ ④+② ③+⑧ ⑧+③ ②+①

3 색 배 색

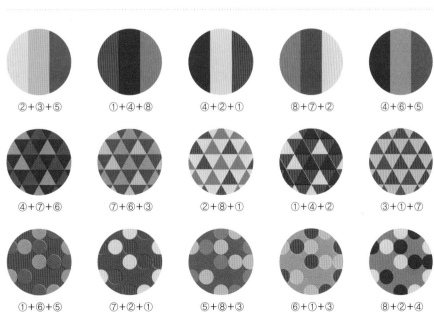

②+③+⑤ ①+④+⑧ ④+②+① ⑧+⑦+② ④+⑥+⑤

④+⑦+⑥ ⑦+⑥+③ ②+⑧+① ①+④+② ③+①+⑦

①+⑥+⑤ ⑦+②+① ⑤+⑧+③ ⑥+①+③ ⑧+②+④

파랑 계열을 중심으로 탁한 색·연한 색을 조합해서 견우와 직녀의 슬픈 운명을 표현한 배색

《견우와 직녀》 1년 중 1번의 재회 (배색 이미지) 신비로운/애잔한/낭만적인

1	2	3	4	5	6	7	8
★유리색 (瑠璃色)	★엷은 남색 [縹色]	★유백색 (乳白色)	검은 소	날개옷	하늘의 강	성운	자미원
C90 M70 Y0 K0	C70 M20 Y0 K30	C0 M0 Y3 K0	C0 M7 Y10 K90	C5 M17 Y0 K0	C17 M0 Y0 K7	C13 M17 Y0 K15	C35 M60 Y20 K10
R29 G80 B162	R41 G128 B175	R255 G255 B251	R63 G55 B50	R242 G222 B236	R209 G230 B241	R203 G195 B212	R166 G112 B144
#1c4fa1	#2980af	#fffefa	#3e3632	#f1deec	#d0e5f1	#cbc2d3	#a66f90
라피스 라줄리로 도 불리는 파란 광석의 색	쪽 염색 중 한 종 류로 남색보다 밝 은색	서양에서는 하늘 의 강을 밀키웨이 (Milky way)라고 부 른다	견우가 소중하게 키우는 늙은 소 를 표현한 색	천제의 손녀인 직 녀가 입은 옷을 표현한 색	하늘의 강은 태 양계가 속한 은하 일부	우주에서 보라색 으로 보이는 성운 을 표현한 색	천제가 산다고 알 려진 천구의 구획

슬픔에 잠긴 견우에게 견우가 키우던 늙은 소가 말했습니다. "내가 죽고 나서 가죽으로 신발을 만들어 신으면 하늘에 갈 수 있어." 마침내 견우는 하늘에 올라가 직녀와 다시 만났지만, 천제는 두 사람의 재결합을 허락하지 않았고, 각자 하늘의 강 양쪽으로 갈라놓았습니다. 하지만 1년에 1번 7월 7일 밤에는 까치가 하늘의 강에 다리를 만들어 두 사람이 다시 만날 수 있었습니다. 컬러 팔레트는 깊은 파랑(①·②), 하양과 검정(③·④), 연한 색(⑤·⑥), 희미한 보라(⑦·⑧)로 구성해 고요함 속에 깃든 강한 힘을 표현했습니다.

Story

은하수 동쪽에서 베를 짜며 지내는 직녀는 천제의 손녀였습니다. 인간계에 내려가 목욕을 하다가 견우와 마주쳐 사랑에 빠집니다. 두 사람은 부부가 되어 행복하게 지냈지만, 직녀는 어느 날 갑자기 하늘의 부름을 받아 원래 있던 곳으로 돌아갑니다.

사용 장면

비련의 장면을 그릴 때 / 제약과 규칙에 얽매여 자유가 없는 상황을 표현할 때 / 포기와 실낱같은 희망 사이에서 흔들리는 심리묘사 / 슬픈 운명을 받아들이고 살아가는 장면

멀 티 컬 러 배 색

②+①+③+⑤+⑥

④+①+②+⑤+⑦+⑧

연한 색과 하양을 사용한 낭만적인 배색

밤하늘의 파랑을 기조색으로 칠하고, 연하고 밝은색(③·⑤·⑥)을 더해 단단히 묶인 인연을 표현한 배색입니다.

깊고 넓은 우주를 표현한 배색

기조색은 ④이고, ⑦·⑧을 사용해서 신비롭고 심원한 분위기를 연출한 배색입니다.

2 색 배 색

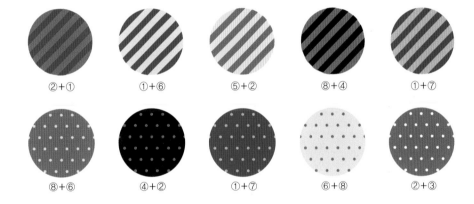

②+①　①+⑥　⑤+②　⑧+④　①+⑦

⑧+⑥　④+②　①+⑦　⑥+⑧　②+③

3 색 배 색

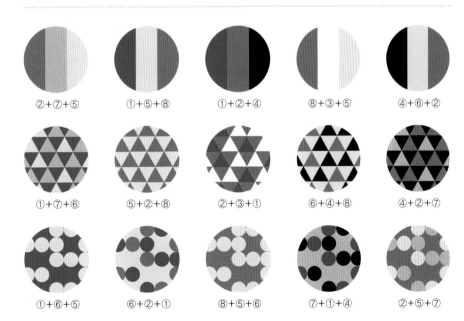

②+⑦+⑤　①+⑤+⑧　①+②+④　⑧+③+⑤　④+⑥+②

①+⑦+⑥　⑤+②+⑧　②+③+①　⑥+④+⑧　④+②+⑦

①+⑥+⑤　⑥+②+①　⑧+⑤+⑥　⑦+①+④　②+⑤+⑦

광활한 몽골의 풍경 색을 바탕으로 약간 탁한 색을 더해 슬픈 이야기를 표현

《수호의 하얀 말》 소년 수호와 하얀 망아지 [배색 이미지] 온화한/향수 어린

1	2	3	4	5	6	7	8
★어린잎색 [若葉色]	★풀색 [草色]	★목적색 (木賊色)	몽골의 하늘	하얀 망아지	은화	지평선	몽골의 대지
C28 M0 Y52 K10	C30 M0 Y70 K48	C78 M34 Y75 K0	C60 M20 Y20 K0	C0 M0 Y5 K5	C13 M3 Y3 K10	C0 M10 Y15 K50	C0 M0 Y45 K40
R185 G208 B139	R123 G141 B65	R55 G134 B93	R106 G169 B192	R248 G247 B240	R213 G224 B231	R158 G148 B138	R181 G176 B117
#b8d08a	#7b8c41	#37855c	#6aa8bf	#f7f6ef	#d5e0e6	#9d9389	#b5af74
봄에 돋아난 새잎에서 유래한 연두	초원의 풀에서 유래한 탁한 연두	속새 줄기에서 유래한 어둡고 진한 초록	끝없이 펼쳐진 웅장한 하늘을 표현한 색	수호가 기르던, 똑똑하고 강한 말을 표현한 색	고을 원님이 수호에게 주었던 은화를 표현한 색	지평선을 표현한 회갈색	파란 하늘과 대비되게 누르스름하게 보이는 대지

수호는 말타기 대회에서 우승했지만, 신분상 결혼을 허락받지 못하고 하얀 말까지 원님에게 빼앗기고 말았습니다. 하얀 말은 도망치면서 온몸에 화살을 맞아 빈사 상태로 수호 품에 돌아와 죽고 맙니다. 어느 날 밤, 수호의 꿈속에 하얀 말이 나타나 죽은 자신의 몸으로 악기를 만들어달라고 부탁합니다. 그 악기가 바로 마두금(모린 후르)입니다. 컬러 팔레트는 몽골의 대자연을 연상시키는 색으로만 구성했고, 이에 더해 모든 색의 채도를 억눌렀습니다. 그래서 초록·파랑·하양 배색도 차분하고 애수 어린 분위기로 완성되었습니다.

Story

몽골 민담. 유목민인 소년 수호는 하얀 망아지를 데려와 소중하게 보살핍니다. 몇 해가 지난 후 원님이 딸의 결혼 상대를 찾기 위해 말타기 대회를 열었고, 수호는 훌륭하게 성장한 하얀 말을 타고 참가해 우승합니다. 하지만 원님은 결혼을 허락하지 않고…

멀 티 컬 러 배 색

④+②+①+⑤+⑥

⑧+①+②+③+⑤+⑦

파랑·초록·하양을 사용한 '자연'의 대표 배색

모두 채도를 억누른 색상으로 구성했기 때문에 튀지 않으면서 주제 요소가 강조되는 배색입니다.

대지와 초록이 융화하는 것 같은 배색 표현

연두 계열의 농담이 다른 색(①·②)이 칙칙한 노랑(⑧)과 어우러 지고, 초록(③)과 하양(⑤)이 강조되는 배색입니다.

2 색 배 색

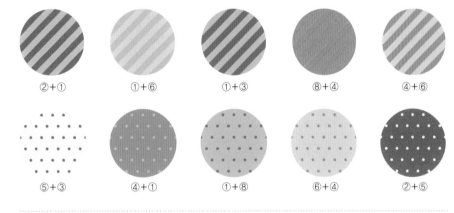

②+① ①+⑥ ①+③ ⑧+④ ④+⑥

⑤+③ ④+① ①+⑧ ⑥+④ ②+⑤

3 색 배 색

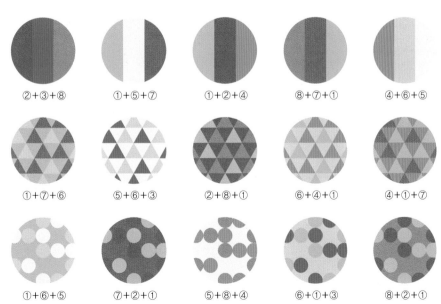

②+③+⑧ ①+⑤+⑦ ①+②+④ ⑧+⑦+① ④+⑥+⑤

①+⑦+⑥ ⑤+⑥+③ ②+⑧+① ⑥+④+① ④+①+⑦

①+⑥+⑤ ⑦+②+① ⑤+⑧+④ ⑥+①+③ ⑧+②+①

부처님 손바닥에서 말썽부리는 손오공을 금색×보라로 표현한 역동적이고 화려한 배색

《서유기(西遊記)》 부처님 손바닥　(배색 이미지)　특별한/파워풀한/호화로운

1	2	3	4	5	6	7	8
★짙은 갈색 [焦茶]	★황금색 (黃金色)	★울금색 (鬱金色)	자줏빛 구름	회자색	노을색	연보라	★도라지꽃 [桔梗色]
C0 M38 Y38 K70	C10 M46 Y98 K0	C0 M30 Y90 K0	C10 M17 Y0 K0	C13 M20 Y0 K35	C20 M10 Y0 K10	C27 M35 Y0 K0	C75 M70 Y0 K0
R111 G77 B62	R228 G155 B0	R250 G191 B19	R232 G218 B235	R169 G158 B174	R197 G208 B226	R194 G172 B210	R86 G84 B162
#6e4c3e	#e49a00	#f9bf12	#e7daeb	#a89dae	#c5cfe2	#c1acd2	#5554a2
흙과 나무가 탄 것처럼 보이는 어두운 갈색	불상이나 불당을 장식하는 금색	생강 일종인 터머릭(Turmeric)에서 유래한 색	보라색으로 길게 뻗은 구름을 표현한 색	그레이시 퍼플을 가리키는 일반 명칭	천계의 노을을 표현한 보랏빛 화색	밝은 보라를 가리키는 일반 명칭	도라지꽃을 표현한 진한 푸른 보라

부처님이 "내 손바닥에서 벗어나면 천계의 주인 자리를 내주마. 벗어나지 못하면 다시 수행하거라"라고 해, 손오공은 땅끝까지 날아가 그곳에 서 있는 기둥에 자기 이름을 썼습니다. 그러나 그 기둥은 부처님 손가락이었습니다. 부처님은 손가락을 오련산(五蓮山, 오행산)으로 변화시켜 손오공을 가두었습니다. 500년 후 삼장법사(현장)가 지나면서 손오공을 도와주었고, 천축국(인도)으로 함께 여행을 떠나게 됩니다. 컬러 팔레트는 이 장면을 이미지로 표현한 것으로, 손오공(①), 부처님(②·③), 천계(④~⑧)로 구성했습니다.

Story

화과산 돌에서 태어난 손오공은 선인의 제자로 들어가 자유자재로 늘어나고 줄어드는 여의봉과 한 번에 1만 8,000리를 날아가는 근두운을 손에 넣어 지상뿐 아니라 천계까지 휘젓고 다니며 말썽을 피웠습니다. 그 모습을 보다 못한 부처님이 손오공에게 고했습니다.

인상에 남는 장면을 연출할 때 / 천계와 마법의 나라 등 현실과 동떨어진 세계관을 표현할 때 / 빨강×
초록 조합과 엇비슷한 정도의 강렬함이 필요할 때 / 기품 있고 고귀한 존재를 묘사할 때

멀티 컬러 배색

②+①+④+⑤+⑥

⑧+①+②+③+④+⑦

어두운 노랑×밝은 보라로 고귀한 이미지를 표현

어두운 노랑과 밝은 보라 계열(④·⑤)을 조합하면 온화하고 고귀
한 이미지를 전달할 수 있습니다.

진한 푸른 보라×선명한 노랑으로 활기차게

색상에 차이가 큰 푸른 보라와 노랑은 배색으로 조합하면 신선
하고 강한 인상을 줍니다.

2 색 배 색

②+⑥

①+⑦

⑤+③

⑧+④

④+⑦

⑤+③

④+②

①+⑦

⑦+①

②+⑧

3 색 배 색

②+③+⑤

①+⑤+⑧

①+②+⑦

⑧+⑦+③

⑦+⑥+⑤

①+⑦+⑥

⑤+⑥+③

②+④+①

⑥+⑦+⑧

③+④+⑦

①+⑥+⑤

⑦+③+①

⑦+⑧+④

⑤+③+②

⑧+④+⑦

9

일본의
옛이야기

Japan

C6 M86 Y43 K10
R210 G61 B92
#d13d5c

C0 M15 Y9 K0
R252 G228 B225
#fbe4e0

홍색

홍화색

노란 꽃에 들어 있는 1%의 붉은 색소

6~7월에 노란 꽃이 피는 '홍화(紅花)'로 염색한 빨강. 선명한 빨강으로 물들이려면 수용성인 노랑 색소를 지우는 작업을 몇 번이나 반복해야 해서 품이 꽤 든다. 옛날부터 신분이 높은 사람들만 착용할 수 있었던 '금색(禁色)'이기도 하다.

누구나 착용할 수 있었던 색

이 색은 '일근염(一斤染)'이라고도 불리는데 '홍화 1근(약 600g)으로 비단 1필을 염색한 연한 홍색'이라는 의미이며, 홍화 염색 중 가장 연한 색으로 정의되는 색이다. 신분과 관계없이 누구나 착용할 수 있었던 '허용색[許色]'의 대표적인 색으로 알려져 있다.

3 색 배 색

**빨강~붉은보라를 조합한
우아한 배색**

● ★홍색(다홍색, 주홍색→P.204)
● ★포도색(→P.204)
● ★연한 자주색(→P.206)

3 색 배 색

**봄의 풍경과 정취가 감도는
밝고 사랑스러운 배색**

● ★홍화색(→P.200)
● ★등나무색(→P.204)
● ★복숭아색(→P.200)

일본의 옛이야기는 설화 5편, 《겐지 이야기[源氏物語]》(11세기 초), 《거미줄 [蜘蛛の糸]》(1918), 《은하철도의 밤[銀河鉄道の夜]》(1934)을 테마로 정했습니다. 《거미줄》은 아쿠타가와 류노스케[芥川龍之介]의 첫 아동문학 작품으로 동화 잡지 〈붉은 새[赤い鳥]〉(1918)에 발표했습니다. 《안친 기요히메 전설[安珍清姫傳説]》은 와카야마현 도죠지[道成寺]와 관련 있는 전설인데, 일본의 전통 공연인 노나 가부키의 소재가 되기도 합니다. '색채 문화'를 키워온 나라인 일본에는 천연 식물 염색에서 비롯된 다양한 전통색이 존재합니다.

C70 M20 Y0 K60	C0 M64 Y35 K65
R15 G87 B121	R119 G54 B59
#0e5678	#76363a

남색

쪽을 사용해서 물들인 색

일본인의 영혼의 색이라고도 불리는 '쪽빛 파랑'의 기준색. 요람(蓼藍)을 발효시켜 파랑 색소를 얻는다. 식물염료를 사용한 염색은 몇 번이나 염색을 반복해서 점차 진한 색으로 변하므로 농도와 색조 차이에 따라 다양한 색이름을 붙인다.

3 색 배 색

'쪽 염색에서 유래한 파랑'만으로 구성한
멋스러운 개성이 느껴지는 배색

- ● ★남색(→P.198)
- ● ★옥색(→P.200)
- ● ★감색(→P.196)

농색

색＝보라색을 꼽았던 시대

일본 전통색 중 보라는 '자초 뿌리[紫根]'에서 채취한 색소로 물들인 색을 유서 깊은 정통 색상으로 인정받았다. 헤이안 시대의 귀족에게 '농색(진한 색)·담색'은 당시 '지상의 색'으로 꼽히던 '보라'를 의미했다.

3 색 배 색

보라의 농담×밝은 금색으로
고급스러운 분위기

- ● ★농색(→P.206)
- ● ★용담색(→P.196)
- ◉ 금색(→P.212)

미야자와 겐지의 원고를 모티브 삼아 이미지를 전개한 반짝이는 밤하늘의 배색

《은하철도의 밤》 은하철도의 차창　[배색 이미지] 신비한/환상적인/광활한

1	2	3	4	5	6	7	8
★용담색 (竜胆色)	참억새	백로 (白鷺)	★멸자색 (滅紫色)	★군청색 (群靑色)	★고초색 (枯草色)	★물망초색 (勿忘草色)	★감색 (紺色)
C50 M50 Y10 K0	C5 M0 Y15 K10	C7 M0 Y0 K5	C50 M70 Y30 K50	C75 M58 Y0 K0	C7 M24 Y48 K0	C48 M10 Y0 K0	C80 M60 Y0 K50
R144 G130 B177	R230 G233 B214	R234 G242 B246	R91 G54 B82	R78 G103 B176	R238 G202 B142	R137 G195 B235	R33 G58 B112
#8f82b0	#e6e9d5	#e9f1f6	#5b3651	#4d67af	#eeca8d	#88c2ea	#20396f
용담꽃은 도라지꽃과 나란히 일본의 가을을 대표하는 꽃	한 방향으로 뻗어나가는 참억새밭을 표현한 색	은하수를 건너는 백로를 표현한 색	'멸(滅)'은 어둡게 가라앉은 보라색을 의미	'파랑의 집합'이라는 의미의 색이름	마른 풀의 빛깔에서 유래한 색으로 다른 이름은 고색(枯色)	물망초꽃에서 유래한 색	쪽 염색의 색상 중 남색보다 진하고 어두운색

열차에는 밤하늘의 새를 잡아서 파는 사람, 타고 있던 배가 빙산과 충돌했는데 정신을 차려보니 열차였다는 사람 등 다양한 탑승객이 있었는데, 마지막에는 두 사람만 남았습니다. 하지만 '진정한 행복'을 위해 함께 나아가기로 약속하자마자 캄파넬라도 사라져버립니다. 홀로 언덕 위에서 깨어난 조반니는 캄파넬라가 강에 빠져 행방불명되었다는 사실을 알게 됩니다. 배색은 이야기에 등장하는 '용담꽃(①)', '참억새(②)', '백로(③)'와 가을 이미지가 느껴지는 색(④·⑥)과 명암이 다른 파랑(⑤·⑦·⑧)을 더해 반짝이는 밤하늘을 나타냈습니다.

Story

켄타우로스 축제의 밤, 조반니는 마을 밖의 언덕에서 별이 빛나는 하늘을 바라보고 있었습니다. 갑자기 '은하 스테이션'이라는 안내방송이 울렸고, 정신을 차려보니 은하철도에 타고 있었습니다. 열차 안에는 이유는 알 수 없지만 친구 캄파넬라도 있었습니다.

멀 티 컬 러 배 색

②+①+④+⑥+⑧

검정+①+③+⑤+⑦+⑧

가을 들판을 표현한 어른스러운 배색

②·⑥은 마른 풀로 덮인 들판, ①·④는 가을꽃과 잘 익은 열매를 표현했습니다. ⑧을 배색에 추가하면 긴장감이 생깁니다.

우주를 연상시키는 심원한 느낌의 배색

기조색을 검정으로 칠하면 ①·③·⑦이 밝게 보이며 강조되고, 별의 반짝임과 우주 공간이 머릿속에 떠오르는 배색이 됩니다.

2 색 배 색

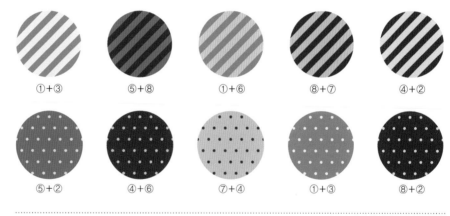

①+③ ⑤+⑧ ①+⑥ ⑧+⑦ ④+②

⑤+② ④+⑥ ⑦+④ ①+③ ⑧+②

3 색 배 색

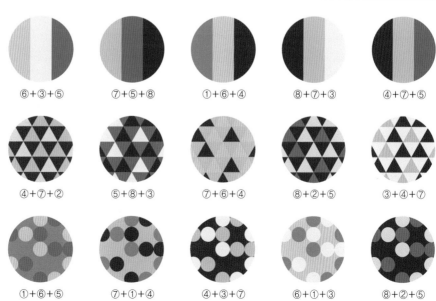

⑥+③+⑤ ⑦+⑤+⑧ ①+⑥+④ ⑧+⑦+③ ④+⑦+⑤

④+⑦+② ⑤+⑧+③ ⑦+⑥+④ ⑧+②+⑤ ③+④+⑦

①+⑥+⑤ ⑦+①+④ ④+③+⑦ ⑥+①+③ ⑧+②+⑤

전통적으로 축하 의식에 사용하는 색을 넣어 대비 효과를 살린 배색

《여우의 시집가기》 여우의 결혼 행렬 (배색 이미지) 일본적인/고풍적인/전통적인

1	2	3	4	5	6	7	8
★한홍 (韓紅)	★연백 (鉛白)	★남색 (藍色)	★여우색 [狐色]	★소나무색 [松葉色]	★청죽색 (青竹色)	비가 그친 뒤	나무 사이 햇살
C0 M80 Y45 K0	C3 M0 Y3 K0	C70 M20 Y0 K60	C25 M68 Y91 K0	C33 M0 Y60 K40	C50 M0 Y35 K10	C20 M0 Y17 K0	C7 M0 Y15 K0
R233 G84 B100	R250 G252 B250	R15 G87 B121	R197 G106 B42	R131 G154 B92	R126 G190 B171	R213 G235 B221	R242 G247 B227
#e95464	#f9fcfa	#0e5678	#c46a2a	#829a5b	#7dbeaa	#d5eadd	#f1f7e3
홍화 염색의 아름다움을 일컬음. '한(韓)'은 '외래의'라는 의미	오래전 얼굴에 바르던 하얀 분가루 색	쪽 염색으로 물들인 표준적인 파랑의 명칭	일본 전통색 중 드물게 동물에서 유래한 색이름	겨울에도 시들지 않는 좋은 기운을 가진 나무	파릇파릇한 어린 대나무에서 유래한 색	비가 그친 뒤 산과 숲의 모습을 표현한 색	나무 사이로 비치는 햇빛을 표현한 색

아버지는 연회 후 신부댁에서 하룻밤 머물게 되었습니다. 다음 날 아침 눈을 뜨자 "당신 얼굴이 여우로 변했어요"라는 말을 들었고, 집으로 돌아갈 수 없다고 생각해서 3년 동안 그곳에서 기다렸지만, 모습은 변하지 않았습니다. 어느 날 얼굴을 감추고 집으로 돌아가 보니 자기 얼굴은 여우로 변하지 않았고, 3년이라고 생각했던 시간도 겨우 3일이었습니다. 일본 전통색에는 축일의 색과 일상의 색이 있는데, 대표적인 축일의 색으로는 홍백(①·②) 조합 혹은 겨울에도 시들지 않는 상록수의 색(⑤) 등이 있습니다.

Story

산속에 사는 세 가족의 아버지가 마을로 물건을 사러 가던 중 아이들에게 괴롭힘을 당하는 여우를 구해줍니다. 귀갓길에 아버지는 여우의 엄숙한 결혼 행렬과 마주치게 되었고, 홀린 듯이 뒤를 쫓아갔습니다. 성대한 연회는 날이 밝을 때까지 계속되는데…

**사용
장면**
맑고 깨끗한 '일본 전통의 배색'이 필요할 때 / 늠름하고 멋진 모습을 표현할 때 / 비가 그친 뒤의 풍경처럼
투명한 느낌을 표현할 때 / 더운 계절의 청량함이 느껴지는 배색

멀 티 컬 러 배 색

⑦+②+④+⑤+⑥ ③+①+②+⑥+⑦+⑧

삼림욕처럼 상쾌함이 느껴지는 배색

선택한 5색 중 ④·⑤는 탁한 색, ②·⑥·⑦은 투명한 느낌의 색
입니다. 투명감이 느껴지는 색이 많으면 상쾌한 이미지를 연출.

기조색의 효과로 밝게 보이는 배색

배경에 어둡고 진한 색상(③)을 배치했기 때문에 대비 효과로
다른 색이 밝고 선명하게 보입니다.

2 색 배 색

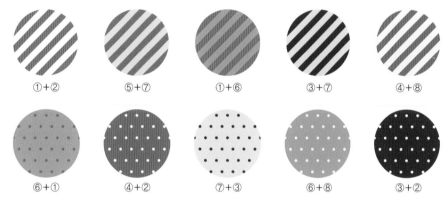

①+② ⑤+⑦ ①+⑥ ③+⑦ ④+⑧

⑥+① ④+② ⑦+③ ⑥+⑧ ③+②

3 색 배 색

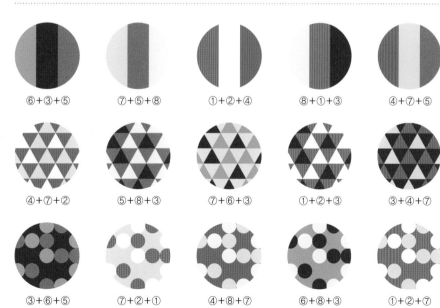

⑥+③+⑤ ⑦+⑤+⑧ ①+②+④ ⑧+①+③ ④+⑦+⑤

④+⑦+② ⑤+⑧+③ ⑦+⑥+③ ①+②+③ ③+④+⑦

③+⑥+⑤ ⑦+②+① ④+⑧+⑦ ⑥+⑧+③ ①+②+⑦

일본 전통색으로만 구성했음에도 선명하고 파워풀한 배색

《모모타로》 커다란 복숭아가 둥실둥실　[배색 이미지] 발랄한/천진난만한

1	2	3	4	5	6	7	8
★물색	★연두색	★옥색	★복숭아색	★진달래색	★홍화색	★녹갈색	★연한 연두색
[水色]	[萌黄]	[浅葱色]	[桃色]	[躑躅色]	[一斤染]	[鶯色]	[柳色]
C30 M0	C38 M0	C82 M0	C0 M55	C0 M80	C0 M15	C3 M0	C42 M12
Y10 K0	Y84 K0	Y30 K11	Y25 K0	Y3 K0	Y9 K0	Y70 K50	Y61 K0
R188	R175	R0	R240	R233	R252	R157	R164
G226	G209	G161	G145	G82	G228	G151	G192
B232	B71	B174	B153	B149	B225	B59	B122
#bbe1e8	#afd046	#00a0ae	#ef9099	#e85295	#fbe4e0	#9d963a	#a3bf7a
헤이안 시대부터 사용한 오래된 전통 색이름	나무에 돋아난 어린잎에서 유래한 색	쪽 염색 중에서 남색보다 밝고 초록빛을 띠는 파랑	복숭아 열매가 아닌, 복숭아꽃에서 유래한 핑크	진달래꽃에서 유래한 선명한 핑크	홍화 염색으로 물들인 매우 연한 핑크	휘파람새 깃털처럼 칙칙한 황록색	버드나무 잎의 색을 닮은 초록으로 벚꽃색과 함께 대표적인 봄의 색

복숭아를 쪼개니 안에서 건강한 남자아이가 나왔습니다. 두 사람은 아이에게 복숭아에서 나온 아이라는 뜻으로 모모타로[桃太郎]라는 이름을 붙여주었습니다. 아이는 자라서 개·원숭이·꿩을 동료로 삼아 '오니가시마'로 건너가 도깨비를 무찌르고 많은 보물을 가지고 돌아왔습니다. 이 이야기는 19세기 후반 이후에 보급되었는데, 17세기 초반~19세기 중후반까지는 복숭아를 먹은 노부부가 다시 젊어져서 아이를 낳는다는 이야기가 주류였다고 합니다. 컬러 팔레트는 일본 전통색만으로 구성했습니다. 갓 태어난 모모타로가 펼칠 미래의 활약상을 암시하는 선명한 색상입니다.

Story

옛날 어느 마을에 할아버지와 할머니가 살고 있었습니다. 할아버지는 산으로 땔감을 구하러 가고, 할머니는 강가에 빨래를 하러 갔습니다. 할머니가 빨래를 하고 있는데, 커다란 복숭아가 두둥실 떠내려왔습니다.

어리고 순진하며 힘이 넘치는 인물을 표현할 때 / 식물이 왕성하게 자라는 늦봄~초여름을 표현할 때 / 희망이 넘치는 미래의 상징을 그릴 때 / 격식에 얽매이지 않은 자유분방한 성격의 캐릭터

멀 티 컬 러 배 색

①+②+④+⑤+⑥

⑤+①+③+④+⑦+⑧

가슴 떨리는 멋진 보물의 이미지

강에 떠내려온 커다란 복숭아처럼 기대되는 즐거운 일이나 물건을 이미지로 표현한 배색입니다.

강한 핑크의 기조색으로 톡톡 튀는 배색

강렬한 핑크와 연두를 조합한 배색은 일본 전통색이면서, 틀을 벗어나 가볍고 자유로우며 발랄한 인상을 표현합니다.

2 색 배 색

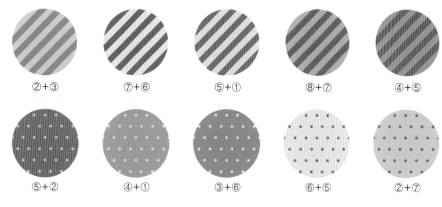

②+③ ⑦+⑥ ⑤+① ⑧+⑦ ④+⑤

⑤+② ④+① ③+⑥ ⑥+⑤ ②+⑦

3 색 배 색

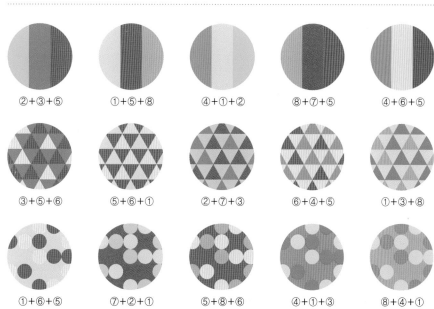

②+③+⑤ ①+⑤+⑧ ④+①+② ⑧+⑦+⑤ ④+⑥+⑤

③+⑤+⑥ ⑤+⑥+① ②+⑦+③ ⑥+④+⑤ ①+③+⑧

①+⑥+⑤ ⑦+②+① ⑤+⑧+⑥ ④+①+③ ⑧+④+①

일본의 경사스러운 색을 바탕으로
바다 세계의 파랑을 융합시킨 온화한 배색

《우라시마 타로》 거북을 따라 용궁성으로 배색 이미지 따스한/소박한/차분한

1	2	3	4	5	6	7	8
★팥색 [小豆色]	★호분색 (胡粉色)	★산호색 (珊瑚色)	★모래색 [砂色]	★백은색 (白銀色)	하얀 파도	얕은 여울	깊은 바다
C0 M60 Y45 K45	C0 M0 Y2 K0	C0 M42 Y28 K0	C0 M5 Y25 K20	C25 M17 Y17 K0	C23 M0 Y5 K10	C55 M15 Y30 K0	C60 M25 Y0 K35
R160 G86 B77	R255 G255 B252	R244 G173 B163	R220 G211 B178	R200 G204 B205	R192 G219 B228	R122 G179 B180	R77 G123 B164
#a0564d	#fffefc	#f3aca3	#dcd3b2	#c8cccc	#bfdae3	#7ab3b3	#4d7aa3
경사스러운 날에 먹는 팥밥이나 팥죽에 사용하는 팥의 색	조개껍데기를 갈아서 만드는 하얀 안료의 색	부적이나 장신구로 쓰이는 산호의 색	'Sand'를 일본어로 번역한 색이름	은색의 아름다움을 가리키는데 황금색과 대비되는 단어	바다 앞쪽의 파도를 표현한 밝은 파랑	얕은 바다를 표현한 초록빛 파랑	용궁성이 지어진 바닷속을 표현한 파랑

용궁성에 도착하니 용왕의 딸 오토히메[乙姬] 공주가 맞이해주었고, 산해진미와 물고기들의 춤으로 우라시마 타로를 극진하게 대접했습니다. 타로는 육지에 남겨두고 온 어머니가 걱정되어 집으로 돌아가고 싶다는 뜻을 전했습니다. 육지에 올라오자 놀랄 만큼 많은 날이 지나 타로를 알던 사람은 아무도 없었습니다. 공주에게 받은 선물 상자를 열어보니 그 안에서 하얀 연기가 퍼져 타로는 백발이 성성한 노인이 되어버렸습니다. 컬러 팔레트는 타로가 거북이 등에 올라타고 용궁으로 향하는 장면과 용궁성의 연회를 이미지로 표현했습니다. 홍백(①·③, ②)과 금은(④·⑤)의 조합에 바다의 파랑(⑥~⑧)을 더한 일본적인 배색입니다.

Story

우라시마 타로[浦島太郎]는 나이 든 어머니와 단둘이 사는 어부입니다. 어느 날 해변에서 아이들이 괴롭히던 거북을 구해주었습니다. 얼마 후 도움을 받은 거북이 나타나 보답을 하고 싶다며 바닷속의 용궁성으로 안내했습니다.

| 사용
장면 | 소박하고 고요한 바다 풍경을 묘사할 때 / 만추·만년 등 차분한 상태를 나타내고 싶을 때 / 애상·망설임을
표현할 때 / 박학다식한 인물을 표현할 때 |

멀 티 컬 러 배 색

⑦+④+⑤+⑥+⑧

검정+①+②+③+⑦+⑧

외진 시골의 조용한 바다, 소박한 이미지

사용한 파랑 계통(⑥~⑧)이 모두 탁한 색이라서 소박하고 일상
적인 이미지가 전달되는 배색입니다.

경사스러운 용궁성의 연회를 어른스러운 배색으로

홍백을 그대로 쓰지 않고 홍색과 유사한 빨강 계열(①·③)에
하양(②)을 조합해 일본적인 분위기로 완성했습니다.

2 색 배 색

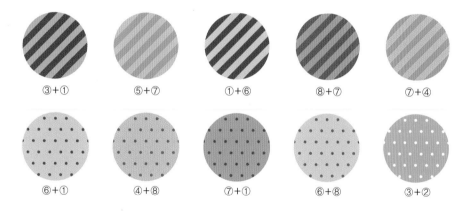

③+① ⑤+⑦ ①+⑥ ⑧+⑦ ⑦+④

⑥+① ④+⑧ ⑦+① ⑥+⑧ ③+②

3 색 배 색

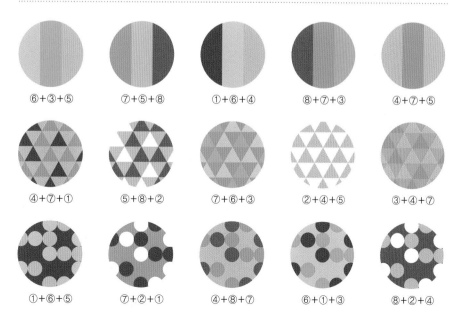

⑥+③+⑤ ⑦+⑤+⑧ ①+⑥+④ ⑧+⑦+③ ④+⑦+⑤

④+⑦+① ⑤+⑧+② ⑦+⑥+③ ②+④+⑤ ③+④+⑦

①+⑥+⑤ ⑦+②+① ④+⑧+⑦ ⑥+①+③ ⑧+②+④

연말을 맞아 히카루 겐지가 여인들에게
선물할 새 옷을 고르는 장면 : 제22첩 다마카즈라 ①

《겐지 이야기》 무라사키노우에, 아카시노히메키미, 하나치루사토 배색 이미지) 풍류적인/풍취가 있는/기품이 있는

①	②	③	④	⑤	⑥	⑦	⑧
★포도색 (葡萄色)	★금양색 (今樣色)	하양 [白]	★홍색 (紅色)	붉은 비단 [掻練]	★엷은 남색 [浅縹]	★등나무색 [藤色]	포도염 (葡萄染)
C31 M94 Y56 K53	C4 M77 Y40 K18	C0 M1 Y3 K1	C6 M86 Y43 K10	C0 M99 Y86 K1	C37 M21 Y0 K7	C30 M25 Y0 K0	C0 M37 Y0 K38
R110 G11 B43	R201 G79 B97	R254 G253 B249	R210 G61 B92	R229 G8 B37	R163 G181 B216	R187 G188 B222	R178 G135 B155
#6e0a2b	#c94f60	#fefcf9	#d13d5c	#e50725	#a3b4d7	#bbbbdd	#b2879a
산포도에서 유래한 깊은 빨강	지금(헤이안 시대) 유행하는 색	염색하지 않은 비단을 이미지로 표현한 색	홍화 염색으로 물들인 진한 빨강. 주홍색	본래는 순도 높은 생지를 가리킨다	쪽 염색으로 연하게 물들인 파랑을 가리키는 명칭 중 하나	헤이안 시대 궁중에서 애호하던 등나무꽃의 연보라	오래전 붉은빛이 도는 연보라의 색 이름

히카루 겐지는 무라사키노우에를 후원해 소중하게 키웠고, 부인이 세
상을 떠나자 정부인으로 맞이합니다. 제22첩은 겐지가 부귀영화의 전
성기를 누릴 무렵의 이야기로 신년을 맞이하며 육조원 여인들에게 선
물할 연회복 주문 장면이 등장합니다. 화면 한편의 무라사키노우에는
겐지가 '누구에겐 어느 색 옷을 보내라'는 결정을 듣고 있습니다. 무라
사키노우에에게는 '홍매화 무늬가 수놓아진 포도염의 약식 예복, 안에
입는 옷은 금양색', 아카시노히메키미에게는 '겉감은 하양, 안감은 빨
강인 평상복과 붉은 비단옷', 하나치루사토에게는 '해변의 풍물 문양을
수놓은 엷은 남색의 약식 예복과 진한 붉은 비단옷'을 준비했습니다.

Story

황제에게 사랑을 받았던 기리츠보
노코이[桐壺更衣]는 히카루 겐지를
낳고 얼마 지나지 않아 세상을 떠
납니다. 겐지는 친어머니를 많이
닮은 계모 후지츠보 중궁[藤壺中
宮]에게 연심을 품습니다. 어느 날
후지츠보의 조카인 10살 무라카
시노우에와 만나게 되고…

사용 장면 기품이 있는 난색 계열의 표현 / 잘 익은 과일을 표현한 배색 / 우아한 실내장식 / 보라색이 '색'의 대표로 꼽히던 헤이안 시대의 고귀한 인물 묘사

멀 티 컬 러 배 색

①+④+⑤+⑦+⑧

⑧+①+②+③+⑥+⑦

기조색으로 어둡고 진한 색을 사용한 우아한 배색

어둡고 진한 색(①)을 바탕에 칠해서, 선명한 빨강(⑤)의 강렬함이 누그러지며 밝은 보라(⑦)가 더욱 밝게 보입니다.

기조색으로 희미한 색을 사용하면 화사해진다

화사하며 부드러움과 매끄러움이 느껴지는 보라색 계열의 배색입니다. 하양(③)이 마음 편한 여유로움을 더해줍니다.

2 색 배 색

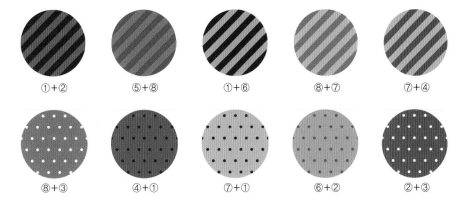

①+② 　 ⑤+⑧ 　 ①+⑥ 　 ⑧+⑦ 　 ⑦+④

⑧+③ 　 ④+① 　 ⑦+① 　 ⑥+② 　 ②+③

2 색 배 색

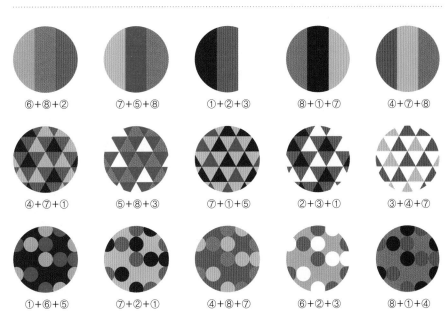

⑥+⑧+② 　 ⑦+⑤+⑧ 　 ①+②+③ 　 ⑧+①+⑦ 　 ④+⑦+⑧

④+⑦+① 　 ⑤+⑧+③ 　 ⑦+①+⑤ 　 ②+③+① 　 ③+④+⑦

①+⑥+⑤ 　 ⑦+②+① 　 ④+⑧+⑦ 　 ⑥+②+③ 　 ⑧+①+④

연말을 맞아 히카루 겐지가 여인들에게 선물할 새 옷을 고르는 장면 : 제22첩 다마카즈라 ②

《겐지 이야기》 다마카즈라, 스에쓰무하나, 아카시노우에 　배색 이미지　 함초롬한/따뜻한/추석의

1	2	3	4	5	6	7	8
★후엽색 (朽葉色)	★황매화색 [山吹色]	피랑 [青]	하양 [白]	★농색 (濃色)	★심자색 (深紫色)	★중자색 (中紫色)	★천자색 (浅紫色)
C0 M27 Y54 K55	C0 M35 Y100 K0	C39 M0 Y53 K74	C2 M0 Y5 K2	C0 M64 Y35 K65	C0 M85 Y0 K73	C0 M59 Y0 K62	C0 M42 Y0 K46
R145 G115 B71	R248 G181 B0	R65 G86 B55	R250 G251 B244	R119 G54 B59	R100 G0 B57	R126 G66 B93	R161 G115 B136
#907346	#f8b500	#405637	#f9faf4	#76363a	#640038	#7d425d	#a17388
땅에 떨어진 낙엽을 표현한 색	황매화꽃처럼 선명한 불그스름한 노랑	옛날에는 '파랑'이라고 부르던 색	하양(→P.204)보다 약간 진하게 조정한 색	색이 '진하다'라고 하면 보라 색상을 의미했다	염색으로 표현한 보라는 진하기로 구분했다	⑥과 동일. 심자색보다 약간 연한 보라	⑥과 동일. 왼쪽의 두 색상보다 연한 색

겐지는 다마카즈라에게 보낼 선물로 '붉은 옷과 황매화색(겉감은 연한 낙엽색, 안감은 노랑) 평상복'의 화려한 의상을 골랐습니다. 옆의 무라사키노우에는 복잡한 심경이 엿보입니다. 코끝이 빨간 고풍적인 히나기미, 스에쓰무하나에게는 '당초무늬를 수놓은 직물(경사가 파랑, 위사가 하양)'로 만든 옷을 골랐고, 아카시노우에에게는 '매화나무 가지, 나비와 새가 날아다니는 무늬의 하얀 약식 예복과 농색(진한 보라)의 옷'을 보내기로 했습니다. 보라×하양의 고귀한 배색을 본 무라사키노우에는 아카시노우에의 기품과 높은 인덕을 상상하며 질투하는 듯이 묘사된 부분이 있습니다. 옷 배색은 헤이안 귀족에게 중요한 관습이었습니다.

Story

다마카즈라는 겐지가 젊었을 때 사랑했던 유가오와 내대신의 딸입니다. 유가오가 죽은 뒤 다마카즈라가 여러 사정을 겪으며 상경한 사실을 알게 된 겐지는 다마카즈라를 거두어 하나치루사토(히카루겐지의 또 다른 부인)에게 맡깁니다. 다마카즈라에게 선물한 옷은…

멀 티 컬 러 배 색

⑦+①+④+⑥+⑧　　　　　　　④+①+②+③+⑤+⑧

헤이안 왕조가 떠오르는 우아하고 고귀한 배색

다양한 보라를 조합하고, 하양을 강조색으로. 우아한 배색의 대표적인 사례라고 할 수 있습니다.

깊이가 있는 난색을 모은 일본적인 배색

여인들에게 선물하는 옷의 색을 배색 요소로 한곳에 모으면 가을의 풍정이 느껴집니다.

2 색 배 색

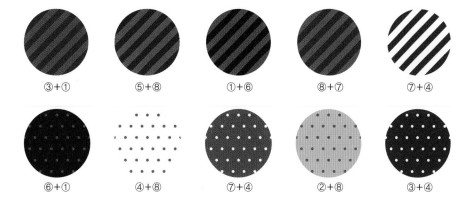

③+①　　　⑤+⑧　　　①+⑥　　　⑧+⑦　　　⑦+④

⑥+①　　　④+⑧　　　⑦+④　　　②+⑧　　　③+④

3 색 배 색

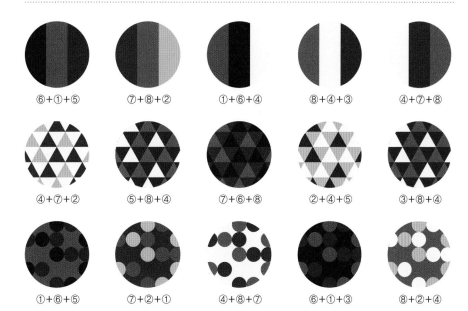

⑥+①+⑤　　　⑦+⑧+②　　　①+⑥+④　　　⑧+④+③　　　④+⑦+⑧

④+⑦+②　　　⑤+⑧+④　　　⑦+⑥+⑧　　　②+④+⑤　　　③+⑧+④

①+⑥+⑤　　　⑦+②+①　　　④+⑧+⑦　　　⑥+①+③　　　⑧+②+④

히카루 겐지의 아내 온나산노미야가 가시와기와 밀통해 출가를 결심한 장면 : 제36첩 가시와기

《겐지 이야기》 각자의 사정으로 슬프게 지내는 세 사람 [배색 이미지] 조용한/오래된 도시의

1	2	3	4	5	6	7	8

★ 원추리꽃
[萱草色]

②~⑧은 1999년 복원한 《겐지모노가타리에마키》를 참고로 추출했기 때문에 색이름은 특정하지 않았습니다.

C0 M48 Y76 K0	C5 M0 Y5 K10	C5 M0 Y5 K30	C7 M0 Y7 K50	C10 M0 Y10 K75	C45 M0 Y30 K20	C0 M25 Y43 K0	C55 M27 Y0 K45
R243 G157 B67	R230 G235 B231	R193 G198 B195	R151 G155 B152	R93 G96 B93	R129 G181 B167	R250 G205 B151	R80 G110 B146
#f39d43	#e5eae6	#c1c5c3	#969b98	#5c605c	#80b5a7	#facd97	#4f6d91

| 헤이안 시대부터 썼으며 삼가야 하는 것에 사용 하던 색 | 색이름은 없고, 복원 모사된 그림 에서 인물에 사 용한 색 | | ②와 같다 | | 색이름은 없고, 복원 모사된 그림 속 다다미 바닥과 칸막이 휘장 색 | | ⑥과 같다 |

12세기 작품으로 추정하는 일본의 국보《겐지모노가타리에마키[源氏物語絵巻]》는 도쿠가와미술관과 고시마미술관에 소장되어 있고, 현존하는 작품은 전체 19장면입니다. 1999년 이 작품의 복원 모사 프로젝트를 시작했습니다. 본래 작품과 같은 소재·기법으로 제작하는 것을 목적으로 고 하야시 이사오 화백의 손을 거쳐 다시 태어났습니다. 제36첩 가시와기는 히카루 겐지, 온나산노미야, 스자쿠인은 모노 톤으로 그리고, 주변을 둘러싼 휘장과 시녀들은 원추리꽃색이 중심입니다. 원추리꽃은 근심을 잊게 해준다는 뜻의 '망우초(忘憂草)'로도 불리는데, 당시 장례식에서 화려한 홍색 대신 썼습니다.

Story

겐지의 젊은 부인 온나산노미야와 밀통해 아들을 낳은 가시와기는 죄책감에 시달리다가 무거운 병에 걸립니다. 온나산노미야는 겐지의 만류에도 불구하고 아버지인 스자쿠인에게 출가하겠다는 강한 뜻을 전합니다. 현존하는 《겐지모노가타리에마키》의 한 장면입니다.

반대색을 사용하면서 온화한 이미지로 표현할 때 / 일부러 보라나 빨강을 제외하고 깔끔하게 헤이안 시대
의 풍정을 표현할 때 / 색 바랜 기억을 회고하는 장면 / 복고적인 표현

멀 티 컬 러 배 색

⑥+①+②+⑤+⑦

검정+①+③+④+⑥+⑧

자연의 색을 모방하면 온화하게 정리된다

당시는 주변의 재료(바위·흙·식물)에서 색을 얻었기 때문에 반대
색이라고 해도 부드럽게 조화를 이룹니다.

기조색을 검정으로 칠하면 모던한 인상

검정 위에 배치한 색은 '대비 효과'에 따라 명도와 채도가 높아
보이기 때문에 모던한 분위기가 됩니다.

2 색 배 색

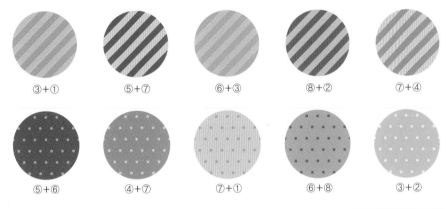

③+①　　⑤+⑦　　⑥+③　　⑧+②　　⑦+④

⑤+⑥　　④+⑦　　⑦+①　　⑥+⑧　　③+②

3 색 배 색

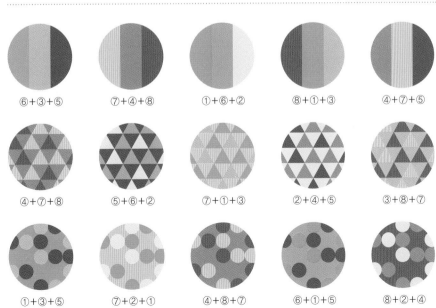

⑥+③+⑤　　⑦+④+⑧　　①+⑥+②　　⑧+①+③　　④+⑦+⑤

④+⑦+⑧　　⑤+⑥+②　　⑦+①+③　　②+④+⑤　　③+⑧+⑦

①+③+⑤　　⑦+②+①　　④+⑧+⑦　　⑥+①+⑤　　⑧+②+④

어렴풋한 색조의 무채색을 조합한
공포와 추위를 동시에 표현하는 모노 톤 배색

《유키온나》 눈보라 치는 밤, 산속 오두막에서…　　배색 이미지　단순한/점잖은/고요함과 강함

①	②	③	④	⑤	⑥	⑦	⑧
★설백	★은회색	★회백색	★짙은 보랏빛 회색	★목탄 회색	★석판색	★짙은 청록빛 회색	★칠흑
(雪白)	(銀灰色)	(灰白色)	[鳩羽鼠]	[消炭色]	(石板色)	[鉄鼠]	(漆黑)
C6 M3	C3 M2	C0 M3	C8 M15	C0 M10	C15 M8	C30 M0	C45 M45
Y0 K8	Y0 K15	Y5 K10	Y0 K50	Y20 K80	Y0 K85	Y15 K80	Y45 K100
R231	R225	R239	R148	R89	R65	R62	R7
G234	G226	G235	G140	G80	G65	G77	G0
B239	B229	B229	B149	B69	B70	B77	B0
#e6e9ef	#e0e1e4	#eeeae5	#938b95	#584f45	#404046	#3d4d4c	#060000
눈을 나타내는 약간 보랏빛을 띤 하양	밝은 회색을 가리키는 전통 색이름 중 하나	활기나 생기가 없는 상태를 묘사할 때 사용하는 색	비둘기색보다 흐리고 어두운색을 가리키는 색이름	불을 피울 때 사용하는 숯의 색	슬레이트(점토판)처럼 어두운 회색	철색보다 더 탁하고, 청록색을 띤 어두운 회색	흑칠한 것처럼 깊고 윤기가 흐르는 검정

여자는 미노키치에게 "너는 젊으니 살려주마. 하지만 이 일은 아무에게도 말해서는 안 된다"라고 말하고 사라집니다. 여러 해가 지나 미노키치는 피부가 하얗고 고운 오유키와 만나 결혼하고 아이들을 낳고 행복하게 살았습니다. 그러던 어느 날 우연히 눈보라가 치던 날 밤에 일어났던 사건을 말하고 맙니다. 오유키는 "너는 약속을 어겼다. 하지만 아이들을 생각하면 당신을 죽일 수 없구나"라는 말을 남기고, 하얀 안개가 되어 사라집니다. 컬러 팔레트는 '색조'를 극단적으로 억눌러서 온기를 전혀 느낄 수 없는, 눈보라 치는 밤의 무서운 사건을 방불케 하는 배색으로 구성했습니다.

Story

나무꾼 모사쿠와 미노키치는 눈보라를 만나 산속 작은 오두막에서 하룻밤을 보내게 되었습니다. 깊은 밤에 미노키치가 눈을 뜨니 새하얀 옷을 입은 검은 머리의 여자가 모사쿠에게 하얀 숨을 불어넣고 있었습니다. 모사쿠의 몸은 점점 얼어붙어 딱딱해졌습니다.

사용 장면	물리적인 어둠과 추위와 심리적인 경직을 표현할 때 / 인정이 통하지 않는 상황 / 침묵 속의 강한 결의를 표현할 때 / 어른스럽고 차분한 모노 톤 배색이 필요할 때

멀티 컬러 배색

⑧+①+④+⑤+⑥　　　　　　　　　　하양+①+②+③+⑦+⑧

색조를 띤 회색을 활용한 배색

눈보라가 치는 밤에 나타난 유키온나[雪女]를 표현한 배색입니다. 색조를 띤 회색(④~⑥)이 두드러집니다.

연한 색과 하양을 사용한 차갑고 모던한 표현

기조색으로 하양과 연한 색을, 강조색으로 어두운색을 사용하면 무기질의 차가운 감각을 표현할 수 있습니다.

2 색 배 색

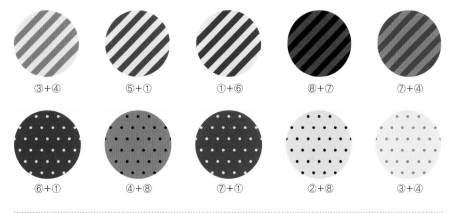

③+④　　⑤+①　　①+⑥　　⑧+⑦　　⑦+④

⑥+①　　④+⑧　　⑦+①　　②+⑧　　③+④

3 색 배 색

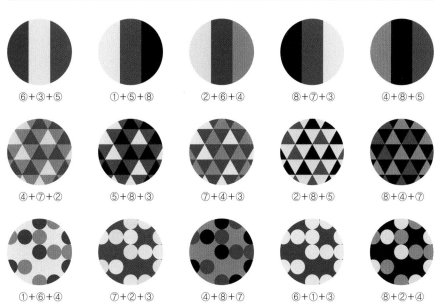

⑥+③+⑤　　①+⑤+⑧　　②+⑥+④　　⑧+⑦+③　　④+⑧+⑤

④+⑦+②　　⑤+⑧+③　　⑦+④+③　　②+⑧+⑤　　⑧+④+⑦

①+⑥+④　　⑦+②+③　　④+⑧+⑦　　⑥+①+③　　⑧+②+④

엄숙하고 아름다운 천계의 색과 암흑 속 지옥의 색으로 만든 강한 배색

《거미줄》 간다타와 거미줄 （배색 이미지） 장엄한/긴장된/신비한

1	2	3	4	5	6	7	8
★은빛 쥐색	비취	백련	★암흑색	★둔색	★연색	청니	금색
[銀鼠]	(翡翠)	(白蓮)	(暗黑色)	(鈍色)	(鉛色)	(靑泥)	(金色)
C0 M0	C67 M0	C2 M2	C80 M50	C25 M30	C3 M0	C70 M55	C0 M0
Y0 K43	Y23 K30	Y4 K0	Y0 K100	Y25 K70	Y0 K65	Y30 K20	Y30 K30
R175	R41	R252	R0	R88	R122	R82	R201
G175	G149	G251	G0	G78	G124	G96	G198
B176	B161	B247	B18	B78	B125	B126	B157
#aeafaf	#2995a1	#fbfaf7	#000012	#584d4d	#7a7b7c	#515f7d	#c9c59d
실버 그레이로 불리는 색	비취색의 연잎을 표현한 색	천계에 피는 하얀 연꽃을 표현한 색	지옥 밑바닥의 깊고 어두운 모습을 표현한 색	옛날에 상복에 썼던 푸른빛을 띤 회색	'납색의 하늘'이라는 표현과 관련 있는 묵직한 색	도예에 쓰이는 파란 진흙을 표현한 색	부처님이 머무는 극락을 표현한 색

부처님은 칠흑처럼 캄캄한 지옥에서 간다타를 구해주려고 거미줄을 한 가닥 내려줍니다. 거미줄을 발견한 간다타는 줄을 잡고 오르기 시작했습니다. 도중에 지쳐서 문득 아래를 내려다보니 수많은 죄인이 줄을 잡고 올라오는 모습이 보였습니다. 간다타가 "이 거미줄은 내 거야"라고 외치자마자 줄은 뚝 끊겼고, 간다타는 다시 지옥의 피 웅덩이 속에 빠져 가라앉았습니다. ①~③과 ⑧이 천계, ④~⑦이 지옥의 색입니다. 어느 색을 넓은 면적에 칠하느냐에 따라서 극락과 지옥을 모두 표현할 수 있습니다.

Story

어느 날 아침, 극락을 산책하던 부처님이 연못을 통해 지옥을 들여다보았습니다. 그곳에서 살인과 방화를 일삼던 도둑인 간다타라는 남자가 눈에 들어왔습니다. 간다타는 생전에 딱 한 번 착한 일을 한 적이 있었습니다. 작은 거미를 죽이지 않고 살려준 일이었습니다.

멀 티 컬 러 배 색

⑧+④+⑤+⑥+⑦

검정+①+②+③+⑦+⑧

극락에서 머나먼 아래쪽 지옥을 바라본다

원문에서 부처님이 극락정토의 연못으로 지옥을 들여다볼 때 수면에 비친 세계관을 배색으로 표현. 어른스러운 인상으로.

어둠에 잠긴 지옥에서 극락으로, 스타일리시하게

극락에서 내려온 '거미줄'을 끝까지 올라가면 나타나는 천계(天界)를 표현한 모던한 배색입니다.

2 색 배 색

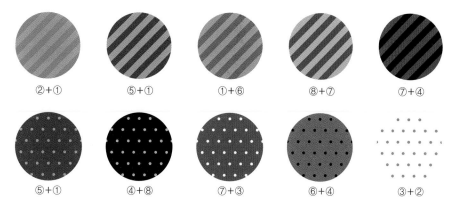

②+① ⑤+① ①+⑥ ⑧+⑦ ⑦+④

⑤+① ④+⑧ ⑦+③ ⑥+④ ③+②

3 색 배 색

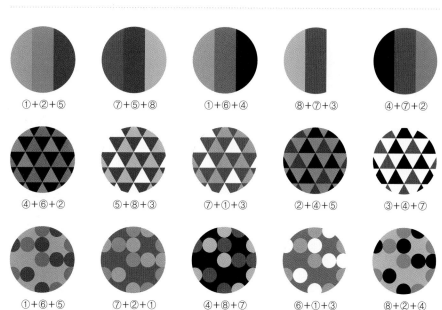

①+②+⑤ ⑦+⑤+⑧ ①+⑥+④ ⑧+⑦+③ ④+⑦+②

④+⑥+② ⑤+⑧+③ ⑦+①+③ ②+④+⑤ ③+④+⑦

①+⑥+⑤ ⑦+②+① ④+⑧+⑦ ⑥+①+③ ⑧+②+④

맑고 순수한 두 사람을 연한 파랑
일편단심인 기요히메가 큰 뱀으로 변신한 갈등을 빨강×청록으로

《안친 기요히메 전설》 안친 님, 안친 님…　　배색 이미지　애정과 이성/열정과 냉정/현세와 내세

①	②	③	④	⑤	⑥	⑦	⑧
★백람 (白藍)	청묵 (淸墨)	담묵 (淡墨)	중묵 (中墨)	농묵 (濃墨)	★묵색 (墨色)	★연한 녹청색 [錆浅葱]	★비색 (緋色)
C20 M0 Y8 K0	C3 M0 Y3 K23	C5 M0 Y5 K43	C7 M0 Y7 K63	C10 M0 Y10 K83	C0 M0 Y0 K95	C50 M0 Y25 K40	C10 M90 Y95 K0
R212 G236 B238	R210 G213 B212	R168 G172 B169	R122 G126 B123	R74 G76 B72	R31 G30 B29	R92 G146 B145	R218 G57 B29
#d4ebed	#d2d4d3	#a7aba9	#7a7e7b	#494b48	#1f1d1d	#5b9290	#d9391c
쪽 염색 중에서 가장 연한 색을 가리키는 색이름	먹의 오채(五彩)에서 가장 연한 먹색	청묵보다 진하고 중묵보다 연한 색	중간 농도의 먹색으로 중묵(重墨)으로도 표기	중묵보다 진하고 초묵(焦墨)보다 연한 색	오채 중 짙은 먹색인 초묵에 해당하는 색, 승려의 옷 색	쪽 염색 중 희미한 파랑으로 에도 시대 중기부터 써온 색이름	꼭두서니로 물들인 빨강, 헤이안 시대부터 써온 색이름

기요히메가 마음에 걸렸지만 굳게 결심하고 다른 길로 돌아가던 안친을 일편단심인 기요히메가 정신없이 쫓아갔습니다. 기요히메는 히다카강[日高川]을 배로 건너려는 안친을 발견하자 앞뒤를 가리지 않고 강에 들어가 불을 토하는 큰 뱀으로 변신했습니다. 안친은 도죠지의 범종에 몸을 숨겼지만, 큰 뱀은 그 범종을 칭칭 감고 새빨간 불을 계속 뿜어내 결국 안친을 태워 죽이고 말았습니다. 비색(⑧)은 '히이로'라 하는데, 옛날에는 '마음의 색'이라고 불렸습니다. 가나 문자에서는 마음이라는 뜻의 '오모이'를 '오모히'라고 적고, 불을 의미하는 '히'와 관련지어 뜨거운 연심을 상징하는 색이 되었습니다.

Story

구마노에 참배하러 가던 젊은 승려 안친이 어느 지역에 들러 하룻밤 묵어가길 청했는데, 그 집에는 기요히메라는 딸이 있었습니다. 두 사람은 강하게 끌렸고, 안친은 수행 중인데도 다시 만날 약속을 했습니다. 하지만 구마노에서 다른 승려에게 설득을 당해…

멀 티 컬 러 배 색

⑦+③+⑤+⑥+⑧

③+①+②+④+⑥+⑦

욕구와 자제심을 표현한 배색

뜨거운 마음과 그것을 다스리는 마음(⑦·⑧), 이글거리는 감정이 미움으로 변해가는 모습(③·⑤·⑥)을 표현했습니다.

무채색을 중심으로 한 금욕적인 배색

금욕적으로 자신을 통제하는 정신력을 무채색과 한색 계열의 강조색(①·⑦)으로 표현했습니다.

2 색 배 색

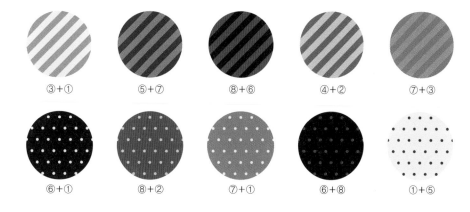

| ③+① | ⑤+⑦ | ⑧+⑥ | ④+② | ⑦+③ |

| ⑥+① | ⑧+② | ⑦+① | ⑥+⑧ | ①+⑤ |

3 색 배 색

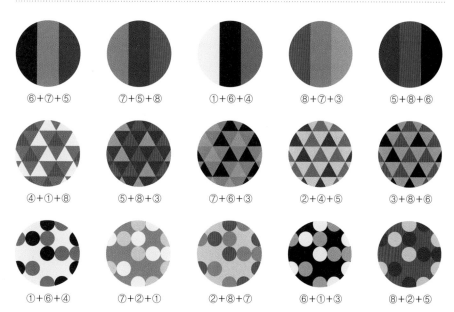

| ⑥+⑦+⑤ | ⑦+⑤+⑧ | ①+⑥+④ | ⑧+⑦+③ | ⑤+⑧+⑥ |

| ④+①+⑧ | ⑤+⑧+③ | ⑦+⑥+③ | ②+④+⑤ | ③+⑧+⑥ |

| ①+⑥+④ | ⑦+②+① | ②+⑧+⑦ | ⑥+①+③ | ⑧+②+⑤ |

마치며

저자 사쿠라이 테루코

배색을 다룬 책은 많지만, 지금까지와는 결이 다른 매우 개성적인 책을 완성했습니다! 이 책을 기획한 편집자 시즈나이 후타바[靜內二葉]와 시행착오를 반복하면서 전 세계의 다양한 이야기를 수집하는 작업부터 프로젝트를 시작했습니다. 이야기 속 인상적인 장면을 고르고, 그 이미지를 8개의 구체적인 색으로 변환하고, '왜 이런 컬러 팔레트로 구성했는지'에 대한 부분까지 파고드는 작업을 연속으로 진행했습니다.

평소 배색을 생각할 때는 머릿속의 '완성된 이미지'를 강하게 의식하면서, 각각의 미묘한 색감을 직접 재현해보면 점차 구체적인 색이 모습을 드러냅니다. 다음으로 완성한 색상들이 어떤 배색에 쓰여도 '악기 연주의 화음'처럼 매끄럽게 조화되도록 미세 조정을 더합니다.

여기까지의 작업은 본인의 감각만으로 이뤄지기 때문에 이 책의 모든 컬러 팔레트를 이론적으로 해설하면서 '자유분방하게 노는 아이(감성과 감각)와 위대한 지혜(고대 그리스부터 시작된 색채조화론)의 공동 작업'이라고 설명할 수 있는 감각을 체험할 수 있었습니다.

이렇게 완성한 컬러 팔레트를 작가 하시 카츠카메에게 맡기면, 매번 예상을 뛰어넘는 그림으로 탄생해 집필의 큰 힘이 되었습니다. 컬러 팔레트에 생명이 깃드는 모습을 눈으로 직접 확인하는 기쁨과도 같았습니다.

책이 완성에 가까워지자 눈이 휘둥그레지는 각 페이지의 디자인이 '8색에서 선택한 효과적인 배색'으로 구성되었다는 사실을 알 수 있었습니다. 활용도 높은 '멀티 컬러 배색'의 경우 디자이너 코부토야 하지메[甲谷一]의 세심한 계획에 따라 장마다 다른 디자인을 적용했습니다. 전문가의 손길을 느낄 수 있는 작업이었습니다.

페이지를 넘길 때마다 에너지가 넘칠 듯이 꽉 차 있고, 세계관이 반짝반짝 빛나는 이 책은 단순히 '색 조합을 알려주는 참고 도서'가 아닌 '세계관을 창조하기 위한 마술서'로 완성되었다고 해도 과언이 아닐지 모릅니다. 훌륭한 제작팀에게 진심을 다해 감사 인사를 보냅니다.

그림 하시 카츠카메

이 책의 그림을 그린 하시 카츠카메입니다. 평소 수채화를 직접 고른 색으로 작업하기 때문에 처음에는 '다른 사람이 골라준 색으로 잘 그릴 수 있을까?'라고 생각했지만, 전문가가 고른 8색은 감탄이 절로 나올 정도였습니다. '이렇게 조합하면 이 부분을 강조할 수 있구나' 혹은 '이 톤으로 정리하면 통일감이 느껴지는구나', '평소 그림을 그릴 때 수채화로 작업하기 힘든 색은 피해왔었구나', '색과 이야기에는 온도가 있구나' 등 그림을 그리면서 알게 되는 내용이 적지 않았습니다.

'다음에는 이 이야기에서 어떤 색이 뽑힐까' 하며 기대하고, 항상 원고를 반갑게 맞이하며 90장을 그렸습니다. 이 책에서 다루는 옛이야기는 대부분 유명해서, 매우 좋아하던 것도 있었고 그려보고 싶던 것도 있었습니다. 그중에는 영화나 이미지로 자주 접해서 이미 알고 있다고 착각한 것도 많았습니다. 《피터 팬》(→P.70)이나 《미녀와 야수》(→P.100)의 원작은 직접 읽어보니 의외로 잔혹하거나 풍자가 담겨 있어서 아이들을 위한 동화라고는 생각할 수 없을 정도의 다른 면모에 매우 흥미로웠습니다.

《피노키오》(→P.168)나 《돈키호테》(→P.180) 원작은 꼭 읽어야 할 책으로 추천하고 싶습니다. 가장 좋아하는 《안친 기요히메 전설》(→P.210)은 최고라고 꼽는 결말이 이 책에 실리지는 않았지만, 예전에 애니메이션에서 느꼈던 충격이 떠올라 그 장면을 그렸습니다. 언젠가 기요히메의 첫사랑을 처음부터 끝까지 직접 그려보고 싶습니다.

배색의 색 조합이나 아이디어 책, 색의 지식을 공부하기 위한 책 혹은 옛이야기에 관한 가이드 등 다양한 방향으로 이 책을 읽을 독자의 생활과 창작에 도움이 된다면 매우 기쁘겠습니다.

참고문헌

《色の名前事典507》(主婦の友社)著：福田邦夫
《色で読む中世ヨーロッパ》(講談社選書メチエ)著：徳井淑子
《色の知識》(青幻舎)著：城一夫
《カラー＆イメージ》(グラフィック社)著：久野尚美＋フォルムス・色彩情報研究所

《よみがえる源氏物語絵巻》(NHK出版)著：NHK名古屋「よみがえる源氏物語絵巻」取材班
《源氏物語の色》(別冊太陽・平凡社)監修：吉岡常雄・清水好子
《ピーターパンとウェンディ》(新潮文庫)著：ジェームズ・M・バリー／訳：大久保 寛
《トム・ソーヤーの冒険》(岩波少年文庫)著：マーク・トウェイン／訳：石井桃子
《シャーロック・ホームズの冒険》(角川文庫)著：コナン・ドイル／訳：石田文子
《英国のインテリア史》(マール社)著：トレヴァー・ヨーク／訳：村上リコ
《子どもに語るアラビアンナイト》(こぐま社)訳・再話：西尾哲夫／再話：茨木啓子
《アラジンと魔法のランプ》(ぽるぷ出版)再話：アンドルー・ラング／訳：中川千尋

※ 줄거리에 대해 여러 설이 있는 동화와 옛이야기, 전승은 여러 내용을 참고한 후 종합해서 일반적으로 인지도가 높은 부분을 요약했습니다.

왼쪽 : '늑대를 만나러 갑니다'(빨간 모자)
오른쪽 : '빨간 모자를 기다립니다'(늑대)

STAFF
Book Design　甲谷一／秦泉寺眞姫(Happy and Happy)
Print Directing　中村健太郎(シナノ書籍印刷株式会社)
Printing House　シナノ書籍印刷株式会社

FANTASY HAISHOKU IDEA JITEN
ⓒ TERUKO SAKURAI & KATSUKAME HASHI 2022
Originally published in Japan in 2022 by X-Knowledge Co., Ltd.
Korean translation rights arranged through AMO Agency KOREA

세계관을 창조하는
판타지 배색 아이디어 사전

1판 1쇄 인쇄	2023년 1월 10일
1판 1쇄 발행	2023년 1월 18일

지은이	사쿠라이 테루코
그린이	하시 카츠카메
옮긴이	허영은
펴낸이	김기옥

실용본부장	박재성
실용1팀	박인애
마케터	서지운
판매전략	김선주
지원	고광현, 김형식, 임민진

디자인	푸른나무디자인
인쇄 · 제본	민언프린텍

펴낸곳	한스미디어(한즈미디어(주))
주소	121-839 서울시 마포구 양화로 11길 13(서교동, 강원빌딩 5층)
전화	02-707-0337
팩스	02-707-0198
홈페이지	www.hansmedia.com
출판신고번호	제 313-2003-227호
신고일자	2003년 6월 25일
ISBN	979-11-6007-872-5 13650